香港話劇團
1977 年創團，2001 年公司化，
是香港歷史最悠久、規模最大的專業劇團。
接著，
讓我們來聽聽她的故事……

目錄

編者序
—— 潘璧雲

世上有一種無法解釋的緣，就像我和香港話劇團。

1986年，我來到這裡，夢想著光榮和掌聲；知道自己被取錄的一刻，是我人生幸福的頂峰。往後廿年，逾百位和我相遇的劇中人物在時間的洪流中為我擺渡，我從一條船躍過另一條船，才知道從前渴求的僅僅是船邊激起的虛妄，能把持的衹有我，和船上的一把槳。我從演員、到偶一為之的編劇、導演，再到轉眼已有六年的戲劇文學工作；我與香港話劇團同呼同吸，這一切，絕對是我踏入這道大宅門時無法想像的。

世上有一種無法解釋的緣，就像我和陳健彬先生。

從開始他就一直是我的上司。那是應徵話劇團面試的前後時期吧？陳先生來看我的一個業餘演出；當我正為剛才台上的表現躊躇不安之際，陳先生到化妝間來恭賀我，讓我感到特別尷尬。

進團以後我和陳先生的接觸不多，因為排練場和行政辦公室位處不同地區，只知道他就是負責管理演員團隊的人。日子久了，認識到陳先生是一個熱愛戲劇的人，做事認真，對團員相當愛惜。後來因為調職的緣故，他沒有再在話劇團工作，但是每一次的演出，還是會看見他的蹤影，而且他一定會進後台給演員們打氣。直到2001年話劇團公司化，陳先生再度成為我的上司；當時我和所有演員都很高興，似乎除他以外並沒有更理想的人選。隨後，我們的接觸更緊密，凡是有關團內的事務，尤其是和演員相關的一些政策，他都會詢問大家的意見。

2011年我的工作起了變化；我相信這是陳先生有意為我安排的一條路。我從演員轉職戲劇文學工作，雖然不至於從零開始，但不論在心態、工作模式、日常運作各方面，我都須從頭學習及適應。這位曾經告訴我「不會不理我也不會不管我」的陳健彬先生，總願意花時間跟我討論工作上的各種可能，督促我謹慎謙遜行事，為我引介及打通不同的人際網絡，他絕對是我路上最可靠的老師、上司和摯友。

世上有一種無法解釋的緣，就像陳健彬先生和香港話劇團。

他愛這個團之深，我望塵莫及。我沒有數據可以比較陳先生這份愛是比誰或誰更厚重，但我相信沒有人可以懷疑他對行政總監這個崗位的投入和忠誠。從這次訪問中，才得知原來早在八十年代，他已曾經跟上司 Helen（余黎青萍）表態，如果話劇團脫離政府獨立營運，他願意辭掉公務員工作到話劇團服務。這也意味著他要放棄政府僱員的種種福利！老天爺圓他心願，香港話劇團終於在 2001 年公司化，陳先生回來帶領劇團，他在此前後廿多年裡，對劇團發展所作的貢獻和一心壯大香港話劇團的決心，是絕對值得記錄並且無法抹煞的。

在我眼中，陳先生有著夢想家的精神，勇於想像及接受挑戰；祇要是和戲劇有關的工作，他都是以超乎常人的熱情和魄力去完成，彷彿他就是為戲劇而生。別忘記他並非是站在台前享受掌聲的一群，他的滿足感，完全來自得見成果的喜悅而非個人榮耀。

當陳健彬先生提出想在香港話劇團四十周年的里程，寫下這許多年來他對劇團歷史變化和發展的回憶時，我也顧不得這是緊接著出版一冊近五百頁特刊後的檔期，甘願冒耗支我的眼力、手力、意志力和記憶力之險，欣然和陳先生攜手走上這段路程。因為，試問有誰比陳先生更應該、更適合和更有熱情去寫這冊書呢？我作為香港話劇團的老伙伴，能夠當上本書的主編，實在是一份光榮！

世上有一種難題⋯⋯

難題一，如何挑選四十位對談嘉賓呢？四十年的軌跡，是由無數熱愛戲劇者一步一步走過來的，所謂貢獻，無分大小。最後，我們唯有以香港話劇團四十年發展作為一個整體，梳理出其中一些重要事件，再從中找到推動事件的核心人物為對象。

難題二，如何在對談者字字珠璣中，擷取精華，言簡意賅地從頭說起？這得感謝我們團隊的張其能、吳俊鞍、盧宜敬、袁學慧，在這一年多的訪談紀錄和整理校對過程中，所表現的專業和熱誠；更要多謝各位對談者在我因篇幅所限而大刀刪減內容後所予以的包容和體諒！尤其是對我們要求祇能刊登約二百字的個人簡介，從來沒有一位提出任何質疑或不滿！我除了心存感激外實在無以為報！

世上有一種無法解釋的快樂……

2017年九月九日，四十位對談者中的三十位，聯同陳健彬先生齊集香港文化中心，為《40對談－香港話劇團發展印記》拍攝存照，我看著在座眾位為話劇團貢獻良多、德高望重的前輩及任重道遠的同僚們，彷彿看見香港話劇團堅實的歷史巍峨聳立。

如今，她巨大的身影正懷抱著精銳的能量，為建構人類精神文明繼續踏上征途、邁步前進。

而我，手捧著這冊小書沉迷讀著，在這片偷來的天空下，享受一份小小的幸福！

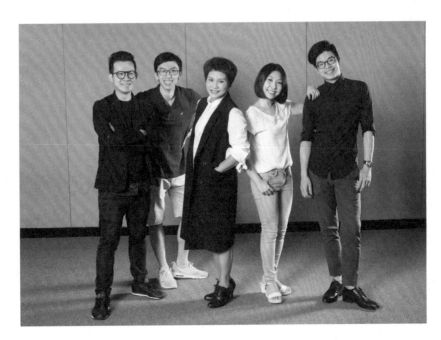

《40對談－香港話劇團發展印記1977-2017》從籌劃、訪談、撰文、編輯校對，歷時十八個月完成，編輯小組成員包括：（左起）張其能、盧宜敬、潘璧雲、袁學慧、吳俊鞍。

自言自語自序
—— 陳健彬

這是香港話劇團四十年的一本歷史印記,是四十位關鍵人士與我的集體回憶。述史者有昔日的公務員上司、並肩作戰的同袍、歷任的藝術總監、理事會主席、現職同事及藝術界的朋友。

1977年夏我入職政府時,正值市政局成立香港話劇團,我當時雖不在劇團任職,但可以說,我從事藝術行政專業與話劇團的發展是一齊起步的。話劇團四十年的歷史可分為兩個時代:1977年本港首個職業化劇團的誕生,是香港戲劇發展劃時代的里程碑;2001年話劇團由公營機構轉型為有限公司,是另一個重要里程。在這悠長的歲月裡,我曾以公務員身份為公營時代的話劇團服務十年(1981-1991);後來調職往香港體育館工作,轉當了話劇團十年的忠實觀眾(1991-2001);話劇團公司化後,我再度加盟領導管理工作至今已十七個寒暑。

在前後兩段時期的工作裡,我親自見證劇團不同階段的變化和發展,亦喜見她的藝術總方向並沒有因時代及人事變遷而動搖,始終秉承建團時的宗旨、傳承優良的傳統、堅持主流戲劇的製作大方向及用平衡劇季戲碼吸引香港觀眾。多年工作中,我有幸結識了許多本地及境外的藝術家和業界的朋友。我一直在想,話劇團從過去到現在幾代人的聚散,人和事的變遷,藝術的創作和經營管理,各方面的紀錄總需要有人整理和保存。我有感自己與劇團的關係既深且遠,又是至今服務時間最長的行政人員,理順劇團四十年歷史的長河似乎是捨我其誰,承傳歷史又實在責無旁貸。在藝術顧問林克歡老師的鼓勵、前輩劉兆銘先生與任伯江老師的指點和理事會胡偉民主席的推動下,我終於在去年初夏開始動筆「修史」,目標在2017年出版,作為話劇團四十周年的獻禮。

老實說,我對寫報告和公文駕輕就熟,卻少鍛鍊情文並茂的修辭技巧,對著書立說更是望而卻步。經過反覆思量,不敢用編年或紀傳體裁撰述劇團的歷史,而是採用記言的方式進行撰寫。基於自己並非由創團開始服務,工作亦有斷層,若果祇憑我個人的記憶,不論我如何認真和投入去找資料、去講或寫,也會因自己認知的局限、記憶落差或主觀因素的影響,令史實不夠全面、或會偏差甚至失實。後來我與本團的文學經理潘璧雲女士反覆研究,最後採取邀請嘉賓「對談」的方式作為本書的框架。這種集體而不同角度的回憶,也許更會增加本書的吸引力和閱讀趣味。

為了呼應話劇團四十周年，我要挑選與劇團歷史發展有密切關係的四十位關鍵人士對談，構思和確認名單也頗費煞思量。因過去曾與我共事或合作者數以百計，在話劇團的發展過程中，他們各有建樹和貢獻，祇怕掛一漏萬，但事實上亦在所難免，所以容我先致歉意。我的寫作意念是從歷史、藝術、營運及拓展四方面入手，先行預設焦點話題，再由對談嘉賓自由發揮，期望全方位覆蓋話劇團四十年的發展。

香港大會堂經理陳達文先生於 1976 年出任文化署署長，隨即展開成立職業藝團籌備工作。大會堂遂成為話劇團的誕生和成長搖籃。這本書以〈歷史篇〉為首，邀請七十及八十年代任職文化署的陳達文先生、袁立勳先生、余黎青萍女士、蔡淑娟小姐及馬啟濃先生等舊上司細說話劇團的誕生、表演場館的供應、制度的發展以至公司化的醞釀與實現等領域。早年的合作者如盧景文教授、馮祿德先生、傅月美女士及古天農先生參與了往事的回憶，細數他們各人與劇團千絲萬縷的關係。

我把七十年代草創時期的劇團副經理李明珍小姐及官辦時代最後一位行政掌門人關筱雯女士列入〈營運篇〉，還有技術部門的墾荒者麥秋前輩。我同時訪問了首任理事會主席周永成先生，暢談他籌備話劇團有限公司的工作及管治理念。我也通過與舞台技術主管林菁先生和助理藝術總監馮蔚衡小姐的對話，揭示黑盒劇場的改革和營運的今昔。各人還娓娓道出他們的節目發展策略和處理危機的智慧。公司化首任財務及行政經理崔德煒先生和市務拓展經理鄧婉儀小姐也是〈營運篇〉的對象。

〈藝術篇〉我邀請了話劇團歷任的藝術掌舵人，對談他們的戲劇藝術觀和重要作品。連藝術總顧問鍾景輝博士在內共五人，其餘四位是全職藝術總監楊世彭博士、陳尹瑩博士、毛俊輝教授和陳敢權先生。可惜受訪者中獨缺陳尹瑩總監。為此我邀請了當時和她一起共事的甄健強經理做了對談，讀者可於〈營運篇〉中找到我們三人在八十年代中期合作的面貌，算是補遺了。

藝術顧問賴聲川博士、前駐團編劇杜國威先生、現任聯席導演司徒慧焯先生，以及藝評人張秉權博士和曲飛先生等在〈藝術篇〉中分享了他們與話劇團的關係和藝術觀點。演員團隊中，我安排與周志輝先生和雷思蘭女士對談，兩位是從八十年代入職至今，仍堅守崗位的資深全職演員，其言談蘊涵有趣的往事，且具有充份的代表性。

〈拓展篇〉主要集中在話劇團公司化後的發展。我邀請了榮譽主席楊顯中博士、胡偉民博士及現屆主席蒙德揚博士三位，請他們回想各人任內的工作重點、政策和貢獻。讀者亦可從我與梁子麒先生、陸敬強先生、黃詩韻女士及周昭倫先生四位現職部門主管的對談中，分享他們在節目策劃、財政管理、開拓企業贊助及教育外展等方面的努力和成果，亦能得知各人在劇團工作的苦與樂。戲劇文學發展與對外交流合作方面，資深藝評人林克歡博士、前任戲劇文學研究員涂小蝶女士、現任戲劇文學經理潘璧雲女士，及西九文化區表演藝術行政總監茹國烈先生都發表了獨到的見解。

其實，話劇團公司化後承擔的製作及藝術教育任務較以前大幅提升，亦倍添了內地巡演數量。我們開放了黑盒劇場的平台，為新生代戲劇人提供培訓、擴大了合作演出的機會。尤其顯著者乃市務及拓展部門的成立，強化了話劇團的公關形象和作品的包裝宣傳。該部門同時為劇團開發了更多公帑以外的社會資源，取得不少合作項目及企業贊助，成功搭建了劇團與觀眾之間的橋樑。

外展及教育部近年的營運趨多元化，包括課程發展與社會的連繫。財政上更接近自負盈虧而獨立運作。話劇團的長遠目標是希望成立一所真正的附屬戲劇學校，祇要有校舍此硬件的配合及有足夠的財政儲備，該部門必能更進一步達致真正獨立營運。

至於戲劇文學部門的發展條件上仍有局限。戲劇指導的職位仍未確立，故無人可與導演平起平坐地排戲。目前協助藝術總監策劃劇季節目的工作，落在助理藝術總監和節目主管的身上。我寄望將來可以培養出一位或多位有一定戲劇研究經驗和成熟藝術觀點的人留駐話劇團，或可為這一重要範疇的工作開創新局面。

擱筆之前，我要借此機會對早已離開我們而曾經對話劇團貢獻良多的前輩和同事致最高敬意：戲劇藝術家李援華、陳有后、莫紉蘭、鮑漢琳、朱克；燈光設計黃大釗；演員許芬、何文蔚、龐強輝、何偉龍；後台鍾錦榮、陳永康；行政人員潘陳玲玲及失去聯絡的何者香；還有前康樂及文化事務署署長梁世華 — 是他親手把香港話劇團的金漆招牌移交給新公司，薪火相傳。

最後，我要向四十位對談嘉賓跟我的誠意分享表示衷心謝意。各人的回憶彌足珍貴，趣味盎然的言論將永誌史冊。對那些未有機會對談的前輩、顧問、理事、同事和戰友，確有遺珠之歎，我著實心存歉意。劉兆銘先生、楊裕平先生、黃鎮華先生、黃馨先生、麥世文先生、彭露薇小姐及錢敏華女士等老朋友，在我的寫作過程中提供了很多寶貴的意見和靈感，我心存感激，因篇幅所限，我們的對話未能獨立成章記錄下來。楊世彭總監是我的首位對談者，他叮囑我不要野心太大，要從藝術行政人員身份向讀者講故事。陳達文教父也對我説，當藝術行政的人在藝術管理上要專業，對不同界別的藝術要有通識和興趣。入行四十年，我是個在邊做邊學中成長的藝術行政人員，我為自己選擇的事業和工作付出了無比的時間和青春，於古稀之年驀然回首，無悔今生！

在能力所及的範圍內為話劇團留下一冊「亦是歷史」的印記，供業界朋友和廣大讀者參考或日後研究，實在是賞心樂事。內容若有失實或遺漏的地方，懇請包涵和指正。號稱本港旗艦藝團的香港話劇團，其歷史資料浩如煙海，有待後來者繼續整理成書。萬分感謝本團戲劇文學經理潘璧雲女士帶領的編輯團隊為是次出版付出的精神、時間和協助。榮譽主席胡偉民博士的捐助令此書以精裝版面世，愛戴與情義，於此一併拜謝！

寫於 2017 年十一月

陳健彬

自 2001 年四月出任香港話劇團公司化後首任行政總監，也曾於 1981 至 1990 期間，同時管理屬市政局轄下的話劇團及香港舞蹈團。計及藝團管理，累積近四十年藝術行政經驗，包括在政府文化部門專職策劃表演藝術活動、統籌社區文娛節目和管理表演場館等。

現為香港藝術發展局委員、康樂及文化事務署戲劇小組主席、民政事務局藝能發展資助計劃專業顧問、香港演藝學院舞台及製作藝術學院校外顧問、恒生管理學院學士顧問委員會委員。曾任香港戲劇協會外務秘書、第十屆華文戲劇節執行主席及華文戲劇節委員。

2009 年獲香港戲劇協會推薦獲頒「傑出劇藝行政管理獎」。2011 年獲頒發「民政事務局局長嘉許計劃」獎狀及獎章。2014 年獲特區政府頒授「榮譽勳章」。

陳氏畢業於香港中文大學新亞書院歷史系，其後再於中大取得教育文憑，並於香港大學取得藝術行政證書。

香港話劇團經營了四十年，累積了不同年代戲劇人的心血。

我堅信話劇團不應因人事的更替而影響其延續性。

所以話劇團要有多元性及探索精神，不斷作新嘗試，緊扣社會，

也要重視市場需要，才可以生存和發展下去。

——陳健彬

歴史篇

陳達文博士 SBS

歷史篇——七十年代文化政策與香港話劇團的成立

陳達文服務香港政府多年,七十至八十年代擔任文化署署長時創辦並發展多個專業藝團、公共圖書館及博物館。其他公職包括影視及娛樂事務管理處處長、副憲制事務司、勞工處處長及屋宇地政署署長。

他積極參與非營利機構工作,是聯合國教科文組織香港協會、仁人家園、國際培幼會、香港基督教服務處及聖基道兒童院的董事局成員。

陳博士獲香港行政長官頒授銀紫荊星章。他亦獲頒香港大學名譽社會科學博士、香港演藝學院榮譽院士以及香港教育學院榮譽院士。

文化就是一種 knowledge,
所以我們應待每一位服務對象如文化人,
一定要尊重他。
——陳達文

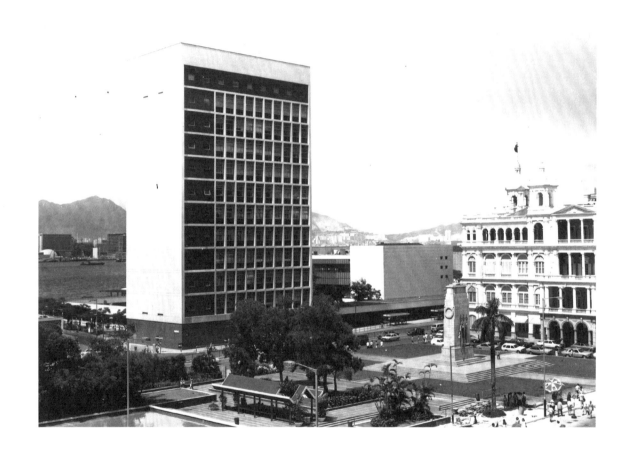

香港大會堂舊貌，這裡是香港藝術文化和香港話劇團的發源地。低座有音樂廳和劇院；高座有演奏廳、公共圖書館及展覽館。

回顧香港話劇團的歷史，必然想起政府文化職系教父陳達文先生。1962年建成的香港大會堂音樂廳及劇院，陳生在設計上提出過許多意見，使之符合粵劇與話劇的演出。為推動這座文化地標的功能及建立觀眾，他提倡「普及音樂會」及「一元戲劇」。1976年成立文化署，陳生出任署長，籌備成立職業藝團。香港大會堂遂成為話劇團的誕生和成長搖籃。

陳生藉著港督麥理浩時代大幅增加公共開支的機會，為文化經理、博物館及圖書館職系同事提供本地或海外的專業培訓。當年兩位年輕的文化職系經理楊裕平及袁立勳是最早的受惠者，獲公費負笈美國，學成歸來後籌備成立職業化的香港中樂團及香港話劇團。這是本港文化發展的一個里程碑。

我是1977年七月入職政府當康樂市容主任 (Amenities Officer)，協助籌劃市政局戶外文娛康樂節目。首四年公務生涯，我寓娛樂於工作，日間在九龍公園舊英國軍官營房辦公，晚上到港九新界的公園及球場繼續當值。娛樂事務組全年不休地舉辦音樂會、粵劇晚會、綜合節目、舞蹈節目、木偶戲、電影晚會等。每逢中秋、元宵、聖誕、新年等佳節，我幾乎都要在戶外值班，監督文藝演出及綵燈會的進行。

我們又假中環卜公碼頭天台為青年人舉行週末的士高舞會，暑假則舉辦天文夏令營及遊船河水上活動。四年風餐露宿的工作，對初入職公務員團隊的我，著實是很好的鍛鍊。1981年十月舉行的亞洲藝術節，話劇團應邀到灣仔修頓球場作一晚戶外戲劇演出，節目是劇團的高級副經理黃馨與演員何偉龍聯合編導的鬧劇《今晚我哋爆肚》。我的當值，算是首次與話劇團的邂逅。我當時對工作的投入、積極的表現和貢獻獲得陳達文署長的肯定和嘉許信，讓我感到莫大的鼓勵。同年底，我接受署方安排調職話劇團，從此展開我的藝術行政工作的新篇章。

陳達文 × 陳健彬

（陳） （KB）

KB 今天我們就香港文化政策和香港戲劇發展的歷史層面，跟陳博士來一次深度對談。香港大會堂在 1962 年建成使用，是本地文化藝術上的重要地標，也是香港話劇團的搖籃和現在的場地合作伙伴。陳先生最早為大會堂服務，應該最了解此表演場地的早年發展！

陳 City Hall（香港大會堂）最初是按管弦樂團的需要而設計，但有意見認為 City Hall 也須兼顧華人的文化藝術，當年粵劇最受歡迎，為了使粵劇可在 Concert Hall 演出，設計師想了很多方法，最終成就了 City Hall 的兩用設計，但大會堂劇院的舞台對戲劇演出而言其實仍是較小。大會堂是專業場地，所以節目也應有專業水平。基於這點考慮，便推動了演出者在策劃節目時，朝專業方向思考。另外，雖然最初在 City Hall 演話劇的都是業餘團體，但當時作為大會堂副經理，我對 performance 的要求是 professionalism。

KB 追求專業的精神固然是好！我記得七十年代在大會堂舉辦的「普及戲劇」，或稱「一元戲劇」，對劇運發展也很重要。香港大會堂由最初不主辦節目，到後來發展一個專責的節目策劃組，當中經歷了甚麼過程？以及怎樣招兵買馬呢？

陳 都是由「普及音樂」、「普及戲劇」開始。最初一年舉辦幾次，到後來一年幾十次，加上場地要預訂，所以我們需要一個 planning。那 planning 由當局批准，故此要做得較大型和周詳。尤其是涉及市政局，主席和不少議員也欣賞文化，時任的市政局主席沙利士 (Arnaldo de Oliveira Sales) 更可說是居功至偉！

KB 我也聽聞沙利士有一個文化藍圖。

陳 我當時向市政局爭取更大的預算，籌辦更多節目，最終也順利通過。漸漸由每年籌辦「普及音樂」、「普及戲劇」，進化為有長遠計劃及目標的文化節目組。文化節目組也由原來祇得我一個人的規模，愈做愈大。有了預算後，便不止是邀請本地團體。事實上，參演「普及戲劇」的業餘團體，演出費用本來就很低，不賺錢的。當有了更大的 budget，我們開始邀請外國藝團來表演，人家是 commercial 的，收費也較高。大會堂同時也可調高本地業餘藝團的演出費用，如每年 commission 他們一定數量的演出，讓業餘藝團也可作 planning。這對本地劇運有很大的推動作用，可造就更長遠的發展！

KB 我記得文化節目組是後來的名字，原本叫節目策劃組，英文大致為 Projects Office 或 Projects Section 之類。那麼 Projects 的含義是甚麼？

陳 Projects 的含義是演出，每個演出都是一個 Project。當時香港劇場主要是業餘演出。論業餘演出，「羅富國」可謂最有歷史。我指的是羅富國校友會話劇組。

由「普及戲劇」開始，那時我們要找人演出，於是找來麥秋、殷巧兒、汪海珊等義務為我們演出，故此票價才可以那麼低。

當時有一個政治問題，值得一提：英國人很怕大陸 take over 香港，要控制左派在香港的影響力，特別是左派學校。香島、漢華、培僑，那時沒有政府資助，全屬私立學校。還有控制工會、書局、電影，因為書和電影最容易影響年輕人的思想。

KB　聽聞當年舞台演出有審查制度，是否有這樣的一回事？

陳　提到審查制度，大會堂就是最好的例子。因大會堂是公開的，人人也可租用，政府又怎樣控制演出內容呢？那時香港除了電影，也沒有其他 censorship 的條例。政府也不想因制訂一些新條例而出事，所以想了一個方法：凡在 City Hall 舉行的公眾活動，即 public meeting，這個 meeting 不是指開會的 meeting，而是指 gathering of people。但凡 public meeting 要先取得政府批准。那時申請除了填一張場地租用表外，還要填一張 Public Meeting Application Form。那誰負責批准呢，不是大會堂，而是政府的 Assistant Colonial Secretary。

KB　那時叫「助理殖民地大臣」。

陳　當時的 Colonial Secretary 即等如現在的 Chief Secretary。

KB　即現時的政務司司長！

陳　即等於去到政務司司長層面的辦公室審批。那 Assistant Colonial Secretary 又根據甚麼準則審批？就是根據政治部的 recommendation。哈，你說那時香港怎會有創作自由！

KB　但這種審查是否祇針對大會堂？如在其他場地演出，是否有類似的審批呢？

陳　其他場地就沒有。祇是針對政府場地。因為當時除了大會堂外，根本沒有其他正式的表演場地。

KB　那劇本呢？劇本是否須送審？

陳　那時我們跟政府打交道，第一個部門就是政治部。但凡有演出，政治部一索取資料，我們就要立刻送上。

KB　那政治部是否屬於警隊呢？

陳　屬於警察部門。英文叫 Special Branch，是一個情報機構。後來在香港回歸前夕，港英政府就 closed down 了 Special Branch，還做了兩件事：一是把所有檔案搬去英國；也給所有曾於 Special Branch 工作的華人發英國護照，給他們 pension 在英國居住。

KB　那中文劇本是否須有英譯本給政治部審批？

陳　也不用。我們要求場地租用者交出劇本。政治部內有專家翻譯。

KB　你在 1976 年起擔任文化署署長，當年的「文化署」是個怎樣的觀念？

陳　當年的文化署，等同現在的康樂及文化事務署。那時的康樂事務，是與環境衛生一併處理的。市政事務總署有三個 department：一個是港九市政署，一個是新界市政署，最後一個是文化署。回歸以後，政府在 1999 年「殺局」，連諮詢也沒有，市政總署也被分拆，變成現時食物衛生及康樂文化部分[1]。回想文化署成立數年後，政府成立了區域市政局，這與話劇團有關。那時文化署也被要求分為兩部分，一個在市區，一個在區域市政局。那時未有香港文化中心，主要的文化活動和藝團大多集中在市區，基地主要在大會堂。我的構思是在新界成立荃灣大會堂、沙田大會堂和屯門大會堂，而三個大會堂的圖則都和香港大會堂十分相似，音樂廳更是一模一樣。如是者，在香港大會堂上演的節目，翌日即可轉往其他地區上演，藉此也希望多些市區節目可到新界演出。不過，策劃文化節目時總不能區分港九、新界思維，終須統一策劃。

KB　所以文化署最終沒有被分拆為「港九」、「新界」兩部，也是你爭取的？

陳　文化署雖沒有分拆，從管理而言卻是分開了。區域市政局管理新界場地，市政局則管理港、九場地。籌辦文化節目便需要兩個市政局批准，對此我是反對的。因為香港地方小，文化節目的策劃本不應這樣區分。但政府出於政治考慮，尤其是臨近回歸，想得到新界原居民的支持，以作為跟大陸談判香港前途問題的籌碼。為了安撫新界人士的訴求，放權予新界，當中包括文化事務。我對政府坦言，這對香港的文化政策發展，是一個很大的 handicap（障礙）。

KB　你當年是怎樣部署培訓藝團的專業管理人才？

陳　文化署有三個職系：文化經理、圖書館館長、博物館館長。圖書館方面，政府跟國際性的專業協會合作提供 training，我們和香港大學也有合辦圖書館主任培訓計劃。博物館方面，新入職同事則派往海外作培訓。文化管理和博物館一樣，由於本地大學沒有相關課程，加上文化經理的行業剛成立，在香港也沒有專屬的協會，因此我們把新入職同事派往英國，到 London 的 City University 受訓。

KB　我也是這個 training scheme 的其中一位受惠者。

陳　當時英國的文化經理課程也不多，在 London 的 City University 受訓，好處是靠近 West End，那裡有很多劇院，方便他們看演出和觀摩。

註 1　市政局 (Urban Council) 和區域市政局 (Regional Council) 是港英政府為香港市區（即香港島和九龍）和新界區提供食物衛生、清潔街道、文娛康樂設施及管理食肆等市政服務的法定機構，市政總署及區域市政總署為其執行部門。1999 年十二月三十一日，時任香港行政長官董建華，宣佈解散市政局和區域市政局，兩局原負責的食物環境衛生及康樂文化決策，分別由新成立的食物衛生局及原有的民政事務局接管；市政總署及區域市政總署經統合後，由康樂及文化事務署和食物環境衛生署取代。

KB 曾於康文署擔任副署長職位的蔡淑娟，當年也曾到過英國受訓。

陳 對！On the job training! 工作上我們也有調動，副經理可能會被調到場地管理，也有機會被調到博物館。博物館也有文化經理職系的同事。我當時的想法是，博物館管理人員一批是專業的，另一批是管理場地的，管理場地就是文化經理級。因此，文化經理不祇是負責表演藝術的，那些希望晉升到文化署助理署長級的管理人員，也需要專業知識。

文化就是一種 knowledge，所以我們應待每一位服務對象如文化人，一定要尊重他。

KB 關於這點，我也是跟你學習的，要擁有 empathy 和熱情，跟我合作的同事也知道。你曾說不應把人當作機器。那時我接替黃馨管理香港話劇團，蔡淑娟是經理，我還是高級副經理，劇團當年有打卡制度，即演員上下班要如工人般打卡。我後來就廢除了打卡制度，我認為你終究不能當劇團是工廠嘛！我入職政府的第一份工，被安排到娛樂事務組，我的職銜最初叫康樂市容主任。最終這個組被收歸文化署，反正本來就是處理文化事務的。我加入話劇團之前，已有幾年的文化管理底子，亞洲藝術節的 outdoor programmes，正是由娛樂事務組負責。

你剛才說不找藝術家當文化經理，我不是藝術家，當年是從中學教書轉過來當藝術行政的。香港話劇團早期本來藝政不分，袁立勳既是經理，又是導演和節目策劃人。

但當我加入話劇團的第二年，楊世彭受聘為藝術總監，藝術和行政自此真正分家。

陳 我認為要當一個 arts administrator，藝術知識和參與缺一不可。我不聘請專業的藝術家做文化管理工作，是因為專業的藝術家大多很自我，當行政者卻不能自我，因為你需要應付顧客，serve 人嘛。

KB 但你當年有沒有被投訴以外行管理內行？

陳 當然有啦，很多人 criticise，況且當時政府也有很多人有藝術背景。專業藝術家是當不了行政的，尤其是難以公平處事。因為藝術家總以為自己那套最好，自己的圈子最好，結果特別多磨擦，也有很多利益衝突。專業者總涉及很多利益、很多圈子；但當行政者需要非常公平，否則，本來公平也會讓人感覺不公平。為了避免不必要的利益衝突，我不會聘請專業藝術家做文化經理，但要求有藝術知識、興趣和熱情。這樣做，人才調動上也相對方便，今天當中樂團的經理，明天也可當話劇團的經理。總之，整個文化經理體系，是可以調動的。文化經理要培養多元化、多方面的興趣。正如我們經常提及，文化政策就是要多元化。

KB 由業餘劇團生態到成立職業化的香港話劇團，可否說說話劇團職業化的緣起，如當局是否有任何文化藍圖？

陳 那又要說說歷史。政府為何會在七十年代尾、八十年代頭創立三個職業化的藝團（香港話劇團、香港中樂團、香港舞蹈團）呢？

之前還有 Hong Kong Philharmonic（香港管弦樂團）是半專業的，以及 Hong Kong Ballet School，後來變成 Hong Kong Ballet（香港芭蕾舞團）。那時我是文化署長，見七十年代初期中國大陸有「文化大革命」，要打倒舊的傳統文化，就連五四運動之後的也要打倒，祇剩下「樣板戲」。很多國內的文化人才，南下到香港。在七十年代初，我們也難以想像「文革」是會結束的。

所以香港的文化界非常擔心，尤其是怎樣可保存中華文化！香港政府高層以至港督麥理浩 (C.M. MacLehose)，也跟我談這個問題。那時麥理浩經常來大會堂看戲，加上他是外交官出身，明白文化的重要性。麥理浩認為不能讓文革的思想傳到香港。文革初期，有人想解放香港，慶幸周恩來總理聰明地控制住北京收回香港的壓力。而且經過六七暴動遍地炸彈的形勢後，英國人更怕文革來到。如何令香港人信服英國的管治，以資本主義的社會，來抗衡極端的社會主義，文化便是其中一項重要的考慮因素。

市政局主席沙利士和張有興等議員深明這一點，認為不如設法善用大陸的人才，在香港保存中國傳統文化。港督、政府和市政局高層也同意成立藝團，傳播中華文化之餘，也可以維持香港的政治制度，因為香港是華人社會，中華文化是不可或缺的。麥理浩是一個很聰明的人，而且很 appreciate 中華文化，也深知香港終究都會回歸中國。再者，市政局財政獨立，政

府每年把差餉的百分之一作為市政局年度預算。

KB 我記得這是 1973 年之後的事。

陳 市政局的 budget 很大的，文化祇佔很少的百分比，即使文化開支 double 計，也祇佔市政局整體開支的幾個 percent，但文化事務做多些，對社會的影響力就非常大！而且文化是給官員和議員「得分」的，因為當中有很多公開活動，如演講、剪綵等等。反之，從事食物衛生的官員則吃力不討好，如街道不清潔、餐廳不獲發牌及貪污等問題！但搞文化則人人皆讚，尤其是當年大會堂已成立十多年，成績好，一提文化事務就令人有信心，於是我們就寫計劃書，先是中樂團，接著是話劇團，最後是舞蹈團。

KB 成立話劇團時，是否有推動中華文化的使命？

陳 這方面又跟制度有關。話劇團雖由市政局創立，但在七十年代的演出也須申請 Public Meeting Application，給政治部過目。我不想惹來衝突，在題材上也避重就輕，所以多以翻譯劇目為主，以及五四運動時代的劇本，抗日題材也可，但中國解放以後的劇本就不作選擇。

KB 正如你剛才所講，那時沒有絕對的創作自由？

陳 有創作自由，但問題是未必可製作。在大會堂演出就須面對審查制度。故話劇團最

初的演出很少是創作劇，大多是翻譯劇或改編劇目。

一直到八十年代，審查制度開始放鬆，亦開始有創作劇，不過仍須小心處理。我們為話劇團聘請顧問和藝術總監，如鍾景輝、楊世彭、陳尹瑩，都是外國回來的，不敢用大陸人。

KB 就連藝術總監也聘用外國背景的人！但我們也曾聘請來自內地的演員，如陳麗卿、利永錫，印象中 1978/79 年開始聘請第一批從內地移居香港的演員。

陳 演員就無問題！因為他們不是選取劇目的人。我那時的政策是避開 controversy。一有爭議，藝術發展就會受到阻力，尤其是經費來自公帑。

KB 你曾是香港藝術發展局、文化委員會和表演藝術委員會等成員，一直對政策有研究，如七十年代的「不干預政策」，即「無文化政策」。其實無文化政策，本身又是否一種文化政策？

陳 其實一直有政策的，但避重就輕，因為「文化」是非常敏感的議題，尤其是大陸的文革也用了「文化」這個字，所以一提文化政策，總與文化大革命掛鉤。我們也著重落實的工作，一是場地，需要交通方便的專業場地，遍佈全港；二是藝術人才，培養人才和吸納人才，如開辦香港演藝學院和吸納國內的人才；三是培養觀眾，多做普及工作。上述三者的共同目標，是要提升香港市民的生活質素，讓文化成為市民

的精神食糧，也讓香港青年多了解他們的根，讓每位市民能夠參與、接觸和欣賞藝術。因此要場地多、藝團多、票價便宜、節目多，讓不同背景的市民也能接觸文化節目。還要有不同類型，傳統和新潮，兩者都要兼顧，高雅和大眾都要兼顧，不同民族的文化節目也要兼顧。這些都是落實的政策，而不是叫口號式的政策。但如真的要一句口號，就是「把文化成為香港人生活和潮流的一部分」。我說的文化是廣義的文化，而不是局限於高雅文化，演唱會也是文化，流行曲的歌詞也影響你的思想。

表演藝術一定要有觀眾，有觀眾的活動成本一定高，成本高就涉及經費的來源，考慮到票房的理由，是影響創作自由最大的因素。所以政府要資助表演藝團，不讓創作受到票房和商業因素的影響，也可以製作較小眾的節目。但此做法可能令個別藝團的發展難有持續性，如小團完成一個觀眾量少的劇目就無以為繼，所以我當時的想法是要成立一個大型的劇團，有實力，兼可製作多元化的劇目，當中可包括小眾節目，由大眾節目的收入補貼小眾節目。你看你們香港話劇團黑盒劇場，現在也很成功！大型藝團有他們的 branding，要 community support 就要考慮這一點。

大藝團的管理者也要明白，他們的考慮不應祇在增加收入，尤其是理事會，責任是推動藝術，讓不同的人均可接觸。因此在邀請理事會主席時，也要考慮這個原則，太過商業化會受影響藝團發展，創作自由難免受影響，因為既要解決場地問題，更

要爭取到財政方面的支持，在這情況下便難以推出小眾作品。當我做西九文化區場地委員會策劃委員的時候，已要求西九設立十個黑盒劇場讓小藝團製作演出。

KB 話劇團最初成立時，有沒有遇到很大的困難？

陳 也有的。首要是找人才，要找一個合適的藝術總監也不容易。既要人家 available，也要他有興趣。當心儀人選已有很好的 career 時，為何要到新成立的香港話劇團工作呢？

KB 當年聘請楊世彭當首任全職藝術總監時，除有顧及一些政治問題，包括最好是有外國背景而不是來自大陸，此外還有甚麼考慮因素呢？

陳 楊世彭是一個很好的例子。他不懂廣東話，那為何我們會聘請一個不諳廣東話的人當香港話劇團的藝術總監呢？我當時主要受到中英劇團的成立所啟發。「中英」那時的藝術總監是英國人，但也有不少製作以廣東話演出，我理解為話劇的語言是靠演員演繹，而不是靠總監和導演的。導演總不能每句台詞也教你怎樣演繹，即使不懂演出語言，也能得知演出效果是否達到他要求的水平，即跳出了語言的 limitation。藝術總監也須有非常廣闊的文化視野，尤其主理一個廣東話的劇團，更須有世界觀，否則祇會淪為一個地方性劇團。即使以廣東話為演出語言，但目標觀眾也不祇局限於香港和廣東，因為戲劇是一種世界語言。最難是這位藝術總監能與署方合作，尤其

是要全面考慮票房、社會變化和政治等各種因素，不能純為藝術而藝術。因應當時局勢，我認為找一位從外國回來的華人當話劇團的藝術總監比較好，也避免本地人事問題。楊世彭在外國讀書，熟悉東西文化，加上他是 Shakespeare 的專家，有一定江湖地位，而當時的選擇其實也不多。

KB *現在回看，楊世彭真是不二之選！始終藝術總監的視野是很重要的，我也慶幸多年來能與不同風格的藝術總監並肩作戰！今天和你的談話，實在是非常有價值的一次回顧！*

24

文化經理在八十年代初期仍是相對年輕的職系，藝術專業出身有豐富管理經驗又可出任主管的人才不多，陳達文署長一方面直接招聘其他政府部門的資深人士加盟他旗下，另一方面加強新一代同事的在職培訓。他透過市政事務署的訓練學校制定了一個兩年兼讀性質的「藝術行政證書課程」，由香港大學校外進修部聯合英國的城市大學策劃及授課。我是該課程的第一屆學員和畢業生，有幸親炙著名英國學者 Dr. John Pick 及 Dr. Caroline Gardener 教授藝術管理知識，與其他機構如香港藝術節協會及香港電台的人士為同窗，並於 1985 年初去倫敦的主要劇場考察管理和營運。兩年的再培訓加上海外考察，加強了自己的藝術認知和管理技巧，擴闊了自己的視野和思考空間，鞏固了我往後長期服務話劇團的興趣、能力和信心。

陳生於 1983 年自美國請來了楊世彭博士擔任香港話劇團全職藝術總監，就是欣賞其國際視野，學貫中西、人事網絡和莎劇專家的江湖地位。在當時的政治局勢，能夠聘請一位德才兼備、政治中立，具有多年營運科羅拉多莎翁戲劇節 (Colorado Shakespeare Festival) 豐富經驗的海外華籍學者兼導演為話劇團藝術總監，不能不佩服陳生的獨到眼光。

陳生提到七十年代創作自由與審查制度問題。當時的舞台劇演出仍然要向警察局政治部申請公眾集會牌照，官辦的話劇團也沒有例外。雖然這措施不致妨礙創作自由，但為了盡量避開政治敏感題材，話劇團成立早期較少上演創作劇，大多數翻譯外國劇本或改編歷史劇目。到 1982 年，一齣探討釋囚問題的話劇《側門》，才是話劇團的第一齣足本創作劇。劇本送檢和要求警方核准宣傳海報的制度要直到 1984 年中英簽署聯合聲明後才取消。

1985 年後內地的近代戲劇作品，如北京人民藝術劇院的史詩劇《茶館》及反映文革時期社會面貌的《小井胡同》先後登上話劇團的舞台。中港文化交流亦開展新的一頁：1985 年話劇團首次到廣州巡演，戲碼是楊世彭執導的翻譯劇《不可兒戲》(*The Importance of Being Earnest*)。翌年邀請文化部副部長兼著名導演英若誠來港執導莎劇《請君入甕》(*Measure for Measure*)。文化署署長由余黎青萍接任後 (1984-1989)，接手繼續進行大型的文化設施建設。隨著時代及政治氣候的變化，話劇團的製作也從介紹歐美作品傾向探討香港前途問題。

袁立勳先生

歷史篇——首個職業劇團的誕生

資深編劇、導演和藝術行政人員。並為香港大學文學士，夏威夷大學戲劇碩士。

曾任香港大會堂經理；香港話劇團、香港舞蹈團經理；香港體育館、香港文化中心高級經理；市政總署總經理（藝團及藝術節）；1997 交接儀式統籌處（文化事務）總經理；香港舞蹈團行政總監；西九文化區管理局表演藝術高級顧問及十三行文化貿易促進會之常務理事（文化藝術部總監）。

早年為「校協戲劇社」創辦人之一。曾於首三屆青年文學獎連續獲得最佳劇本獎。1977 年參與策劃成立「香港話劇團」，並執導《黑奴》、《禁葬令》、《竇娥冤》、《駱駝祥子》；近年編導作品有「香港八部曲」、《羅生門》、《莎士對比亞》和《雷雨對日出》。

我不時留意話劇團和團員的發展，
見證著劇團從無到有、以至人才發展的過程，
著實非常有趣！
——袁立勳

前市政局在七十年代末曾計劃成立四個職業化藝團。最終有三個計劃能實行:香港中樂團、香港話劇團(1977)、香港舞蹈團(1981)。圖為當日九龍公園兵房排練室外牆。

前言

要了解香港話劇團創團時期的歷史，與袁立勳對談不可或缺。在劇團成立前兩年，任職香港大會堂節目策劃組的袁立勳，獲公費到夏威夷進修戲劇，年半後即回港籌備成立首個職業化的話劇團。

話劇團於1977年成立前的十年，是大專戲劇與業餘戲劇蓬勃發展的黃金十年。1966年開始有專上學院舉辦的「大專戲劇節」；1969年亦續有中學生組成的「校協戲劇社」。1974年，市政局與羅富國教育學院校友會、致群劇社聯合舉辦「中國話劇發展」講座；1975年，市政局舉辦「曹禺戲劇節」，有廿四個業餘劇團參加；再加上六十年代初期大會堂推行「普及話劇」演出，這些繁盛的劇場生態和觀眾，為市政局於1977年成立專業話劇團創造了良好的條件。

本團前任顧問李援華（任期1978-1992）曾說，市政局轄下香港話劇團的誕生，標誌著劇壇開始用「兩條腿走路」，意指官辦的職業劇團與民間的業餘劇團並行發展。1978年開始的「業餘劇社匯演」（即後來的「戲劇匯演」），分為公開組和中學組比賽，可以說是民間戲劇活動的延續。

袁立勳於大學時代已熱衷劇本創作，是當時劇壇的骨幹。時為大會堂掌舵人的陳達文派他去海外進修取經，協助促成職業化話劇團的誕生，並負責制定劇團的架構、招聘和訓練演員等等，甚至擔任部分劇目的導演工作。這一切既是配合劇團早期營運的需要，也是陳達文署長用人唯才的智慧與決定。

當我於1981年底被調職到話劇團時，立勳已不在劇團工作。直到1983年，袁立勳升職為經理後重返藝團，領導話劇團和舞蹈團的工作時，我才有機會跟他正式合作。當時話劇團已三遷其居，搬到紅磡火車站上蓋平台辦公，排練室則由金鐘兵房移至九龍公園軍營。此時，話劇團有了全職藝術總監及一支舞台技術團隊，演員人數亦增加至廿四人，劇團的軟實力漸漸強大起來。

袁立勳 × 陳健彬

(袁) (KB)

KB 你是香港話劇團第一代藝術行政人員,甚至是「創業者」。話劇團在1977年剛成立時,聽説當年話劇團的辦公室設於香港大會堂高座七、八樓,甚至在前中環街市頂樓開辦演員訓練班等,可以談談這些歷史嗎?

袁 我記得還有在堅尼地道的舊軍營排練!當年堅尼地道律敦治醫院對出之處,有一個正待重建的軍營,1977年演出的《灰闌記》(*The Caucasian Chalk Circle*) 就是在那個軍營排練的。後來話劇團也用過九龍公園的舊軍營排戲。

KB 這些軍營現在已全被拆除。印象中,當年中環街市頂樓是政府衛生幫辦的 training school,話劇團是向衛生署商借地方進行演員訓練的!

你在1974年已於大會堂工作,當時是否已有聲音建議香港應有一個職業劇團?

袁 政府內部沒有這種 foresight,應該説是我們那批早期在大會堂工作的藝術行政管理人倡議的。

KB 你們是如何把成立市政局轄下職業劇團納入工作範疇?

袁 話劇團由業餘朝向專業的方向邁進,發展很自然,過程中亦總有人會主動提出來。

KB 當你在大會堂工作的時候,Paul Yeung (楊裕平) 是你的上司嗎?

袁 對。他是我的直屬上司,也非常了解我,支持我和其他同事到外國進修。有些同事選擇進修藝術行政,我則取得夏威夷大學東西文化中心 (East-West Centre, University of Hawaii) 的獎學金進修戲劇。當時大會堂要求我們須有一個學習目標,我就以觀摩場地管理和戲劇系統為主,並矢志回港後協助成立職業藝團,包括話劇團、中樂團、舞蹈團,甚至考慮過歌劇團和粵劇團!祇是由於我是以 paid-leave 模式到美國進修,不能停留太久,遺憾未能修讀博士課程。在留美的兩年時光,我連暑假進修也不錯過,到紐約大學兼修電影,如海綿般吸收藝術知識。

我記得自己連日本戲劇課如能劇、Kabuki (歌舞伎),以至印度戲劇和束南亞舞蹈等也不會錯過,因為夏威夷大學正是美國最著名的亞洲藝術學院!這也令我萌生了 total theatre 的觀念,在協助成立香港話劇團時也時刻緊記多元化的理念,同時認識到戲劇教育和外展工作的重要性。楊裕平當時作為大會堂經理,倡議舉辦「亞洲藝術節」,我相信也是受到在各地觀摩的經驗影響。

當我回港後,就和楊裕平著手研究如何成立職業化的藝團,當中話劇團的建議書是由我起草的,當時最重要的考量,是觀眾基礎和資源是否足以支持一個職業劇團。

KB 你當年更為話劇團導戲呢⋯⋯

袁 我當年搞戲劇的理念是讓更多人參與，著重團隊精神。像我邀請李援華寫劇本，也是建議他寫多些角色。那時我們主辦「中國話劇二十講」，就是聯結致群劇社等廿多個業餘劇團合辦的。

那時政治上仍有左、右派之分，如盧敦、吳回、朱克和黎草田等均被視為「左派」。但我認為戲劇發展應要多元化，如籌辦「中國話劇二十講」時，當中有關「文化大革命」提到的「文藝論爭」更是活動的重要部分，我也主動邀請不同派別的代表分享戲劇心得。

記得話劇團成立初期，適值文化大革命剛剛結束，一些中國文學的重要作品，如老舍的《駱駝祥子》，在國內仍被視為「毒草」。我卻抱著為中國文學平反的心態，認為介紹中國戲劇是不能抹殺這類作品的。因此我在話劇團工作的時候，也曾執導《駱駝祥子》和《竇娥冤》等劇目。

籌辦話劇團初期，我努力聯結香港文學界和媒體，如《新晚報》、《文匯報》、《大公報》和《盤古雜誌》等都是全力支持宣傳話劇團，報導和劇評也非常多！在服裝和佈景方面，話劇團也邀請清水灣製片廠協助製作。

總言之，我認為藝術圈應不分派別，左、中、右派的創作人也可一起合作，話劇團的劇目也應多元化，包括中國劇、本地創作劇和翻譯劇等等。

KB 那麼話劇團頭幾年的劇目，是由你負責籌劃嗎？

袁 是我和一些客席導演籌劃的，當然要署方通過，也會吸納楊裕平的意見。首個劇季的大方向是多元化，以及選擇一些可讓更多人參與的製作。另外也會先邀請合適的創作人及製作人，再由他們建議劇目，這些人多是劇壇的活躍分子，如鍾景輝和麥秋等。

KB 「香港話劇團」這個名稱是如何命名的？

袁 是我和楊裕平建議的，源於美國的 repertory theatre 制度。

KB 即「平衡劇季」亦是由你倡議的？

袁 對呀！Hong Kong Repertory Theatre 中的 Repertory，可解作劇季 (season)，外國不少 state-support 的劇團，就是 repertory theatre，同時講求劇季內有平衡和多元化的劇目。我認為此種模式非常適合香港，尤其是政府支持，這樣才不至於祇追隨商業化的指標。外國不少 state-support 劇團也會對外宣傳，吸引遊客是劇團收入的一部分，因此舞台往往是一個 revolving stage，即一個舞台可同時為數個製作的佈景而設，如此即可在遊客留駐的一星期內演出多於一齣劇目，增加收入，這才是真正的 repertory。換言之，劇目不時重演，其佈景系統可讓一個製作進行排戲之餘，同時重演另一個製作。

但香港礙於場地和資源的限制，未能完全跟隨這套系統。以香港大會堂為例，也不

31

是香港話劇團真正的 home base。真正的 repertory theatre，大多有一些長壽劇目，從而建立一個藝術方向。

KB 香港礙於場地限制，未能推行真正的 repertory theatre。但我再細看香港話劇團首五個劇季，當中不少劇目也是重演的。策略是開始演五至六場，要是反應好就在同季安排重演。

袁 這就是 repertory 的精神。甚麼是「戲寶」呢？我認為如果劇目受歡迎，就應在短期內安排重演。

不過現在回想，那時排的戲太多了，組織也偏大！我最初的構思是劇團有十位核心演員，有需要就聘請特約演員。正如外國的情況，明星總愛留在電視電影圈，為了票房有一定的保證，我認為特約制非常重要，讓觀眾有新鮮感。

KB 你希望推動演員特約制，原意是考慮票房，但職業劇團總要有一套人事編制。

袁 我的原意是不時拉攏香港知名度高的演員演出舞台劇，帶動舞台劇發展。但也要保障話劇團演員的利益，所以在團內推行一套全職核心演員的制度，這些核心演員又不用太多。另一方面，香港也有不少業餘演員，他們因為本身工作，未必能夠加盟話劇團，特約制也因此成了他們發展的出路。

KB 這種編制又是否美國 state-support theatre 的慣常模式？

袁 對呀！尤其是中小型劇團的慣常模式。

KB 但這套制度在香港最終也不太流行？

袁 其實我原意是希望話劇團的演員具有流動性，以美國為例，演員往往是不斷流轉。

KB 美國的演藝出路始終較多，但香港的情況又不大相同。

袁 香港一些演藝老師也感嘆，最好的編劇、導演和演員也不是長期留在舞台劇界發展！

KB 除了 Hong Kong Repertory Theatre 外，有否考慮其他命名？

袁 話劇團當然也可命名為 Hong Kong Theatre，但我們當年真的以 repertory theatre 為目標，如美國 Seattle、Indiana 和 Kansas 等 repertory theatre，所以英文名稱最終定為 Hong Kong Repertory Theatre。中文方面，「香港話劇團」的命名也沒有爭議，畢竟當年也未見以「香港」命名的職業劇團。

KB 那麼當年是誰負責招攬首批十位話劇團的全職演員？

袁 包括我和那些參與首個劇季製作的導演，如鍾景輝、麥秋等一起遴選。

KB 我記得話劇團建團時開辦演員訓練班，收到六百多個申請，從中挑選了四十人訓練，最後也祇有十多人完成整個訓練。那十多

位學員也不是全數成為話劇團首批全職演員，即當中有些演員還是在外招聘的。當年的評選準則是怎樣的？

袁　首要是開放，即遴選要公開和公正，是一個全港性的招募，媒體也非常支持，大肆宣傳。再者要尊重投考者對投身全職演員或保持業餘身份的選擇，畢竟很多投考者也有正職，有人從業餘步向職業，而以部頭形式參與的，可說是半職業。由於當年投身演藝行業的途徑選擇不多，所以報名參與話劇團遴選的人非常多。有別於電視電影如選美般，我們選人標準真的純粹從藝術上考慮，甚麼類型的演員也有，包括性格演員。

KB　六百人參與遴選也真的非同小可！

袁　遴選也是參考了美國類似 chorus line 方式進行。首要是尊重人，即使投考者未被選中，也要讓人家有一定的滿足感，不能衹給他們一分鐘就把人家「叮走」！

應徵者除了完成指定的表演外，還要表演自選的項目，如唱歌、跳舞等等。遴選小組則包括知名的戲劇人，以及參與話劇團首季製作的導演。那時的想法是有系統地進行演員訓練，被選中的演員不一定要當全職。七十年代劇團不多，我認為話劇團作為旗艦劇團，理應持續進行演員遴選，帶領有志者從業餘走向專業，劇團也要不斷為業餘者提供機會。

KB　話劇團首批演員的其中一位，已去世的何文蔚說過，最初在大會堂高座七樓上班，

呆了幾個月也沒有獲派任何工作，心裡感到納悶……那麼全職演員的編制，最初是否還是欠缺系統化？

袁　演員入職後，當然不是以訓練為主。職業舞蹈員是每個早上都有基訓，但話劇以演出為主，情況不盡相同！加上話劇團剛成立時，不少演員也非全職，要遷就他們和客席導演的排戲時間，所以許多時到晚上才能集合排戲。因此，演員在早上唯一可做的，往往是一些戲劇教育的工作。

KB　訓練班自 1977 年辦了一屆以後，就沒有再辦下去。好些畢業的學員在翌年加入了話劇團成為全職演員。我記得開團時有個製作名為《黑奴》(Uncle Tom's Cabin)，這齣戲是否由四十位訓練班學員全體參與？

袁　對呀！我執導的《黑奴》，主要給全體訓練班學員參與。麥秋執導的《大難不死》(The Skin of Our Teeth)，則全是向外招聘特約演員，如鍾炳霖等。

KB　透過參與大型製作，接受培訓者有一個不錯的實習和實踐平台！

袁　對！要給學員一個清晰的目標，尤其是參與演出！因此我們總會選一些多角色的戲，可讓更多人參演的劇作。

我認為這也等於一次檢閱，看看話劇界有多少可用的人才和資源。後來由於我被調離香港話劇團，便連兼職演員的訓練課程都未有延續。話劇團開荒階段，一直靠成績證明自己，也在業界不斷吸納人才，如

在「戲劇匯演」發掘了極有編劇才華的杜國威，後來話劇團便聘請他作駐團編劇。也由於話劇團每年提供多個演出機會給劇壇的編導人才，使香港戲劇由業餘過渡至職業發展。

KB 你在 1979 年被調離了話劇團。到後來楊世彭在 1983 年出任話劇團首任全職藝術總監，你又回到話劇團當經理，成為我的上司。我和你合作了三年。在話劇團成立的初期，你在管理劇團之餘，也曾執導不少製作[1]。就連與你同期的行政人員如周勇平、黃馨和麥世文等，也參與過導演的工作。

到楊世彭擔任藝術總監後，話劇團開始藝、政分家，即管理人不再參與創作。你當年抱著甚麼心態應對這種制度上的轉變？

袁 在外國而言，由當演員到轉為編導，再轉型至劇團的行政管理職位，會被視為一種自然的發展。尤其是演員，終有一天會離開舞台，一個劇團的製作經理，也不能找人「空降」，須找一位對戲劇藝術有深厚認識的人來擔任；但在香港，兼任行政和藝術，會被視為容易產生利益衝突。

KB 你還記得香港話劇團在八十年代有一項 Five Year Development Plan 嗎？後來終被擱置，這份五年計劃是和劇團獨立經營有關的，可以談談當時管理層的想法是怎樣嗎？

袁 這份計劃書主要是研究市政局藝團公司化的問題。公司化的好處，是藝團可透過董事會成員的人脈，在外吸收更多資源和支持，並享有藝術自主權，如劇目選擇等。以外國為例，劇團也講求延續性，即使藝術總監定期轉換，也不致大幅改變劇團的藝術方向，反令劇團不斷加添新意。全職演員班底固然是核心，但特約演員、客席編導的編制，不時讓觀眾有新鮮感，也可彈性地邀請知名度高的演員作客席演出。

更重要的是海外巡演，劇團理想的發展方向是「兩條腿走路」，有 A、B 團的編制，一邊在本土演出，一邊在海外巡演，甚至參與內地和海外的藝術節。

教育也非常重要！發展兒童團，繼而是少年團。話劇團的小劇場也創了先河，我後來在香港舞蹈團服務時也參照了話劇團的模式，把排練室改建為小劇場，作為實驗性作品的平台。我任職話劇團的時候，劇團曾辦「戲劇匯演」，務求為劇界吸納新的人才，在學校層面舉辦公開的戲劇匯演，一直到八十年代中後期，話劇團才把戲劇匯演中學部份的主辦權轉予教育署，因為教育署得到一個 funding support，有資源讓更多學校參與其中。大量學生參與業餘演出，短劇因此應運而誕生。事實上，現在中學戲劇比賽已非常蓬勃！此外，我曾有構思聯結大學和文學界，由話劇團演員演讀詩歌或朗誦作品，以聯結學術界作研究等等。

註 1　袁立勳在香港話劇團以創作人身份參與的創作包括：《黑奴》（1977）導演、《禁葬令》（1977）改編及導演、《竇娥冤》（1978）導演、《駱駝祥子》（1979）改編及導演。

KB 其實中學校際戲劇比賽最早期是教育署舉
辦的。話劇團主辦的戲劇匯演，分為中學
組和公開組。後來劇團因為製作量大，放
棄了繼續主辦一年一度的戲劇匯演，才把
中學組的比賽主辦權交回教育署，而公開
組的比賽則由香港戲劇協會接辦下去。

袁 始終一個劇團能做的有限，一定要有所
選擇。

總結而言，香港劇壇的現況跟過往已有很
大的改變，尤其是香港演藝學院的成立。
我認為香港話劇團公司化絕對是一件好事，
也是成功的例子！首先是公司化令話劇團
在藝術上有更大的自由度，在人才凝聚方
面也更有利，在政府架構年代的話劇團，
人才招聘相對較慢！

至於話劇團應如何擴闊國際影響力，在招
聘人才和參與方面，不妨參考外國的經驗。
雖然我已有一段長時間沒有參與管理話劇
團的事務，但我不時留意話劇團和團員的
發展，見證著劇團從無到有、以至人才發
展的過程，著實非常有趣！

至於話劇團未來的發展，我認為人事更替
的時候，往往是 review 政策改變的最佳
時機！在劇藝承傳方面，我當年的想法是
把話劇團和本地一些大學聯結起來，學術
界是研究的專才，如大學可以派研究生以
話劇團的劇目作論文題材，由他們研究和
保育話劇團的歷史資料，這可說是雙贏的
做法！

KB 同意，謝謝你的分享。

香港話劇團的英文名稱是 Hong Kong Repertory Theatre，repertory 這個名稱把她定性為「定目劇團」，原意是令劇季的節目具多元而平衡的安排，兼且可不斷輪換重演，再發展成受歡迎的戲寶而保留。貫徹這個藝術方向，首要條件是劇團有自己的劇院。香港大會堂雖然已是話劇團較常用的場地，但並非我們的專屬劇院，礙於場地和資源的限制下，repertory system 始終未能徹底落實。

話劇團頭十年所行的道路堪稱篳路藍縷，令人難以想像官辦的職業劇團也有如此巨大的困局。我們曾被安排在多處廢置的舊軍營作為排練場地，包括堅尼地道軍營、金鐘兵房、九龍公園軍營及漆咸道兵房，這些排練室遠離劇團的辦公室。至於辦公的地方，我們亦屢遷其居，由香港大會堂高座遷往銅鑼灣的合成中心，再遷往尖沙咀的新世界中心，後搬至紅磡火車站平台，最終於 1988 年十一月才落戶上環市政大廈，藝術和行政人員終可安頓於同一屋簷下。

話劇團的另一特色是擁有全職聘用的合約演員團隊。七十年代的香港劇界，正處於由業餘步向職業的開荒年頭，話劇團亦曾作全港性的公開招募，遴選並吸收劇界可用的人才，建立自己的藝術團隊；以職業化制度建立一個核心的全職團隊，同時保持特約或半職業演員、舞美設計人員的編制，逐步引領有志者從業餘走向專業；亦透過主辦「戲劇匯演」，發掘編、導、演人才，並培養一批支持話劇團的觀眾。

我今年六月亦走訪寓居溫哥華的楊裕平。他回顧了自己 1970 至 78 年任職大會堂經理時，推動的多項具有歷史意義的活動，如 1975 年舉辦「曹禺戲劇節」、1977 年創辦首屆「香港國際電影節」和籌組成立職業化的香港中樂團及香港話劇團的往事。楊裕平與袁立勳兩人均被陳達文署長賞識，於 1975 年分別派往倫敦城市大學及夏威夷大學進修劇團管理、節目策劃及戲劇理論等課程。1977 年初學成回港，市政局在同年三月正式通過成立職業話劇團，兩人隨即展開籌備工作，並制定可令業餘劇團與職業劇團相輔相成下發展的政策。

楊袁二人今天都已退休，楊氏在加國把自己的文化視野和工作體驗結集成書；袁氏則和香港的商業劇院結盟，繼續綻放著他的創作火花。

馮祿德先生

歷史篇——從業餘走向專業

香港中文大學榮譽文學士、教育碩士。
從事教育，投身演藝，俱逾五十年。

曾任教中學與香港教育學院，並為教育
局主持培訓課程；又曾任職香港考試局，
負責中文科公開考試。

求學時代對演辯、朗誦有濃厚興趣；公
餘嘗與各劇團合作，又嘗為電台、電視
台編劇、演出及主持節目，為各大社
團、學校主持講座，擔任評判；退休後
仍活躍不減。

現任香港戲劇協會會長，愛麗絲劇場實
驗室董事局主席及同流劇團董事局主
席；又接受香港藝術發展局邀請，擔任
戲劇顧問。

我們身為香港的中國人，
不應純粹崇尚西方戲劇及其形式，
中國戲劇發展至今，不斷反映社會狀況，
沒有理由不去認識的。

——馮祿德

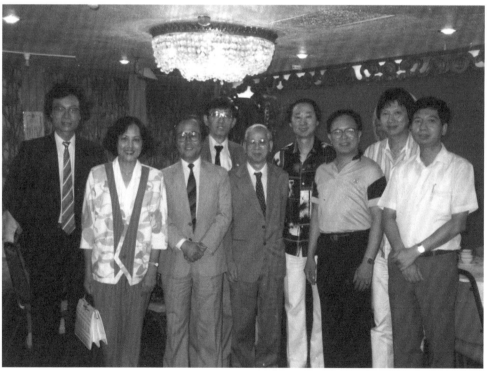

上圖　2017 年接任香港戲劇協會會長的馮祿德（中），與麥秋（左）同為在港舉行的第十屆華文戲劇節頒贈優秀表演獎（男）
　　　予話劇團製作《一頁飛鴻》的辛偉強（右）。

下圖　1985 年九月，顧問之一的李援華（中）出席卸任藝術總監楊世彭的歡送晚宴。
　　　左起：袁立勳、莫紉蘭、任伯江、陳載灃、李援華、楊世彭、鍾景輝、麥秋、陳健彬。

馮祿德（祿叔）與香港話劇團關係深遠。1977 年的演員訓練班，祿叔負責台詞課，這是他的強項，憑著豐富的演出和朗誦經驗、良好的中文修養和天賦高昂的嗓子，早已建立了一套遣詞吐字和劇本分析的方法。祿叔先後於第二屆（1967）及第四屆（1969）大專戲劇節獲最佳男主角。他在話劇團首個劇季，與另一位中大畢業生張秉權聯合執導洪深作品《香稻米》（1977）；並應邀參演何文匯和梁鳳儀聯合編導的《新楊乃武與小白菜》（1979）、鍾景輝執導老舍的《茶館》（1984）和李龍雲的《小井胡同》（1985）等有關近代中國題材的戲劇作品。

自 1983 年楊世彭出任全職藝術總監後，傾向用全職演員擔綱演出，業餘演員參與的機會相對減少。二十三年後，祿叔才有機會與話劇團再結台緣，參演本團與劇場空間聯合製作的《不起床的愛麗思》（2009）。

我與祿叔的對談，回顧了劇壇前輩兼香港話劇團前顧問李援華（祿叔的岳丈）文以載道的戲劇觀、業餘戲劇和職業戲劇雙線發展的重要性，以及香港戲劇人近年忽視中國題材戲劇的現象。

回首七十年代，香港業餘戲劇活動並沒有因為職業劇團的成立而萎縮。八十年代，香港的戲劇工作者嘗試從中國及世界劇場尋找養份 — 荒誕劇、布萊希特、寫實主義、前衛派、中國經典及當代戲劇等共冶一爐。李援華當年是話劇團顧問，以講求社會意識的戲劇觀，編寫反映殖民統治者施行種族欺壓的《黑奴》（Uncle Tom's Cabin）、反映封建社會黑暗和腐敗的《竇娥冤》、關心青年男女戀愛問題的《天涯何處無芳草》，以及編寫宣揚永恆理性與普遍性的《曹禺與中國》。透過上述劇作，李生寄望香港戲劇人對中國劇壇和內地優秀的作家有多一點認識。

話雖如此，李生並不排斥西方文本，同時鼓勵實驗戲劇，他希望官辦的話劇團與民辦的劇團在上演的節目方面不要有過大的偏差，並透過長遠的交流認識彼此的文化差異，包容並吸收對方的優點。他亦期望官辦和民辦的劇團可優勢互補，令劇壇展現「兩條腿走路」的健康發展。馮祿德實踐了岳父的教誨，他雖以業餘時間從事戲劇工作，但其表演的專業水平並不下於職業演員。

馮祿德 × 陳健彬

(馮)　　　　　　　　(KB)

KB　祿叔，你的岳丈是香港知名戲劇界前輩兼香港話劇團顧問李援華先生，你是因李先生的緣故才認識你太太嗎？

馮　我讀大學二年級時，已開始跟我的太太拍拖，她當時低我一級。我追求她不是因為她是李援華的女兒。事實上，當時我不知道李先生是那麼大名鼎鼎，而他當時也不太喜歡我。第二屆大專戲劇節，我們演出的《皮大衣》以偷情為題材，李先生很不喜歡這個戲，自然要筆伐，他甚至說：「吓，那個馮祿德，做這樣的角色也拿到最佳男主角？」後來我追求我太太時，李先生給我很多機會，提攜我，對我的影響很大。例如他替校協排演第一個演出《天涯何處無芳草》時，他組織導演團，也預了我的份兒。

後來 1975 年的曹禺戲劇節，李先生也讓我幫忙。他早已視我為未來女婿。我外父為人就是這樣，祗要他認為是有為青年、可造之材，他也願意去扶植。我大學畢業，原不打算再讀書，但他鼓勵我到香港大學進修碩士，多讀兩年，他願意資助我。我當時傻愣愣的，跟他說明我的想法，然後還請他資助我的同學，他竟然也願意。他絕非富有，祗是個教書匠而已，但他很有為國育才的觀念。

他重視戲劇的社會意義、工作的使命，曾多次教訓我戲劇不是用來出風頭，拿名位，戲劇有其功能，並解釋他為何要幫人去搞製作等等，對我真的有很大影響。我早期參加戲劇，純粹想出風頭，被人讚賞，享受聽到掌聲的滿足感。外父的說話，我一直銘記。

KB　香港話劇團初成立時，你是否有份執教演員訓練班？

馮　話劇團在 1977 年成立時，袁立勳就找我跟學員講台詞表達的課。

後來在話劇團首個劇季，又邀請我和張秉權合導《農村三部曲》的〈香稻米〉，動用了很多演員。袁立勳對我的影響也很大，如果不是他，我說不定祗在學校排演一些學生演出而已。

KB　你當年還有在影視圈演出嗎？

馮　有，1971 年我還有兼演電視。舞台劇也有。其實我一直沒有停演話劇，祗是在兩個兒子出生的時候停演了一會。

KB　話劇團的訓練班是否佔據你很多時間？

馮　才不會，祗講一兩堂課而已。可能因為我是「中文人」、又教書、又玩朗誦吧。其實，我當時已經常幫福音劇團教授台詞分析及表達。

我剛剛大學畢業就認識了袁立勳及林大慶，教了書一年後，他們來找我，說寫了個劇本叫《夾縫》，講木屋區居民受到黑社會威

脅，怎樣面對惡勢力。他們特地找我執導。袁立勳和林大慶這班人很有組織，很認真。

KB 我聽説袁立勳、林大慶等和李援華先生也有點淵源，是嗎？

馮 袁立勳排完《天涯何處無芳草》後，經常找我外父，向他借了很多關於戲劇的書，很受我外父影響！後來他們寫的劇本，如《六分一》等都是找我外父當顧問的。

KB 香港話劇團成立，袁立勳也有請李先生當顧問。

馮 外父始終比較傳統，重視文以載道，講求社會意義。他認為人生應該是積極和有意義的。

袁立勳、林大慶他們當年是一班很有社會意識的人，結果這班人承接了校協戲劇社，辦得很成功，不少現在活躍劇壇的中堅分子，也有參與過校協戲劇節。

大專戲劇節反而漸漸無人接班。我們那幾屆有很多人才湧現，把社會意義與戲劇功能的距離拉近，再也不是早期演戲的一種交流餘興性質。有趣的是，我們這班戲劇愛好者，卻一直沒有以戲劇為職業。我記得李先生曾説過香港戲劇界適宜職業與業餘「兩條腿走路」。

KB 當年袁立勳成立話劇團之時，也曾指出：「搞職業話劇團，如果祇是香港話劇團一枝獨秀是沒有價值的！要促進香港的戲劇發展，提高整體的戲劇水平，仍需依賴本地的業餘劇團。」當時話劇團沒有職業演員，

所以需要業餘演員支撐，香港演藝學院成立後，才「製造」出一批又一批的職業演員，楊世彭（時任藝術總監）也曾經到廣州招聘專業演員來港……

馮 楊世彭找來一些訓練有素的國內演員，某程度上變相是趕絕了本地演員，不過在八十年代初，香港還未有演藝學院。

KB 演藝學院成立後，香港劇壇的人才發展便慢慢轉型，以話劇團為例，現在倒出現了演員單一化的問題，幾乎全部都是來自香港演藝學院。若果周志輝、雷思蘭、高翰文、王維等資深而又非出身於香港演藝學院的演員都退役了，那麼話劇團的演員團隊就絕對是單一化了！

馮 整個香港劇壇也面對同一問題啊！但我認為新生代演藝學院畢業生不比八十年代的演員差。

KB 本地大學應否有戲劇系呢？此舉會否改善演員單一化的問題？

馮 老實説，現在香港舞台劇獎的得主，幾乎是演藝學院畢業的。香港這麼細，有需要再多間演藝學院嗎？

KB 我們應從教育著手，要讓香港人從小接觸戲劇，甚麼戲劇學習法也好，小學、中學以至大專課程也應加入戲劇元素，大學未必是訓練演員的地方，反而是戲劇研究和評論的平台。

馮 對！如果大學發展戲劇系，也應以研究評論為主。

KB 對，如此有助提升戲劇鑑賞的水平！整個氛圍也會有所改變。

馮 我認為香港演藝學院的出現，最大影響在後台人才的培養。演藝學院成立之前，後台人員的技術不是不行，祇是不如演藝學院培育的人才般有規律和穩定的表現，而這往往對專業水平影響很大！論編、導、演，以前的水平也絕對不低，不過劇壇就是未能穩定地訓練演員。演員的水平方面，綜觀多年的發展，除了某些特別出色的演員以外，大部分本地演員對劇本的分析或台詞的表達均相對較弱，尤其是近年的新演員。

KB 另一個問題便是演出語言單一化，缺乏普通話訓練。

馮 我同意。不過近來到大陸演戲，已可以不用說普通話了，打字幕便可以了！

KB 但話劇主要是聽的，不是靠看字幕的！

馮 是啊，看字幕多不便！

KB 一定要靠語言直接接收，我們到大陸演出，如要觀眾老是看字幕的話，那觀眾就根本就看不到表演細節。說起來，你在七、八十年代曾參演不少中國戲如《小井胡同》和《茶館》等。香港劇壇對中國戲的認識是否不足？

馮 近年的中國情懷是淡了。

KB 對，香港沒有人演中國劇目，祇有內地帶戲來香港公演。

馮 我覺得跟社會狀況有關，隨著中國的社會開放，經濟躍進，中國戲劇的發展也有很大改變！中港關係自從回歸後，有一些意識上的矛盾，嚴格而言香港不能脫離大陸，但感情上是矛盾的！回歸本來應有一種光榮感，但中港文化不同又帶來民情的衝突，使彼此難以進一步靠近。那些新成立的劇團，又不會選中國的戲，因為劇本不合他們的藝術宗旨，他們不熟悉中國戲。

KB 八、九十年代，King Sir 鍾景輝很勇敢地引入很多現代中國戲劇，如《小井胡同》(1985)、《狗兒爺涅槃》(1991) 等。

馮 李銘森也是一個因素吧。

KB 因為他是一個內地導演，所以不斷為話劇團引進中國戲，你一定要透過演當地的戲，才能認識當地人的心態和文化，戲劇正是讓大家互相認識和接受對方。

馮 這倒是劇團策劃人的問題了。近年話劇團演了甚麼中國戲？

KB 內地的戲普遍版權費貴，導演身價高，經費考慮是一個因素。另一個問題是劇本未必能吸引香港觀眾。近年祇有喻榮軍的 *WWW.COM* (2003)，但已是很多年前的事了。

馮 我外父如果還在生，他仍會關注中港的劇壇，我估計……他怎可能不變呢？經過八九民運之後，很多人的看法也改變了。我們身為香港的中國人，不應純粹崇尚西方戲劇及其形式，中國戲劇發展至今，不斷反映社會狀況，沒有理由不去認識的。

我其實頗欣賞話劇團的運作模式,在劇目的選擇方面,能兼顧多方面的興趣,近年更增添了黑盒劇場,更多與其他劇團合作。我覺得話劇團的發展已開始接觸更多不同類型的團體,也照顧一些「弱勢社群」,或者需要幫助的戲劇團體。

KB 對此,我也要領一領功,哈哈!

馮 我就是讚賞你!例如你們讓一些小團體來話劇團的黑盒劇場演戲,以你們在劇壇的領導地位,有能力也應該協助規模較小的劇團發展。話劇團給後輩提供機會是好的。

我最近看《北京法源寺》[1],覺得挺好的。內容雖說不上很開放,但也有些絃外之音,可能是我一廂情願吧。中國戲劇也不像以往那麼「八股」、「樣板戲」!

KB 劇界好像也不關心有沒有中國戲,基本上不當是一回事!

馮 問題是你每年可演多少齣戲?這又與社會氣氛有關,若果不用理會票房,中港矛盾已是很好的戲劇題材,視乎你怎樣寫。

KB 何冀平也曾於 2003 年寫過《酸酸甜甜香港地》。

馮 但也很多年前了。

KB 如果以戲劇寫中港矛盾的問題,就應如實地反映出來,絕對是很好的題材!謝謝祿叔!你最近一次與話劇團合作的劇目,已

是 2009 年我們和劇場空間合作的《不起床的愛麗思》。衷心期待下一次合作!

註 1　《北京法源寺》改編李敖同名原著,由田沁鑫編劇及導演,2016 年中國國家話劇院首演。

就近年香港戲劇界的中國情懷淡了之説，我嘗試把劇團公司化前二十三年（1977-2001）及公司化後十七年（2001-2017）的劇目作統計，發現我們選擇內地編劇兼備中國元素題材的劇作，姑且稱為「中國戲」— 公司化前有二十六齣，佔總製作量百份之十六；公司化後則祇有四齣，佔總製作量百份之四。話劇團曾積極引入內地近代優秀劇作，包括八十年代的《阿Q正傳》、《茶館》、《小井胡同》、《北京人》；九十年代的《七十二家房客》、《狗兒爺涅槃》、《關漢卿》、《春秋魂》、《北京大爺》、《死水微瀾》等。香港回歸後，中港兩地的戲劇交流與演出活動有增無減，不少劇團北上尋找更大的市場和機會，內地創作的劇本由國家的院團斥資製作並輸出香港。

與此同時，香港的戲劇人其實是用自己的創作去反映家國情懷，而不是直接搬演內地的劇本。以 1997/98 劇季為例，楊世彭設計了一個「中國劇季」，全年六齣戲並無西方作品，除邀請著名的中央戲劇學院導演徐曉鐘、王曉鷹和北京人民藝術劇院（人藝）導演任鳴來港，更把人藝編劇何冀平請來當駐團編劇。1998 年十一月，何冀平的新作《德齡與慈禧》代表香港參加第二屆「華文戲劇節」。至於公司化後的話劇團，藝術總監毛俊輝亦為 2002/03 劇季定位為「中國情」，邀請台灣表演工作坊藝術總監賴聲川為劇團執導《如夢之夢》及上海話劇藝術中心導演尹鑄勝來港執導喻榮軍編劇的 *WWW.COM*。

話劇團的創作劇，除了有緊貼時代及本土題材的作品外，如杜國威的《我愛阿愛》、陳敢權的《有飯自然香》、莊梅岩的《教授》、龍文康的《維港乾了》以至近期的黑盒作品《好人不義》及《原則》，其實不乏具有濃烈中國情懷的作品，較早期有杜國威的《遍地芳菲》；潘惠森的《敦煌‧流沙‧包》及《都是龍袍惹的禍》；而現任藝術總監陳敢權的《一年皇帝夢》、《太平山之疫》（曾柱昭聯合編劇）和《頂頭鎚》，以及 2017 年七月為慶祝香港回歸廿周年製作的《我們的故事》（陳耀雄改編梁鳳儀同名小説）等，也同樣以中國或香港近代歷史發展為背景，説明話劇團一直在努力透過戲劇探討中國的文化、社會和政治問題。

傅月美女士

歷史篇——早期藝術團隊的面貌

香港演藝學院榮譽院士,前香港演藝學院駐院藝術家(表演)。1977年考入香港話劇團訓練班,及後成為全職演員。1988年香港演藝學院戲劇學院首屆畢業生,也是首位返回演藝母校任教的畢業生。

曾任澳門演藝學院戲劇學校藝術指導七年,並兩度獲香港舞台劇獎最佳導演以及獲最佳女主角(悲/正劇)獎項。

策劃大型展覽「香港舞台中國情」及「兩岸四地華文戲劇節二十年回顧展」,主編《大時代的黎草田》及《劇藝華采:第十屆華文戲劇節紀念特刊》等書。曾任香港戲劇協會幹事及兩岸四地華文戲劇節香港區代表二十年,現為香港藝術發展局戲劇組顧問及多個劇團董事及顧問。

七十年代業餘劇社的蓬勃,
令政府覺得如此氛圍已成一個基礎,
讓劇壇邁向更專業的發展。

——傅月美

香港話劇團八十年代初的全職演員。前左起：傅月美、羅冠蘭、劉小佩、陳麗卿、高子晴、覃恩美。

後左起：利永錫、尚明輝、葉進、周志輝、何偉龍、盧瑋易、林聰、何文蔚、張帆。

前言

1977 年，傅月美 (May) 從報名參加香港話劇團演員訓練班的六百人當中脫穎而出，被錄取為首批四十位學員之一。在話劇團成立後的頭三年期間，製作多以特約影視或業餘演員為主力。首個劇季的五個製作的擔綱演出者都是劇壇的精英，如鮑漢琳、朱瑞棠、徐廣林、郭德信、袁報華、蘇杏璇、鄭子敦、鍾炳霖、簡婉明、車文郁、李楓、何文匯、梁鳳儀、蕭國強、馮祿德及張可堅等。

第二個劇季（1978/79），話劇團聘請了十位全職演員，他們大部份是大學生或業餘戲劇人，包括林尚武（浸會學院）、何文蔚（青年會劇藝社/訓練班）、盧瑋易（理工學院）、劉小佩（加拿大溫莎大學戲劇系）、李劍芝（遠東劇藝團/訓練班）、蕭國強（致群劇社/訓練班）、黃美蘭（浸會學院/女青年會話劇組/訓練班）、余約瑟（美國南加州大學戲劇系）、趙佩玲（青年業餘劇社/訓練班），以及畢業於北京中央音樂學院的陳麗卿。當中的余約瑟及趙佩玲兩人僅服務一年後離團，遂補聘了畢業於美國密蘇里大學傳理系的區嘉雯，以及從加拿大學修讀戲劇返港的何偉龍。

到 1980 年第二次公開招聘演員時，話劇團吸納了覃恩美、利永錫、尚明輝等電視或電台藝員，還有傅月美。今天已是老臣子的周志輝和後來轉職電視台及演藝學院教書的羅冠蘭，同是浸會學院畢業，則於 1981 年加盟話劇團。May 在加盟話劇團前三年是兼職演員。除了演出外，她曾為《小王子》(*The Little Prince*, 1978)、《側門》(1982)、《馴悍記》(*The Taming of the Shrew*, 1982)、《海達·蓋伯樂》(*Hedda Gabler*, 1983) 等劇擔任音樂設計工作。

1985 年 May 到香港演藝學院進修導演，畢業後留校執教，桃李滿門。過往二十多年，她與話劇團可謂形影不離，不時以客席導演或演員身份與本團保持密切關係。在芸芸訓練班學員當中，由七十年代出身至今天仍活躍劇壇的首代話劇團演員，僅得傅月美一人。

傅月美 × 陳健彬

（傅）　　　　　　（KB）

KB 你説自己是「倒轉頭」的職業化，先在香港話劇團當全職演員，後來才到香港演藝學院修戲劇，頗有趣！

傅 我是香港話劇團首批演員訓練班的學員。當年六百多人裡頭選出四十人參加的。

KB 當時有多少薪金？

傅 無薪的！

KB 演員訓練班沒有錢，那最初入團時又怎樣呢？

傅 也是無薪的！

KB 到真正參與製作時就有了吧？你説過四十個學員排創團第二齣製作《黑奴》(Uncle Tom's Cabin) 時，每人二十元。

傅 演足所有場次。

KB 雖祇有二十元的象徵式收入，但總比甚麼也沒有好！你還記得 1979 至 80 年的課程嗎？

傅 頭兩年是沒有證書的，1977 年時 King Sir（鍾景輝）還未當藝術總顧問，話劇團已取錄了我們。到了訓練班的第三年，我們要求劇團給我們發一張證書，這才頒發給我們。挺開心的！

KB 每年都會淘汰一些人，訓練班的人數是否愈來愈少？

傅 劇團在課程中段也招過新人，第三年是最後一年，往後便再沒有訓練班了，我也開始轉當話劇團的全職演員。1977 年，即劇團成立首年是沒有全職演員的，都是訓練班成員。受訓的四十人當中，我是其中一位留下來且轉為全職演員的。

KB 首批全職演員由哪年開始誕生？

傅 在 1978/79 劇季。那年請了十位全職演員，有固定月薪。但這十位演員當中，如陳麗卿、阿龍（何偉龍）等，也不是來自話劇團訓練班的演員。

KB 當全職演員的薪金，與你之前的工作相比，應是比較低吧？

傅 低，不過戲劇實在吸引我。因此當話劇團第二次招全職演員的時候，我便加入了。

KB 1978 年第一次招生，1979 年沒有招學員，你應該是 1980 年被招募進團的。

傅 最初是不夠膽量，我又不是來自甚麼業餘劇社，祇是誤打誤撞進了劇壇。我本來祇愛音樂，如彈琴和唱歌，也從來沒有想到加入劇團，祇因我的家人在電影公司工作，他們也想招考演員，於是著我報考，給他們報告考核內容作參考。

KB 誰是主考官呢？

傅 是袁立勳，我當時根本不認識他。袁立勳問：「你有看戲嗎？」我答：「有，看了《小

人物》。」試問我當時又怎會知道，眼前那位正是《小人物》的導演！我天真地回答：「這齣劇幾有趣，不過我對好些劇情不太明白。」他又問：「如果有後台的工作，你願意幫忙嗎？」我說沒有所謂！面試後我以為已完成任務，怎料會收到取錄通知！我收到通知反而矛盾了，因我從來沒有想過加入話劇團啊！家人卻說：「你怎麼搞的！六百多人投考，祇選四十個你也竟然考到，你不是就此放棄這個機會吧？」如此，我便抱著好奇的心態進團了。

KB 你在話劇團訓練班受訓了三年，其實真正受訓的日子有多少呢？

傅 每周一天而已，在星期日，因為很多學員本身有正職。我們須到中環街市頂層的衛生幫辦課室上堂。當年覺得挺新奇的！

KB 誰負責教授你們呢？

傅 袁立勳是主要的導師，還有 King Sir、任伯江、何文匯等，都是劇界的前輩，祿叔（馮祿德）都有教我們朗誦。第二年開始，King Sir教多一點 movement，Ming sir（劉兆銘）教跳舞。我們首齣要排演的戲是《黑奴》，由於排練場地不足，所以有時我們會到香港大會堂對出的花園、或升降機附近的空間排戲，我記得有次還踩上寫字枱上，排一場拍賣場戲。事實上，話劇團演的第一齣戲，即麥秋導演的《大難不死》(*The Skin of Our Teeth*)，參演者也沒有一個是話劇團的演員，因我們當時還未有足夠經驗。

KB 其實《黑奴》和《大難不死》的演期也不

是相差太遠，同在 1977 年八月上演，《大難不死》在月頭，《黑奴》在月尾。

傅 當時我們全體訓練班學員也去看。

KB 當時訓練班的學員是否都期望進入劇壇當職業演員？

傅 不是！即使進了訓練班，也沒有想過要做職業演員的！

KB 你知道當時市政局會成立職業劇團嗎？

傅 當時有聽講過，但不是「職業」劇團，而是「專業」劇團。

KB 當時訓練班的同學對劇壇或話劇團的發展有甚麼期望或憧憬？

傅 當年我不懂得憧憬，我想那些已在劇界一段時間的學員可能有。我相信袁立勳也有憧憬。印象中，中樂團較話劇團更早成立，一切都在政府的計劃之中。七十年代業餘劇社的蓬勃，令政府覺得如此氛圍已成一個基礎，讓劇壇邁向更專業的發展。這解釋了袁先生為何會到美國接受專業的訓練，並成立了話劇團。

KB 最初演員祇是一年合約，那些加入話劇團的學員是否已想著放棄原有工作，當全職演員？

傅 我想那些在業餘劇團已發展一段日子的學員，對當全職演員是有一定憧憬的！他們已浸淫了多年，彼此也很熟稔，當中有些人資歷很深！所以當話劇團首次招全職演員時，這些劇場人便順理成章地進了團。

KB 就劇團的排練、運作等方面，往昔和現在有甚麼不同？

傅 首先，我想話劇團現在也不會祇在晚上才排戲吧！但在業餘年代，我們祇能在晚上及星期六、日排戲。

KB 每當話劇團排練新劇本，演員會有意見提出嗎？

傅 那些在業餘劇社浸淫了一段時間的學員，比較有不同的意見。

KB 即大家有商有量。你知道為甚麼袁立勳會選《黑奴》作為全體學員參演的首個演出嗎？

傅 我想必定跟中國話劇發展有關。事緣1907年中國首個話劇便是春柳社的《黑奴籲天錄》，故在1977年，即中國話劇發展七十周年，選取《黑奴》為話劇團的創團之作，但後來因為劇本趕不及改編，才以《大難不死》作為首演劇目。

KB 那時的戲票昂貴嗎？

傅 五元。（編按：據香港話劇團《黑奴》演出場刊，票價為港幣三元、五元、八元）我還記得當香港大會堂開幕初期，曾推出一元戲票。

KB 你說的是普及戲劇會的「一元戲劇節」。轉眼間幾十年過去，也難以想像當年可以一元看戲！本地劇界亦更趨專業。你是香港演藝學院首屆畢業生，你覺得有了演藝學院後，對香港話劇團的發展有何影響？

傅 用 King Sir 的說法，香港演藝學院的畢業生是整個劇壇、不論前後台的人才供應者，受益者不止是香港話劇團，而是整個香港劇壇！我剛才已說，我當初進入話劇團訓練班時，也沒有前後台之分，但演藝學院一出，劇壇便有前台和後台專業分工的概念。而且我認為演出水準也提升了。

KB 當你在話劇團服務了八年的時候，曾向我提問一些個人發展上的意見，還記得嗎？當時有沒有話劇團高層贊成你到演藝學院進修？

傅 我是考上了演藝學院才問你的。哈哈！

KB 我當時還被蒙在鼓裡呢！

傅 楊世彭博士（時任藝術總監）說：「幹嗎去讀？誰教你？」我說不知，我當時真的不知道啊！當年團內就祇有我和家禧投考。

KB 吳家禧是話劇團的見習演員。

傅 家禧考是人人皆知，我去考就沒有人知，即使是家禧也不知道，因為我真的很怕考不到。

KB 會好尷尬！

傅 也不是尷尬，祇是我真的很想考到，直至我在演藝學院等待面試時，才碰見家禧，他還問我「幹嗎不說？」我說：「我很怕考不上。」我與其他話劇團的演員有所不同，如何偉龍曾在加拿大修讀戲劇，林尚武、羅冠蘭也是浸會劇社的成員。

再說 King Sir 排戲的方式跟本地職業導演不一樣！那些導演往往祇要求你演到甚麼，但受過正統戲劇教育的 King Sir，guide 你的模式往往輔以教導的手法！例如我在排演《小城風光》(Our Town) 時，我演的角色在餵雞，當時還不懂 mime（啞劇）。King Sir 問我：「你看到多少隻雞？」「多少？我看不到。」「就是了，你看不到，觀眾也看不到。你一定要透過你的眼睛看到甚麼，觀眾才能看到甚麼。」我也從來沒見過 King Sir 對人發脾氣的，他最多走到你身邊：「May，你要怎樣怎樣……」他說過他雖然在耶魯大學讀書，卻沒有留在美國的打算，他到美國是學習別人怎樣教戲劇，日後也知道應怎麼去教人。

KB　你秘密地投考演藝學院的時候，有問過 King Sir 嗎？我想他是話劇團中唯一支持你的人吧！

傅　我記得在排演《莫札特之死》(Amadeus) 時已詢問他的意見。

KB　他在當時還未擔任演藝學院戲劇學院院長？

傅　我想他當時已知道將會受聘。大概是 1983 至 1984 年，我丈夫黎草田在《莫札特之死》擔任音樂顧問，我則負責教主角彈琴。有次我在鋼琴旁靜靜地問 King Sir：「像我那樣，還可以考演藝學院嗎？」King Sir 沒有正面回答，祇說：「報名吧！先考吧！」我覺得他有道理，就像我當初考進話劇團，也不知道下一步會怎樣，因此先報名，考到才再想。到最後我被學院取錄，才向劇團辭職，大家才知道我考演藝學院的事。

KB　哪一個月份？

傅　我想是七月吧。我返劇團首先通知你，楊世彭還未知道，因為你很好人，我們私下都叫你做「話劇團爸爸」，因為你很緊張話劇團，凡事也為我們設想。我記得曾對你說：「我真的想知道更多關於戲劇的知識，否則祇能原地踏步。」

KB　知識上，你覺得不滿足？

傅　我想學習，知道更多。對於演藝學院被指造成戲劇人才單一化，我不認同！我認為這幾年的訓練是必須的！正如 King Sir 所說，他將耶魯和香港的表演訓練特點結合。而我們當年的老師中，King Sir 從美國回來，毛 Sir（毛俊輝）從美國回來，林立三從加拿大回來，Colin George 從英國來，李銘森從中國來，張之珏之前在浸會學院，其後從英國回來，所以結合了各地的知識。

KB　話劇團往昔的演員來源比較多元化，有外國回來的，有來自內地的、有本地的大學生、有業餘劇社出身的等等。現在大部分均來自演藝學院了，不像台灣有數家大學，如北藝大（國立臺北藝術大學）、臺大（國立臺灣大學）藝術系，國內也有北京中央戲劇學院、上海戲劇學院等。外國也有很多戲劇學校。香港則祇有一間演藝學院，話劇團要專業演員，唯此一家。

傅　我會認為，造成這問題應該要問話劇團啊！為甚麼你們祇要香港演藝學院的畢業生？你們也可以招北藝大的學生。

KB 你反問我們也對，其實是話劇團的問題！不過這也是話劇團的社會責任。我們運用公帑，演藝學院也是政府資助，沒理由不用本地培訓出來的人才，連我們身為最大的團也不聘用，誰聘用呢？第二是話劇團的演出是以粵語為主。作為行政總監，我認為話劇團的演員最理想是多元化，讓多元的藝術家在創作上碰撞。磨合向來並非壞事，互相吸收、學習，多些不同地區的演員會互相刺激，風格會更為不同！

傅 我真的覺得很榮幸，香港話劇團慶祝四十周年，KB 會找我訪問。於我而言，一切戲劇的啟蒙也是由話劇團開始的，因此我很感謝話劇團。所以如果四十周年有任何演出需要幫忙，哪怕祇是由台左走到台右的角色，我也希望可以參與，作為一種回饋。

KB 多謝你！我也希望可以搞一台戲融合所有人。

我與 May 的長期結緣，除了話劇團的合作外，亦可數算到致群劇社的朋友圈和近十多年共事香港戲劇協會的崢嶸歲月。認識 May 的朋友都知道她對待任務的超認真態度。她是位完美主義者，為了完成任務會日以繼夜、廢寢忘餐。她為工作幾乎付出了全副生命！

我後來和她同在香港戲劇協會當幹事，在十多年的緊密接觸中，更加了解 May 對事緊張、對人和藹的性格。我們在第六屆及第十屆華文戲劇節的兩次大型展覽（2007, 2016）的籌備過程中，付出了無盡精神、體力和時間。我們與一群熱心的業界朋友為出版和策展爭分奪秒，對那段拼搏的日子記憶猶新，也回味無窮！

傅月美的丈夫是著名作曲家及指揮黎草田，因緣際會成了話劇團的合作伙伴。草田曾為《聖女貞德》（*Saint Joan*, 1979）、《駱駝祥子》（1979）、《大刺客》（1982）、《象人》（*Elephant Man*, 1982）擔任作曲及音樂設計；為《海鷗》（*The Seagull*, 1982）、《莫札特之死》（*Amadeus*, 1983）任音樂顧問；為《溥儀》（1983）擔任日語顧問及音樂設計；以及為《三便士歌劇》（*The Threepenny Opera*, 1984）擔任音樂總監。我因工作關係有幸認識了這位前輩藝術家，除了敬佩他的藝術造詣、道德修養及豐厚的人情味外，也感激他每次洽談合約都從不議價，絕不斤斤計較報酬，合作上也從不添麻煩。這也許是他與鍾景輝交情好，每次合作都為方便劇團行政著想。草田這位忘年之交，是我仕途上的貴人。

May 於 2003 年辭任香港演藝學院教席，後來被邀往澳門演藝學院擔任藝術指導七年，至 2011 年回港再被香港演藝學院聘用。目前話劇團中生代的演員，仍有不少是她的學生，May 因此與團員亦師亦友，視香港話劇團為家。話劇團在 2001 年公司化後，她回巢參與多個製作的導演或副導演工作。May 也三次為本團執導「澳門中學生普及藝術教育計劃」劇目。2012 年外展及教育部推出的「師徒計劃」，May 作為該計劃的首位導師，絕對是不二之選。2014 年她參演《三個高女人》（*Three Tall Women*）的排練後期，曾因工作過勞而暈倒被送院急救並留醫。但她永遠把劇團的利益放在首位，堅持帶病排練及完成演出，一再貫徹她有情有義和負責任的專業忘我精神。得此良朋摯友，夫復何求！

馬啟濃先生

歷史篇——表演場地與劇團發展

1973 年畢業於香港大學社會科學系，一向愛好文化藝術。1974 年，他獲聘為當時市政事務署轄下的香港大會堂副經理。此後，一直在該署的文化經理職系發展，當中曾負責策劃興建香港文化中心、各地區的文娛中心和香港電影資料館，以及推出電腦售票網 Urbtix 的服務。及至香港文化中心落成，他獲升為香港文化中心總經理，並曾同時掌管文化節目及三個藝術表演團體（香港話劇團、香港中樂團、香港舞蹈團）。其後，他歷任市政總署、區域市政總署、康樂及文化事務署負責表演藝術、博物館、圖書館工作的助理署長。2013 年，他離開政府，現為申訴專員公署的助理專員。

我們須客觀地分析歷史，
沒有過去，就沒有今天。假如當年沒有市政局，
或者沒有陳達文博士的鴻圖大計的話，
香港今天也未必有香港話劇團，
甚至沒有這麼多的其他藝團和藝術文化活動。

——馬啟濃

1989 年十一月，香港文化中心落成啟用，馬啟濃（前左）、袁立勳（前右）帶領英國王儲查理斯王子及戴安娜王妃步入揭幕典禮場地。

前言

我跟馬啟濃先生 (Tony) 的工作關係並非始於香港話劇團,他是我入職政府第一份差事 — 娛樂事務組時的上司。七十年代的娛樂事務組原屬市政事務署的康樂事務組,後來於 1977/78 年撥歸該署的文化工作科 (Cultural Services Division),改由文化職系的同事出掌。那是時任市政事務署助理署長陳達文拓展文化工作的一環。馬啟濃正是第一位由文化職系出任的娛樂事務組主管。隨著上述行政架構的改變,我選擇由康樂市容主任職系轉投文化工作經理職系,因而有機會從馬啟濃的身上學習到身先士卒的忘我精神。

還記得當年在娛樂事務組負責支援亞洲藝術節的戶外演出,要在維多利亞公園搭建偌大的臨時舞台,但娛樂組本身的設備不敷應用,Tony 憑其曾在香港大會堂工作的關係,借得舞台組件,還親自搬運上貨車,我與他合力搬抬,弄到汗流浹背。經理落手落腳與技術工人同甘共苦解決問題,成為一時佳話,他亦樹立了良好的榜樣。所有同事得加把勁工作,不敢鬆懈。

能跟隨一位好的上司,真是終身受用,影響深遠。離開娛樂事務組後,我的第二份差事便是話劇團。記得 1984 年六月楊世彭執導《不可兒戲》(*The Importance of Being Earnest*),由 Brian Tilbrook 設計佈景。技術綵排後,導演發覺塑膠花草不夠味道,要加添多盆真花真草。若依照政府採購程序辦事,便不能即時解決問題,其時舞台團隊又已投入綵排工作,我當機立斷帶了一位女性副經理梁蔡若蘭騎上市政「豬籠車」到薄扶林市政苗圃借用花草植物。烈日當空下我親自搬運,來回上落石階兩次之後便脫水休克,把在薄扶林道上接應的女同事嚇壞了。幸好我很快恢復過來,成功把盆栽送到大會堂劇院,滿足了當晚綵排的要求。事後我沒有張揚,但為自己的行動感到自豪,這也是馬啟濃精神的再現。

馬啟濃 × 陳健彬

(馬)　　　　　　(KB)

KB 陳達文先生當年以香港大會堂為基地，成立「文化節目組」，以進一步發展香港的文化藝術。他積極招兵買馬，受聘的人也各有所長。印象中你是當時獲聘的首批藝術管理人員之一，大概是 1974 年，職位是節目組 AM (Assistant Manager)，對嗎？

馬 節目組職責是主辦本地及外來藝術家／團體的演出。陳達文先生為日後成立市政局藝團加設了 Projects Section，這可説是香港話劇團的前身。所以説陳生實在是高瞻遠矚，心裡早有一個文化發展藍圖。首批 AM 當中，曾在大學攻讀戲劇的袁立勳也被納入 Projects Section，負責協助研究成立香港話劇團。

KB 所以我和陳達文訪談時，他強調當年香港大會堂聘請人才，非常著重「功能性」。

馬 對！我想陳生在請人時已有了腹稿，如藝術背景強的就負責 Cultural Presentations 和 Projects Section，而行政才能強的，就負責場地管理。陳生有創業精神，當時市政局主席沙利士 (Arnaldo de Oliveira Sales) 和陳生極度合拍，也十分支持他；加上市政局財政充裕，因此如魚得水。那時祇要沙利士在市政局點頭支持，其他議員也自然認同。相比現時政府向立法局申請撥款之困難，可謂天淵之別。

KB 當年沙利士有「沙皇」之稱，是因為他一言九鼎。後來陳博士的職銜也升格為「文化署署長」，進一步名正言順協助市政局發展文化。

馬 這是較後期的事了。陳生原是助理署長，其上有一位副署長，副署長一直由 AO (Administrative Officer — 政務主任) 擔任。後來陳生獲得賞識，升任副署長。至於改職銜的問題，依我猜想，因「市政事務署副署長」在文化方面的形象有欠鮮明，故改為「文化署署長」，其管轄的部門也改稱為 Cultural Services Department (CSD)，讓公眾明白其所負責的並非市政事務署一般的管理街市和清潔街道等工作。其實，CSD 不是一個獨立部門，它仍屬於市政事務署。至於該署另一位副署長，其轄下部門則改名為 City Services Department，負責管理街市、清潔街道等工作。那時市政局財政獨立，有點像獨立王國，不用每年向政府申請撥款，但功績彪炳，故當時政府對市政局又愛又恨。

市政局是議會，負責制訂政策；負責執行其政策的是市政事務署的職員，他們雖身為公務員，卻是向市政局、而不是向政府負責，因此在執行政策方面有很大的自由度。

KB 也許，香港當年在文化活動及場館建設方面迅速發展，與市政局的自主性有密切關係。

馬 那可説是因緣際會。假若市政局不是獨立運作，其政策執行就祇會與政府部門一樣，要經申請和審批程序，獲得政府撥款方能落實。

KB 真的是天時、地利、人和！

八十年代，香港在文化方面興建了不少硬件，表演藝術場地大增，包括新伊館（伊利沙伯體育館）、荃灣大會堂、香港體育館、高山劇場、沙田大會堂、屯門大會堂，以至香港文化中心等。當然不少得香港演藝學院，以及地區的文娛中心。猶記得文化中心開幕時還邀得英國戴安娜王妃 (Diana, Princess of Wales) 來港主禮，當時所有文化經理都要當值守候。我印象最深刻的是 1990 年的《香港年報》，封面 capture 了戴妃剛經過我前面的一張照片，當晚我們每位文化經理都要打 bow-tie，部分同事所穿著的黑色西裝都是由話劇團借出的，因並非禮服，看上就像侍應一樣！那份年報我保留至今，是我任內的一個美麗回憶。

馬 我就是侍應的領班，因為我要為戴妃引路！

KB 返回正題，當年市政局是否早已構思把三大藝團（話劇團、中樂團、舞蹈團）安置在上環市政大廈呢？

馬 印象中，上環市政大廈是預留給話劇團的。上環文娛中心與藝團結合設置在上環市政大廈內是一個不錯的構思。根據當年的藍圖，本來有十一間設在市政大廈的地區文娛中心。後來，經檢討供求情況，余太（時任文化署長余黎青萍）決定把十一間文娛中心減至三間，祇剩下上環、牛池灣和西灣河。我當時是余太的下屬，所肩負的是策劃文娛中心及監督文娛中心工程等「特別職責」(Special Duties)。

所謂「特別職責」基本上是策劃新猷。當時連本港第一個售賣文化活動門票的大型電腦網絡 (Urbtix)，也是由我負責策劃。話說回來，若設立十一間地區文娛中心，又的確可能會太多。

KB 興建十一間文娛中心，究竟是誰的構思？

馬 是陳達文先生。其實，他的原意非常好。須知道，當年香港仍被人謔稱為「文化沙漠」。陳生的理念是「把藝術帶到社區」，讓各區的居民都可很容易接觸到文化藝術，希望可做到文化藝術到處開花。不過，在市政大廈設置文娛中心，在舞台設計及運送佈景方面畢竟有其局限性，日後會否廣受用者歡迎屬未知之數。因此，就興建文娛中心的數量作出檢討，以防一時間供應過多，亦是有需要的。

KB 由十一間文娛中心減至三間，相信市政局有作討論吧？

馬 我們曾提交政策文件到市政局。

KB 那為何最終決定保留上環、牛池灣和西灣河這三區的文娛中心呢？也為何厚此薄彼，讓香港管弦樂團進駐香港文化中心，反觀市政局三大藝團則祇能進駐地區文娛中心呢？

馬 興建上環、牛池灣和西灣河文娛中心的計劃當時已經開始，而其他地區的文娛中心計劃祇屬初稿，因此可以撤回。至於各藝團進駐哪個中心，在我接手策劃那些中心之前早已有決定。也許那是因為港英時代是「西人世界」，較重視西方藝術。況且，

香港管弦樂團的董事局有不少社會名流，其影響力自然不少。時移世易，我們很難以現今標準去評論當年的決定。

KB 那麼，在市政大廈裡頭以街市結合文娛中心的發展模式，又是向哪個國家或地區偷師呢？

馬 也不是向外國偷師，純粹是形勢使然。要明白，向政府覓地興建文娛中心，其實非常困難，而市政局自資興建街市，應市民所需，就比較容易。市政局在街市大廈（即市政大廈）加設文娛中心，可收因利乘便之效。

至於香港文化中心又何以可在一幅「地王」獨立興建，毋須與其他市政設施（如街市）結伴，那是因為政府本身認為香港大會堂至七十年代已不敷應用，故此有需要興建更高規格的表演場館。香港文化中心基本上是由政府而非市政局斥資興建的。興建地區文娛中心的計劃，則並非出自政府，覓地問題便須由市政局自己解決。當局也曾考慮在公園用地上興建，但公園畢竟不宜興建太多建築物。

KB 在市政大廈內設文娛中心，的確不是最理想的場地，例如：在牛池灣文娛中心，佈景便須用「吊雞」從街上運送到樓上。因此，話劇團現在也不會到牛池灣文娛中心演出了！

馬 我想現在較有規模的劇團也不會選用牛池灣文娛中心。我還記得上環文娛中心也有一部專供上落貨的大型升降機。

KB 那是在永樂街尾的公廁外裝置了一部大型戶外吊籠，把佈景由地下運送至五樓的文娛中心劇院。

馬 如此設計其實並不實際，也有危險。難道在每次運送佈景時封路，以保障途人安全嗎？

KB 對，有臨時封路措施，工作人員吊景時要把栓住吊籠的繩索拉出馬路對面，以固定緩緩上升的吊籠。至於用吊籠，是因為那部供上落貨的升降機也不夠大。

馬 又不是建築地盤，以吊籠「上景」根本就行不通！最終也會限制了佈景的設計。除了上環，西灣河文娛中心也有一些問題，其上蓋是私人發展商的地產項目。市政局當初以為發展商會出資興建那文娛中心，後來才知道那是不可能的。結果是市政局須斥資興建文娛中心，但工程必須交由發展商執行，以配合地鐵上蓋發展。如此又牽涉複雜的協調工作。西灣河文娛中心的工程絕不容易，因為用作承托上蓋物業的樑柱，對舞台構成了不少阻礙，工程細節也須再三調節和將就。總結而言，三個文娛中心都有一些局限。相比之下，上環文娛中心已可算是最好。

KB 以此三間文娛中心計，上環的貨運升降機已是最大。客觀而論，三間文娛中心在推動社區藝術方面都發揮了一定的功能。歸納你剛才的說法，三間文娛中心是地區層面的表演場地藝術設施，而香港文化中心則是中央層面興建的藝術設施。

馬　我完全同意。三間文娛中心，雖然都有一些局限性，但其在社區層面推動文化藝術活動，以至培養市民對文化藝術活動的興趣方面，作用是不容忽視的。事實上，它們一直為中小型藝團及業餘團體所樂用。至於荃灣大會堂、沙田大會堂和屯門大會堂並非市政局的項目。那些大會堂都設於新市鎮，是政府為發展新市鎮而興建，與市政局所提供的地區文娛設施有所不同。

KB　那麼，在高山公園的高山劇場是政府還是市政局出資興建？

馬　高山劇場是高山公園的一部分，是市政局出資興建的。

那年代的香港真是很幸運，市政局由沙利士當主席，港督是麥理浩 (C.M. MacLehose) 爵士。六七暴動後，麥理浩認為香港社會需要更多福利和文娛康樂，所以當年香港有很大的轉變。在麥理浩主政下，香港遂有香港文化中心和新市鎮的大會堂等較大型的藝術場地；而市政局在沙利士主政下，也多了地區文娛中心等較小型的文藝設施。

KB　麥理浩和沙利士都非常重視文化發展。

馬　加上陳達文先生的推動。他們對香港文化藝術發展的貢獻實在很大。

KB　到了九十年代，我一度被調離香港話劇團，曾於香港體育館、社區文娛統籌辦事處及高山劇場工作，也因管理地區性場館的關係，需要經常出席區議會會議，了解地區對文娛的訴求。自九十年代以後，坊間對

香港文化發展有很多意見和聲音，不少關注團體也相繼出現。我記得你當年須向不同團體講解政府政策。

馬　對，我當時花了許多時間向他們一再解釋政策。總有人愛為抨擊而抨擊，而議會也變得不和諧。當然和諧也不一定是最好，如早年的市政局很和諧，但也會有人覺得那是獨裁。由九十年代起，市政局才開放了會議。

KB　我記得九十年代會議開始主要以中文進行，這也許是議員更踴躍發言的其中一個原因。

馬　那的確是一個重要原因。我記得，在七、八十年代，即使開會的全是華人，也須以英語發言，結果有部分與會者便噤若寒蟬，場面頗為尷尬。後來以中文進行會議，大大鼓勵了議員發言。

其實九十年代市政局開始民主化，終究都是一件好事。唯一的流弊是難阻一些「搏出位」的言論！我的看法是市政局有如董事局，市政事務署或後期的市政總署則是執行部門，因此，市政局議員對市政總署不應抱敵對的態度。董事局當然須發揮監察的作用，但它同時也應該為執行部門提供指示，以及考慮執行部門的意見，這才是健康的工作關係。有些市政局議員不明白這種關係，動輒作出批評，也許是忘記了市政總署的角色，其實是協助市政局執行其決策。

記得當年市政總署的文化節目辦事處是我轄下部門。有一次市政局某次討論節目上

座率的問題時，有人批評文化節目辦事處某個在香港文化中心大劇院上演的節目，上座率不及香港藝術中心某節目，我當年的回應是文化中心大劇院和藝術中心的座位數目本身有一定的距離，兩者不能直接比較，文化中心大劇院的觀眾量，是藝術中心幾倍。每當要面對一些偏頗的說法，我一定會訴諸事實、道出真相。

當年有人不滿市政總署擁有龐大的文化資源。我認為，各方可作理性討論，以事論事，而不是對任何一方發出詆毀性的言論，尤其是無理批評市政總署的同事不專業。民間的文化藝術發展日趨成熟，政府的角色應該有所改變，這一點我是明白的。因此，市政局藝團公司化，我認為是對的。事實上，當年我也質疑為何要以政府的方式管理藝團。例如劇團演員薪酬方面為何不可以按表現定高低，而是要按政府劃一薪級表處理？

KB 很有見地的分享！可否分享多年來你對話劇團發展的觀察？

馬 在我心中，香港話劇團一直是本地的首席劇團。其劇種豐富，除翻譯劇外，不少本地創作也膾炙人口，如杜國威先生的劇作，我有一看再看。話劇團在藝術上也做到雅俗共賞，是香港中小型劇團參考和學習的對象。

KB 對外界認為本地藝術資源集中於大藝團，你又有甚麼意見？

馬 正如我經常強調，時代不同，自有不同評價。以市政局所設立的藝團為例，若全面否定它們的話，我認為是不公允的。我們須客觀地分析歷史，沒有過去，就沒有今天。假如當年沒有市政局，或者沒有陳達文博士的鴻圖大計的話，香港今天也未必有香港話劇團，甚至沒有這麼多的其他藝團和藝術文化活動。話劇團現在壯大了，民間也有多個不同劇團，我贊成政府應愈管愈少，並給藝團愈來愈多空間發揮和作良性競爭。

KB 那麼你認為藝文場地管理以至籌辦文化節目，也是否可以脫離政府架構獨立運作？

馬 原則上，我是贊成的。我絕對肯定政府多年來在這方面的貢獻，但認為當局可逐步把更多節目主辦工作放給民間組織，毋須一切由政府主導。至於場地管理，我也認為政府可考慮公司化。

KB 感激你今天那麼坦誠的分享！

後語

我大概是特別受所屬部門栽培的其中一員，因此我能於八十年代，一直在話劇團工作十年。 部門亦看準馬啟濃不辭勞苦的精神，委派他去開拓新場館。七、八十年代政府制訂了推動和發展藝術的政策，其中興建表演藝術場地、發展職業表演團體及普及社區文化活動都是市政局及區域市政局負責的範圍。在那十餘年間，香港湧現一批大型文化設施包括區域性的大會堂、地區性的文娛中心及具地標性的香港文化中心。

馬啟濃參與了不少上述的文化建設。他曾與當時建築署的關柏林先生同赴美、紐、澳考察。香港文化中心的軟、硬件，可以說是馬、關兩人海外取經的成果。

九十年代，香港文化中心的大劇院和劇場，以及三所地區文娛中心（上環、西灣河及牛池灣）成為香港大會堂以外，話劇團經常使用的演出場地。話劇團與 Tony 的微妙關係，可以追溯自他擔任策劃興建場館的「特別職責」。對談中，Tony 解釋了為甚麼文娛中心會出現在街市大廈；為甚麼話劇團落戶上環市政大廈而不是香港文化中心。他也坦率地表達了自己對香港各種轉變的感受。

馬啟濃和我都是熱愛工作的人。如今，昔日在政府部門共事的同袍都先後退休了，祇剩下 Tony 和我仍然在職場繼續散發餘下的光輝。我們在每個月的「老餅」茶聚上都會碰面，與舊同事天南地北，無所不談。這本對談錄的出版，記下了一些我與公務員同事過去有趣的情與事，說不定也是一冊退休前的臨別留言。

余黎青萍女士 SBS, OBE

歷史篇——八十年代公司化計劃的醞釀

自幼由父母引導認識中國文化，愛上粵劇和中樂，亦喜歡畫畫。至就讀瑪利諾修院學校，受修女和老師培育，接觸西方古典音樂和英國文學，並曾主演莎劇《威尼斯商人》中的 Portia。及後以理科生背景入讀香港大學英國文學系，其間曾籌組在香港大會堂上演的 Harold Pinter 作品，負責幕後事務。

1965 年投身公務，歷任不同公職，曾服務教育署、創立廉政公署社區關係處；從港府駐倫敦辦事處調返香港後，負責文化事務，包括管理香港話劇團、香港中樂團和香港舞蹈團。從此與話劇團結了不解之緣。

我認為即使公司化，
政府也不可能不繼續資助藝團，
始終這是一種文化上的承擔。
——余黎青萍

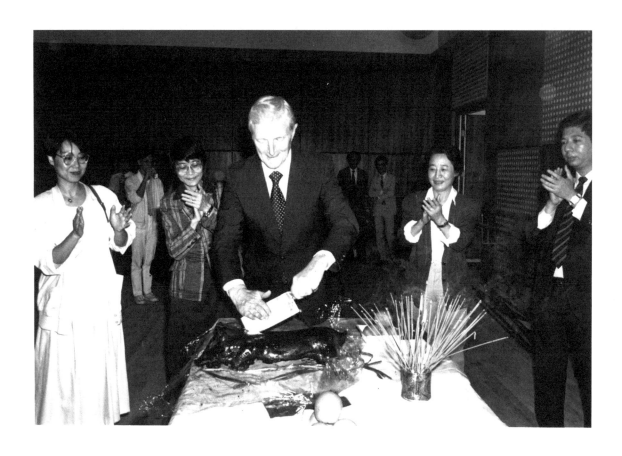

1988 年十月，上環文娛中心落成啟用。余黎青萍（左二）、蔡淑娟（左一）、舒巧（右二）及陳健彬（右一）陪同市政總署署長 Alexander Lamont Purves（中），舉行藝團入伙儀式。

前言

港英政府行政局在八十年代制訂了推動及發展文化藝術的政策。其中一個目標是發展更多職業表演團體，包括香港舞蹈團（1981）、進念・二十面體及中英劇團（1982）；另外是建設大型的文化設施及為普羅大眾發展社區活動。當局在1982年成立區議會後，各區議會都爭取在自己區內建設社區文娛中心。

1985年當局行政改組，成立「區域市政總署」，與原有的「市政總署」分別管理市區及新界地區的市政事務、康樂及文化事務及體育事務。市政總署副署長（文化）余黎青萍（Helen）女士一年前已接任陳達文先生的工作，肩負檢討市政局轄下職業劇團（香港話劇團、香港舞蹈團和香港中樂團）管理的重責，並與同事們策劃了「五年發展計劃」，期望三大藝團可以早日脫離政府架構靈活發展。

我當時是話劇團和舞蹈團的經理，有幸在工作上與Helen結緣，有份草擬相關文件。話劇團的藝術發展部份由藝術總監楊世彭出謀獻策，技術總監張輝協助技術部門的檢討。發展計劃草稿再由劇團經理袁立勳、文化總經理蔡淑娟及市政總署助理署長戴婉瑩補充潤飾，最後由Helen拍板定稿，再上呈市政局討論，且得到局方的認同。

然而，隨著Helen於1989年被調任，離開了市政總署，三大藝團公司化的「五年發展計劃」雖於1991年三月列入市政局藝團委員會的議程，最終卻沒有任何決議案，她極度失望，不明白發展計劃被擱置的原因。我也於1991年十月一日調職香港體育館，暫別了話劇團一段時間。

時移勢易，政府在十年後重提藝團公司化的議程，最終一錘定音，2001年四月，三大藝團成功轉型為有限公司。而湊巧Helen當時是區域市政總署署長，負責協助是次過程。

我與Helen對談的重點放在她擔任市政總署副署長（文化）期間對市政局三大職業藝團的檢討工作。令我印象深刻的莫過於她曾在檢討期間打探我的意向，若檢討結果能夠令話劇團獨立運作，我會否願意放棄公務員的工作，選擇跟劇團發展。一位首長級政務官上司在劇團可能出現轉變的關鍵時刻，不忘關心文化工作職系同事的取捨和去向，提前為新運作的架構物色可靠人選，令我感動不已。Helen做事態度一向認真、而且精力過人，經常手不釋卷（文件）、廢寢忘餐，對下屬的工作有高標準的要求；雖有一副不屬而威的面孔，卻又無官架子的作風。她非常關心和體恤藝術工作者，這一切都令我敬佩。

余黎青萍 × 陳健彬

（余黎）　　　　　　　　（KB）

KB　Helen，就當局早於八十年代已建議香港話劇團公司化，你仍記得當中的細節嗎？

余黎　1989年七月，我離開任職的市政總署前夕，三大藝團（香港話劇團、香港中樂團、香港舞蹈團）訂下 Five Year Development Plan（五年發展計劃），我記得 KB 你當時也有份協助起草的。計劃提出藝團應脫離政府架構，獨立營運。這是我當時最開心、也是後來最不開心的政策建議！

蔡淑娟是當年三大藝團的總經理，我跟淑娟說，Five Year Plan 就是讓藝團脫離 Urban Council（市政局），尤其正值八十年代尾，香港經濟非常好，社會發展屬全盛時期。藝團脫離政府架構後可以成立一個 revolving fund（營運基金），靈活運作，對它們日後的發展有好處。

但結果十年後，至1998/99年，政府才再啟動三大藝團獨立發展計劃，那時香港經濟已走下坡，三大藝團的公司化進程也錯過了黃金十年！這變相使藝團少了十年獨立開創的經驗。1989年時 Five Year Plan 已通過市政局的 Cultural Select Committee，以及獲得 whole council 的同意，可惜我的接任人 Mr. Randolph O'Hara 把計劃擱置，令我非常失望，至今我也不明白原因！

身為文化官員，我回想工作中幾件相當重要的事件：一是為香港文化中心增添了廿多個女廁；二是 Manager Grade Review（職級及機制檢討）；三是本來為三大藝團訂下五年發展計劃，可惜第三項無疾而終！

KB　當年，我和直轄上司袁立勳先生負責草擬五年計劃（1985/86-1989/90），曾諮詢藝術總監楊世彭的意見，再反覆改寫，方才定稿，所以那份政策文件的定稿，是一直在跟藝術總監密切溝通下完成的。

但其實，三大藝團藝術總監，當年對公司化建議有甚麼反應？

余黎　我信任同事擅於跟藝術總監和藝員同事溝通，尊重他們的意願。如果藝術總監不支持，那份 Five Year Plan 也過不了 Urban Council。

KB　所以一再證明三大藝團公司化的方案無疾而終，並非由於藝術圈的行內人反對，而是行政處理問題？

提到市政局，我想問當年市政局和區域市政局，兩者之間的關係如何？

余黎　當時我的看法是，Executive Council（行政局）和 Legislative Council（立法局）外，應祇有一個 Municipal Services Council（市政局）。但政府不想市政局的權力過大，決定把市區和新界分開管理。我雖抗拒 urban services 及 regional services 的二分法，但後來當我在1998至99年出任區域市政總署署長時，偏由我處理解散兩局

（市政局和區域市政局）的事宜，一想到此，我就欲哭無淚！最初人家說不要區域市政部門，政府又堅持要成立，現在卻要取締。感覺是我看著「她」誕生，但我又是扼殺「她」的人！

KB 殺了局（市政局和區域市政局），也殺了署（市政署和區域市政總署），你認為解散兩局對香港文化發展是好還是壞？

余黎 我覺得不好！在市政局年代，真的有很多熱愛文化的有心人，若他們不是熱愛文化，就不會參加 Urban Council 的 Cultural Select Committee。若市政局仍在，議員大多「有頭有面」，由他們協助藝團推動營運基金，我相信可以找到資金來源。

回想市政局年代，三大藝團中，我最愛就是香港話劇團！我也很關心話劇團的演員，如前任演員陳麗卿還跟我有來往，透過陳麗卿，我又得知林尚武、周志輝等其他人的近況。我對尚武的情況感到惋惜。他本來是話劇團演員，外展及教育工作也做得很出色，後來因健康問題退了下來！又例如何偉龍，我記得何偉龍最初很頑皮的，後來也變乖了，對他英年早逝，我感到非常惋惜！周志輝呢，我記得有次看他演戲，見他從舞台的佈景跌下來，把我和丈夫 Joseph 也嚇怕了，但看他現在還不錯，記台詞也完全沒有問題，非常好。雖然我對後來加盟話劇團的年輕一代不相識，但還是對話劇團有感情！

KB 每次你問候演員，我也會把問候轉達給他們！

有關三大藝團的 Five Year Plan，除了脫離政府獨立運作外，當年還有甚麼具體建議呢，如藝團是否應有一個 home base（常駐基地）之類？

余黎 細節不太記得，但我最記得曾提出話劇團應脫離政府架構，兼且每個藝團都有一個可供獨立運作的營運基金。若外展也辦得成功的話，build up 了 audience base，票房自然會好！至於話劇團的基地結果不在香港文化中心，對此，我想起也很不高興！

KB 你當年擔任市政總署副署長（文化）時，在八十年代刪除了不少地區文娛中心的興建計劃[1]，我明白那是署方擔心觀眾人數未必可填滿新增演出場地的考慮，但至今又有一個後遺症，因為八十年代起，演藝界對場地的需求非常大！現在最缺乏的是場地，不論是演出場地，乃至排練場地等等，如當年少 cut 幾間文娛中心，也許現時的情況會比較好！

余黎 我同意。不過香港地小而交通方便，而我們做決策的時候是三十多年前，當時未能看到現今境況，換言之，若廿年前已呈現多少跡象的話，我也會認同可多加一些文娛中心。

註 1　市政總署在八十年代原定有十一個地區文娛中心的興建計劃，最終祇有三間文娛中心落實興建，包括上環文娛中心、牛池灣文娛中心、西灣河文娛中心。

KB　話劇團現有基地上環文娛中心[2]和香港文化中心是差不多同步建成的，文娛中心是1988年，文化中心則是1989年。

余黎　我當時認為話劇團應設立一個 revolving fund，營運基金，在經濟好的時候，找來熱愛話劇的投資者，財務狀況就會與現在有很大的差別。

KB　其實，政府當年是否已有藝團公司化的財務方案？

余黎　沒有。當時沒有這樣做，但我心中認為每個市政局藝團也應有一個營運基金。

KB　即當時呈交市政局的議會文件，並未提到任何 financial arrangement？

余黎　沒有，因在遞交文件那刻，我預料不到自己那麼快會被調職離開市政總署！如我繼續留任，我一定要求三大藝團設立營運基金，確定財務安排。如三大藝團公司化成功，下一步就應輪到博物館公司化。

KB　我記得當年與楊世彭討論時，他曾提出票房收入祇佔話劇團總收入的百分之十，其餘百分之九十均為政府資助。作為藝術總監，楊世彭也擔心即使成立營運基金，劇團是否有能力找到投資者承擔餘下百分之九十的經費，可能還需要更多。我想問一個假設性問題，如特區政府不是在九十年代尾解散兩局，藝團公司化是否也未必成事？

余黎　都有可能。不過我認為即使公司化，政府也不可能不繼續資助藝團，始終這是一種文化上的承擔。

KB　即你當時的想法是藝團即使公司化，政府還須給 funding，但管理營運方面就脫離政府架構？

余黎　很簡單，你看看醫院管理局，即使獨立運作，還是由公帑資助。

KB　其實話劇團自 2001 年公司化後，也進行了幾次集思會，討論贊助問題。我們自公司化後已有十五年，至今仍未找到熱愛藝術的富翁，也未有成立基金的機會！

余黎　如當年真的把握機會成立基金，當然不能太過清高，總會找到一些適合的投資者，但現在真的太遲了！

KB　其實，營運基金的好處是鼓勵藝團朝向更多元化的方向發展。現在本團的舞台製作已有了一個穩定的模式，質量也沒有問題，但始終要進一步發展，包括設立一個獨立的戲劇教育系統，我們現在有「香港話劇團附屬戲劇學校」，在上環文娛中心附近的趙氏大廈租了一層單位，雖祇有三間課室，但對劇團的總收入而言，這是一個頗大的 revenue generator，也對劇團的 social impact 和 audience development 有幫助。不過外租地方始終不是長遠之計，若能成立基金或找到投資者的話，不一定是金錢上的資助，物業也可，讓話劇團真正成立戲劇學校，那發展就會完全不同！

70

註2　上環文娛中心位於上環市政大廈內。

另外，楊世彭在話劇團擔任首任藝術總監，直到 1985 年，那時你已是市政總署副署長，陳尹瑩則於 1986 至 1990 年擔任第二任藝術總監。作為公務員團隊首長級代表，你與兩位藝術家合作時有甚麼難忘回憶呢？

余黎　難忘又說不上。我在市政總署工作時，與藝術家沒有甚麼爭拗。反而我在七十年代於廉政公署工作時，就曾和藝術家有過「爭拗」，哈哈！其實沒有交惡，是觀點不同。但印象中我從未令楊世彭和陳尹瑩兩位感到難堪，也不會干預他們的藝術決定。

KB　我記得有件關於藝術總監陳尹瑩的事。

余黎　甚麼事？

KB　她的一個劇本經內部討論後，沒有被安排上演，這件事最終有否交由你來定奪？

余黎　是哪個劇本？

KB　有齣戲叫《餓虎狂年》，是陳尹瑩根據 John Gordon Davis 小說改編的劇本，有關六十年代大陸難民湧入香港時，一個英國籍軍官被大陸公安誘捕的故事。我們認為那時還是英國管治，比較敏感，最好不要觸及這種題材。我們也有諮詢藝術顧問的意見，他們的意見也是小心為上。我決定讓全體演員投票，了解他們的想法。投票是不記名的，結果大部份演員都表示不欲參與這個製作，我們把顧問意見和演員投票結果向署方反映，署方也接受了大家的意見，擱置了這部戲。

余黎　我覺得最重要的不是領導的意見，而是演員也不想參演這部戲。

雖然是敏感，但若你真的問我，我也未必不批准製作。反而是演員若然也不想參演，劇團就不應強行製作。

KB　說起來，我猶記得有個下午，當時正值起草 Five Year Plan 期間，你叫我來到你的辦公室討論起草書，你問我：「KB，如話劇團公司化，你會否願意離開政府，管理話劇團？」我當時毫不猶豫，舉手說一定會到公司化後的話劇團服務！哈哈！

余黎　所以有心人真的很重要。

KB　結果，這個心願在十多年後達成了！我還記得當年在話劇團工作時，你是我的「上上上司」，有很多合作的回憶！我一直視你為學習的榜樣，你除了工作認真，也非常體恤下屬。我最記得你經常「手不釋卷」，除了開會文件外，在劇院也常見你和蔡淑娟對著場刊「執錯字」！我還記得你批回的文件上，除了有你秀麗的字跡外，還有點點滴滴的墨水，因為你甚愛用鋼筆寫字！那些「墨寶」，我今天還留著呢！

余黎　在市政總署服務時，我其實非常開心，並不視之為工作，反而是娛樂呢！

KB　Helen 從來都是有心人，這對文化工作很重要！今天真的謝謝你那麼詳盡的分享！

余黎　不用客氣！

後語

Helen 擔任市政總署副署長（文化）期間滿懷希望，矢志趁香港經濟發展上升的年代建議三大藝團與政府脫鈎，並成立獨立的營運基金，創造藝團持續發展的條件。可惜因自己的調職離任，涉及公司化討論的五年計劃無疾而終，Helen 也因為繼任人沒有積極跟進五年計劃而耿耿於懷。

至於影響香港話劇團未能在八十年代中期走向公司化的關鍵，除了 Helen 所講可能與其繼任人不再熱衷於藝團公司化的問題外，其實也跟市政局文化委員會當年的思維和取態有關。

在今次對談中，Helen 憶述了影響頗深的兩個決定，其一是擱置了八個地區文娛中心的興建計劃，祇興建牛池灣、上環和西灣河三個文娛中心。回想起來，當年如保留多幾個文娛中心的興建計劃，也許可減低今日表演場地嚴重短缺的情況。其二是她主導增加香港文化中心的女廁數目，是減低節目中休時段觀眾「排長龍」上廁所的德政。三大藝團的永久辦公室和訓練基地問題，表面上，隨著三團於 1988 年遷入新建成的上環市政大廈得到解決，但 Helen 對香港話劇團不能落戶到 1989 年開幕的香港文化中心，最終祇能進駐上環文娛中心感到不快。

2017 年是話劇團的四十周年，我們選擇文化中心並擇吉九月九日舉行誌慶酒會，陳達文和余黎青萍兩位舊上司應邀出席。行政長官林鄭月娥女士主禮致詞時特別點名稱讚 Darwin（陳達文）及 Helen 昔日推動香港文化發展的貢獻。足見兩人地位崇高，千秋功業有人記。我因曾在兩位首長主政時期的文化部門工作而感到與有榮焉。

蔡淑娟女士 BBS

歷史篇——九十年代公司化的落實與策劃

資深的文化藝術行政人員，退休前出任康樂及文化事務署的副署長（文化）。在三十三年多的公務員生涯中，初期從事勞工事務的行政工作，累積了寶貴的人力資源管理經驗，後來轉到文化事務署，在不同的範疇工作超過二十五年。除了參與文化藝術服務的政策釐訂外，在日常運作的層面，她的工作涵蓋藝團管理、演藝節目、藝術節、演出場所、公共圖書館服務、博物館服務及西九文化區的前期工作等。她曾參與籌建的設施部份已成為本港的文化地標，如文化博物館、葵青劇院、元朗劇院及孫中山博物館。蔡淑娟於 2004 年獲頒銅紫荊星章。

工作上，我認為自己對話劇團
最大的貢獻是公司化的轉型。
雖然當時很多人反對，但現在回望，
相信大家都同意這是正確的方向和做法。

——蔡淑娟

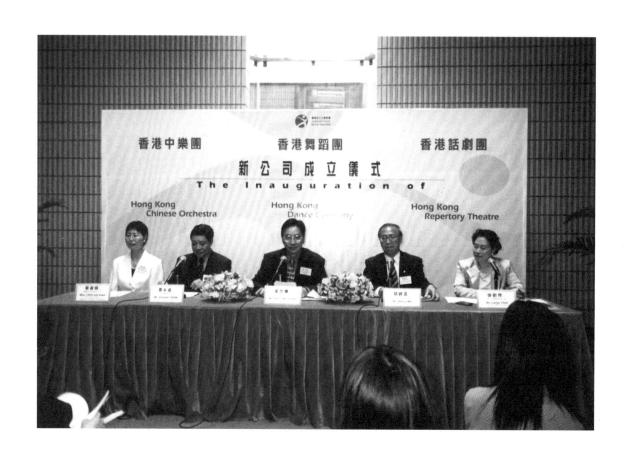

三個藝團公司化成立儀式。左起為康文署副署長蔡淑娟、話劇團主席周永成、康文署署長梁世華、舞蹈團主席胡經昌及中樂團主席徐尉玲。

前言

在我廿四年公務員的日子裡，曾擔任過五個不同的工作崗位，以話劇團的時間最長，也是我最喜歡的工作。這份機緣，應該感謝蔡淑娟對我的提拔，是她於 1981 年十二月把我拉進劇團接替高級副經理黃馨的工作。黃馨是半個藝術家，他任內兼作導演和設計，而我則是教師出身，擅長人事管理及公關。話劇團亦由我接掌之後出現變化，最明顯的變化是行政與藝術嚴格分工，劇團的行政人員不再涉足導演和設計等藝術工作。

八十年代初期，市政局著手為話劇團物色全職藝術總監，結果成功聘得旅美華人導演楊世彭博士出任藝術總監（1983 年六月），這是劇團專業化發展的里程碑。後台編制的改組，亦隨著聘請全職技術總監麥秋及舞台監督陳敢權而改善了舞台管理及工作效率。

這些轉變也許是配合當時市政局決定於香港話劇團及香港中樂團外，成立多一個職業藝團的需要。籌組香港舞蹈團的責任亦落在蔡淑娟身上，這也是她此時期的工作重點。而我能夠獨立而專注於話劇團的行政管理，兼需要融洽地與劇團內外的藝術家磨合，也就顯得正合時宜。結果我幸不辱命，不但能夠好好處理劇團的人事，努力維護了演員應有的發展機會，亦從此與楊世彭結緣，展開良好的合作關係及持久的友誼。

1986 年四月，瑪利諾修女陳尹瑩博士接替楊世彭出任話劇團藝術總監，香港舞蹈團的藝術總監也換了來自上海舞劇院的舒巧，接替創團的舞蹈家江青。當時我身兼兩職，肩負兩大藝團的管理工作。陳尹瑩與舒巧對藝術與紀律都要求嚴格，兩個藝團加起來逾百人的人事也夠複雜。雖然工作量大兼辛苦，但我樂此不疲，對工作亦充滿新鮮感。因為話劇團與舞蹈團在兩位創作型的藝術總監掌舵下，發展了多部成功的舞台劇和舞劇作品，本地公演受歡迎，境外巡演亦屢獲好評。我也從工作上不斷學習取得極大的滿足。蔡淑娟與我長期共事，不論是直接或間接在她的領導下，我們聯手克服了官辦劇團時期的種種困難，一起見證話劇團在八十年代的成長，共同留下許多難忘的印記。

蔡淑娟 × 陳健彬

(蔡)　　　　　　(KB)

KB 我在 1981 年底到市政局藝團工作時，你是我的直屬上司，當時話劇團已進入第四個劇季，而香港舞蹈團剛剛成立。

蔡 香港舞蹈團是我籌劃成立的。1981 年開團，我初到文化事務署服務時還未有舞蹈團，還記得當年請了江青當藝術總監協助創團。

KB 香港話劇團首任全職藝術總監楊世彭，也是由你找回來吧？他首任任期是 1983 年六月至 85 年八月。

蔡 我在 1982 年十二月已被調到藝術節辦事處工作，出任藝術節統籌主任，也記不起楊世彭是否經我談判聘請的。

KB 楊世彭以客席導演身份譯導莎劇《馴悍記》(*The Taming of the Shrew*)，這是他首次與話劇團合作，我也因此和他結緣。

蔡 我在1984年五月從藝術節辦事處調任文化事務總經理，再次負責管理三個藝團的工作。

KB 楊世彭於 1990 年六月再接受市政局邀請，再度出任藝術總監。你有份跟他談合約吧？

蔡 我於 1990 年四月離開藝團。所以《花近高樓》在 1989 年於美加巡迴演出時，應是我和楊世彭談判的階段，但合約條款未必已經落實。我先於區域市政總署當助理署長，

1999 年四月再回到市政總署出任副署長(文化)。換言之，我一度離開了藝團九年。

KB 你見證著話劇團公司化的整個過程，並且是有份負責的官員，我當時並不在劇團服務，所以我很想知道你是如何籌備藝團公司化的？

蔡 其實早在 1999 年我已預計市政局藝團要走公司化的路，但當時最緊迫的工作是要準備千禧年「殺局」(廢除市政局和區域市政局)，著手成立新的康樂及文化事務署。而另外的重要任務就是爭取落實數億元的撥款，以進行市區及新界圖書館電腦系統的更新及歷史博物館常設展覽的裝置。因此，我在康文署成立後，才切實跟進前市政局藝團公司化的事宜。

話劇團應該是 2001 年四月一日正式公司化的，以配合財政年度，由康文署於 2000 年成立起計，籌備時間大約有一年三個月。

KB 那麼迅速便搞定了！建立架構，還有招募……

蔡 藝團公司化，先要組成一個公司董事局或理事會，以籌備公司章程，因為我們採用有限公司的模式，以及非牟利團體的名義註冊。我們在初期要物色合適人選出任臨時理事會成員。我記得三大藝團(話劇團、中樂團、舞蹈團)的主席都是由我親自邀請的，當時邀請了周永成當話劇團理事會主席。

KB 你是基於甚麼原則挑選三大藝團的理事會主席呢？

蔡　三大藝團的首任理事會主席都是前市政局的議員，他們均支持文化藝術，具備領導能力、不怕困難的精神，以及服務社會的理念。如果沒有理念，也不能領導藝團發展。看看三大藝團今天的成績，便可得知他們做得相當成功！

KB　三大藝團的首屆理事會主席有甚麼人選？

蔡　除了周永成，還有徐尉玲和胡經昌，都是精心挑選的，籌備工作亦涉及處理政府內部的有關程序，首要是為三大藝團爭取足夠撥款，按照藝團公司化後的架構草擬預算後，需呈交有關部門審批。第一關是民政事務局，因為藝團回歸政府架構後，政策上隸屬民政事務局，之後還要得到手握政府財政大權的 Finance Bureau（財務部門）的支持，跟著呈交政府內部的 Finance Committee 及 Chief Secretary's Committee（政務司司長主持的委員會）。如果我沒有記錯的話，還有上報行政會議。此外，我們的決定要得到藝團團員、社會人士和文化界的認同，否則不能成功。我們也下了不少工夫跟團員溝通，我記得當時和三大藝團的團員分別諮詢會面了數次，話劇團藝術總監楊世彭也有出席，我們要把公司化的方案推銷給三大藝團，讓他們知道公司化並不代表政府要遣棄藝團，這個決定實際上是以藝團將來更好的發展為出發點。歷史證明這決定對三團的發展都是好的，我相信如果沒有公司化，三大藝團的發展會不及現在，因為政府有一定的程序，始終「綁手綁腳」，缺乏彈性！

但當時三大藝團的藝術總監、音樂總監、技術人員以至團員都表示抗拒，他們對公司化充滿疑惑，我必須向他們保證會有妥善的安排。我承諾向三大藝團的理事會爭取，所有團員的僱用條件三年不變；也向理事保證，康文署向政府爭取藝團的財政支持，以減低他們的擔憂，還要安排新合約等等，這些工夫也是在這一年內完成。對於團員來說可能分別不太大，但有關公司化的後續工夫其實相當繁複！當年有一隊同事專門跟進三大藝團公司化的事宜。

KB　當時三大藝團內部的情緒高漲嗎？

蔡　高漲！他們全都感到很懷疑，擔心三年之後是否無資助，但康文署的立場很堅定。我們也問心無愧，認為不會對任何人有不良影響。

KB　你剛才說到財務安排，三大藝團公司化若搞不成會怎麼辦，政府會解散藝團嗎？

蔡　不會解散，祇是繼續由政府管理。

我們下了這個決定便不會改變主意了，當時祇有團員反對，政府內部則沒有不贊成的聲音。政府其實不想事事控制，政府當初如果不牽頭發展藝術，坊間也不會有人推動的，所以政府要肩負起動的責任。當年的兩個市政局財政獨立，這對文化藝術的發展非常重要，而香港的藝術發展在1980至90年代都十分蓬勃！不過三大藝團在隸屬市政局的年代，往往要依賴政府部門的行政配合，要跟從政府的程序，而這環境對文化藝術發展也不是最合適的！所以我們都認為藝團公司化是可行、對藝團的發展也最有幫助！

KB 祇需一年便完成藝團公司化的程序，非常有效率！我早於 1981 年加入話劇團已認識你，一直共事至 1989 年。期間也曾與不同藝術總監、藝術顧問、技術總監合作，那時話劇團的經理都有較強的藝術背景。我當年對舞台藝術其實一知半解，祇好邊做邊學，但也讓我更專注做行政工作。我很多時也會站在演員的立場為他們爭取權利。

蔡 你曾爭取甚麼？

KB 當中一樣是主演機會，我當時認為話劇團的演員已發展成熟，有五、六年的經驗，應可以擔重任吧？話劇團成立早期經常聘用外援演員，如萬梓良等人，也無可厚非！當時話劇團演員的功力也許未夠好，加上導演也很喜歡隨手拈來，用自己曾經合作的人。在你到了外國進修期間，我就曾因為《李爾王》(King Lear) 這齣戲，與客席導演黃清霞博士有過爭論。

蔡 應該是 1985 年十月的期間吧。

KB 我們因為選角問題各持己見，當時話劇團藝術總監一位正處於真空期，楊世彭已任滿返回美國，候任人選未到職，你又身處於海外，我記得曾給你發了關於《李爾王》選角問題的報告。導演黃清霞有海豹劇團班底，她想用鍾炳霖演 King Lear，我們卻建議用團員盧瑋易。

蔡 我們好像有向導演提出過 AB cast（由兩位演員分飾李爾王一角）的方案。

KB 對！我跟她說，就當是給話劇團團員的訓練，但她不接受。我便再提議她讓我們的

演員試演，結果遴選之後，她仍然沒有改變主意，堅持祇用一組演員。當時我便向你請示，你也同意我的堅持，後來合作無奈告吹了。當時弄得很僵！

蔡 其實，我們都一起見證話劇團的轉變！劇團最初的架構較為簡單，甚至沒有全職的藝術總監，由 King Sir（鍾景輝）當藝術總顧問，當時的演員數量也很少，缺乏技術團隊。後來，話劇團既有藝術總監，也有技術總監，還有全職的後台人員。

KB 初期跟 King Sir 合作，有甚麼最難忘的事？

蔡 我有次來到排練場地，發覺他的臉像發光似的，你可以感受到他對戲劇的熱愛和投入，當時我便知道，話劇團找 King Sir 當藝術領導是找對了人。

KB 當初你發展話劇團的時候，是否已有一個藍圖？

蔡 我們當年沒有刻意規劃一個藍圖，往往是看能夠爭取到多少資源。八十年代初期，演出場地祇有香港大會堂，也未有香港文化中心，道具服裝等也沒有現在的成熟，祇能逐步成長。

KB 三大藝團公司化後的行政總監，也是由政府選派的嗎？

蔡 不是由政府選的，當局也不應為公司化的藝團選行政人員，我們將責任交給臨時理事會，祇協助進行遴選程序。

KB 你認為從事文化行業的人,需要具備甚麼條件?

蔡 那視乎他或她在文化行業中出任甚麼崗位!以理事會主席為例,除需要領導能力外,藝術上也要有遠見,能配合藝團的發展。主席也須有社交技巧,才能駕馭整個理事會,以至整個藝團的成員,當然還要有熱誠和服務社會的心!我們也會尋找一個能和建制溝通的主席,因為他們需要向政府爭取財政上的支持。至於理事會成員方面,則要選取不同背景的人才,各有專長,如有些專於財務,有些則專於法律,可提供法律意見上的支援,有些是與學校方面有聯繫,或者擅長市場推廣等。最理想是匯集各方面不同的專才,集思廣益!

KB 署方在為藝團物色理事會主席一事上,有遇到困難嗎?

蔡 沒有啊,三個藝團主席也是一徵詢便立即答應。

KB 首任藝術總監楊世彭不會說廣東話,你們在為話劇團聘請藝術總監時,有考慮這個因素嗎?

蔡 也有的,但這點不會造成問題。當時另一位合適的人選是 King Sir,但他已出任香港演藝學院戲劇學院院長。

KB 從海外來港的藝術總監會較少包袱。

蔡 我記得請第二任藝術總監 Joanna(陳尹瑩)的時候,是透過公開招聘方式進行。

KB 是嗎?當時有人來考嗎?

蔡 有!聘請 Daniel(楊世彭)那次則不是公開招聘的。

KB 另外,可否分享話劇團在公司化後設計新商標 (logo) 的事嗎?你有份參與嗎?

蔡 我們找了劉小康來設計。他提供了數個設計,有書法、有圖案,並由理事會作最終決定。

KB 理事會就商標的討論,我當年也有份參與。

蔡 我記得理事會聘請你的時候,是早於 2001 年四月一日的。

KB 我是 2001 年一月中上班,隨即展開各部門員工的招聘工作。首批同事於 2001 年四月一日到職,與劇團公務員同事一起上班作交接,此狀況大約維持了數個月。

蔡 公司 logo 最終如何拍板?

KB 臨時理事會投票結果是「五五波」。主席同意把 logo 的選擇權交給觀眾決定。

蔡 這個我就沒有印象了。

KB 我們先選了兩個設計,找了兩場演出的觀眾,即共約一千位在大會堂劇院的觀眾投票,結果選了那個沿用至今的設計!

蔡 那很好啊,觀眾喜歡就好。

KB 還有檔案、公司資產的移交也是頗有趣的,不過你未必知道。

79

蔡　我衹知道要移交。

KB　我還記得 Special Team 的 William（甄健強）在會議室地上鋪滿文件。他跟我說:「你看看應保留哪些文件,但紅色的人事檔案可以看看,不能接收,全部都要收歸政府作檔案儲存。」我的眼光反是聚焦在劇評檔案,結果把它們全部接收下來,以往演出的歷史才得以保存。

蔡　我回想和你在話劇團的合作,非常愉快!其實我在話劇團的額外收穫,就是結識了幾位好朋友,一位是 KB,另一位是楊世彭,還有他的太太 Cecilia。工作上,我認為自己對話劇團最大的貢獻是公司化的轉型。雖然當時很多人反對,但現在回望,相信大家都同意這是正確的方向和做法。除此之外,結交到你們這幾位好朋友,就是一輩子的得著。

KB　多謝!

我跟蔡淑娟的對談中，未有著墨《星島日報》為配合五十周年報慶而贊助本團製作、陳尹瑩創作的《花近高樓》到美加巡演這段輝煌歷史。容我在此補充。1989 年六月二日至十七日，話劇團首次踏足美加舞台，我們先後於三藩市的 Herbst Theatre、多倫多的 Humber College Theatre 及紐約市的 Pace University Theatre 各演出三場。感謝星島的總經理周融先生的安排，我們在美加三個城市都獲得當地《星島日報》的鼎力支援和友善接待，每餐吃龍蝦最為同行者樂道。我們邀請影視紅星馮寶寶主演而獲得廣泛報導。是次巡演的成功，當然與劇本涉及香港五十年歷史和九七移民情緒，以及粵語話劇帶給移民觀眾的親切感有關係。同行者有總經理蔡淑娟、新聞主任朱瑞冰、編導陳尹瑩及星島的周融。今年（2017）十月一日上午國慶酒會後，劇團榮譽主席胡偉民請我吃早餐時巧遇久違的周融，談起美加巡演的往事，他還問我現役演員當中哪幾位是昔日的同行者，可見歷史創舉永誌各人的心田！

記得當年我們正在三藩市的 Herbst Theatre 內準備演出，六四事件的消息傳到後台，氣氛驟變。我們向觀眾宣佈了北京發生的事，全場默禱三分鐘後開始演出。我們在翌日參加了三藩市灣區華人萬人大遊行，越洋聲援北京人民對民主的訴求。這段歷史插曲，令我終生不忘。

在對談中，當然少不了談論話劇團公司化的問題。八十年代末期，文化署曾提交文件向市政局建議話劇團公司化獨立運作，並獲市政局通過。當時負責草擬文件的有我，袁立勳、蔡淑娟及余黎青萍等。至於計劃被擱置的原因，讀者可在我與盧景文及余黎青萍的對談中尋找答案。十年後藝團公司化舊事重提的時候，蔡小姐的官職已升至市政總署副署長（文化），擔當著千禧「殺局」（取締兩個市政局）及部署三個藝團公司化的任務。我當時已不在劇團工作，蔡淑娟在對談中就這段歷史有相對詳盡的憶述，實屬難得的寶貴資料。

蔡淑娟多年前退休，專心鑽研音樂，較少捧場看話劇了。我想她的音樂天份正在發酵滋長，在無職一身輕的狀態下，努力追回發展自己的興趣。楊世彭和他的太太 Cecilia 每次返港，我們也必定安排飯局約會，彼此的友誼就是這樣維繫與延續下去。

盧景文教授 SBS, BBS, MBE, JP

歷史篇——演藝學院與話劇團

盧景文在拔萃男書院及香港大學畢業，並獲意大利政府獎學金，赴羅馬大學研讀戲劇文學，期間於羅馬歌劇院和佩魯賈城摩勒奇劇院兼職幕後工作。自六十年代始，盧景文創作、導演和設計逾一百齣歌劇、話劇和舞劇，演出地點遍及中、港、台、東南亞和歐美。在 2008 至 10 年連續為香港非凡美樂、香港演藝學院、北京音樂節、上海歌劇院、新加坡歌劇團和上海音樂學院周小燕歌劇中心等執導十部重要製作，獲得一致好評。盧景文為香港所作出的卓越貢獻，除藝術創作之外，還包括高等教育工作和義務公職，曾出任香港大學及理工學院的高級行政人員、香港市政局副主席、香港藝術發展局資深委員、以及 1993 至 2004 年間出任香港演藝學院校長。他屢獲頒授國際獎狀、學術榮譽和政府勳銜。於 2008 年參與創立非凡美樂，並出任總監，培育青年藝術人材。

我和不少關注戲劇的人，
均感到香港最缺乏的是創作。
因此最早期我們最著力培養的是 performing artists，
而不是理論家或劇評家。
——盧景文

上圖　查良鏞（金庸 — 中坐者）觀看武俠劇《雪山飛狐》演出後與全體團員合照，他後邊站立者為劇本改編及導演盧景文。

下圖　盧景文另一武俠劇作品《喬峯》，則改編自金庸小説《天龍八部》。盧瑋易（左）及林聰（中）主演。

1983 年，我認識「香港歌劇之父」盧景文 (Kingman)，當年他應香港話劇團的邀請，執導及改編金庸小說《雪山飛狐》為舞台劇，他除了運用舞台劇的感染力忠實地反映原著小說的主旨之外，更意圖透過貪婪的主題，宣傳廉潔的重要。在此之前，Kingman 與話劇團的合作有《控方証人》(*Witness for the Prosecution*, 1980) 及《喬峰》(1981)，均是集導演、設計、翻譯及編劇於一身。

自 1984 年開始，Kingman 被委任為市政局議員，公職服務長達十一年至市政局取消委任議席為止（1995 年）。因市政局當年是三大職業藝團（包括話劇團）的管治者，Kingman 作為議員礙於決策者的身份，也就長期沒有替話劇團導戲。唯一的例外，是為徐詠璇改編及執導的《教父亞塗發跡史》(*The Resistible Rise of Arturo Ui*, 1986) 擔任舞台及服裝設計。Kingman 於 1993 年出任香港演藝學院校長，為該學院之首任及至今唯一的華人校長，至 2004 年退休，其間忙於本地藝術人才的培訓。

Kingman 是我十分敬佩的藝術家。我除了經常欣賞他製作的華洋合演模式的西洋歌劇外，亦從兩次合作中體會到他願意接受挑戰、克服困難，在有限的條件下發揮最大的創作可能。因為他曾當過理工大學副校長、市政局議員和副主席，也曾被委任為藝發局委員及演藝學院校長，對香港的戲劇發展生態及創作空間了解甚深。無論在舞台設計及普及歌劇方面，都能夠秉持「多、快、好、省」的原則。這種靈活又不失專業的態度，也許可為新一代的藝術工作者借鑒。

盧景文 × 陳健彬

（盧）　　　　　　（KB）

KB　Kingman，你 1993 年開始擔任香港演藝學院校長，演藝學院是 1984 年成立的，1988 年有第一批畢業生。而在你上任演藝學院校長前，前幾任校長都是外國人，對吧？

盧　我應是首位，及至今唯一的演藝學院華人校長。

KB　演藝學院成立，香港話劇團有責任吸納新畢業的年輕演員。自此劇團由老中青演員結合的模式漸漸模糊，演藝學院也變成演員的單一來源。

盧　單一來源真的不是一件好事！但對於演藝學院為期四年訓練的優良傳統，也不得不提鍾景輝博士[1]的功勞！尤其是我上一任的演藝學院校長賀約翰博士 (Dr. John Hosier, 任期 1989 - 1993) 的理念是「以實際的工作做訓練」，因此演藝學院的製作非常多！現在演藝學院加強了學術成份，希望新的政策不會沖淡了「實際工作」的理念。我當然希望新的演藝學院課程找到好的結構，但在鍾景輝擔任戲劇學院院長的時代，是秉承「以實際的工作做訓練」的理念。在香港，你在其他學院是找不到這套理念的。如大學講求通識，要求學生專注集中實踐，並不容易。我當演藝學院校

長的時候，也曾跟鍾景輝討論訓練三語演員（廣東話、普通話和英語）的可能性。但鍾景輝有他的道理，如果演員以「唔鹹唔淡」的普通話演戲，觀眾可能比演員更難受！我也深信語言訓練不是一朝一夕的事，需要自小訓練，當演員擔心演出語言是否標準的時候，往往會影響演戲的狀態，我最終也給鍾景輝說服了。

KB　你在 1993 年起在演藝學院擔任校長，任期大概到……

盧　2004 年。

KB　我也記得你曾在藝展局（香港演藝發展局）當過委員？

盧　藝展局已是很久以前的事了。今天的藝發局的前身是演藝發展局。如今我已在演藝學院退休，仍然在藝發局擔任顧問的職務。

KB　我記得演藝發展局在九十年代才改名為「藝術發展局」，所以演藝發展局最初又名為「藝展局」，衹有 performing arts，沒有 visual arts。

盧　後來加了幾項新的重點，一個是文學，一個是視覺藝術、另一個是電影。當加了這些新的重點，演藝發展局又好像不太對題，最後也易名為「藝術發展局」。當年我還擔任 Grants Committee 主席。

KB　另外，我想問你擔任市政局副主席時，誰是主席？

註 1　鍾景輝博士為香港演藝學院戲劇學院創院院長，任職長達十八年。

盧　是梁定邦。當年是梁定邦和劉文龍一起競選市政局主席。

KB　最終是梁定邦勝出，劉文龍輸了。若劉文龍選上市政局主席，又可是另一個局面……因為，梁定邦不是主打文化事務，幸好能夠配搭一位如你般有文化背景的副主席，否則發展會截然不同！

盧　我在市政局服務的十一年，也曾是 Cultural Activities Sub-committee 的主席。另在當市政局副主席之前，也是局內 Cultural Select Committee 主席，同樣一脈相承！我最後從市政局的副主席職務退下來，因為彭定康（時任港督）宣佈取消所有市政局的委任議席，他希望把所有議席改由直選或間選產生。而 1995 年是所有市政局委任議席的限期，因此像我這樣的委任議員，就要「落車」。

KB　即 1995 年，市政局取消所有非官守委任議席？

盧　話劇團那時已公司化吧？

KB　還未！五年後才公司化，話劇團在 2001 年才公司化。我們在 1977 年成立，最初是隸屬市政局的。

　　你剛才說在市政局服務了十一年，直至 1995 年，即你 1984 年開始服務市政局？

盧　這也是我和話劇團慢慢淡出合作關係的原因。因為你不能一方面為話劇團製作，另一方面又為市政局擔任決策人。

KB　而你接著在市政局由 Cultural Activities Sub-committee 主席，升至 Cultural Select Committee 主席，最後升到市政局副主席。那你是接替誰當市政局副主席？

盧　是接替劉文龍。市政局副主席是選出來的。那時市政局關注的議題之一是小販，劉文龍是專注於小販事務和全市（整個香港）宏觀發展的，而我專注文化，所以市政局三大藝團（話劇團、中樂團、舞蹈團）從那刻起有大展拳腳的機會，哈哈！

KB　的確，在你服務市政局的十一年間，三大藝團的發展是非常大的！現在也明白為何 Kingman 在 1983 年為我們執導《雪山飛狐》後，很久也未能與我們合作！

　　到 1984 至 1989 年，即你升任為市政局副主席的期間，我當時也在話劇團服務，而此期間，余黎青萍是市政總署副署長，她撰寫了一份有關三大藝團公司化的建議書，即 Five Year Development Plan。你對此還有印象嗎？我最近跟余太訪談，她記起 Five Year Development Plan 當年已被市政局的 Cultural Select Committee，以至 whole council 通過，我是此份建議書第一位 drafting officer，最後經余太審批後，再以 Director of Urban Services，即 Purves (Alexander Lamont Purves) 的名義呈上市政局的，她還笑指是在一個飯局中灌醉 Purves 簽署文件的。當建議書被市政局通過後，余太卻被調離市政總署。我再問蔡淑娟，怎料她又在 1991 年被調往區域市政總署，市政總署副署長由 Randolph O'Hara 接任，他把三大藝團公

司化的計劃擱置，即部門不去執行市政局的決定！對「公司化計劃」被擱置，你還有印象嗎？另市政局為何不追問計劃的執行情況？

盧　確實原因已不太記得。但行政部門（市政總署）若不上達議會報告執行情況，決策部門（市政局）很多時也難以追問。再者，印象中，也不是所有市政局議員都認同獨立對三大藝團一定有好處！這也許是議員不太熱心追問執行情況的原因。反之，小販政策或都市發展計劃若不落實執行，坊間必然有很大的反響！事實上，有人懷疑藝團公司化的決策，是否代表政府想推卸責任？尤其是那些與地區利益關係殷切的議員，總覺得政府履行文化責任是好事，如他們在選舉時，可對外宣稱自己向來支持地區的文藝發展！

KB　對！我也曾經聽聞這種說法。當你是市政局副主席的時候，我記得馮檢基是局內 Performing Arts Companies Sub-committee 主席，當時我已聽聞馮檢基希望市政局能把三大藝團「攬住唔放」，他應是最堅持三大藝團不可脫離市政局架構的議員之一。

盧　我記得不是所有人認同公司化是對三大藝團發展的最好決策，因為財務方面還未有任何實質的方案。也有議員認為讓三大藝團公司化，等如讓三團「自生自滅」，以及有人認為市政局維持三大藝團，是保有文化決策權力的象徵。再者，決策部門也需要行政部門提供支援，即使 Helen（余黎青萍）在市政總署落力推動政策，但繼任

人不執行，市政局又不主動追問，「公司化計劃」自然難以落實。更何況不少議員認為市政局維持三大藝團對形象有幫助，如每次話劇團開戲，總有幾位議員參與剪綵。

KB　我還想問關於演藝學院的問題，在你任校長之時，有否曾經考慮開展一些如戲劇文學或理論的課程？

盧　我和不少關注戲劇的人，均感到香港最缺乏的是創作。因此最早期我們最著力培養的是 performing artists，而不是理論家或劇評家。

KB　即演藝學院最初的定位是 performing arts 的職業培訓所？

盧　可以這樣說。我們也跟從英國的傳統，如 Royal College of Music、Royal College of Drama 之類，即專注於專業方面。因此，負責學院決策的同事中，無人想把演藝學院爭取成為大學，我也相信學院不應定位為大學。因此演藝學院雖有 degree，但不是跟隨傳統大學的模式。到了後期，演藝學院更開設 Advanced Diploma 和 Master of Fine Arts，當中包括了編劇、導演課程。

KB　換言之，演藝學院從來都不是定位為文化大學。

盧　訓練一個表演人才往往需要很多時間。在香港，小孩子較缺乏表演訓練，正如我自己在中學階段才對表演藝術產生興趣，不少學生在完成艱辛的中學課程後，進入演藝學院時方可專注於表演訓練，因此為期三至四年的演藝學院課程，也祇是勉強足

夠！演藝學院最旺盛的時候，一年多達七個製作，這也解釋了為何香港在表演方面的科藝人才是如此出色！演藝學院每個學院一有演出，他們都要負責當中的製作。不過近年的課程架構也因應 BFA (Bachelor of Fine Arts) 和 MFA (Master of Fine Arts) 等有所轉變，希望仍能堅守「專業培訓」的理念。

KB 為何其他專上學院不見發展戲劇學位？

盧 因為傳統大學往往追求學術研究的成就，對論文產量也有一定的指標，如此，相關學生對演藝事業發展的興趣相對較低。以本地院校而言，找一位如毛俊輝，在美國曾當演員的戲劇工作者來香港教書，也絕對不容易！以演藝學院為例，當年若要找華人當校長，很多人均指「全世界祇有盧景文一人適合」，因為我不斷製作和執導多類型的舞台演出，也曾為舞蹈團和話劇團創作劇目，加上我有理工學院的行政管理經驗，所以我的前任 Dr. John Hosier 認為我是理想的繼任人選。

KB 其實 Kingman 你多年來真的有很多首創，不論是 opera，以至音樂劇。1977 年，香港話劇團成立，同年，市政局已資助你製作《蝴蝶夫人》(Madama Butterfly)。之後你和潘迪華合作了一齣音樂劇《白孃孃》，那為何後來你祇專注於歌劇，而不同時發展音樂劇？

盧 始終 musical 對音樂的要求，沒有 opera 那麼高！當我開始製作歌劇的時候，已擁有建立多年的深厚古典音樂根底。

至於戲劇創作，我當時也跟自己有一個很大的辯論，是有關金庸作品的。金庸小說的故事性無疑很豐富，文筆很流暢，但當中的 characters 和 incidents 則太多偶然，我會問這些特點會否影響金庸小說的文學價值？最終我還是決定嘗試在舞台上改編金庸作品。但金庸小說也是很難改編成舞台劇的，因情節太過出神入化。《天龍八部》為例，有三個主角，包括段譽、虛竹和喬峰，但段譽、虛竹太古怪，試問在舞台上怎可做到段譽的「凌波微步」招式，祇怕令演員出醜，有些情節也難以搬上舞台！唯獨喬峰的角色較「腳踏實地」，不會飛簷走壁，如金庸描寫喬峰的輕功，也是借柱發功，因此喬峰一角在舞台上是較易入信。加上喬峰用的是掌法，也不會投擲甚麼奇怪的東西，因此我為話劇團創作的劇目也不是名為《天龍八部》，而是《喬峰》(1981)。

KB 當你改編《天龍八部》時，有否跟原作者金庸（查良鏞先生）或其他研究金庸的人士討論劇本呢？

盧 祇有我自己埋頭苦幹，因我對小說已分析得十分詳細，將《天龍八部》改為如 serial 般，即不是傳統的第一幕、第二幕等佈局，而是把整齣戲分為十二個場面處理。金庸本人也曾撰文指出：「在眾多改編作品中，最好都是盧景文！」因為我比較堅持保留原著的品味和精神。

KB 那你改編金庸小說，有否想過要對應時代發聲？

盧　首先最重要是人物和情節在舞台上可行！但我也曾意圖在概念和意識上引入一些新意。以《喬峰》為例，當年（八十年代初）是中英談判開始，大家也記得喬峰是活於漢人社會中的契丹人，所以我在戲中也以喬峰帶出身份認同危機等議題，有如我是中國人，多年來接受英式教育，又不完全認同當時中國大陸的價值觀，當中存有不少矛盾，但當然不能著墨太多，否則戲也不好看。

KB　你還記得其他與話劇團合作的難忘經驗嗎？

盧　話劇團剛成立時，工作環境其實頗辛苦的！我記得現時金鐘 Pacific Place（太古廣場）所在之處，本來是一個兵房（前域多利兵房 — Victoria Barracks）。

KB　無錯！是「金鐘兵房」！

盧　想起金鐘兵房，就要重提《喬峰》的排戲經歷。而《雪山飛狐》的排戲經歷，就在處於現今九龍公園的舊兵房（前威菲路軍營 — Whitfield Barracks）。我也記得曾於歷史博物館現址的舊兵房排戲！

KB　哈哈！你說的應是「漆咸道軍營」(Chatham Road Camp)。

盧　對！每當下雨，軍營就滿地雨水，要潤水的！

KB　那時是排《雪山飛狐》嗎？

盧　對！我也帶過 Anna（盧太）到兵房看排戲呢，哈哈！

KB　提起「漆咸軍營」，現址是很美的香港歷史博物館，但以前是九廣鐵路的火車軌，火車軌旁就是幾座如鐵筒般的英軍軍營。當年的英軍已撤走，那幾座軍營溶溶爛爛似的，上蓋、營頂更不時漏水。我更記得有次颱風過後，滿營雨水，還要排武打戲，我們特地為演員安排了幾個木箱，如浮木那樣，好似在船上比招，哈哈！現在回想真的是感觸良多！

你後來又到了西九文化區管理局服務，因此想問你關於西九文化區的問題。站在話劇團的角度，我們當然希望擁有一個 home base，即進駐一個固定的劇院，從而可定期上演話劇團的劇目，建立觀眾群。

盧　那你們現在不是已經不斷演嗎？

KB　話劇團表面上雖是不斷演，但我們現在受到場地的 booking 限制。現時的情況是三年前就須搶先預訂場地，檔期最多也是三星期。但由於表演場地的檔期已訂，即其他藝團也訂了檔期，即使我們某齣劇目滿座，最後也不能大幅加場，或安排短期內重演。如是者，我們也很難如外國劇團那樣可以長期上演一齣戲，即所謂「定目劇」，而場地限制始終是問題癥結所在。

再者，話劇團若要進一步發展，也不能祇有自家製作，並須和海外劇團合作。舉例，我們曾於 2014 年於香港文化中心引進台灣賴聲川表演工作坊的《寶島一村》，此戲已於世界多個地方巡演，但因為表演場地，即文化中心的檔期所限，話劇團最終祇能提供 technical support，而不是與表演工

作坊聯合製作。同時，我們更須讓出另一齣劇目在文化中心的檔期，撥予《寶島一村》，但此做法又引來微言，說我們為何把檔期分拆給表演工作坊，《寶島一村》的製作也沒有一個來自香港話劇團的演員。

如有一個固定的劇院，不論是自家製作定目劇，抑或國際合作，方才是話劇團自公司化後，進一步產業化的出路！

盧　但西九文化區也不會給香港話劇團一個固定的劇院！

KB　當然不能每一個劇團都有一個固定的劇院。但若我們把香港話劇團定位為香港的 national theatre，理應有一定的地位。楊世彭當年作為藝術總監，也慨嘆沒有一個 home base，局限了劇團的發展。

盧　西九文化區有一個很大的問題，就是將來如何與康文署 interface ！尤其是康文署同樣有資源和場地，兩者之間如何協作是一大問題！如西九的租金較康文署高出太多，將會很難營運。

KB　實情是局方也擔心租金問題！租金定價太高實在難以競爭。更何況康文署是以津貼模式引進節目。所以西九管理局現在取回文化區部分的地產發展權，如酒店住宅等，由管理局發展而衍生收入。

盧　我想這樣又會牽涉一輪爭拗！現在文化區的管理引入多方面的參與，坊間又意見分歧，西九真的來日方長，也不容易快速落成！當九龍灣的東九文化中心啟用之時，祇怕西九多個項目也還未落成！

KB　東九在 2021 年應已落成！

最後，我希望你繼《喬峰》及《雪山飛狐》後，為話劇團完成「盧景文金庸三部曲」！

盧　哈哈！我的工作表也排得很密！讓我再想想吧！

KB　好的！我們等你！

八十年代末期，我參加過話劇團五年發展計劃的草擬工作。市政總署當時建議把三大藝團脫離市政局獨立運作，然而公司化計劃最終未能落實。據 Kingman 的解釋，不少市政局議員視公司化方案為政府欲推卸發展文化責任，認為此舉不利市政局素來支持文化建設的形象。署方亦因為首長人事變動，推動藝團公司化的積極性亦有所轉向；加上政策文件從未提過藝團的資助安排，大部份議員包括他自己並不相信市政局轄下的藝團能獨立生存。藝術獨立發展的計劃被擱置十年後至九十年代末再重新討論，而我也闊別話劇團十年，調職至其他崗位。

我們又談到香港演藝學院是本地唯一的表演藝術職業培訓所，通過校內製作的訓練，科藝人才輩出。但 Kingman 認為專業演員的來源太過單一化並非好事。話劇團早期的演員組合比較多元，包括業餘演員、大學生及移民至香港的內地專業演員，形成一個外貌、年紀、體型都有明顯差別的團隊組合。加上今日能操國、粵雙語的演員難求，某程度上也影響了話劇團向內地推銷演出的靈活性。

對談中，我們一起回憶話劇團早年使用非常破舊的英軍軍營，包括金鐘兵房（現太古廣場）、威菲路軍營（現九龍公園）及漆咸道軍營（現香港歷史博物館）內既苦且樂的排戲情景！回首八十年代初，話劇團未有如今天進駐上環市政大廈的標準排練室，演員技術人員經常漂流不定，也祇能隨遇而安，卻無損劇團上下的高昂鬥志，接連炮製精品，而 Kingman 的舞台武俠劇，更是票房的保證！

市政大廈的設計集街市與劇院於一身，Kingman 認為文化與市井混合並不理想，祇是一種因利乘便的做法。但細想當局克服種種困難覓地興建文化設施，讓藝團遷入綜合型市政大廈也總算是德政。如上環市政大廈七樓和八樓的特高樓底，更是為配合中樂團、話劇團和舞蹈團的排練需要而設計，也為本團日後發展黑盒劇場埋下伏筆。

古天農先生

歷史篇——話劇團的人才培育

1983 年加入香港話劇團任全職演員，演出過不少劇目；之後出任助理藝術總監。從 1983 至 1993 這十年內亦編導了一些劇目，較少人知道的是他曾編導過卡夫卡的《審判》以及 George Orwell 的《1984》，亦在團外執導高行健之《車站》。

在 1986 年第一屆展能藝術節，古氏曾編導過傷殘人士的舞台演出，包括盲人、肢體傷殘人士和聾人等。

現為中英劇團藝術總監。

若回看香港話劇團四十年的發展，
是幾代人碰頭匯聚而成的一個過程 ——
草創時期進團的本土演員是一個世代；
由內地來港加入話劇團的演員是另一個世代；
演藝學院畢業生又是一個世代，猶如一個社會縮影。

——古天農

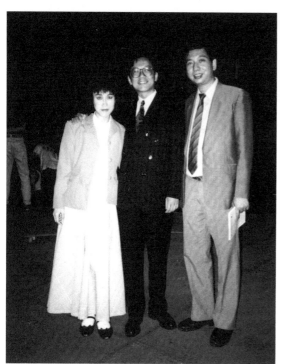

左圖　古天農改編及執導的《伴我同行》，首演於 1990 年。左起為飾演失明者程文輝的陳麗珠、編導古天農
　　　及經理陳健彬。

右圖　蘇銀美（左）和許芬（右）在《伴我同行》重演（1991 年）時分別飾演程文輝及和姐。

前言

人稱「古農」的古天農在香港話劇團工作近十年（1983-1993），先後跟楊世彭和陳尹瑩兩位藝術總監合作，備受重用。他進團後參演的第一齣戲是 King Sir（鍾景輝）執導的《莫扎特之死》(*Amadeus*)，與林尚武分別飾演風使甲、乙。翌年，古農在更多演出擔當重要角色。本來在中學和大學時代已是編、導、演的古農，進團後並不甘於純粹演戲，他主動向藝術總監楊世彭請纓自編自導《師生之間》，從此在團內踏上編、導、演三線發展之路。

話劇團在八十年代的實驗製作和學校巡迴劇，主要由古天農和林尚武兩位熱愛創作的全職演員負責。其他團員如何文蔚和羅冠蘭也曾參與部份作品的改編或導演工作。古天農、林尚武和羅冠蘭更是陳尹瑩擔任藝術總監時重點培養的對象，在當年獲市政局支持和亞洲文化協會 (Asian Cultural Council) 的基金贊助下，負笈英、美觀摩戲劇和取經。

古農自紐約學成歸團復職，並且晉升為助理藝術總監，其執導的作品規模，更由小劇場轉向上環文娛中心和香港大會堂等更為大型的劇院。1990/91 劇季，古農把失明人士程文輝的自傳改編為舞台劇《伴我同行》，不論是首演或重演，均引起了社會的極大迴響，感動了萬千觀眾。

順帶一提，香港話劇團另外兩齣廣為人知的戲寶，俱為時任駐團編劇杜國威的得意之作，包括《我和春天有個約會》（1992 年十月首演）和《南海十三郎》（1993 年十月首演），前者寫娛樂圈的友情故事，後者寫一位粵劇編劇的盛衰故事，此兩齣戲的導演正是古天農。這是美籍華人楊世彭自 1990 年六月返港再次出任話劇團藝術總監後，在編制上增設駐團編劇，先後聘用杜國威及何冀平，以提升本土創作人才專業發展的部署。他還把執導本土創作劇的重任放在古農身上，目的是要培養年輕優秀的導演人才。古天農在 1993 年一飛沖天，離開話劇團出任中英劇團首任華人藝術總監。這也足以反映香港話劇團為本港演藝行業培養人才的貢獻匪淺，先後從這座「少林寺」走出去的演員著實不少呢！

古天農 × 陳健彬

(古)　　　　　(KB)

KB　古農，我記得你在 1983 年入職香港話劇團，直到 1993 年離開，之後到了中英劇團擔任藝術總監，在話劇團也有十年光景。我則於 1991 年離開了話劇團，我們曾共事八年。

古　我最記得你有個習慣多年不變，就是愛拍照留念！

KB　不論是楊世彭抑或陳尹瑩當藝術總監，你在演戲、寫戲和導戲方面都有很大的發揮，兩位總監也非常重用你！八十年代尾，你取得亞洲文化協會獎學金到美國進修，回港後事業就更上一層樓，先在話劇團擔任助理藝術總監，後來更成為帶領中英劇團的首位華人藝術總監。我想你應有很多回憶可跟我們分享。但首要問的是，你是否在大學畢業後即加入話劇團工作？

古　不，我在進入話劇團工作前，已在中學教了三年書。我 1979 年在中文大學畢業，還記得八十年代初教書，月薪有六千多元。但話劇團的月薪祇有二千多。

KB　我也曾於七十年代初教書。那個年頭教中學，學位教師入職的月薪大概是一千三百元。

古　這就是選擇的問題，到底要月薪六千元，還是二千元？

然而，我非常清楚的是，若一再拖延，選擇將更加困難，因為當全職演員和教師的薪酬差距祇會愈來愈大！當然，我可選擇一邊當老師，一邊排戲，即不當全職演員。但我認為自己終究也是一個有實力的人，最終就選擇了加入話劇團當全職演員。

KB　你還在教書的時候，是否以業餘性質參與話劇？

古　其實我早於 1972 年就在香港大會堂參與話劇活動，認識了那年頭的話劇發燒友，如袁立勳和林大慶等人。

在 1972 到 1982 年，即我進入話劇團前的十年，我都一直參與戲劇製作，當中包括由中學生組織的校協戲劇社。事實上，當年校協戲劇社不少成員，至今仍活躍於香港劇壇。例如盧偉力和鄧樹榮，就曾演過我在中三時當導演的戲。

1974 年，我們這班中學生更在利舞台搞了一齣集體創作的舞台劇，名為《會考1974》，顧名思義是針對香港考試制度而寫的一套戲，也是我搞校協戲劇社的顛峰之作。現在回想自己剛進香港話劇團的時候，最不習慣的就是演翻譯劇，這是由於我在中學時期，已是自編自導自演，大多是關於香港的故事。七十年代不少中學生已非常關心社會，即使沒有受過任何正統的戲劇訓練，已能自編自導自演舞台劇。我加入話劇團後的第一齣戲正是翻譯劇，演《莫扎特之死》（*Amadeus*）的風使，導演是King Sir。

KB　你是怎樣開始走上戲劇這條路的？

古　我唸中一的時候還未參與校協戲劇社，但已自編自導自演舞台劇。那時有份《中國學生周報》，對香港話劇發展有非常深遠的影響！現在也不會有一份在香港銷售的周刊，會把整個舞台劇本刊印出來。我記得袁立勳、林大慶曾以「冬眠」為筆名，把其原創劇本《大戰》投稿到《中國學生周報》，更獲刊登。這是一齣頗為抽象的戲劇作品！而我在小六時創作的一篇小說，也曾獲《中國學生周報》刊登。當初，我也是在《中國學生周報》得知校協戲劇社這個組織而參與其中，從而認識到李援華等劇壇熱心份子。

中學時期搞話劇，參與了前後台不同崗位，如印刷宣傳刊物、自製佈景、處理燈光、戲服，以至到中環的商業大廈「洗樓」，逐間商廈逐戶遊說籌款捐助，為場刊和製作籌募經費，也曾真的收過捐款支票。還記得每逢周六下午，我們就會在銀行門外張貼宣傳單張，連張貼街招的漿糊也是自製的！

在利舞台製作《會考1974》時，場租差不多是每天一萬元，別忘記我們當時祇是一班中學生！

KB　你們怎樣找到那麼多的經費來源？

古　全是自己掏錢的！那時沒有甚麼資助可申請，主要靠票房收入和學生合資抵銷支出，我們也預算會蝕錢的！為了省錢，星期天更是演出早、午、晚三場。天還未亮，我們就要協助搬景、搭景、打燈，還要解決工作人員用餐等問題，因為當年外賣用的

飯盒還未流行，我們就以大鍋煮飯給五十人吃，每人一餐飯的預算也祇有「個二」（一元二毫）。我每晚回家後，就逐一打電話呼籲親朋買票。家人當然不會明白我在幹甚麼！

所以我加入話劇團後，第二個不習慣就是祇需要做戲，而不用參與劇團其他事務。

KB　猶記得七十年代香港的戲劇氛圍已很熱烈！我於1970年在中大新亞書院歷史系畢業，兩年後致群劇社成立，創始成員都是新亞中文及歷史系的人，如張秉權和張愛月等，較我遲一年畢業的蘇彩妍（陳健彬太太）也是致群劇社的始創成員，每天搞戲搞到廢寢忘餐，我跟她拍拖時有一個條件，就是結婚後不可再參與戲劇活動！

古　心癮實在很難戒掉！最後連你自己也「吸毒」了！

KB　當日我也算是致群的一份子⋯⋯你是1975年入大學的吧，那時掀起「認中關社」的熱潮，這股社會熱潮對你日後的創作有影響嗎？

古　其實我早於中四已到廣州、上海，甚至到過井崗山、韶山考察，那時深圳還是農村！我覺得我們那一代處於政治動盪時期，很多問題要思考，所以比較早熟。早於中學時期，我搞戲已是編、導、演以至前、後台事務一手包辦。因此當我初到話劇團當全職演員的時候，真的不習慣「祇演不做」，除演出外不用兼顧其他事情，老是等排戲，哈哈！而且演戲還有固定的月

薪，這與我過往自己掏錢搞話劇，不可同日而語！

KB 雖然你説自己「祇演不做」有點浪費，但你仍否記得，八十年代是話劇團演員最為自己爭取福利的時期，對此你有否印象？

古 我記得。在話劇團工作，第三樣教我最不習慣的，就是要「打卡」上班。早於中學搞戲劇時，由於身兼編、導職位，所以很自覺要守時！話劇團剛實施打卡制度時，也有很多爭拗！但若然不打卡，演員同事遲到的問題也確實較為嚴重，甚至往往為難了 SM (Stage Manager)，成了磨心。

另一方面，話劇團在八十年代仍未公司化，我覺得劇團在組織方面也非常社會主義，有如「市話」、「省話」（內地市級或省級話劇團）。也鬧出過不少關於行政方面的笑話，以服裝部買鞋為例，由於每張單在價目上有上限，有關同事的折衷方法是左腳開一張單，右腳開另一張單。總言之，我體會到行政同事在管理方面也須面對不少兩難問題！

不過，基於我在中學時已有編、導的創作背景，我也不想祇當演員。所以我進了話劇團後，便向藝術總監楊世彭毛遂自薦，爭取參與編、導的機會，最終也先從大會堂高座演出的小劇場製作開始，在 1985 年自編自導《師生之間》。

KB 《師生之間》是你在話劇團首齣創作的劇目？

古 對。《師生之間》的故事大概關於老師如何協助一位「籮底橙」學生改變。傅月美飾演那位女教師，羅冠蘭則演反叛女學生。黃子華等也扮演其他老師。回首過去，我認為機會總是要自己爭取！

KB 我記得你當年在公餘時不斷看書，也經常找尋可改編為舞台劇的好文本，如《安妮‧法蘭的日記》(*The Diary of Anne Frank*)。還有一本是 Raymond Briggs 談論日本核戰之後的 *When the Wind Blows*，你也把這本漫畫改編為《核戰手則》。

古 還有《伴我同行》。這是我在劇壇那麼多年來，感受最深的一齣戲！

《伴我同行》的創作源於我曾參演的《次神的兒女》(*Children of a Lesser God*)，我扮演一個聾人，與飾演主角的劉小佩和林尚武同樣要學習手語，自此對殘疾人士的議題也開始關注。

後來，我讀到程文輝女士的自傳，此本原名為《失明給我的挑戰》的自傳，以英文撰寫。自傳的開首有幾張相片，我看到其中兩張。第一張是一位媽姐抱著一個女嬰，那女嬰還是開眼的！第二張相片是半個世紀以後，那位女嬰已長大成人，卻是一位失明的中年女士，旁邊扶著一位年邁媽姐，彼此手牽手在漫步。單是此兩張照片，我已決意把程文輝女士的自傳改編為舞台劇！

《伴我同行》這齣戲，我記得是「破了香港大會堂的紀錄」，我指完場後遺留在大

會堂的紙巾數量，觀眾差不多都哭崩了！哈哈！

KB 哈哈！你改編的劇目，尤其是那些關心社會議題的，實在非常有意思！

古 其實香港真的有很多故事，關鍵是你有否用心去發掘，話劇團當年作為一個平台，著實有很大的創作空間，也貴乎團員是否主動爭取。我想說的是，話劇團選演的劇目，也會影響演員，如參演《次神的兒女》的經驗，令我開始關注殘疾人士議題。我的比喻是話劇團有如一座「寶山」，視乎演員是否懂得「尋寶」！

KB 1983 至 85 年期間，楊世彭是首任藝術總監，陳尹瑩則於 1986 至 90 年接任，之後，楊博士再於 1990 年回歸話劇團。而你升任「助理藝術總監」(Assistant Artistic Director) 之前，早已協助藝術總監策劃一些劇季節目，又或者戲劇教育工作，你可否談談這些經驗？

古 一開始還不是叫「助理藝術總監」，但可說是藝術總監的副手，主要負責劇團在學校的戲劇活動，當時也成了磨心。在話劇團仍屬市政局架構的年代，如主劇場某一劇目不需要太多演員時，我就要替那些沒有戲演的演員安排其他工作，如召集演員到公司一起作 research，但同事可能認為沒有戲演是公司安排不當，不應要求他們做其他工作，這令我十分為難，可說是吃力不討好的工作，但學習調停演員之間的糾紛，對我也是一種磨練。

KB 我還記得你在 1986 年演陳尹瑩改編自莎劇 *Othello* 的《嫉》時，被對手在你前額上砍了一刀，最終被判斷為「兩個百分點永久殘廢」，市政局更要賠償給你。《嫉》的經驗可說是你在話劇團的工作印記吧！

另翻查紀錄，1977 年創團到 1980 年期間，每年大概有六個製作，而每個製作約上演十場，即一年有六十場演出。1981 年起，每年有七個製作，即一年差不多有百場演出，由六十場增至一百場！管理團隊認為每年一百場對演員已是極限，到後來，話劇團也漸漸由對數量的追求，轉為對質素的追求。演員人數也由最初十位，增至廿四位，最多時甚至有三十位演員。楊世彭作為藝術總監有很大的宏圖，希望有龐大的演員團隊，但製作沒有再大幅增加後，又出現了好些演員參演機會較少的問題。

直到你 1989 年自美國進修考察歸來，話劇團就開設助理藝術總監的職位。此職位有三大功能：一是協助藝術總監策劃劇季；二是分擔導演工作；三是策劃戲劇外展及教育活動。

古 有關戲劇入校，我最記得《師生之間》的經驗。

KB 其實早於 1979/80 劇季，話劇團已有入校的戲劇巡演。這是因為話劇團在 1978 年辦了演員訓練班，需要安排學員到學校演出作磨練。到九十年代中，戲劇教育模式更為多元化，劇團於 1996/97 劇季曾舉辦「中學生暑期戲劇營」，為時一星期，主要在話劇團大本營，即上環文娛中心舉行。

1997/98 劇季加設「學生專場」，話劇團今天仍有採用此活動模式。另話劇團在九十年代已派演員到學校搞工作坊和戲劇演出等，多管齊下，對觀眾拓展也非常重要！

八十年代劇團每年演出已過百場，觀眾達五萬人次。學校觀眾更多達七萬人次。可見，戲劇教育對話劇團以至香港劇壇，均有非常重要的意義！古農你作為資深的戲劇工作者和推動戲劇教育的中堅分子，可否談談這方面的心得？

古　你說的數字大致正確，但我更想從成效方面談起。事實上，每次帶戲到校對演員都是一大挑戰，因為每間學校的環境也不一樣！尤其在夏天，演員還要協助搬景。

我認為戲劇教育的重點，應是鼓勵學生參與，讓他們訴說感興趣的故事。香港教育制度往往不鼓勵學生表現自己，但戲劇正正沒有考試，也沒有 model answer，《師生之間》到學校巡迴的經驗，正好讓我了解自己為何要推廣戲劇教育。在戲中飾演好老師 Miss Wong 的傅月美跟我說，《師生之間》演出後的一年，她有次看話劇，被一位觀眾認出她是戲中的 Miss Wong，並主動要求與傅月美握手，原來那位觀眾對戲中的「籮底橙」學生感同身受，也真的在現實生活中遇到一位像 Miss Wong 的好老師。由此可見，戲劇教育不是要教導學生甚麼，而是與學生分享戲劇這個並非遙不可及的藝術模式！

KB　由於政府要求拓展觀眾，但藝術總監因忙於發展主劇場，所以戲劇入校主要由助理藝術總監負責。這也解釋了為何你未正名為助理藝術總監前，已負責把戲劇帶入學校的工作。

你在 1983 年進入話劇團，當年還未有香港演藝學院，曾受專業訓練的演員不多，但你個人的學術修養和內涵，令我對你另眼相看，而你對劇目的選擇也非常有水準！

本土演員以外，話劇團在八十年代也有不少來自內地的演員，他們也很尊敬你的待人接物。因此不論是楊世彭和陳尹瑩，也許是看中你處事成熟的優點，於是擢升你為助理藝術總監。

古　當年話劇團的演員，來自五湖四海，每人也帶著不同的歷史。也許是我早於中學時間已經對內地情況有一些掌握，因此我和內地同事相對上較易交流。不論是馬克思，或毛澤東「老三篇」[1]、矛盾論、實踐論等，我也不難和國內同事閑談討論。本地同事方面，大家都是土生土長，同聲同氣，也許是當時很少有人同時了解國內和香港的文化，因此我可擔任兩邊同事的橋樑角色。後來因為有了香港演藝學院的畢業生，他們又有自己一套看法。

若回看香港話劇團四十年的發展，是幾代人碰頭匯聚而成的一個過程 — 草創時期進團的本土演員是一個世代；由內地來港加

註 1　「老三篇」是指毛澤東在中華人民共和國成立前發表的《為人民服務》、《紀念白求恩》、《愚公移山》三篇短文。

入話劇團的演員是另一個世代；演藝學院畢業生又是一個世代，猶如一個社會縮影。

另一方面，也可從選戲的題材回顧話劇團的發展。King Sir（鍾景輝）當藝術顧問時，為話劇團選演《茶館》、《小井胡同》、《紅白喜事》、《狗兒爺涅槃》等中國元素甚重的劇作，同時為話劇團邀請在國內接受戲劇訓練的導演，如中央戲劇學院的李銘森等。

西方劇目也很多。在我當話劇團演員的年代，即杜國威還未是香港話劇團創作主力的時候，翻譯劇幾乎是主打，每季所演劇目平均八成都是翻譯劇。

後來，由最初主演翻譯劇，演變為本土創作加翻譯劇，而當中所謂「翻譯」，還包括國內劇目。演北京人藝的《茶館》，那些地道的北京粗口如何處理，如「你奶奶」，總不能以廣東話翻譯成「你老母」，我們為此爭拗了一段時間，最終也祇能較中性地譯為「你老祖」等等。

總結而言，話劇團有點兒像一個文化大熔爐，這也是香港一直扮演的角色。

KB 你能得到兩位藝術總監器重而成為助理藝術總監，自有過人之處！你離開話劇團加盟中英劇團，當上該團首位華人藝術總監，證明你有成績和領導能力，自然步步高陞。

古 其實我在離開話劇團前曾諮詢楊博士的意見，他支持我到「中英」當藝術總監的，這也是因為中英劇團需要本土化。我經常聽到人家說，古農的戲或選演的劇目，大

多悲天憫人！而我很多有關創作的美好回憶，都是香港話劇團賦予我的，對此我也非常感激！

KB 我佩服你們中英劇團的《相約星期二》(*Tuesdays with Morrie*)，重演多次仍吸引那麼多人追看！當中的人情味，那種師徒情誼，和《師生之間》如出一轍，令人看後總能再三回味！

古農，最後，我希望你能抽出時間，為話劇團導戲，再結台緣。

古天農自 1993 年過檔中英劇團後的二十多年，再沒有機會跟香港話劇團合作。這與他專注發展中英劇團及忙於參與香港藝術發展局的工作有關。是次對談勾起我和他共事八年的回憶，過程中感到份外親切！古農早於中學時代已醉心戲劇，慣於訴說香港人的故事，探討社會問題。身為中學生戲劇組織校協戲劇社的活躍分子，古農不止到內地參觀訪問，後來更經歷了「認中關社」的火紅年代，奠定了他在戲劇題材上偏重人文關懷的取向，並重視戲劇的教育與社會功能。古農在話劇團服務時，憑著對國情的認識和時代的思考，協助調解內地和本地演員的人事矛盾，圓滿解決問題，極受同事愛戴。香港話劇團經過四十年的洗禮，經幾代藝人的聚散和貢獻留下了寶貴的經驗。劇團昔日的光輝縱然令人緬懷和自豪，未來的耕耘則需要更多後繼者的努力。

古天農出任話劇團助理藝術總監三年，前後執導了九齣主劇場的戲。轉投中英劇團更發展了多齣創作劇，成功執導了不少好戲，例如有口皆碑的長壽劇《相約星期二》(*Tuesdays with Morrie*)。在是次對談中，古農坦言《伴我同行》還是他在劇壇多年來感受最深的一齣戲，他在其他場合亦不止一次說過同樣的話。我深信這是他的肺腑之言！希望古農和話劇團在舞台上再有結緣的一天，讓和姐與程文輝的感人故事《伴我同行》再現舞台。

營運篇

李明珍小姐

營運篇──開荒期

退休前任職康樂及文化事務署文化節目組高級經理（戲劇及戲曲）。1978 至 1990 年曾先後負責市政局體育推廣辦事處、香港話劇團及香港中樂團的藝術行政工作多年，並帶領香港中樂團前往北京、台灣及日本等地巡迴演出。1991 至 1995 年負責策劃「中國劇藝節」、「中國音樂節」、「中國舞蹈節」，以及兩屆「亞洲藝術節」。1996 至 1999 年籌劃前市政局首次主辦的「藝團駐場計劃」及社區表演節目。2000 至 2014 年開始專注於統籌本地及訪港的戲劇節目，以及戲曲節目包括「粵劇日」及「中國戲曲節」等，直至退休。

當製作搬到上舞台，
就像生了 BB 一樣，好辛苦但好開心，
好有滿足感！
──李明珍

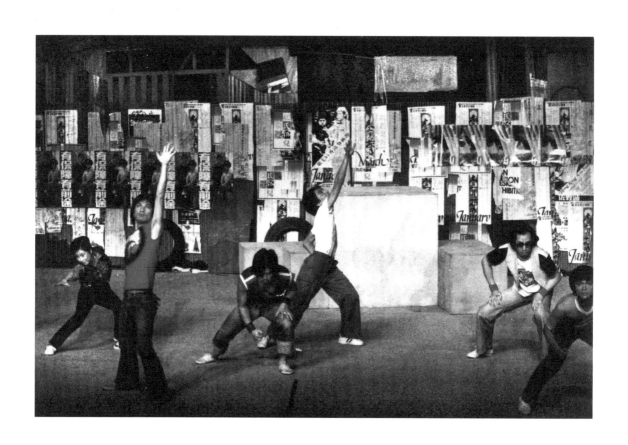

排演百老匯音樂劇《夢斷城西》(*West Side Story*)，對始創階段的香港話劇團來說，的確是極大的挑戰。

前言

香港話劇團在前市政局年代是以三層式架構管理，最上是藝團經理（兼管香港中樂團及後來成立的香港舞蹈團），中層是高級副經理，第三層是副經理。楊裕平、余守強及蔡淑娟三位先後當過藝團經理，而袁立勳、馬國恆及黃馨三人則先後當過高級副經理。我於 1981 年底被調職話劇團，接替黃馨的職位。於 1978 年初已開始在話劇團工作的李明珍，有比較全面的製作經驗，在戲劇圈有一定的人際網絡，也是位能幹的藝術行政人才。我由娛樂事務組調職藝術團體，對行頭的確有點陌生，幸好有一位有經驗的副經理李明珍，像一盞指路明燈協助我順利接班。我與她拍檔共事直至 1984 年初，她升調到其他崗位為止。

在港英政府於八十年代制訂明確藝術政策的情況下，兩個新的職業劇團 ── 中英劇團、進念·二十面體冒起，與香港話劇團分庭抗禮。話劇團的人力亦因勢膨脹，副經理增至三人。我任職話劇團的頭四年（1981-1985），曾先後與李明珍、蔡若蘭、彭惠蓮、歐陽超美、何者香及丁家湘等共事。何者香調離後，更主動請纓回來協助我編輯《香港話劇團十周年紀念特刊》。

1982 年，我監製入團後的第一台戲，是當時的藝術總顧問鍾景輝執導的《側門》。這亦是劇團主劇場首齣創作劇，邀請了陳耀雄和關展博聯合編劇。接著是楊世彭客席譯導的莎劇《馴悍記》(*The Taming of the Shrew*)。從那時起，我與鍾景輝和楊世彭兩位藝術家因工作而結緣，長久以來維持亦師亦友的深厚情誼。話劇團亦逐步邁向專業化，包括首度聘用全職藝術總監楊世彭，還成立了以麥秋為首的職業化舞台技術團隊，陳敢權（現任藝術總監）受聘為本地劇界首位全職舞台監督，同時召集了各路英雄如廖卓良、余振球、吳家禧、梁國雄、鍾錦榮，以及後起的馮國彬、游石堅及顏尊歷等都一一被納入這個大家庭之中，為市政局的三大藝團（話劇團、中樂團及舞蹈團）提供強大的專業技術支援。這班當年的年輕力量大部份都一直作戰到今天，成為香港舞台的中流砥柱。

營運篇──開荒期

107

李明珍 × 陳健彬

(李)　　　　　(KB)

KB 香港話劇團 1977 年的創團製作是《大難不死》(*The Skin of Our Teeth*)，你那時已在話劇團服務嗎？

李 還未，我是在 1978 年一月才到話劇團工作的。我沒有參與《大難不死》的籌備。我記得當時劇團已有十位全職演員，包括何文蔚、陳麗卿、林尚武、盧瑋易、黃美蘭和劉小佩等等。我還記得同年五月製作的《醉心貴族的小市民》(*The Would-be Gentleman*) 是我進團後看的首個演出。

KB 據我所知，袁立勳在 1977 年四月舉辦了一個演員訓練班，訓練完成之後篩選合適的演員，邀請他們加入話劇團，也有部份演員是由業餘劇社考進來的。建團早期，導演多是外援，合作的都是明星演員，因此首批全職演員是否較為投閒置散，祇能當二線角色呢？

李 也有戲演啊！我初來話劇團時，他們還在香港大會堂高座接受訓練。

KB 即首批全職演員都有在職訓練？

李 對！

KB 當時由於要遷就客席導演的時間，大多在晚上排戲，演員因此在早上沒有獲派工作，劇團亦沒有地方讓他們排練。

李 話劇團剛成立時，大多在香港大會堂高座排戲，除了訓練外，也會給演員安排演出劇目。1978 年，話劇團已有全職演員，他們也參演了《醉心貴族的小市民》。

KB 那些沒有被選中在主要製作擔任主角的演員，又怎麼辦？

李 參演小劇場劇目，或在主劇場參演較次要的角色。

KB 當時的節目又是誰負責編排呢？

李 當年不如現在般那麼有系統，直到 King Sir（鍾景輝）擔任藝術總顧問後，他負責策劃一整年的演出計劃，話劇團才開始有劇季的概念。

KB 陳達文作為文化署署長，當年為話劇團定下發展目標，但你們作為執行者除編排劇目外，還會從哪些方面著手？如訓練演員？或有否其他具體的規劃？

李 初期沒有想得太複雜，編排劇目是重點，其次是訓練演員。後期才有到學校巡迴演出、鼓勵本土創作，但首兩年都是以演出為主。

KB 回看話劇團早期的劇目，由於演期相當短，在同季已可立即安排重演，如某劇目在上半年成功的話，便可於下半年安排重演。

李 對啊，主要看是否賣座及有沒有檔期，有些劇目則已預計重演，如五月中上演，六月便已加演。

KB 但當時的票房呢？

李　票房非常好啊！

KB　經常滿座？

李　對啊！每一次都滿座。

KB　話劇團當年沒有競爭對手嗎？

李　沒有啊，其他都是業餘嘛！全職劇團就祇有香港話劇團。如製作《醉心貴族的小市民》，服裝美輪美奐，當年而言，在香港就祇有話劇團才能做到。

KB　哪齣戲是你首次負責的製作？

李　第一齣正式負責的是《馬》(Equus)，大概在 1978 年尾，主要負責宣傳，如撰寫新聞稿等。

KB　當時你的職位叫 Assistant Information Officer ？

李　對呀！主要負責宣傳。新聞稿全都是我寫的。

KB　即是 marketing ！創團早期的設計人員不多，也似乎很業餘。香港大會堂有位副經理同事黃鎮華，《農村三部曲 — 五奎橋、香稻米》的佈景便是由他設計。這個決定是基於他本身懂畫畫而已！

李　也許是劇團始創時未有太多人選吧！但都是專業的！

KB　依你經驗，與 King Sir 合作，與跟其他客席導演合作，或後來的藝術總監合作時的分別何在？

李　其實分別不大，因為他們都是導演，不過 King Sir 有多一重身份，即藝術總顧問，故此他會為我們想想在劇季節目方面，應找誰做導演。楊世彭當藝術總監時也許會想得更多。King Sir 本身在電視台有工作，很忙碌，開會時間要遷就他，而且不能經常開會，所以要把握時間解決所有問題，他一說某齣劇目和建議的導演，我們就會立即著手找人。

KB　我自 1981 年來被調職到話劇團工作，楊世彭是客席導演。我記得劇團在 1982 年和 1983 年首半年是沒有藝術總監的，由 King Sir 當藝術總顧問，他往往要從電視台下班後才到話劇團上班。話劇團後來由銅鑼灣搬去位於尖沙咀的新世界中心，把其中一個辦公室留給 King Sir，他每星期總有幾天到辦公室去。一般最早都要下午六時才到達，我當然也不能下班，起碼多工作三小時，即差不多九時才放工。我就是趁這幾小時和 King Sir 討論工作，所以我有段日子是「朝九晚九」上班的。

李　我最初負責宣傳，那時還未流行舉辦記者招待會，較常的做法是邀請不同劇評家個別訪談，所以跟他們頗為熟落。由於劇團仍未有宣傳組，所以新聞稿要經由政府新聞處發出，我們也得做些工夫，我的職責就是聯絡文化界或媒體人士，除了「畀料」外，還會逐位致電傾談，當然，我們會向每位文化版記者提供一些獨家的資料，與其他劇評不同的，讓他覺得自己是獨家的，即是會把資料……

KB　你的策略是「拆開」？每位記者分一點？

李 對呀！所以其實是專稿，而我也需要 research 後才寫稿，或者訪問導演，讓他多說一點，再將他的說話分批給記者。

KB 那當時是你先訪問導演後才分稿給外人，還是叫他們直接訪問導演呢？

李 我們會訪問導演，我自己先跟導演及 designer 傾談，才「放料」給媒體，因為有些記者會視乎有多少材料才決定是否去訪問的。

KB 當時還未流行電腦打字，所以用手寫稿，我很欣賞你寫得一手好字，整整齊齊！

李 後期有宣傳組做法便不一樣了。

KB 當時市政事務署，即 Urban Services Department (USD)，成立一個叫 Public Information Unit (PIU)，好些人員由政府新聞處抽調過來，負責 USD 所有宣傳事務。

話劇團是否一開始便有自己的平面設計組，負責設計海報、場刊等？

李 有。

KB Full-time?

李 早期是合約制的，後來轉為公務員制便轉 Full-time，兩個人負責兩個藝團 — 話劇團及中樂團。後期多了一位同事負責舞蹈團。

KB 我們的場刊大部分都是中英對照的。話劇團在公司化以前是印製雙語場刊的，1983 年開始，國際性一點，因為當年的製作聘用了不少外籍設計師。

李 照顧這些外國來的設計師也頗辛苦！《馴悍記》(The Taming of the Shrew) 請了一個 designer 來香港兩個多月，我為他找地方住宿，卻找到那些有「一樓一鳳」的大廈，每天要接他，晚上又要送他回去，多危險！

KB 我們當時對海外導演和設計師都很好，我們不是公事公辦，而是待他們如朋友，接機，帶他四處逛認識香港，也許是當年還年輕，很熱情！可以認識外國人也很開心，可說是出錢、出力、出時間。

李 除因為《馴悍記》而須照顧 overseas designer 外；我跟進的製作還有幾個是 musical，如《夢斷城西》(West Side Story)、《登龍有術》(How to Succeed In Business Without Really Trying) 等，我是監製。製作《夢斷城西》時最慘是向黃霑（已故著名填詞人）追稿，幸好他的廣告公司正好在我們同一座大廈樓上，有時親自上去，有時打電話，但他總是 last minute 才交稿。那是第一次搞 musical，大家都沒有經驗，又要追曲，追歌詞，很難忘，幸好設計師都是慣常合作的。《夢斷城西》的主角都是外援，伍衛國、萬梓良、張寶之等，由於他們都是首次演舞台劇，不知道原來舞台劇要排練這麼久和密集，而所有編時間、聯絡的工作都是由我負責，所以我們都混熟了。過程雖然辛苦，但完成了也真的很開心。黎海寧 (Helen) 負責排舞，當時未有曲詞已先排舞，所以 Helen 經常向我追曲，如沒有曲的話，她也排不了，她經常說：「那不成呀！沒有曲，又未有詞，怎麼排呢？」時間緊迫，壓力很大！

KB 即使是公務員，衹要在話劇團工作，真是少一點熱誠也不行！

李 根本不算是正常的公務員了，我想大多數公務員也沒有我們那樣辛苦！因為晚上排練過後，早上還是要上班，所以當時是由朝到晚，OT（overtime —— 超時工作）時數也儲了很多！當時年輕，對話劇又有興趣，以往衹是觀眾，但在話劇團則要落手落腳執行，當製作搬到上舞台後，就像生了 BB 一樣，好辛苦但好開心，好有滿足感！當時我還要跟隨佈景設計師去工場看佈景，跟服裝設計師看布料，真的一腳踢！

KB 那麼，誰負責技術監控呢？

李 沒有啊，我們找來一位 freelance stage manager，但他也有正職，所以也是由我們來執行，加上 designer 也不會等 SM（stage manager —— 舞台監督）晚上有空才去逛街買布料買道具，所以我們也要跟進，從中學到很多東西。連到清水灣電影製片廠跟搭景也試過。

KB 我進團後便與楊世彭（時任藝術總監）一起建立制度，但也經歷過這個一腳踢的階段。

李 我當年還要處理一些前台突發事情，《夢斷城西》演出時，有觀眾突然大叫，我也要即時了解及處理，但這些經驗都是好的，讓我從中學到很多，為我未來的事業累積經驗。

KB 我就沒有這些經驗，因為不像你被派往前線，故此沒有這些實戰經驗。

李 你管大事嘛！

KB 我們也談談話劇團始創的戲劇比賽 ——「戲劇匯演」吧！

李 戲劇匯演是我和副經理麥世文一起負責的，1979 年舉辦第一屆，當時就衹有我們兩位搞手，我也想不起是誰說要搞戲劇匯演的，總之部門指令就一定要執行。當時叫「業餘劇社匯演」。1978 年我到話劇團工作時，就開始著手籌辦，要找評判、找團體、訂製獎項、找司儀，總之一腳踢！1979 年有五隊參加，最深印象是每一晚看畢演出，還要跟三位評審商討，然後要在極短時間內談妥得獎名單。第一屆有五隊，第二屆有八隊，往後隊數愈來愈多。我記得首屆的後台非常混亂，一晚演兩個戲，兩隊要求的 setting 完全不同，團與團之間有些少不開心，如爭「燈 bar」、上落場位置等。後來我們聘請了一位 stage manager 跟他們溝通協調。當時沒有話劇團的 technician 參與，檔期本來已經不多，還要在既定的檔期中抽一個星期舉行戲劇匯演，所以時間極短！頒獎禮司儀則由話劇團的演員擔任，我們找人設計獎座，頒獎禮又是自己一手包辦，當然一切從簡！

KB 你們當年如何為戲劇匯演邀請評判的？

李 King Sir 有推薦，還有顧問李援華，他是資深的戲劇家。話劇團最終舉辦戲劇匯演至何時？2002 年？

KB 話劇團在 1998 年以後，便再沒有舉辦戲劇匯演。最先停辦的是中學組的部分，因為教育局提出由局方接手搞戲劇比賽，因此戲劇匯演祇餘下公開組，隨後亦停辦了。而公開組的部分，最終由香港戲劇協會接力舉辦。戲劇匯演多年來培養了很多觀眾，吸納了很多年輕人，因此有非常重要的意義！

李 我們當年提供所有資源給參賽隊伍，但不算很多。

KB 根據紀錄，製作費公開組有五千五百元，中學組三千元。當時最佳劇本，有三千元獎金，學生有一千五百元。

李 還會出版《優異創作劇本集》，算是一種鼓勵。

KB 我也有份參與出版工作，評判之一的李援華，十分支持劇本出版，但此結集出版了一次便停止了。話劇團第一本刊物好像是 1982 年的《側門》劇本，第二本便是《戲劇匯演劇本集》。我另有一個疑問，劇團成立初期當然以製作節目及訓練演員為基本目標，但當時還有發展戲劇教育的工作嗎？

李 印象中，頭兩年沒有安排 school tour。

KB 劇團在公司化後的 school tour 才是收費的，在此之前所有到校的節目都是免費。

李 最初到校的劇目是 1979 年的《不許動》，我們自己聯絡學校，很辛苦才張羅到的！開始有小劇場演出，目的就是拓展觀眾，尤其是學生觀眾，所以我們要主動帶戲入校，而不是被動地等他們來看。

KB 《不許動》是陳敢權寫的戲。後來我們覺得帶戲入校也未必足夠，反而應該帶學生入劇院看戲，才能真正感受到戲劇的魅力。因此話劇團後來也辦了學生場，但就繼續「兩條腿走路」── 一方面以平價門票安排學生到劇院看演出；另一方面把簡單的戲帶入學校，因為不是所有學生都能夠到香港大會堂看戲。其實我們很早便意識到拓展觀眾的重要性，戲劇匯演也是拓展觀眾的一種方法。這方面我們仍在努力！今天真感謝你抽空接受訪問！

李 我也感謝你！今天帶給我很多回憶！

我和李明珍共事多年，大家有一個共通點，就是彼此對藝術行政都具有高度的熱誠和投入感，同樣愛結交業界朋友和不怕辛苦。我們甘願當上一個不算正常的公務員，為了落手落腳監製節目，與演員一起捱更抵夜，並自願陪伴外來導演及設計師四出遊覽，介紹他們認識香港。在香港話劇團由業餘運作過渡至制度建立的時期，我們曾經歷苦樂參半的一腳踢階段。李明珍回憶話劇團於 1980 年摸索製作第一齣百老匯音樂劇《夢斷城西》(*West Side Story*) 時，她須向黃霑催交曲詞以應付黎海寧的排舞需要，承受不少壓力、緊張和痛苦。跟特約服裝及佈景設計師上街選購布料，往清水灣電影製片廠跟進佈景製作進度，都是屬於副經理的份內事。

「戲劇匯演」是話劇團既為自己培養觀眾、也是一項為本地業餘劇社提供創作及展演平台的德政。1979 年舉辦首屆戲劇匯演的時候，副經理麥世文與李明珍聯手負責執行計劃。而戲劇匯演的策劃，該是經理楊裕平和高級副經理袁立勳的主意。在話劇團運作尚未制度化和仔細分工前，藝術行政人員需要同時負責劇目編排，執導演出及帶領戲劇訓練。市政局當年把舉辦戲劇匯演的責任交給話劇團，資助業餘及學校劇團演出，是繼官辦職業化的話劇團後，為民間劇團保留一定的發展空間，話劇團亦因為組織匯演工作而受到業界的肯定和讚賞。執行匯演的前線人員李明珍肩負著活動統籌的工作，包括組織參加匯演的隊伍、邀請評判、安排後台技術支援和籌備頒獎禮等，就連早期司儀工作也一手包辦。

我能在話劇團藝術與行政分工的轉變期加入這個大家庭，可說是難能可貴的機遇。我當年有機會直接跟鍾景輝、楊世彭、麥秋和兩位顧問李援華和任伯江等前輩藝術家學習，絕對是一種緣份和享受。這些寶貴的接觸機會和難得的一手經驗，令我在藝術行政專業上終身受用。

甄健強先生

營運篇——耕耘期

於前市政總署、康樂及文化事務署從事藝術行政工作三十二年，先後任職於藝術節辦事處、香港話劇團、香港文化中心、香港科學館、香港中樂團、藝團辦事處及特別職務組，2013年底退休前出任康文署演藝事務組總經理。服務政府期間，曾處理中樂團公司化事宜、統籌2006年在港舉行的國際演藝協會第二十屆國際會議、借調往民政事務局協助接收藝術發展局資助的六個藝團的準備工作、制訂及推行演藝場地租賃電腦化計劃及檢討場地收費政策等。

Sister（藝術總監陳尹瑩）任內鼓勵創作劇，
帶動了劇壇的創作劇潮流，
也令當時的劇評發展很蓬勃。

——甄健強

1989 年，話劇團首度往美加演出《花近高樓》，全團演職員整裝待發。
前排左起：行政部人員甄健強、蔡淑娟、陳尹瑩、陳健彬、李翠珊

前言

甄健強是陳尹瑩博士 (Sister Joanna) 於 1986 年四月接掌藝術總監職位後，話劇團的高級副經理，與我共事四個寒暑至 1990 年二月為止。由於這次對談未能邀約 Joanna 對談，我找來與 Joanna 合作無間的甄健強，共同回憶我們三人在八十年代共事的甘苦點滴。我們數算 Joanna 為劇團創造了不少個「第一」：包括為演員設計進修計劃、增設助理藝術總監職位，實施套票計劃和試行黑盒劇場演出等。此外，甄健強是市政局三大藝團公司化後，留守於藝團辦事處的最後一位官方人員，跟他對談有助理解公司化的交接情況、藝團資產及檔案的移交過程。

Joanna 是美國瑪利諾修女，既是編劇也是導演，寫作題材往往與宗教和歷史息息相關。1984 年中英簽署《聯合聲明》，香港管治權於 1997 年交還中國。當時許多劇作者包括 Joanna，紛紛就香港人的身份問題進行探索。她於 1984 年為劇團創作的《誰繫故園心》，便是一齣探討九七回歸、中英港關係和香港前途問題的好戲，後來更以「面臨大限」為主題，設計 1987 / 88 劇季。

Joanna 隨後創作的《花近高樓》空前成功。該劇描寫五十年代香港人克服艱難歲月的信念、七十年代經濟發展和港人價值觀的形成、八十年代時局的風起雲湧，以至香港人的去留抉擇。該劇 1988 年先於香港大會堂劇院首演，1989 年於上環文娛中心劇院重演，同年六月往三藩市、多倫多和紐約作三個星期的巡迴演出。該次國際巡迴演出，有多宗往事令我難忘：

一．星島報業五十周年誌慶，贊助香港話劇團，是劃時代及破天荒的創舉。

二．星島總經理周融先生全程陪同，調動美加分公司的力量支援，包括場地聯繫、字幕製作，安排了公關活動，還拜會市長和文化機構如三藩市的戴維斯音樂廳、多倫多的海濱中心和紐約的林肯中心。

三．我們當年入住的酒店 Vista International 是位於紐約市前世貿大廈的建築群，經 2001 年「九一一」恐襲後現已淪為灰燼。回想起來不勝唏噓！

四．巡演首站是三藩市的 Herbst Theatre。高級副經理甄健強和副經理李翠珊兩人負責操作一左一右兩部手動字幕機。首演日，字幕膠片的製作仍未完成，大家急如熱鍋螞蟻，幸得星島同事協助，把膠片陸續送達劇場，總算有驚無險！

全團共三十八人，加上嘉賓演員馮寶寶、市政局議員唐錦彪、藝團總經理蔡淑娟和新聞主任朱瑞冰，懷著無比興奮的心情作首次海外演出，緊接巡演後，該劇再在大會堂音樂廳作第三度公演。

甄健強 × 陳健彬

(甄)　　　　　　(KB)

甄　我剛剛來香港話劇團的時候，正值 King Sir（鍾景輝）為《小井胡同》重演作排練。

KB　所以你是 1986 年八月進團的。

甄　當時我未正式上任話劇團高級副經理的崗位，是你叫我先來看看綵排。

KB　當時你有任何藝團的工作經驗嗎？

甄　沒有。之前祇曾在藝術節辦事處工作。

KB　你在話劇團工作時，有甚麼較難忘的經驗？

甄　有不少，其中有關 programme plan（劇季策劃）的處理，你還記得嗎？有次藝術總監 Sister（陳尹瑩）很開心地告訴我，她跟藝術總顧問 King Sir 有一個很好的劇季節目構思。後來我就照她意思做了一個計劃書給市政局，可惜最終不獲審批。她很失望。你記得是甚麼嗎？就是話劇團把已經演過、中國近百年不同年代的劇目，在一個劇季內全部重演！包括:《一八四一》、《西太后》、《小井胡同》、《誰繫故園心》、《花近高樓》，以全面地展現香港和中國的近代史。

當時談得很開心，我記得你也贊成這個提議。

KB　對，我也覺得很好。

甄　我也是，而且切合香港話劇團的英文名 Hong Kong Repertory Theatre，有一些 repertoire（保留劇目）可以重演。當時連部門也支持，怎料市政局竟然不批准。

KB　為甚麼不批准呢？

甄　印象中是因為一個劇季太多重演劇目，所以不批准。

KB　原本大家都很興奮，這是中國近代戲劇一系列的介紹。

甄　而且這幾個戲首演時都很受歡迎。當年的 programme plan 最終要重新做過，其實原本計劃很好，剛好串連了超過一百年的中國及香港歷史。五個戲剛好是一個劇季。

KB　這件事你不提起的話，我也完全忘了！

甄　我印象深刻，因為準備得很好，最終卻不獲批！

KB　我印象中，Sister 是一個很有組織能力的人，劇季的編排，還是到 Sister 上任藝術總監的時候才有的，第一次有 seasonal planning。

甄　而且她願意扶掖新演員、編劇和設計師。在她任內，話劇團有最多原創劇目上演，曾找來杜良媞、潘惠森寫劇，何應豐也是她找來為《月有圓缺》擔任舞台設計。

Sister 亦有邀請演員遞交建議書編、導小演出，我記得當時的年輕演員沈勵桓的劇本也曾上演。林尚武、何文蔚、羅冠蘭、古天農等資深演員也擔任過導演。她確實有給演員發揮演出之外的才能。

KB 哈哈，我還記得她紀律非常嚴明，不允許演員講粗口！犯規的要罰錢，錢儲在一個箱裡，日後拿來請大家飲茶。

甄 Sister 本身也是律己以嚴！

當時，市政局三大藝團的藝術總監在《新晚報》都各有一個專欄，我永遠不用追她的稿，她定必會提早交給我。Sister 所有工作都是準時呈交的，反而經常問我她有沒有遺漏，所以我相當放心。

Sister 也很勤力，像我們公務員一樣，每朝早九時半準時上班。我記得她剛上任時，有幾個很資深的演員不獲續約，讓其他演員都有點害怕。另一方面，Sister 也很願意培育新演員。

KB 我記得 1986 年，她一口氣請了多位新演員進來。潘璧雲、李振強、高翰文、趙靄雲、沈勵桓，後來還有蘇玉蓉、馮偉才、蘇銀美、王偉光等等。全部都未經專業戲劇訓練（編按：1988 年才有第一批香港演藝學院戲劇學院畢業生）。Sister 不但聘請新人，更為他們開班，李銘森、徐詠璇、李少華等都有來執教。所以當年的資深演員很不高興，因為訓練班不計工時，屬於自由參加，Sister 說可以隨便參加，但資深的一批當然不願意，另一方面認為 Sister 祇看重新演員，特別訓練來取代他們。

甄 說到取代，當時 Sister 很想栽培新人，讓他們也有機會。她嘗試過在數個 production 中用 AB cast 兩組演員，資深演員卻認為 Sister 有計劃想取代自己，其

實搞 AB cast 對於導演來說壓力很大，要花更多時間。可能是資深演員有較強的危機感，所以很反對。但 Sister 的性格是一旦認為需要，便堅持去做。

另外，我當時也安慰過 Sister，跟她說，guest director 很少會實行 AB Cast 制，因為排戲時間緊迫，而且他沒有責任訓練演員。但作為 artistic head 卻有責任要 develop 自己的團員。

你還記得嗎？我有次差點發你脾氣。你跟我說：「William，你知道我們的團員工作得很不開心嗎？」

「怎麼了？」

「我剛才跟一個團員聊了一會，他說經常遴選不到主角，很不開心，你怎麼不去關心一下演員同事？」

我當時說：「KB！怎麼你不關心一下我？我的工作也很繁重，團員不跟我說，我怎麼知道？因為你較高級，人家才跟你說，你怎麼竟走來怪我？」這是我唯一一次以這種語氣跟你說話，我一輩子都視你如兄長，當時你聽完呆了，立即回自己辦公室。

其實我明白演員花了很多努力，若選不上當主角是會很不高興！如果求穩當，每齣戲都用資深演員演必定無問題，但若果某年輕演員有 potential，給他們機會，不也是很好的事嗎？作為 artistic head 亦有責任這樣做。

KB 這樣對團的長遠發展也是好的,所以陳敢權一上任藝術總監也盡量多用新面孔。聘請新人,當然也希望他們有機會發揮。

甄 對演員來說,要讓他們發現自己的努力得到總監重視,留在劇團有發展機會。

公平點說,其實 Sister 也有協助資深演員爭取,如後來便爭取劇團全費保送他們到外國進修。林尚武和羅冠蘭都曾受惠,拿有薪假期到外國深造。所以從演員發展來說,Sister 對新、舊演員其實都有照顧,在各方面提供機會讓演員接受培訓。

KB 她還在 1989 / 90 劇季開始設立助理藝術總監的職位。

甄 祇屬話劇團的技術總監也是在她任內設立的呢,由張輝擔任。以往是麥秋兼任市政局三大藝團的 TD(Technical Director 技術總監)。

另一方面,她還製作了音樂劇《有酒今朝醉》(Cabaret),更以 live band 伴奏!Sister 製作 Cabaret 之前,也是考慮演員的特質才納入為劇季節目的。

KB 這就是用人唯才!

甄 她也非常願意接受新 idea,毛俊輝為我們執導的第一個戲是《聲》/《色》。這是首個在上環市政大廈八樓排練室「黑盒劇場」演出的劇目。我們當年鬆黑了天花及四面牆,還做了一個 sitting platform。當時政府有高層表示成本很高,還特意問我們是否一定 reusable?我們當時說是,可惜最後沒有機會重演,最終還是棄置了。

KB 當時是誰提議在排練室演出的呢?

甄 毛俊輝向 Sister 提議的。毛俊輝說這是 Off-Off-Broadway feel,條件比起當時其他場地的小劇場好得多。

作為 Production Manager,發展「黑盒劇場」真的經驗難得,首先要把整個場地鬆黑,又要得到消防處批准,才可申請成為表演場地。

KB 還要噴防火漆,確保消防通道暢通等,後來刊登憲報成為正式表演場地,並申請進入 Urbtix(城市電腦售票網)系統,讓大家可以購買門票。

甄 也可以外借給其他團體作表演場地之用。

KB 還有甚麼是 Sister 時代創立的「第一」呢?對了,她首次把香港話劇團的創作劇帶到外地演出。

甄 而且是以廣東話演出!

KB Sister 創作的《花近高樓》,除在香港大會堂劇院首演後,1989 年再在上環文娛中心劇院重演,同年六月就去三藩市、多倫多和紐約作三個星期的巡迴演出。真是相當成功的一個製作!

當年我們還邀請了馮寶寶當《花近高樓》首演及美、加巡演時的女主角,其實,你怎樣看起用明星來擔綱演出?

甄 請馮寶寶不是藝術總監的要求,是贊助單位星島集團的要求。星島當時還找來 Albert Au(區瑞強)和周慧敏,Sister 其

實曾表示不想用明星，因為她預計到演員同事會不高興。但由於星島 sponsor 這個製作，他們認為有明星擔綱才有票房保證。最後三人當中祇有馮寶寶可以抽空演出，原本 Albert Au 和周慧敏演的角色便由團員飾演。

KB　話劇團第一次衝出亞洲。這些都是 Sister 的功勞。

甄　以前劇團較多做翻譯劇，因為票房有保證。在 Sister 任內鼓勵創作劇，帶動了劇壇的原創劇潮流，也令當時的劇評發展很蓬勃。有褒有貶，但起碼有人評論、有人注意。有人曾經說過，有劇評即表示劇壇蓬勃，有人願意開聲，否則如一潭死水，觀眾看完便沒有了，反而對劇壇發展未必是好事。我很認同這個觀點。

KB　她會怎麼處理別人的評論呢？

甄　沒有怎樣特別處理，她不會寫信反擊的。Sister 很緊張票房，當年我們的票房通常很好，如果少於九成，便已覺得是危機。試過有一、兩個戲祇得七成多售票率，便要想盡辦法催谷票房，壓力很大！

KB　那市政局藝團公司化前那段時間，你是否在中樂團工作？

甄　當時我是香港中樂團的高級經理。我和舞蹈團、話劇團的高級經理一起負責公司化的工作。

KB　2001 年四月一日至七月一日期間，市政局三大藝團公司化交接期間，我們正正就身

處於這個會議室隔壁的房間內（今香港中樂團樂譜室），當時你是留守在藝團辦事處的兩位公務員同事之一。我記得所有舊紀錄和文件鋪滿一地，你跟我們說，有甚麼想保留便要拿走，否則通通銷毀。

我把當年演出的報刊評論剪報都保留了，那是珍貴的歷史呢！現在我們都將資料作數碼化處理了。現在所有 poster 都 scan 了！還有劇本、場刊等等都有數碼化檔案。另外，你可多談一些有關公司化的事嗎？

甄　我記得你作為公司化後首任行政總監，很懂得爭取。在話劇團成立初期，你們不是有一個盈餘儲備 (Reserve Fund) 嗎？你主動要求，希望劇團可成立一個 Development Fund，將一些有指定用途的 sponsorship 不計作收入，而是撥入 reserve，用作演員進修、或到外國演出的經費。當時我們向財經事務及庫務局反映你們的要求，再經過多次解釋後，最終三個藝團都獲批成立發展基金。

KB　當時話劇團脫離了康文署，但康文署仍然會派官員來監察，於是成立藝團辦事處，負責監察三個藝團及香港藝術節。

甄　當時你們的資助申請都是由康文署處理。直至九大藝團（香港管弦樂團、香港中樂團、香港小交響樂團、香港芭蕾舞團、香港舞蹈團、城市當代舞蹈團、香港話劇團、中英劇團、進念·二十面體）於 2007 年四月一日起撥歸民政事務局直接資助，康文署便功成身退。

營運篇——耕耘期

121

KB 公司化後的財政預算也是你們制訂的嗎？

甄 第一年由我們制訂的，當時財經事務及庫務局曾質疑為何三個藝團在公司化後的支出，會比由政府管理時更高。

KB 你們是怎樣預算的？

甄 增加支出的主要原因包括：藝術人員薪金以編制計，包括出缺職位、辦公室及演出和排練場地需繳交市值租金。另外，宣傳方面，沒有了政府支援，所以也要加大預算。

KB 這是挺大的工程！

話說回來，當時我已決定要提早從政府退休投考話劇團！話劇團八十年代尾第一次公司化雖然不成功，但我當時已曾表態，如果話劇團會獨立營運，我會離開公務員團隊加盟。

甄 你一向十分贊成公司化，認為對藝團的發展很有幫助。

KB 十年後才終於成事！我五十四歲時機會來了，便決定離開政府，到話劇團應徵、參加行政總監的面試。

當時他們在報紙登廣告公開招聘，雖然我之前已被調離話劇團十年，但我實在很喜歡在這裡工作。難得有機會可以回去，我當然有興趣。加上我與楊世彭是好友，如果能夠和他共事，我也很開心。離開劇團那十年中，我一直有看話劇團的演出，好像根本沒有脫離過劇團一樣，所以不感到

陌生。考慮到財政、人事、自己的精神魄力等各方面的因素後，最終決定應徵。我還記得應徵時需要寫 proposal。

甄 即 proposal 要闡述公司化後話劇團的路向與發展。

KB 我當時有請教過楊世彭。我亦自信在政府的工作經驗以及對話劇團的熟悉是取勝的關鍵。

當時的遴選委員會成員包括籌委會主席周永成、委員吳球和香樹輝，政府部門同事則有總經理英超然、關筱雯，一共五人，每個人問一條問題，然後便被選中了。

我要求五年合約，他們卻表示合約是 open end 的，如果做得好便繼續做，做得不好就未必讓我做足五年！所以合約是有的，不過祇有開始沒有結尾的。

甄 當時大家有共識，行政同事的合約最好是 open end。

KB 然後我便一直在話劇團工作到今天！多謝你今天這麼詳盡的分享！

自 Sister（陳尹瑩）1990 年三月藝術總監任期約滿後，返回美國生活後的十多年間，甄健強和我與她一直保持聯絡。2006 年四月，話劇團再次出訪美、加演出《新傾城之戀》，我特意安排了演員與這位前藝術總監在紐約茶聚。Sister 更帶我們參觀她創辦的、位於唐人街教堂內的長江劇團排練室。近年我也曾先後兩次到過紐約的瑪利諾修院探望她。Sister 每次回港省親，我和甄健強也會約她敘舊、吃飯聊天。

2011 年 Sister 與話劇團再續前緣，應邀回港執導《中國皇后號》，後再於 2014 年執導《如此長江》，兩者都是她自編自導的力作。她亦於 2015 年接受委約創作《大老與大老》，把商人何東和周壽臣兩人的奮鬥歷史搬上舞台，原擬作為迎接話劇團四十周年的製作。可惜因為劇團條件的局限未能配合劇本的要求，擱置了演出，誠屬憾事！幸好，Sister 自資出版、包括《大老與大老》的五套劇本集能趕在話劇團四十周年誌慶劇《紅梅再世》公演期間現場發售，也算是以紙筆傳情，參與了劇團盛事。

感謝 Joanna 視我為知音人，邀請我為她的劇作集第五卷寫序。該卷收錄了她擔任藝術總監時期改編金庸武俠小說的《笑傲江湖》。金庸當年不收改編版權費，以示支持和鼓勵話劇團的創作。十八年後，本團亦曾有以金庸小說為基礎的創作計劃，但因劇本創作與原著小說的精神出入太大，未獲查先生的授權。劇團需要更換劇名才把製作推出市場。回想起來，不能不欣賞 Joanna 力求忠於原著的改編態度，以及她處理文學作品與劇場演出關係的一套方法。甄健強現在是她的劇本經理人，日後或可共同努力將我們誠意委約的《大老與大老》搬上舞台，讓觀眾一起回顧香港的歷史、重新思考個人與社會、個人與國家的關係。

麥秋先生

——

營運篇——舞台管理系統化

本港資深表演藝術工作者,曾為多個著名表演團體擔任監製、編劇、導演、演員、燈光設計和舞台管理工作。導演作品接近三十齣。1994 年獲第三屆香港舞台劇獎十年傑出成就獎及憑《山水喜相逢》獲最佳男主角(喜劇/鬧劇),1998 年憑《官場現形記》獲第八屆香港舞台劇獎最佳導演(喜劇/鬧劇),2006 年獲香港演藝學院頒贈榮譽院士,2016 年獲香港戲劇協會頒發終身成就獎。近年導演作品有:《厄瑪奴耳 — 救恩神曲》(2015);《耶穌傳》及《孔子 63》(2016);《孔子回首 63》(2017,導演及演員)。

我認為《大難不死》(*The Skin of Our Teeth*)
這齣戲很適合話劇團,
很有生命力,香港話劇團需要這種精神!
我不喜歡原來的譯名《九死一生》,
更喜歡《大難不死》——
這也是我對話劇團的祝福。

——麥秋

上圖　1977 年創團製作之一《大難不死》記者招待會。左起：導演麥秋、經理楊裕平、監製袁立勳。

下圖　1984 年一月於高山公園舉辦的莎翁節慶設計團。話劇團於高山劇場演出《威尼斯商人》，並邀請多個業餘劇團在公園
　　　作露天表演。

麥秋是一元戲劇運動的發起人。

麥秋是話劇團的第一位導演。

麥秋是話劇團的第一位技術總監。

早於 1966 年創立「天主教青年劇藝團」，至 2017 年的今天，麥秋先生仍是本港劇壇的活躍份子。1968 年他聯合其他五個業餘劇社，組成「普及戲劇會」，構思「一元有戲看」的活動，倡議得到文化署陳達文先生的支持，在香港大會堂劇院連續三年（1969-1971）推行「一元戲劇」運動。活動為期六周，每個劇社在頭五周輪流負責五場演出，第六周則由五個劇社聯演一齣劇目，圓滿完成。這與香港電台的陳浩才在音樂廳舉行的「一元 Hi-Fi 音樂會」先後互相輝映。

話劇團首個劇季的導演和演員都屬兼職。1977 年八月在大會堂劇院首演的《大難不死》（*The Skin of Our Teeth*）和《黑奴》（*Uncle Tom's Cabin*），分別由麥秋客席執導及劇團副經理袁立勳執導，雙雙成為話劇團建團的首兩個劇目。《大難不死》較李援華改編的《黑奴》提前出爐，據說是一次技術性的調動，成就了麥秋名列香港話劇團導演史冊之榜首。

麥秋於 1974 至 79 年身兼雙職，既是天主教明愛樂協會的社工主任，也是香港藝術節的舞台聯絡。他也擔任過話劇團 1978 及 79 年兩屆演員訓練班的導師，後來再為話劇團執導過兩齣話劇：《聖女貞德》（*Saint Joan*, 1979）及《公敵》（*The Public Enemy*, 1981）。自 1982 年四月，麥秋受聘為藝團的首位全職技術總監後，他專注於技術部門的發展，已再沒有為話劇團導戲了。

當時四個藝團[1] 及場地的管理人員全屬公務員系統，作為合約制的技術總監要肩負改變舞台人員的操作習慣，表演上之技術問題，安排舞台技術訓練，完善支援舞台操作的後台系統，過程並不容易。加上八十年代初期未有香港演藝學院舞台科技畢業生投入市場，當時四個藝團亦祇共同聘用八名業餘出身的全職助理舞台監督及劇務員，另新聘一位全職的專業舞台監督陳敢權（現任香港話劇團藝術總監）。麥秋運用他豐富的知識和在香港藝術節當舞台聯絡的國際經驗，引導和帶領藝團的舞台團隊走向系統化和專業化的道路。

註 1　四個藝團包括香港中樂團、香港話劇團、香港舞蹈團及香港合唱團。香港合唱團原為市政局準備成立的第四個職業化藝團——香港歌劇團而出現，但歌劇團未能成事，合唱團便解散了。

麥秋 × 陳健彬

（麥）　　　　　　　（KB）

KB 你是劇壇前輩，並於 1982 年加入「藝團辦事處」，那我們不如從八十年代説起。

此前你在劇壇已享負盛名，既是一名導演，也在香港藝術節做過「舞台聯絡」(Theatre Liaison)，累積了大量舞台經驗。我知道你全職進入藝團工作以前，在社福界工作。聽説我們當年的文化署署長陳達文及總經理蔡淑娟兩位曾經三顧草蘆、禮賢下士，游説你申請市政局藝團辦事處（話劇團、中樂團、舞蹈團和合唱團）的技術統籌職位，費了多番唇舌才説服到你「轉行」。你最終在 1982 年與市政局簽了合約，正式全職進入藝術界。

我可否説你是「千里馬」，而陳達文和蔡淑娟是你的「伯樂」？也請你回顧這段歷史。

麥 其實我並非千里馬，只是一匹比較喜歡跑的馬，也不是躺著發夢的馬，是跑著發夢的馬。

KB 你從社福界轉至戲劇界工作，是否有三個較為關鍵的年份？

麥 我於 1967 年擔任香港首批社工 —— 當時稱為「青年工作者」，資格被天主教明愛中心認可。其實，我在明愛已當了很久福利員，負責輔導青年人、打理及教導難民等工作。

六七暴動後，當局要安撫青年情緒發洩，我也順利成章成為明愛第一代青年工作者。

第二個關鍵時間是 1971 年，我參加周永新博士籌辦、社會福利署正規的 in-service training，正式獲取了社會工作訓練牌照。

第三個關鍵時間就是 1972 年，港府設立了「藝術政策委員會」，邀請了英國顧問 Andrew Leigh 給予政府意見，醞釀了後來的香港話劇團、香港中樂團和香港舞蹈團的成立。

KB 我記得港府從英國請了戲劇人 Andrew Leigh 來港，負責研究香港的戲劇界應如何進一步發展，此乃因為當時業餘演出相當興盛，政府開始考慮是否需要成立職業劇團。他寫了一個報告檢視戲劇界應怎樣職業化等問題。

麥 對，市政局當時開始部署成立香港話劇團，我也有份參與導演、演員和舞台工作。當局更在中環街市頂樓「掛單」，開辦演員訓練班。

KB 話劇團是否在 1977 年成立以後才有演員訓練班？

麥 其實早於 1974、1975 年已有政府支持的訓練班，但不是以「香港話劇團」的名義舉辦。我們當年根本不知道話劇團將以甚麼形式成立，只是希望訓練一班新演員，在將來成為官辦話劇團的成員，如林尚武和羅冠蘭等便是當時的訓練班成員。

KB　換言之，May 姐（傅月美）是話劇團成立後的訓練班成員，而林尚武和羅冠蘭兩人早於話劇團成立前已接受訓練，再到話劇團當兼職或全職演員。你當時有任教或招考學員嗎？

麥　有的，我負責面試，招考亦不分崗位。

KB　即是演員也要學習後台的工作？

麥　可這樣說，都是同一班人。

KB　話劇團 1978、1979 開設的兩屆訓練班，有哪些導師？

麥　李援華、黎覺奔等都來了執教。

KB　還有「祿叔」馮祿德，他是教 speaking 的。劉兆銘教 movement（形體表演）。

　　話得說回頭，陳達文署長當時如何勸你「出山」擔任四大藝團的技術總監，放棄社福界的工作？

麥　陳達文非常愛惜我，這令我十分感動。他總會親自到後台支持我的演出，絕非那些空口說白話的高官，這份友誼給予我很多支持！

　　1981 年十一月廿八日，我因急性盲腸炎需要馬上接受手術。十二月三日，那天是假期，陳達文和蔡淑娟兩位一起來探病，我覺得很奇怪！他們說市政局藝團剛成立，需要招請一位技術總監，還問我何解沒有報名？我說我太忙，幾乎已忘了這件事！他們即說九號截止，更希望我能考慮申請，他甚至連表格也帶來了。我說我很

難從明愛那邊轉工，因為我很滿足社工帶來的使命感，尤其是我負責戒毒康復，曾經見證眾多家庭的不幸故事，這些經歷更可說是我學習人生的最好「學院」。我也捨不得那份開荒且當了七年的社會工作，更何況未有接班人。

陳達文聽罷，說了一句話：「James（麥秋），我知你多年來很辛苦，在表演藝術這個行業當義工，既無身份也無地位，實在埋沒了你！我認為你應該倒過來想，以表演藝術的專業賺錢，然後當社會工作的義工！」陳達文真是聰明，那刻的我簡直如雷貫耳！因為我當年承受很多壓力，每每我以高層身份在社聯（香港社會服務聯會）開會時，同工會說「麥秋很厲害啊，整天都見報！」也許，社工本就應當低調，人家這樣說讓我很難受！經陳達文一言點醒，我立刻填表，也不管自己傷口仍未「拆線」，也去了面試，我還記得在香港大會堂高座八樓會議室面見，KB 你也在場作紀錄呀！面試後，我即收到取錄通知。

簽約後，上頭表示計劃派我去英國接受一些 official training，還問我可逗留多久？一想到可去 Royal Opera House（英國皇家歌劇院）看他們的 technical management 怎樣操作，我興奮到不得了！

KB　你甚麼時候在英國受訓？

麥　也是 1982 年，本來計劃留三個月，但後來趕著回來向藝團報到，縮短至一個月。

129

KB 你當年是否簽了一份五年合約？在 Royal Opera House 的經驗，對你後來擔任藝團的技術總監，有何幫助？

麥 應是三年「死約」，再加兩年「生約」。前三年就是 Technical Director（技術總監），最後兩年就是 Director of Technical Coordination（技術統籌總監），直至 1987 年。由於當時沒有一間劇院由我直接 direct，我感到有名無實而申請改變職位名稱。

Royal Opera House 的經驗，也的確對我有很大幫忙，甚至觸發我就香港大會堂的後台制度提出改變方案。當年到大會堂演出，製作團隊是不能操控場地內的機器設施，而要由場地職員負責，此制度實在很討厭。今日入台 A 當值，明晚綵排到 B 當值，到第三天演出又輪到 C 當值，這令製作團隊很混亂。

KB 我記得一進大會堂劇院，左右兩邊各有一間房，一邊是音響，另一邊是燈光；所以一邊是大東電報局，另一邊是機電工程署。他們不讓話劇團的工作人員碰機器，因此我們又要特別安排一位同事在旁，當 DSM (Deputy Stage Manager — 執行舞台監督) 以咪高峰發出舞台指令，再由那位同事把指令傳達給大會堂的工作人員，但大會堂天天更換工作人員，對製作流程根本不熟悉，演出時容易造成 delay，影響效果。

麥 我跟大會堂反覆討論了很多次，像 Royal Opera House 有一隊一百二十人的工作人員，是會完整地負責一個演出；大會堂的工作人員則是輪更制，而非跟一整個製作。我跟他們說，不論舞蹈、音樂、戲劇，一定要一個人全程負責、完整跟足整個演出，否則徒勞無功，大會堂最終也改了制度。

另一方面，大會堂當年還未有 Stage Manager（舞台監督），場地工作人員對表演藝術也不認識，甚至會在演出時在側幕打鼻鼾！

後來的 RSM（Resident Stage Manager — 駐場舞台監督）制度也是我幫他們改的。RSM 要熟悉舞台的一切，例如舞台吊桿的號碼、甚麼時候需要維修等等。還有 ASM (Assistant Stage Manager 助理舞台監督)，可說是「舞台人」在前台工作；BSM (Back Stage Manager) 則於後台工作。換言之，ASM 不能離開舞台，BSM 則要留在後台負責化粧間及報到秩序。因為大會堂沒有 Stage Door（傳達室）負責通傳和接待。這些都是我設立的制度。

KB 從頭建立一個制度真的很困難，如同開荒牛一樣！其實，市政局在行政上，如何配合舞台技術上的發展和要求？香港話劇團的藝術總監和整個團隊，如導演、演員，對你在技術上的安排又如何配合呢？

麥 行政上真的要感謝當時的大會堂經理 Paul Yeung（楊裕平），幫忙約見大會堂的負責人，我跟他說了解他們執行上有困難，但制度問題始終要改善。

KB 你矯正這些操作習慣，令舞台管理變得專業化！這些改變是在話劇團成立以前發生？還是往後的事？

麥 在話劇團成立以後，大會堂才有制度上的改變。因為早於香港藝術統籌時期，後台人員全是我的工作團隊，大會堂的工作人員本來只負責開門等瑣碎事務。

KB 即是大會堂早期可以讓製作團隊碰燈光及音響設備？

麥 對呀！後來只有外國藝團才可這樣做，卻不許本地團操作！

KB 因為香港藝術節委約海外專業藝團製作，所以不存在這些問題？

麥 對，因為藝術節的節目全由外國引進，整個演出由他們（海外劇團）自己人操作，我只是負責計算舞台配套，或香港的表演場地能否配合他們所需的技術設施等。

KB 藝團之中，你投放了大部份時間在中樂團和舞蹈團，提供技術以至人事的幫助，相對而言，話劇團較少需要你幫助？

麥 當年我不用花太多時間在劇團這邊，因為話劇團的藝術總監已上任了，反而舞蹈團和中樂團當年有些問題，需要我幫忙和處理。加上話劇團的經理團隊很強，也不用我操心。我在話劇團的角色，純粹是一個後台組織者。

KB 事實上，話劇團的技術發展比較有系統，在後台人員「編更」上也有配合，運作較專業化，分工也比較精細。那當年話劇團在製作上，會派哪位同事跟佈景設計師商談？

麥 由我負責商議，但只限技術方面，artistic 方面我不會 input。

KB 我想是因為兩位藝術總監楊世彭和陳尹瑩也是有經驗的專業劇場人，又是從外國回港工作，比較清楚製作上的步驟。

再者，你本身也有經驗，對中西劇場有清晰的概念，每當話劇團邀請各地的導演和設計師合作，你都能妥善處理問題。

另回顧你在話劇團的日子，有否遇上甚麼重大危機？

麥 服裝、佈景都是小問題，最大危機的一次，是楊世彭導演的《威尼斯商人》(*The Merchant of Venice*)，1984 年一月在高山劇場首演。佈景設計師是美國人 Robert N. Schmidt，我也為他提供了所有關於高山劇場的場地規格資料，怎料劇場職員給我的圖則竟然有錯，在舞台頂部中央位置竟有一個長方形的「盒」，而製作團隊原定在那個位置安放一條路軌。

KB 這個「盒」是高山劇場本來的設置嗎？

麥 本來就沒有！那為甚麼在我們「入台」後才出現呢？原來，那盒子藏著一捲放電影用的銀幕，是機電工程署的職員放進去的。

最要命是「盒」在舞台上所佔位置非常重要，佈景設計師也就相當不高興，甚至質問我為何給他一個錯的 perspective，試問

營運篇──舞台管理系統化

131

我又怎會想到，台上會無故冒出一個「盒」呢！出錯了，也百詞莫辯，我自己也有責任。其實根本就是後來才加上去的。

結果，我們需要通宵處理，將佈景 cut 短，並把路軌繞過那「盒子」走，效果不甚美觀之餘，我們更要在台口加上一幅 boarder 來遮蓋這個「盒」。

KB　我也記得當時這個遮蓋的處理。

麥　對，我們一定要想辦法，初時真的很難處理。

KB　我還記得高山劇場所在的公園範圍辦了一個莎翁節慶，活動名為 Theatre in the Park，除了劇院有戲上演外，在公園不同角落也有演出。這是當時藝術總監兼《威尼斯商人》導演楊世彭的好主意。

麥　公園內其他演出團隊全都認識我，所以可以彈性處理。不同團隊會按照莎士比亞戲劇的傳統，以 parade 形式進入劇院。

KB　劇場與劇團的溝通出現問題，影響了劇團的製作，這是一個典型的例子。

麥　另一個危機發生於 King Sir 執導的《蝦碌戲班》(Noises Off)。我們在牛池灣文娛中心演出，基於劇院後台空間不足，佈景一度搬不上舞台，最終花了很多工夫。因此，這個製作對我來說也是相當大的考驗！

KB　你是指 1987 年五月話劇團重演《蝦碌戲班》作為牛池灣文娛中心的開幕節目的那一次？

麥　對，也是我負責。一來佈景需要旋轉，二來每件佈景組件也很龐大，我們在「入台」後才得知場地限制，這個佈景是由 Brian Tilbrook 為高山劇場的首演而設計，我和他一起經歷這種痛苦。

KB　場地設計的缺憾的確會影響舞台技術發展。由於劇院設於牛池灣文娛中心三樓，但因為沒有卸貨區，佈景要從文娛中心後面的窄巷吊上三樓。那處毗鄰街市，人來人往，這個設計根本就行不通！

回顧港府在八十年代發展演藝設施的過程中，相信建築署經過諮詢劇場顧問，但基於香港的地理局限，加上社會各界對土地的迫切需求，也會做成劇院設計上的缺陷。

再以文娛中心為例，當局把劇院和街市規劃於同一座建築物內，更是一大問題！想當年市政局管轄範圍很大，文化建設並非首要的服務，覓地興建劇院並不容易！另從為政者的角度，找地興建街市比興建劇院更能取悅市民，在已經劃地發展街市的前題下，「就地取材」於街市範圍興建劇院和體育設施，並綜合為「市政大廈」的概念，便成了當時地區表演場地的特色！

最後，我想問你一個較為感性的問題。話劇團可說是你「接生」的，1977 年的創團劇目《大難不死》(The Skin of Our Teeth) 更是由你執導！轉眼已是 2017 年，你對「四十歲」的話劇團，有何發展期望？

麥　我是一個傻人，對任何事既沒有期望，也沒有紀錄，我只有今天和明天。提起話劇團……與其說是「接生」，倒不如說「催

生」！如其他人一樣，我祇不過是話劇團的一分子，也許是一隻忠於話劇的怪物吧！我雖然於電影圈出身，但我始終喜歡舞台劇，既不拍電影、電視，也不拍廣告，忠於舞台。不問成就不問公職，我只是順應自然去做。

回想當年我真的很害怕，只有三個星期排練創團劇目，整個戲還多達四十人！《大難不死》原定安排在下一個演期，足有八個星期準備，但一句「麥秋上」我就要把戲拼出來，如我 say no 的話，試問劇團又怎辦呢？在話劇團還未有排練室的情況下，我只能在大會堂八樓高座排練群戲，甚至連升降機大堂的空間也佔用了，日以繼夜地排戲，才能趕及演出。

我認為《大難不死》這齣戲很適合話劇團，很有生命力，香港話劇團需要這種精神！我不喜歡原來的譯名《九死一生》，更喜歡《大難不死》——這也是我對話劇團的祝福。

KB 哈哈，承你貴言，話劇團無論如何都「大難不死」，一直傳承下去！

印象中，我和麥秋相識於七十年代初期，至於正式結緣，要數 1982 年，亦即他入職市政局藝團辦事處之後的日子。由於我後來要同時管理香港舞蹈團，與他一起工作的機會也就更多，包括一起到境外巡迴演出，如首爾、北京及廣州等地，對他在舞台專業上的堅持，與待人接物的寬容大量十分敬佩。他也相當賞識我的工作熱誠與毫無公務員架子的處事作風。

麥秋是一位全才，亦是劇壇先鋒，在市政局藝團工作五年合約屆滿後，他勇闖新領域，成立中天製作有限公司，開創香港商業劇團的先河。麥秋離任後，藝團的技術管理有了分工，話劇團的技術監督先由張輝繼任，後由林菁接棒，服務至今。

1990 年六月，楊世彭再度重返話劇團掌舵擔任藝術總監時，我們的舞台管理及技術團隊日益完善，各部門的分工亦漸趨精細，吸納了不少後台精英。2001 年公司化後，隨著主劇場製作量的增加、外展及教育部的業務擴充、黑盒劇場的積極發展及對外開放，話劇團的舞台監督由兩人增加至三人（元老級馮國彬、顏尊歷和生力軍馮之浩），整個技術團隊由十一人擴展至二十一人，其中增設了執行舞台技術主管、執行舞台監督及劇場技師等職位。服裝及化妝兩個部門也擴大了人事編制，始能應付同期進行的多綫製作。這種盛況，也許是「麥秋時代」無法預見的發展吧！

我再回想起香港戲劇協會幹事會 2005 年換屆時，皆因麥秋推薦我進入幹事會，我才有機會在劇協服務十二年至 2017 年三月為止。擔任幹事期間令我最緬懷的經驗是能夠代表香港出席歷屆的華文戲劇節，以及 2016 年四月在香港舉辦的「第十屆華文戲劇節」，會長 King Sir（鍾景輝）更委任我為執行主席。在經年的籌備過程中，我亦得到麥秋在精神和行動上的支持，加上工作團隊的充分配合和話劇團的支援，令我順利完成任務，幸不辱命。戲劇節的圓滿成功令我既感恩又畢生難忘。

關筱雯女士

營運篇──千禧年公司化前後的交接

1978 年香港大學畢業，1980 年加入市政事務署文化藝術經理職系工作，服務單位包括：香港伊利沙伯體育館、香港大會堂、文化節目辦事處、香港文化中心市場推廣、香港話劇團、香港文化中心場地管理及香港歷史博物館等。2012年退休，現從事手縫布藝工作。

公務人員在藝團工作，
對政府和藝團雙方都不是好事，
我既要站在政府立場設法解釋，
但也深知政府的一套根本不適合藝團發展，
當年的情況也很拉扯，有時也感到無奈。
──關筱雯

2001年，高級經理關筱雯(右)把香港話劇團經觀眾投票後選出的新團徽移交陳健彬(左)，為劇團轉型公司化之里程碑揭幕。

數算歷任專職香港話劇團行政工作的公務員，先後有袁立勳、馬國恆、黃馨、陳健彬、彭露薇及關筱雯。想當年，我們的直系上級是藝團總經理，包括先後任職的楊裕平、余守強、蔡淑娟和何家光等。

由 1991 至 2001 年，彭露薇及關筱雯 (Ada) 與藝術總監楊世彭 (Dan) 共事，各有五年寒暑。在此十年間，我雖被政府調至其他部門工作，但仍與話劇團維持「親密接觸」，作為忠實觀眾，我看過劇團所有演出，真正形影不離！我未曾與彭小姐共事過，而 Ada 則可謂話劇團在官辦時代的末代掌門人，她經手結束了劇團長達廿四年由市政局（後為康樂及文化事務署）資助和管理的經營模式，並在任內完成劇團的公司化程序，我在二千年頭以候任行政總監身份與 Ada 交手，共同處理過渡安排。

2001 年三月三十一日，亦即三個藝團新公司（香港話劇團、香港中樂團、香港舞蹈團）成立當日，康文署署長梁世華欣慰地表示有「女兒出嫁」之感。三大藝團公司化，表面上看似脫離父母懷抱獨立生活（在營運上不再屬官辦劇團），但作為話劇團一大經濟支柱，政府每年仍提供一筆約三千萬元的恆常資助。

為了公司化進程得以順利過渡，Ada 要為新公司的員工架構及服務條件、製作及宣傳費用、以至現行團址的租約和租金等製訂三年預算。為了平穩過渡、保障就業及順利延續服務，Ada 多次在內部統領諮詢工作，當時連藝術總監、演員及技術人員共有三十六位合約僱員，Ada 須親自了解團員就新舊合約條件差距的反應和憂慮。

Ada 為我們擬備的財政預算頗為寬鬆，除預留了市務開支外，亦有利我們在日後擴充人手。換言之，這筆預算足以確保劇團運作暢順。加上公司化籌委會妥善處理員工過渡條件安排，對安定軍心大有幫助。現在回看，Dan 也許是過慮了，但理事會不忘楊總監為話劇團的長期貢獻，把「榮休藝術總監」的尊稱送給他作為退休禮物。

關筱雯 × 陳健彬

（關）　　　（KB）

KB　Ada，你是 1996 年三月加入香港話劇團嗎？

關　年份我不記得了。我祇記得在《愛情觀自在》總綵排時，首次與演員見面，那天我還買了蛋糕到後台探班。

KB　那麼，你是從哪個部門調來話劇團？

關　我是從文化節目組調來話劇團的，這也是我首次在藝團工作。到話劇團報到後，我還跟 Dr. Yang（時任藝術總監楊世彭）説：「我真的不太懂 theatre production，你可以借書給我看嗎？」可是這些書我原來一直都沒有歸還！到最近搬屋才發現！

KB　所以你在話劇團是從 1996 年三月工作到 2001 年三月，差不多五年！1997 年出版的話劇團二十周年特刊《好戲連台二十年》由你負責，對嗎？看得出你花了很多心思！

關　對呀！我實在相當享受！談起這本特刊，我想藉這個機會跟 Dr. Yang 道歉，這件事我放在心裡已很多年了！Dr. Yang 在此書出版前正忙於排演《誰遣香茶挽夢回》，他也沒有多理會特刊內容的事情。特刊出版後，他也讚賞此書做得不錯。

當時我們還請了《三姊妹》(*Three Sisters*) 的客席導演 Tom Markus 在特刊中寫了一篇文章。當完成廿周年紀念特刊的出版事宜後，Dr. Yang 便給 Tom Markus 寫了一封感謝信。Dr. Yang 的信寫好後，由我們負責 proofread，所以我有過目。Dr. Yang 在信中寫道：「Tom，你叫我羨慕，特刊中有你的相片，我也沒有呢！」

那刻才發覺，整本書我也沒有放 Dr. Yang 的相片！當時我不太喜歡刊登「大頭相」，因為覺得很 stereotype，很多書也是這樣，一篇文章然後加一幅「大頭相」，所以除了臨時市政局主席梁定邦醫生有「大頭相」外，其他人都沒有。但即使不用「大頭相」，整本特刊也沒有一張 Dr. Yang 的相片，對此他沒有異議，我也沒有跟他提起，祇是心裡知道自己疏忽了。

KB　哈哈，他有種酸溜溜的感覺！

關　我一直也很內疚。所以我要藉此機會跟他說聲對不起！我已把這件心事藏了二十年了！

KB　你覺得藝術人員真的很重視自己的 exposure 嗎？

關　應該是，但 Dr. Yang 其實不介意，否則以他口直心快的性格，一早便已痛罵我了。他很疼我的！

記得在他 farewell dinner 時，我要上台説話。我記得説過一句話，也是我的心聲：「他是一個很可惡、但又很可愛的人。」他會把你激怒，但他很快又會讓你消了氣，因為

他很真性情，也善良，你氣不下他的！而且他也很快忘了自己曾經觸怒你！

KB 這關係也很微妙，你跟他的工作關係，除了令你又愛又恨外，有否試過其他特別的衝突？

關 沒有啊，爭執也沒有，他很照顧我，我們也會互訴心聲。也因為 Dr. Yang 是外地人，我也會跟他談其他問題，例如以外來人眼光看「九七回歸」的問題，他的回答也頗精闢。

KB 想當年，Dr. Yang 為何會有「駐團編劇」的構思？

關 早於上任高級經理彭露薇小姐管理的年代，話劇團已開始有駐團編劇，當年杜國威的創作力很強，寫了很多成功的劇本，Dr. Yang 非常愛才，為了讓杜國威能夠專心劇本創作，不用為生計奔波，Dr. Yang 便在話劇團的編制上加設了駐團編劇。

KB 先是杜國威先生（1993），後來還請了何冀平女士（1997）。

關 何冀平的成名作寫得非常好，由於杜國威十分本土，何冀平則由內地來港，Dr. Yang 希望有另一位具備傳統中華文化根基兼具實力的好編劇，因此也網羅了何冀平。

KB 1998 年，話劇團參加第二屆華文戲劇節的《德齡與慈禧》是何老師出任駐團編劇的首部作品，獲得空前成功。

還有一個小伙子，是當「見習駐團編劇」，你還有印象嗎？

關 梁嘉傑（十仔）！當時「黑盒劇場」剛發展，我們希望他能為黑盒劇場寫戲。十仔有很多 idea！

KB 十仔在團內祇留了一段短時間。他的《案發現場》我也有看！我覺得寫得不錯。

關 梁嘉傑有很多想法，天馬行空，但也許當時他未能在話劇團找到適合的路。

再回想自己在香港話劇團工作的五年間，實在很開心和相對舒服！之前在文化節目組的工作更辛苦，音樂、舞蹈、戲劇……不同範疇都要策劃。

KB 但在文化節目組不用管理人事啊！

關 但要顧慮票房！話劇團不用擔心票房啊！那時候話劇團的票房完全沒有壓力，某些演出甚至會達致百分之一百零幾的票房，即要加開企位！

至於人事方面，我覺得沒有問題啊，當時的經理潘太（潘陳玲玲）也管理得很好！

KB 我也曾聽聞潘太處理人事問題相當出色，演員也很喜歡跟她共事。

關 她好像媽媽一樣照顧演員！

KB 「黑盒劇場」也是你有份發起的嗎？

關 黑盒劇場（原為話劇團位於上環市政大廈八樓的排練室）是我軟硬兼施要 ASD（Architectural Services Department — 建築署）幫手改建的，我要求他們為排練室加強電力供應及加裝 lighting grid 等。我

們以前也曾試過在此演出，但未有正規化，直至我、技術監督林菁及香港文化中心技術總監 Mark Taylor 找建築署商議，同時把舞蹈團的電都「拉」過來（編按：香港舞蹈團和香港話劇團共駐上環市政大廈八樓）。

也難得我們有如此魄力，要知道建築署著實不易應付，寫了很多文件，不斷被人查問、質疑，最終才能成功爭取。

KB 黑盒劇場正式試行，首齣戲是……

關 正是十仔的《案發現場》（1998 年九月）。如果你找回 1998 / 99 劇季的小冊子，有關黑盒劇場的劇目表是一個問號來的，因當時仍未落實上演甚麼劇目！

KB 把黑盒劇作歸入城市電腦售票網系統之中，也是你安排嗎？

關 對啊，整個計劃我都有參與。

KB 早在 1989 年，我們曾在這個排練場上演《聲》/《色》，並透過城市電腦售票網發售門票。

關 當時是「偷雞」售票對外公開演出。

KB 對！祇是 one-off 的申請，找消防來檢查，並說是試行，哈哈！

我也想問，劇團公司化是否你任內最大的挑戰？尤其需要穩定人心？

關 我倒不感覺演員、技術人員有很大的擔心！

KB 楊世彭更曾説：「好日子過去了！」

關 他祇是嚇唬大家罷了！當時三大市政局藝團的經理：我、William（香港中樂團高級經理甄健強）、Ophelia（香港舞蹈團高級經理劉志青）真的稱得上是「三劍俠」，合作得非常好，各有長短，互補不足。加上康文署 Deputy Director 蔡淑娟小姐及 Assistant Director 鍾嶺海先生也帶領得很好，我們三個高級經理負責實際 operation，蔡小姐及鍾生的指示相當清晰，蔡小姐與三團的淵源也很深。

當時有一個 working group（籌備委員會），蔡小姐是 chairperson，也有鍾生、有財務部 ADF (Assistant Director of Finance)，以下還有 STA (Senior Treasury of Account)、物料供應處，負責物資轉交的工作；當然還有 legal 的人；以及 headquarters 有關 staff management 的同事：負責 contract staff 的合約及條件；另外還成立了 Secretariat，專門負責寫 paper。

KB 就話劇團公司化的預算須由原本三十六人增至四十八人的編制，你又是如何籌劃呢？

關 我把預算計得比較寬鬆！負責「埋大數」是中樂團的 William。

KB William 也有分享當時預算寬鬆了很多，是因為當局預留了三大藝團在公司化後增添人手的費用！

關 當時我認為 marketing and sponsorship 是話劇團最弱的一環，之前根本就沒有

marketing 部門，祇是依靠新聞處發廣告！話劇團的收入來源也太過依賴 subsidy 了，高達九成多，比較健康的例子，應像英國的劇團，雖也接受政府資助，但資助比例降至七成是最合適。

KB　現在話劇團的營運收入相對依賴政府的資助，已差不多達到四比六了。

關　那就非常不錯！

KB　話劇團由隸屬市政局，到公司化獨立運作的過渡工作又是怎樣安排？當年有任何指引嗎？

關　當時屬於全盤過渡，劇團不會解僱任何人，僱用條件也維持不變，也不會理會將來公司化的架構改動。

KB　那你有否詢問楊世彭，在劇團公司化後仍會願意留任藝術總監嗎？

關　我也有簡單地跟他談過，但他很快就決絕推辭了。

KB　他有甚麼顧慮呢？是覺得沒有 job security 嗎？

關　也不是，他祇是覺得話劇團如果仍隸屬政府，賺蝕也無須擔心。他完全明白一個獨立的劇團跟公司化前的話劇團分別何在。公司化前的話劇團是一個很特殊的例外。

KB　像一個政府部門。

關　對呀。由政府負責行政、營運，我相信這樣的劇團在其他地區十分少有，甚至連內

地的類似劇團都已經在轉型，不行這種模式。Dr. Yang 深知公司化前的話劇團是 odd case，難得有「大水喉射住」，但劇團公司化後，財政上便須全由自己負擔。

Dr. Yang 也擔心政府的資助會按年遞減，他相信政府不可能繼續持續撥出九成多的資助，他祇是比較小心。

KB　他當時根本不看好話劇團的前途。

關　既然他在任時曾帶領話劇團走上一個高峰，在他而言，也是引退的適合時候。

回想起來，我很高興有份參與話劇團公司化的執行過程，短時間內重新聘請藝術總監和行政總監，成立一個新的理事會等等，是多麼難得的經驗。

KB　你當時是怎樣找 board member（理事會成員）為話劇團服務？

關　當時我們三個藝團的高級經理都在行業工作了一段時間，大家心中都有些名字，於是拋出來一同商量。

找周永成先生當主席是理所當然的選擇，尤其是他曾擔任中英劇團主席和市政局議員，我覺得他很 nice！我很喜歡他，也覺得他是必然之選。我有選錯嗎？

KB　當然沒有！

關　還有陳鈞潤先生，他翻譯了很多劇本，對戲劇有濃厚興趣，又有幽默感，也很 nice。我們選擇 board member 時，也要平衡各行業和成員的才能，陸潤棠教授是學術界

人士，香樹輝先生則是公關界人才，雖然他很忙，但為 marketing 提供了很多 idea。

KB 楊顯中博士則有管理才能。理事會往後還加了兩位區域市政局議員。

關 一位是程張迎先生，他本身很喜歡話劇，亦曾為中英劇團服務。

KB 還有鍾樹根先生，我想是出於政治平衡吧，政府既找來民主派的程張迎，同時也委任建制派的鍾樹根。

關 也許是吧！當年的理事會也很強！

KB 謝謝你把話劇團的基礎打得那麼好！

關 我非常記得有次與同事會晤，我需要籌劃員工的 working conditions，給同事細閱後，就讓他們反映意見。這份文件當然比較「惹火」，我有意較遲一點才派發給同事，與同事會晤前便向周永成先生交代說：「周先生，這份文件我昨天才派發，我預計同事會有所不滿。」周先生知道後卻很從容，甫開場第一句便向大家說：「不好意思，關小姐昨天才能把文件發給大家，在此我向大家致歉。」一位演員其後便回應：「周先生，我們正想投訴來不及看文件，但你已道歉了！」大家的火便立即降溫了，此事可見他很懂得做 chairman，他知道甚麼時候該說甚麼話，也是一個知己知彼、很considerate 的人！

KB 劇團公司化後的藝術總監和行政總監，也是公開招募的，其實你們本身有沒有心儀人選？

關 沒有。我們也沒有私底下邀請，老實說，我們也不知道會有甚麼競爭者。

KB 當時楊世彭有「坐 Board」（負責考核應徵者）嗎？

關 應該有的，他也有協助聘請，當時還有周永成、陳鈞潤、香樹輝、英超然等，我們刻意挑選一些沒有派別關係的考核者，以免有影響。

我還記得當時為了避免應徵者互相碰面，我們刻意先在香港大會堂高座接見一位candidate，低座見另一位，兩邊走！

KB 我記得是先找藝術總監，再找行政總監的。

關 對！藝術先行。找到合適的藝術總監，再找行政總監。

KB 當年離開話劇團的心情如何？有不捨嗎？

關 也不會不捨，因為我明白公務人員在藝團工作，對政府和藝團雙方都不是好事，我既要站在政府立場設法解釋，但也深知政府的一套根本不適合藝團發展，當年的情況也很拉扯，有時也感到無奈。所以，我認為祇要能保障藝團有足夠資源，公司化當然是好事。

KB 你當時有想過脫離公務員，與話劇團一同過渡嗎？

關 也曾考慮，但很快就決定不會了，因為我知道自己不是「話劇人」。這是最重要的，我知道我不會如你那樣全情投入，你根本是「流著話劇團的血」！還不止，你全家也「流著話劇團的血」！

KB　團員也曾挽留你啊，證明你也很受歡迎。

關　他們很照顧我，對我很好。

KB　公司化後的話劇團有新的 identity，也有新的團徽；選團徽其實是怎樣的一回事呢？

關　我記得設計師劉小康陳列了多個設計方案，讓大家選擇。由於周永成先生請來這位有名的設計師，我們也就很放心了。

　我們選了兩個設計，各有千秋，最後更決定讓觀眾來一次投票。劇團在香港大會堂劇院正上演《明月何曾是兩鄉》，我們邀請了兩場觀眾投票（2001 年三月十日及十一日），並在劇院入口貼了兩個候選的彩色大 logo，另有一張刻有兩款黑白 logo 的選票發給觀眾，結果選出沿用至今的這個 logo。

KB　我記得票數相當接近！我們後來再把獲選的 logo 改良了一點，再把「香港話劇團」五個字放回在一起。

　提到公司化除需有新的 logo 外，還需草擬《公司章程與備忘錄》。你還記得當中的草擬過程嗎？

關　我記得 *Memorandum and Articles of Association* 的 first draft 是我做的，讓我很痛苦！因為 legal 的人祇會替你審閱條款，但不會替你執筆，我也不喜歡寫 legal document，真的很悶呢！

　另外一大煩惱是交接物資，costume 和 props 最麻煩了，當然每一項都要有記錄。以 ledger 的程序上來說，最好的方法是逐批銷毀，報銷已使用的物資。但做 production 跟做行政是兩回事，很多時候 props 和 costume 都是循環再用，例如這件衣服改一改便成了另一件衫；這個 props 改一改又變了另一樣，但記錄上就不可能符合！因為必須要對數才能移交啊，但又怎可能對呢？那麼多的 props 和 costume，而且還是數量不符的！

　當然，政府的物料供應處也感到很煩惱，記錄和實數有差異，我們不停地解釋，不是不見了，而是這件衣服後來用在另一齣戲，後來又改成另一件衣服。

KB　後來應該是不了了之，他們把 ledger book 交給我後，請我核對一下數目，我接過後也沒有再核對了！當然也不可能核對。

關　我相信大家後來都有共識了。

KB　這也是劇團公司化後，我們即訂立 write off（報銷）的規則，減少行政程序。

關　當然，政府的一套也是為了保障公帑，避免浪費，但政府的整體運作與藝團的運作又大大不同，所以便需要公司化了。

KB　對呀！Ada，今天多謝你的分享，為話劇團公司化的歷史補充了很多資料！

在「情」方面，關筱雯 (Ada) 在對談中，回顧了她對楊世彭 (Dan) 總監的印象，更藉此向他道歉。事緣她督印的香港話劇團二十周年特刊《好戲連台二十年》(1997)，竟沒有一張藝術總監照片，姑勿論是有心或無意，楊總監當時既無表態也無責備，事後卻令 Ada 把內疚藏於心裡達廿年之久。我想 Dan 讀到 Ada 此段真情剖白，不無感動！

在「理」方面，話劇團在 2001 年二月九日依香港法例第三十二章《公司條例》註冊為有限公司，首要工作是擬備《公司章程與備忘錄》。Ada 負責了此法律文件的繁重起草工作，再交由律政署審閱條款而定稿。順帶一提，審閱本團《公司章程與備忘錄》的律政署同事，正是我的中大校友葉永生先生。

最後也想談談一個代表話劇團由官辦過渡至公司化的象徵。香港話劇團本來沒有專屬團徽，在官辦年代，當局祇於「話劇團」的名字冠上了「市政局」三個字，再伴以洋紫荊市花作標識。1982 年，我們邀請舞美設計師黃錦江先生，以中國書法為三大藝團（話劇團、中樂團、舞蹈團）題字，話劇團也沿用他的書法字樣為標誌至 1987 年。其後為了區別中樂團和舞蹈團的形象，我邀請內地書法家雷夏聲先生重新為話劇團題字，雷的書法標誌沿用至劇團公司化前夕。

香港話劇團有限公司的新團徽設計，出自香港著名的靳與劉設計顧問公司。設計意念如下：「劇團的存在是與觀眾分不開的。外圍一組圓點代表觀眾，中間一組圓點代表劇團，標誌著相互間的緊密接觸與交流。內圓點那股衝出框框之勢，象徵劇團帶領著觀眾共同邁向新的藝術天地。」我亦曾參與新團徽設計的甄選會議，現今的團徽是經採納觀眾投票意向而敲定，有關字樣和圓點後來也曾作微調和優化。撫今追昔，這真是話劇團的流金歲月。

周永成先生 BBS, MBE, JP

營運篇——走上獨立營運之路

美國電腦碩士，周生生集團主席兼總經理。自八十年代不停涉獵藝術行政：經歷過前市政局文化事務委員會（副主席）、演藝發展局、藝術發展局（主席）、中英劇團（主席）、香港管弦樂團、香港演藝學院、香港話劇團公司化後的主席和非凡美樂（主席）。

現任民政事務局藝術發展諮詢委員會主席、康文署演藝小組(音樂)委員、西九管理局表演藝術委員。亦是城市大學校董會副主席、城市大學專上學院副主席以及恒生管理學院的翻譯學士及英文學士課程的諮詢委員會主席。

理事會要做的是看著兩位總監
怎樣形成劇團的藝術方向和發展、
如何建立它的組織架構，
當然還要負責劇團與團隊的持續和傳承，
以及劇團如何履行它對業界和社會的承擔。

——周永成

2002 年，慶祝話劇團廿五周年的的幾位重要人物 — 左起：公司化後首任藝術總監毛俊輝、首任理事會主席周永成、
首任行政總監陳健彬及現任藝術總監陳敢權。

前言

前臨時市政局於 1999 年二月通過轄下的三個藝團（香港話劇團、香港中樂團、香港舞蹈團）公司化計劃，讓她們在追求藝術理想方面有更大的空間，運作上有更大靈活性。本身為周生生珠寶集團主席兼總經理的周永成先生，與藝術文化圈關係深遠，也曾擔任香港藝術發展局主席和市政局文化委員會副主席。他於 2000 年接受康文署的邀請，擔任香港話劇團公司籌備委員會主席，委員有陳鈞潤、程張迎、鍾樹根、香樹輝及吳球等五位。籌委會在一年間舉行了十二次會議（2000 年四月廿七日至 2001 年三月十六日），完成了註冊新公司的有關程序，演員及技術人員的過渡安排諮詢，並敲定了新公司的架構，與政府達成了財務安排。

籌委會於 2000 年八月公開招聘行政總監，我看準了這個千載難逢的機會而應徵。取錄結果令我從公務員團隊抽身而退（2001 年一月十四日），並於翌日走馬上任。猶記得我履新首日（一月十五日），周主席邀請我到銅鑼灣遊艇會午膳，扼要說了公司化的進度和部署，表達他對我工作的期望，並給我指引管理的大方向。他明言理事會的角色是「管治」而非微觀的「管理」。我視該次談話為主席的面授機宜，日後行事一直奉為歸皋。

我以候任行政總監身份出席了籌委會最後三次會議，著手籌組劇團行政新班子，同時開展交接工作。2001 年三月十六日舉行第一次理事會會議，周永成膺選出任首屆理事會主席。

香港話劇團由官辦模式進入公司化管治的過渡時期，不少人問我對轉型的感受。我的答案有一大堆，其中最明顯的是管理權責的擴大、行事自由度與效率的提昇。周主席與我簽約時表示，一份無終止日期的合約更符合新公司的運作要求。這無疑是給我投下信心一票，我又豈能有所辜負！

周永成 × 陳健彬

（周） 　　　　（KB）

KB 記得我上任香港話劇團的行政總監時，你作為首任理事會主席，跟我提到對行政總監的要求。有兩點教我非常深刻：一、你提到話劇團既已「改朝換代」，就不能像以往隸屬市政局那樣，凡事都由署長來耳提面命，行政總監應要獨立行事，對此我銘記於心，盡力不付所託！二、當你上任為話劇團主席，剛巧是劇團的廿五周年紀念，你在誌慶特刊《劇藝言荃》的獻辭說了一句很重要的話，就是要保住話劇團的「金漆招牌」！

周 如沒有記錯，這應與話劇團正上演《酸酸甜甜香港地》有關，因戲中麵店的主角正是為了那塊金漆招牌起爭端，所以觸發我寫下這個比喻。

KB 為劇團擦亮招牌一直是你的目標。當話劇團從較保守的官辦模式轉為公司化的獨立藝團，更要積極爭取民間支持。在你就任話劇團主席的七年歲月（2001/02 至 2007/08 劇季），有甚麼回憶可分享呢？

周 我覺得話劇團自公司化以來，一直也保持成績。但即使公司化，還是需要公帑資助，在市務策略上也不能如商營機構般那麼多選擇！作為理事會主席，我認為最能應用到劇團的商界經驗，就是堅持理事會的角

色祇是「管治」(governance)，而不是「管理」。如我認為「自己比你做得更好，不如由我來做好了！」你既然是行政總監，管理上任你自由發揮，我作為主席則要履行管治責任。藝術上有藝術總監，行政上有行政總監，理事會要做的就是看劇團發展大方向，我從來都不認同理事會要落手落腳管理的！

話說回來，我們事實相當幸運，找到你和你的團隊；很難得找到一班人願意那麼「無我」地為話劇團服務。

KB 哈哈，真的需要全身投入！

周 我記得你是辭去政府公職來話劇團應聘行政總監的，單是這點已令理事會非常難忘！加上你熟悉戲劇行業，還有十足的熱誠！你既熟悉政府架構運作，也曾於話劇團服務了一段長時間，所以找你當話劇團行政總監，可說是理所當然的決定！

KB 那真的要「回到從前」，再多謝你一次！

周 請不要這樣說！如你當年不肯來話劇團當行政總監，我也會非常頭疼！

KB 你曾謙稱自己當年不屬於劇場常客，那又是甚麼因素驅使你願意擔任香港話劇團主席？

周 我在前市政局當過文化事務委員會副主席，也曾擔任中英劇團、香港藝術發展局等機構的主席。我對表演藝術有興趣。既然有這個機會，我又為何不效力社會！

KB 提到機會，我當年也認為效力話劇團是一個機會！

我在事業抉擇方面曾遇上兩次重要機會，首先由教書轉職政府；第二個機會就是當上話劇團行政總監！早年，我以公務員身份服務話劇團，甚至想一直留在劇團工作，但因為政府的 posting system，我後來也被調離了話劇團。直到話劇團公司化，我就立刻把握機會投考行政總監，回想起來有點破釜沉舟的心態！事實上，機會往往祇有一次！

另外，我想了解籌委會在討論話劇團在公司化後應如何運作時，有否達成一些原則或共識？如香港話劇團應定位為廣東話的話劇團？

周 沒有！從來都沒有這些成見！

KB 即純粹看話劇團以往朝甚麼方向發展，公司化後亦跟著以往的路線走？

周 對，短期是。站穩後就要看藝術總監和他的團隊，拿出甚麼藍圖，也要看理事會是否接受。

KB 據我了解，署方（康樂及文化事務署）給予很大的自由度，即香港話劇團也不一定要跟隨公司化前、以發展主流戲劇為主的路線。

周 署方從來沒有限制理事會，但站於理事會的角度，當時也看不到香港話劇團因何要有革命性的變化，話劇團已做得非常出色，如《城寨風情》等製作也是很成功的例子！

我們作為理事的著眼點，反而是如何把劇團的藝術質素維持下去。

KB 也因為劇團的藝術方向不須有翻天覆地的改變，故此籌委會在選擇藝術總監時，也以維持劇團既有的藝術方向為主要準則？

周 我們當時認為公司化後的話劇團，首要是站穩陣腳。選擇藝術總監時，要考慮的是他對劇團的抱負，這當然意味很大程度上維持既有的藝術方向。

理事會要做的是看著兩位總監怎樣形成劇團的藝術方向和發展、如何建立它的組織架構，當然還要負責劇團與團隊的持續和傳承，以及劇團如何履行它對業界和社會的承擔。

KB 你有一套精簡管理的信念。我最記得你管理話劇團時有「四不政策」。「首不」是不設委員會，務求架構不重複而一體管治，但劇團後來因應發展需要設立了委員會，已是後話。「二不」是不把資源放重在演出以外的範疇，如戲劇教育等，當年你認為話劇團的重點不宜放在戲劇教育上。「三不」是到你退任理事會主席時，堅持不為自己設榮譽主席一銜。「四不」是不回頭，退任後不會重返劇團當理事。

周 這「四不」確實是我的想法！先說第一個不，相比友團在架構上設了很多委員會，但我想話劇團理事已經不多，又何苦設立那麼多委員會呢！有委員會就必有秘書，愈多委員會，行政同事的工夫也愈多，也愈多文書。既然團內組織精簡，那一體討論就更有效率！

149

就第二個不，我也沒有說一定不搞戲劇教育。祇是話劇團始終以演出為主，我認為戲劇教育更應是教育局的責任，而不是藝團自找資源去辦。如教育局資助藝團辦戲劇教育又另作別論。

提到榮譽，甚麼「始創主席」祇是機緣巧合而已。任滿退下的主席，為何要受封榮譽呢？如有前任主席沒有被封榮譽的話，又好像有所得失。但若然位也是「榮譽主席」，那稱謂又有何意義呢！

最後說到不回頭，既然任期已到，就應把機會讓給新人吧！劇團之所以能夠持續發展，與時俱進，就是要後浪推前浪的。

KB 周生總是那麼為人設想！話得說回頭，我還記得最初跟你說「給我五年合約已經足夠」，最終竟然在話劇團留任了十多年，哈哈！

周 哈哈，我最初還擔心你五年後就撒手不幹！

KB 我本來的心願是當了五年總監後，見證觀眾數字大幅增長後就功成身退。但此心願到現在也未能達成。

周 這也不單單是話劇團面對的問題。

KB 在市場拓展方面，由於我們多年來都以粵語演出為主，似乎不易開拓更大市場。理事會最初有否討論讓話劇團發展普通話戲劇市場？

周 在話劇團剛公司化的時候，即二千年頭，北上也未成氣候。

KB 到現在，你又怎看話劇團拓展內地戲劇市場？

周 很矛盾！即使我們發展普通話戲劇，試問又怎能與北京人民藝術劇院相比？那為何不乾脆搞一個有特色的劇團！以當年的《酸酸甜甜香港地》為例，實在很難改為普通話演出。

KB 《酸酸甜甜香港地》、《傾城之戀》和《頂頭鎚》這些戲，以粵語演出方能保留香港的地道特色。但製作《德齡與慈禧》和《都是龍袍惹的禍》等清宮戲或古裝劇目，以普通話演出不是更傳神嗎？甚至乎有助劇團開拓內地市場！其實話劇團的製作，哪怕以廣東話演出，在內地一線城市如北京、上海和廣州等都問題不大，當地觀眾也不介意依靠字幕觀賞原汁原味的粵語話劇。但在二、三線城市如重慶、貴州等，話劇團的製作往往礙於方言問題，真的沒有市場。

周 如話劇團真的有拓展內地市場的取向，既要訓練相關的演員，也要選演那些可迎合內地觀眾口味的劇目，換言之是取向的抉擇。清宮戲或歷史劇也許相對容易一點，但以翻譯劇開拓內地市場則意義不大。一句到底，一切關乎演員和劇目的選擇，資源上也要配合。

如話劇團真的渴望在內地打出一條出路，就要有連串的針對性計劃。除非話劇團變為完全不用公帑資助，否則也要看民政事務局的「藝能發展諮詢委員會」和它屬下的「表演藝術資助小組委員會」對計劃有何反應。

KB 除了人才和資源外，也要有 momentum 不斷去做，impact 才會大！我們的《德齡與慈禧》也曾演雙語版（粵語／普通話），《暗戀桃花源》也有兩岸三地版，但由於不是持之以恆地執行雙語演出方案，效果也是曇花一現！

周 最終淪為很有特色的嘗試，對劇團的發展卻不見有很大的幫助！

KB 另一方面，周先生作為西九文化區表演藝術委員會成員，可否談談話劇團在西九的發展前景？

周 不要有太大的期望。哈哈！

KB 那麼悲觀？

周 第一，西九到現在才差不多興建了戲曲中心，單是粵劇也幾乎佔了戲曲中心一半的演出時間。話劇團即使有機會租用戲曲中心的場地，相信場租也不會便宜。至於 Lyric Theatre、中型劇院和黑盒劇院等三個劇院，也預期會出現「爭崩頭」的情況。

再者，西九的管理局還在討論文化區的 artistic team 應如何組成，因管理局的使命不止是設施管理，而是有一個藝術抱負，更要從事商業運作。我暫時也不見西九有何誘因，會讓香港話劇團成為駐場藝團，甚至乎有多少時段可撥予話劇團在西九演出，也是一個未知數。更不用想西九有地方讓話劇團儲存佈景和道具等物資，因三個劇院的後台空間也不大。如話劇團能繼續成為的 City Hall（香港大會堂）的場地伙伴，也不失為好事！

KB 對！City Hall 方面，我們會盡力繼續爭取！

周 西九將來的層層架構也是難以想像的，既有表演藝術委員會，戲曲也有 advisory panel，表演場地如 Freespace 和 Lyric Theatre 也將有專屬的 advisory panel，對上還有 Artistic Director！

KB 嘩，真的有很多委員會，還要一層扣一層，看來話劇團對西九也不宜有很大的期望！

也談談話劇團的戲吧！周先生對戲劇的剖析往往一針見血，非常有見地！可否談談哪齣劇目令你印象最深或其他難忘的回憶？

周 毛俊輝執導的《酸酸甜甜香港地》和賴聲川主導創作的《如夢之夢》教我印象最深！蘇玉華有份主演的《新傾城之戀》也非常好！我覺得話劇團最強是群戲，這是其他劇團難以達到的水準。演員少的戲當然也可以是好戲，但演員多的戲，最能顯示話劇團那種凝聚力！尤其是全職演員團隊之間的默契，也不是其他團可比的！

KB 這些大卡士的製作較為 popular，票房也很好！有少許劇目縱然明知票房不太好，但你也認同話劇團還是要勇於做另類製作的。

周 總不能祇製作受歡迎的劇目，話劇團在藝術上也有追求卓越的使命！

KB 為了介紹西方劇目給香港觀眾，話劇團也不時邀請外國導演來港執導。

151

事實上，資源上能邀請外國導演來香港執導的本地劇團也不多！我還記得周先生曾說：「在還可經得起蝕蝕的情況下，話劇團也有責任為香港人製作小眾的精品劇目。」

周　其實早於話劇團成立時，就有「平衡劇季」的理念，理事會也祇是秉承傳統。

KB　最後，我也想請教怎樣為劇團在財務上做到進一步開源節流。你現時身為民政事務局藝術發展諮詢委員會主席，周先生可否分享對現行藝團資助政策和劇團開源對策的心得？

周　坦白說，香港的藝團在現行的環境下實在很難追求財務獨立。藝術始終必須政府的永恆支持，問題祇是力度有多大！藝團畢竟要自求多福！

KB　如特區政府成立文化局，藝團在財政上的支持會否好一點？

周　我想未必，也要看文化局所指的「文化」包括甚麼東西。最根本的問題是香港的藝術市場始終不算大，設立文化局也許祇有更多的官僚架構。

KB　除了政府資助外，根據周生豐富的營商經驗，你認為話劇團應如何爭取商界的支持？

周　一切也視乎企業領導人的心態。

KB　但我們一直苦無門路直達企業的最高層，爭取他們對戲劇藝術的支持。

周　相對其他藝術範疇，戲劇是較難打動企業高層的。

KB　這關乎一種氛圍。但順帶一問，這與香港的稅務政策有關嗎？

周　香港政府已表明不會如美國政府般，在文藝資助方面推出退稅政策，企業難有財政誘因資助文藝活動。

　　從另一個角度看，美國政府是不會直接資助文藝機構的，故此才推出企業退稅政策，並美其名把支持藝術的權利交還予社會。加上香港利得稅額較低，情況與美國有很大分別！

KB　企業高層支持戲劇的意慾不大，又是否與戲劇教育或大學的藝術教育不力有關？

周　參考美國的情況，那些商界領袖在聚會時，也會提到自己資助了文藝活動和藝團，變相激發了一種競爭壓力。

KB　現在也時興提倡「企業社會責任」(corporate social responsibility)，支持藝術也是社會責任，會否成為一種鼓勵企業資助戲劇的誘因？

周　但企業同時有很多社會責任，環保如是，扶貧如是……你也難以強求企業一定要支持藝術，所謂「社會責任」也沒有甚麼客觀的量化準則可言。當然，若社會整體的文化藝術氛圍將來若有所提高，也許會有所幫助！

KB　謝謝你這麼摯誠的分享！

周　不用客氣！真想不到還能記得那麼多有關話劇團的回憶！

周主席七年任內，我們團隊與理事會戮力攜手呵護著話劇團的「金漆招牌」，並把它發揚光大！公司化七年後，我們的觀眾提升了百分之五十，營運收入更提升了一倍。劇目選擇亦有所突破，包括長達七小時的《如夢之夢》、音樂劇《酸酸甜甜香港地》、滬港合作的雙語製作《求証》、重新製作《德齡與慈禧》，以及兩岸三地聯演版《暗戀桃花源》，還有揚威美加及內地的《新傾城之戀》等等。

公司化初期，周主席認為最有效的管治是由理事會成員一體作業，不設委員會。理事會成立三個專職委員會已是後來的發展，包括為配合藝團資助模式檢討而成立的「行政委員會」（2004 年十一月）、為檢討藝術方向而設的「藝術委員會」（2005 年六月）以及由三十周年團慶宣傳活動的市務推廣小組發展而成的「市務委員會」（2009 年十月）。

追求藝術的提升，以鞏固話劇團在劇壇的龍頭地位；爭取民間的支持，則是為了未來經濟上的獨立。由於千禧年後政府財政窘困，劇團的資助額亦連年下調。2002 年五月，劇團設立了「發展基金」，向社會募集贊助和捐款。周主席當時認為工商企業不太熱衷贊助本土藝術，希望政府在撥款資助文化藝術上繼續扮演主導的角色。今日時興提出「企業社會責任」，周主席仍然認為企業有許多社會責任，藝團難以強求企業一定要支持藝術，贊助的成敗和多寡視乎企業高層的藝術修養和心態。

周主席認為話劇團的強項是群戲，為追求藝術卓越而要注入新血，就要讓新血極速投入團隊。他又指出話劇團近年開放黑盒劇場兼引入合作者極為成功，但除了擦亮自己的「金漆招牌」，也要加強外界對合作者的認識。此外他也贊成我們找藝術顧問賴聲川在上海經營的「上劇場」為合作伙伴的計劃，定期到內地演出，實現拓展境外觀眾市場的願景。

周主席是一位成功的企業家，是一位真正懂得欣賞藝術的內行人士。他也熱衷藝術贊助。2002 年出版的《劇藝言荃》（廿五周年誌慶刊物），周主席獻詞謙稱「為劇團銀禧提筆的人士皆戲劇泰斗、文化前輩，自己有幸參與劇團的工作，三年不夠而插嘴，不免有掠美之嫌」。其有幸曾與周先生在話劇團共事七年，他做事務實而低調的作風，是我的學習榜樣。2008 年九月周生任滿告退後，政府旋即再委以重任。我慶幸自己今天仍能夠在不同平台與他保持連繫，不時分享意見！

6

崔德煒博士

營運篇——公司政策及系統的創設

澳大利亞管理研究生院工商管理學碩
士，中國藝術研究院藝術學博士。曾長
時間在商業機構從事行政及管理工作。
2001年起開始在中、港兩地文化創意產
業機構從事管理工作，曾任職香港話劇
團財務及行政經理，汕頭大學長江藝術
與設計學院行政總監及辦公室主任、副
教授、藝術設計學系副主任、創意產業
策劃與管理專業方向學科帶頭人。2014
年加入香港舞蹈團為行政總監。崔氏同
時致力推動文化創意教育工作，在中、
港兩地教育機構教授文化創意產業相關
課程，包括香港中文大學、香港教育大
學及星海音樂學院等。

在表演藝術的世界，
除了人性化的管理外，
你往往要站在藝術家的角度思考，
以作進一步的溝通。
——崔德煒

公司化後第一張新舊演職員大合照（部分為兼職演員）。當時劇團演職員總數共四十八人。

前言

崔德煒 (David) 原是一位會計師,曾任職酒店集團和其他工商企業,2001 年毅然放棄商業圈子工作,應徵香港話劇團財務及行政經理職位。若非對藝術有濃厚的興趣和認識,根本不會選擇投身藝術圈工作;若是為了謀生而加入非牟利藝術團體,也難以持久。崔德煒卻是一個特殊的例子。我深信當時的選擇是改變他人生軌跡的重大決定,也喜見有商界才俊投進藝術圈懷抱,與我並肩作戰,應付話劇團公司化後的種種挑戰!

為組織全新行政管理團隊接替陸續撤退的公務員團隊,2001 年初我當候任行政總監期間,已著手刊登人事招聘廣告,藉此機會親自挑選能幹適合的部門主管人選。

為慎重起見和實際需要,我邀請了時任理事會主席周永成先生主持二月廿八日假香港大會堂高座會議室舉行的三個主管級崗位的面試;候任藝術總監毛俊輝先生更參加了節目經理的遴選。根據應徵者對業界的認識、相關工作經驗,加上他們就劇團未來發展所提交的計劃書,我們最終選取了崔德煒、鄧婉儀 (Lisi) 及梁子麒 (Marble) 三位分掌「財務及行政」、「市務拓展」和「節目及教育」三個部門。2001 年四月二十日,三位經理已集齊到職,並首次出席劇團的理事會會議。

David 走馬上任財務及行政經理短短一個月後,便草擬了劇團的《日常運作指引》,並在兩個月後準備好《人事管理措施及程序》和《固定資產管理、物料及服務採購和公務酬酢措施及程序》等文件。這反映了全新行政團隊辦事效率之高,同時也體驗到用人唯才的好處!

我和 David 即使已相識多年,今次對談卻有如重新認識!原來他早於中學時期已深愛話劇,無奈未能考進香港演藝學院而轉讀會計,後在澳洲完成工商管理碩士課程。2001 年他終於與話劇結緣,展開其藝術行政的事業!

營運篇——公司政策及系統的創設

157

崔德煒 × 陳健彬

（崔）　　　　　　　（KB）

KB David（崔德煒），在你為香港話劇團服務以前，有否從事藝術行政工作的經驗？

崔 沒有。但我讀中學時已喜歡戲劇。我甚至曾投考香港演藝學院，祇是考不上，之後選讀了會計專業成為會計師。2000 年在澳洲完成了 MBA（Master of Business Administration—工商管理碩士課程），回港後也工作了一段日子。直至 2001 年，見話劇團招聘「財務及行政經理」（編按：此職位現已改稱「財務及行政主管」），其實那時包括中樂團和舞蹈團等前市政局藝團也同時聘請這個職位，但我始終最愛戲劇，因此也祇申請了話劇團的職位。

KB 看來你是情有獨鍾……

崔 那時的想法是，即使上不了舞台，至少也可以看看戲，哈哈！

KB 你有否想過，以你的財金學歷背景，到話劇團工作可能會局限了自己的事業出路？

崔 身邊其實有人反對，但人生有時講求機遇。當我在 2001 年投身話劇團的時候，同時亦開展了自己的藝術行政生涯。這也不是甚麼一覺醒來或心血來潮的決定，而是經過深思和平衡的決定。

KB 你初來埗到時正是話劇團公司化的開始，除了參考話劇團在市政局年代的行政舉措外，你有否把一些行政上的新思維引入話劇團？

崔 兩者都有。我還記得當年新舊交接時，藝團高級經理甄健強先生把兩本厚厚的、政府公務員管理專用的 Rules & Regulations 留給我們作參考，大概是兩個三吋的檔案，總計有千多頁。既然是公司化，藝團的運作理應和社會接軌。

KB 那兩本 Rules & Regulations 仍在嗎？

崔 那麼厚的檔案，我才沒有取走呢！

我理解公司化的其中一個目標，正是要增強效率，商業上如有適用的手法也可採納。但話劇團前身是市政局藝團，後來由康樂及文化事務署接管，因此我們的行政措施有需要參考過去的做法。

有關話劇團新的規矩制度如《員工手冊》和各式表格等等，我也參考了商界和政府機構的模式。再者，香港中樂團和香港舞蹈團也同樣需要公司化，於是我跟友團一起開會討論，如何為自己的藝團制訂新的 Rules & Regulations。

KB 即三大藝團在行政舉措上也不致有太大的差異？

崔 對！我真的熟讀了那千多頁的 Rules & Regulations，加上我在話劇團服務前已有近十年商界工作經驗，同時參考了前公司某些經驗，與你共同制訂了首輪所需的運

作指引和守則。尤其是那些新表格，因為政府的表格實在太過繁複，我們大多是取材自商界的模式，以提升效率為大前提。

KB 你初到話劇團工作時有否不適應？如劇團的人事管理相對商界可能較為家庭式，你又怎樣拿捏標準？

崔 在加入話劇團之前，我真的沒有任何藝團管理經驗。以聘請客席藝術家為例，他的酬金在我腦海中真的沒有基準，以往在商界也沒有類似的開支項目。但任何專業的會計師，都會參考比較行業中以往的紀錄。假設舞台佈景設計師今年索價五萬元，我就參考往年的情況，如看看他的酬金有否在我接手後急劇上升。我也會了解劇團過往曾使用的服務，以得知物料或服務供應商的標準。

KB 這也是很有邏輯性的思維，作為一個新的財務經理，實在難有判斷酬金或索價高低的基準。幸好那時除有兩本厚如電話簿的 Rules & Regulations 留給我們參考外，亦留下了劇團在公司化前的藝術家酬金紀錄。

崔 會計師在沒有一手數據的情況下，較容易的做法是參考歷史的東西，再考慮當刻的社會情況。每當劇團聘請藝術家、設計師或任何的技術報價時，萬一我發現有問題的話，都會追問相關同事為何報價會這麼貴？可幸我和其他部門經理合作得非常好，也讓我很快掌握了業界情況。

KB 回想話劇團剛公司化時，除了財務行政和市務拓展的同事來自商界外，節目經理梁子麒之前已當了八年的公務員，由康文署

文化節目組過檔話劇團，因此對藝術家費用有一定的掌握，也確保報價有規有矩。時任技術監督林菁也跟話劇團從前市政局年代過渡至公司化時期，對劇團和服務承辦商的認識也毋容置疑。加上我在公務員系統服務已久，對話劇團也很熟識，這個新人加舊人的組合也是劇團順利過渡的原因。

另一個問題是當你上任後便須於一個月內為劇團草擬《日常運作指引》，為何你可以那麼厲害？

崔 每晚也不知加班到何時，哈哈！

KB 如沒有齊備的《日常運作指引》，劇團也難以開展運作。我記得話劇團公司化後首次理事會會議是 2001 年四月二十日⋯⋯

崔 我當年是四月一日履新的。

KB 即不足一個月的時間。

崔 我上任頭兩星期已不斷地看參考資料！

KB 也別無他法！因我們須趕於首次理事會會議前完成《日常運作指引》，我深知你「開了不少夜車」！你的草擬已頗齊備，我稍為修改已可派上用場。尤其是你自商界轉投話劇團，在行政上肯定可為劇團提供簡化建議，如把演員合約大幅刪減至兩頁，又把那些如超時工作應怎樣處理等繁文縟節，通通歸納於新增的《演員手冊》，讓條款可因應需要而不時更改。也感謝你當年在那麼短時間內草擬了多份行政守則文件，現在回想也絕不容易！

另外，你記得我們曾就行政指引諮詢廉政公署的意見？

崔　記得。我還跟你一起拜訪了廉署毗鄰話劇團辦公室的上環辦事處。

就人事和物料採購的條款，我是根據自己在商業機構的工作經驗草擬的。根據經驗，舊東家對這些條款也非常關注，如我以往曾於酒店工作，每天均有多項採購交易，因此我為劇團草擬相關指引時也非常有信心！

另外，我心目中對藝團公司化的認知，是政府寄望藝團盡量爭取社會支持，長遠而言減少對當局資源的依賴。我們也想了一些為劇團增加收入的建議，包括向社會福利署申請擺放籌款箱，作為「開源」的嘗試。

KB　我也想談談會計系統的成立，在話劇團剛公司化時，這是令我最為頭疼的問題。我在 2001 年一月十四日離開政府，翌日即到話劇團報到。一想到管數，還要是每年二千至三千萬撥款等「大數」，就教我頭疼！畢竟在政府工作時，管數方面有庫務署的支援，我也祇需要作一些財政上的預算，坦白說也不太需要親自為劇團理財。話劇團公司化後，所有進支賬也要自己處理，因此在你四月來話劇團報到之前，我已拜訪了好幾個藝團，包括香港芭蕾舞團，因為我聽聞芭蕾舞團有個不錯的會計系統，我請教了芭團的財務經理，方才得知芭蕾舞團正使用一個名為 Flex System 的會計系統。印象中，我交由你和 Ivy（時任會計及人事主任楊敏儀）研究此系統是否可行。

崔　我和 Ivy 以往也曾用過 Flex System，加上不少中小型公司也選用，在用戶夠多的情況下，研發公司的支援也足夠。如我們選用 Oracle 和 IBM 等大公司的系統，那支援的費用會很高！以 Flex System 起頭作為話劇團剛公司化的財務及會計系統，回想過程也頗順利！

況且 2001 年四月一日，可算是話劇團實行公司化的截數日期，也沒有太多的包袱，既成立了「香港話劇團有限公司」，也開設了新的銀行賬戶和新的保險制度等等。舊公司轉用新系統時所遇到的轉換問題，往往是處理會計賬目的一大煩惱，然而話劇團公司化後，有如一家全新成立的公司，賬目由新的會計系統處理，從此避免了轉換的問題，免除了轉換時可能遇到的混亂。

KB　財務上雖可當一間新公司處理，但演員及後台技術人員在劇團公司化後的薪酬和 OT（Overtime—超時工作）津貼等等也不易處理。此外，可否談談你在話劇團工作期間的人事處理心得？

崔　後台同事的超時工作真的是天文數字，幸好有你支持，我們也「買斷」了同事在劇團公司化前所剩下的超時工作時數，讓他們的工時在劇團公司化後的會計系統重新計算，不致把超時補貼累積至不能處理的地步。

提到人事管理，我在加入話劇團以前已累積了不少人事管理經驗。當然，不同機構各有人事管理特色。在表演行業有所謂「更表」(roster) 和「召喚時間」(call time) 等

都需要彈性處理，即使定了時間表也會不斷更改。我認為最大的挑戰，正是了解戲劇行業的真正特色。

我還記得有一次和你在排練室跟演員和技術部的同事開會，談論強積金的安排，因強積金計劃在那時已開始實行。印象中，某些演員如「仔哥」（李子瞻）、「媽咪」（陳麗卿）等也非常厲害，出口成文，演員也不愧是演員！當天的討論也相當漫長，幸好有你穩住場面！我以往在酒店工作，負責管理六百多位員工，由洗碗阿姨到高級管理人員，具有一定的人事管理經驗。但演員的確抱有另一種心態，令我在人事管理方面有了新的啟發，跟演員相處時也多了用交朋友的方式傾談。藝術家真是另一種人，尤其是要包容不同的可行性，管理也須人性化和時刻溝通。

KB 和演員相處是難以純粹的行政管理角度入手。如演員失場也不是處分或即時解僱了之，藝術總監也須透過傾談去了解因由……

崔 人力資源永遠是最難處理的！論管數，數永遠是死的，管人卻最難搞！不同行業的人，也有不同的特性。在表演藝術的世界，除了人性化的管理外，你往往要站在藝術家的角度思考，以作進一步的溝通。

KB 我就見怪不怪！我 2001 年履任前已曾於話劇團服務了十年，可說是非常明白演員的個性，也了解和他們溝通之道。

那次詳談除了讓行政團隊和台前幕後的同事交換了意見外，也拍下了劇團公司化後的首張大合照。

崔 我還記得那張大合照是在排練室拍攝的，哈哈！

KB 大家吵過後即齊齊拍照，也非常開心！

另外，你當年作為財務及行政經理，縱向而言須不時向理事會提交報告；橫向而言，則須與節目部、技術部和市務部等不同部門接洽，尤其是關於物資採購，難免和其他部門有磨擦的機會。你怎樣看這些工作關係？

崔 你所指的縱向工作經驗，確實沒有甚麼大問題。畢竟，公司化的理念正是協助劇團朝著接近商業的模式發展。縱向而言，由理事會到行政總監，到經理級到副經理，再到旗下的職員，與其他商業機構已分別不大。

橫向方面，則因為我在話劇團算是初來坍到，加上表演藝術機構的工作環境，也和我過往在商界的工作環境有別，就連接觸的部門也有所分別。如以往我未曾接觸甚麼 Programme Department，劇團的 Technical Department是 stage technical，與坊間商業機構的技術部門，同樣不能相提並論。Programme Department 和 Technical Department 也是 peers group，即是同等部門，職位也是同級，因此在溝通上也有新的經驗。

最棘手是同事在採購申請時，往往未能提供三個報價。但老問題是有些設計範疇如

舞台佈景設計長期沒有新人參與，同事也真的難以貨比三家。但舞台製作經已進行中，總不能因為個別設計項目不足三個報價而停工。我有時也需要讓步，在不足三個報價下簽單，但換著是其他商業機構的財務主管，也許會選擇自保而拒簽。但在不足三家報價的情況下，如何為製作提供彈性支援但又不失審計規則，往往是劇團財務管理人的兩難問題。

作為管數者，既要量入為出，也要照顧用家，支援各種製作上的資源需要。由於部門所購置的製作物資往往不便宜，我跟Marble和林菁在工作上確有不少火花，特別是林菁，哈哈！但大家始終對事不對人，到現在仍保持著朋友關係。

KB 這次對談讓我更加了解你的管理哲學。從2001年到現在，我一直見證著你的巨大轉變。回首與你共事三年零六個月的話劇團歲月，你給我的感覺是非常能幹，也非常有原則和堅持，我和你之間雖沒有任何衝突，但有時我會感到你的堅持欠了點彈性，同事也有微言。但作為財務經理，又的確須抱有「守龍門」的把關精神，這也是一種專業的堅持！但今天的你已變得爐火純青，作為藝團總監，藝術行政方面的經驗也就更為老練，在我心中已是一位成功人士，也感謝你今天和我對談。

崔 我真的要對你説聲多謝！如不是你在2001年給我話劇團的聘約，我在藝術行政方面也沒有今天的發展！

回想與崔德煒共事時，我偶爾看到他有年輕主管的執著與堅持，最初未能調校對藝術工作者的管理手法。今次對談，我察覺到他有著重大轉變，尤其是崇尚人性化的管理哲學，處理問題時會考慮更多的可能性、更大的彈性。我希望他繼續留在藝壇發展，為行業貢獻力量！

我感謝 David 為話劇團的會計制度奠定了穩定的基礎。雖然我早已掌握到話劇的製作流程、亦略懂財務管理知識，但建立一套財務會計系統，則非本人的認知範疇。他決定選擇了適合中小企使用的 Flex Accounting System，這個系統一直沿用至今，非常有效！

話劇團的財務及行政部門編制，由最初三個人發展至今天，也祇是增添了兩位員工。此部門面對節目製作量的增加、戲劇教育部門的業務擴充，以及市務部門的積極開拓資源，支援工作量大幅增加。香港話劇團就如「少林寺」，是培養人才的土壤。這個大家庭絕對有獨特的魅力和公司文化。優良傳統有賴同事的努力貫徹與承傳。我堅信凡在此服務過的專才，都會為自己在劇團的流金歲月而驕傲！

鄧婉儀小姐

營運篇——市務策略新里程

傳播，宣傳，公關，市場推廣，大概都做過。從那些年天天跑電視台電台賣唱片、演唱會、粵劇、京劇、rock shows, jazz concerts, 到中期乖乖坐寫字樓包辦當年市政局所有有個「節」字的項目（例如香港國際電影節、元宵花燈節、亞洲藝術節、中秋節綵燈會、社區粵劇節）。認為所有繽紛演藝娛樂行當中，最好玩的是舞台演出，包括話劇舞台上的萬千世界滾滾紅塵。後期看破了紅塵，轉職金融業傳訊。現在遠觀舞台演出比在其中工作更覺是享受。

我覺得最難 balance 的一點是，
香港話劇團最大的財富在於它的歷史，
它的過去是最寶貴，
但抱著過去同時又要以新臉孔包裝，
要平衡並不容易。
——鄧婉儀

香港話劇團與太古集團首次合作，於 2002 年七月至八月在集團旗下三個大型商場作巡迴展覽，推廣劇團品牌。

前言

市政局年代，香港話劇團並沒有職員專責市務推廣。政府新聞處會調派一位新聞主任駐文化署，宣傳劇團製作。而藝團辦事處內三位固定的 Technical Officer (Design) 就負責設計宣傳廣告與海報。劇團需要舉行記者會時，就向政府新聞處申請派人協助，包括攝影師，所以記者會地點往往都不離市政局的地方。當年也沒有電子媒體和社交平台，談不上節目推廣策劃，祇由政府新聞處代發演出消息，宣傳手法都很平板和保守。九十年代初，鄧婉儀 (Lisi) 的上司是曾任警務處新聞官的 Jean Chan，做事作風硬朗，與出身商業影音公司、不完全按常理出牌的 Lisi 合作應付傳媒，真是絕配。記得我當時已調職往香港體育館工作，常與陳鄧兩人交手，面對她們剛柔並用、藝高人膽大的處事作風，既驚且喜！

話劇團在 2001 年公司化後分別設四位經理，分掌節目、技術、市務、財務及行政。Lisi 是首位市務及拓展部經理。她曾任職政商界，包括寶麗金唱片公司、華星娛樂公司、電影公司、政府新聞處（合約職位五年）及加拿大華人電視台，其工作經驗能為公司化後的話劇團引入不一樣的推廣思維。Lisi 說她早於第十五屆亞洲藝術節初次接觸話劇團，回想九十年代，那時本團的製作既有很賣座的《城寨風情》(1994 年話劇團、中樂團及舞蹈團聯合製作的本土創作劇)，也有不太賣座的內地劇作《春秋魂》(1997 年)。千禧年代，Lisi 從加拿大回流香港，應徵話劇團的市務經理職位，令我非常振奮。我們既可以再續前緣一起工作，又可藉她的敏銳觸覺，推廣劇團的形象及開拓市場。該次合作雖然祇有短短三年，但我們已在宣傳、推廣和公關各方面展開大膽和嶄新的嘗試，翻新了話劇團的公眾形象，發揮了獨立營運的優勢。

鄧婉儀 × 陳健彬

(鄧)　　　　　　(KB)

KB　當香港話劇團在二千年頭由一個曾隸屬市政局的藝團，變為公司化的獨立劇團時，埋班時也實在不容易。所以當我知道你申請話劇團市務部的職位，我真的很高興呢！

鄧　我記得 interview 是在香港大會堂進行，由你和理事會主席周永成先生跟我面試。

　　在話劇團工作頭兩年，我很 enjoy 呢！真的是甚麼也沒有的年代，連 file 也沒有，電腦有待安裝，就連辦公室也在裝修……其實工作不算辛苦，但所得成果很容易讓人覺得耳目一新，所以很難忘！

KB　其實話劇團在 marketing 方面的改變，最容易受注目。

鄧　因為其他崗位的同事，總不可能每天接觸幾萬人吧！但市務部每登一個廣告、或印一本書等，已有數以萬計的人可看到。當時還有製作網頁，一切由零開始，也是很 enjoyable 的過程。

　　以「宣傳人」的用語來說，劇團本身已是一個很好的「產品」。有些產品你根本不用推銷都會多人買，換句話說，難賣的產品才需要你推銷啊！

KB　回首跟你共事的時間雖然不算長，但真的很開心！

鄧　我為話劇團服務時，作為「宣傳人」，我最 proud of 的戲是兩齣翻譯劇《凡尼亞舅舅》(*Uncle Vanya*) 和《請你愛我一小時》(*The Eccentricities of a Nightingale*)，因為包裝既能平衡藝術，也能迎合市場，最終也有令人滿意的票房，實在不容易！《請你愛我一小時》在 2003 年演出時遇上 SARS (Severe Acute Respiratory Syndrome — 嚴重急性呼吸系統綜合症)，票房還可以維持七成多，對此我也很滿意。十多年後，大家也許已忘記了 SARS 有多恐怖，當時實在沒有料到會有七成觀眾。

KB　記得當時連 Arts Centre（香港藝術中心）的餐廳也擺放了《請你愛我一小時》的座枱宣傳。《凡尼亞舅舅》的記者會於一家俄羅斯餐廳舉行；還有《還魂香》則在邀月茶室舉行。現在已很少這樣宣傳。

鄧　我記得我們曾先後在銅鑼灣 Park Lane 及尖沙咀美麗華酒店召開劇季記者會呢！

KB　這些都是你參考商業機構的做法吧！尤其是上述不少劇目都非由明星擔演，你在宣傳時可謂奇招盡出。

鄧　記者是我的「客戶」，我需要給他們新意。根據我以往在市政局任職五年的經驗，我知道若果以局方思維籌備，記者會一定會在上環市政大廈八樓舉行，所以我希望加一點新意！我們以觀眾祇要在某個特定時段到那家俄羅斯餐廳吃飯就有 discount 作

為 gimmick。所以我很感激 KB 你願意給我 free hand 和信任,讓我放膽去試。

KB 由於沒有框架讓我們跟從,所以祇能一起摸索公司化的營運模式,一切全靠想像和嘗試。你自 2001 年四月中入職話劇團,還記得何時離開嗎?

鄧 2004 年四月,我在話劇團工作足足三年。我一共為劇團出版了三本劇季小冊子,最後一年是 2004 / 05 劇季。

KB 你曾經創新猷,由每年發佈劇季,改為每半年發佈一次,一年拆開了兩個劇季來宣傳。

鄧 「半年劇季」的票房好像不錯的!我們從觀眾角度出發,發現他們很難在四月便已預訂明年二、三月的劇目,此情況在香港以至全世界也普遍,這也是現代人的生活方式。所以劇季尾段的戲,推了也沒用!我們也面對著 production 方面的壓力,因為下半年的劇目不時有很多資料尚未確實,包括演員、導演構思等等。因此,當年便決定分開上、下半季推廣。現在還是嗎?

KB 現在維持每年一季。分兩個劇季的確能解決上述問題,但工作量亦因此增加。

鄧 對,現實上 resource 未必能夠應付,如劇季發佈、宣傳活動和廣告也要分兩次推行,多賺的票房又未必能夠補償所耗用的資源,所以最終改回一年一次也合理。

我們原是希望以觀眾角度出發,迎合他們的消費模式才嘗試半年一季。

KB 這其實是很好的嘗試,我們不會因循守舊,有勇於嘗試的精神。

鄧 否則便跟在政府時代的話劇團沒有分別了。

KB 你認為當時工作面對最大的挑戰是甚麼?

鄧 我覺得找 sponsorship 是一個頗大的 challenge。不過,我自己最大的抱負是可以「嘭!」的一聲,讓人覺得這是一個截然不同的香港話劇團。

我覺得最難 balance 的一點是,香港話劇團最大的財富在於它的歷史,它的過去是最寶貴,但抱著過去同時又要以新臉孔包裝,要平衡並不容易。

周永成先生有次跟我說起,他 interview 我的時候,曾聽我說話劇團的 positioning(定位)很重要。十六年前,沒有人想過為藝團 positioning。周生聽到我提定位,他便覺得這是應做的事。這也不是純粹的品牌形象的問題,而是整個定位問題。

KB 讓我們也談談找 sponsor 的問題,你當年如何為話劇團制訂市務策略?

鄧 還是用上比較原始的方法,直接 approach 商戶,展示戲碼,他們可以得到甚麼回報等等。十多年前,大家都沒有 CSR(corporate social responsibility — 企業社會責任)這個意識,現在的企業特別是金融機構,如恒生銀行已視為 obligation,也有很多 CSR 活動。當時卻沒有這個概念,所以要找 sponsor 很艱難,我甚至可以說我在這方面做得很少。我應該沒有成功拿

過一次 cash sponsor，最成功的那個要數太古集團的 sponsorship（贊助話劇團廿五周年展覽場地）。

KB 真的沒有任何 cash sponsorship 的成功經驗嗎？

鄧 正確點說是沒有自己獨立 line up 的 sponsorship，由理事幫忙 line up 則可能有。

KB 當年市務部的同事也不多。

鄧 現在有多少人？

KB 七位。

鄧 以前祇有兩個半同事，兼職那位當半個。

KB 當時同事都要兼顧其他部門的工作，包括行政和節目部，所以當時有 special project 的話便額外請人。

鄧 當時的市務工作，除在藝術和商業上的平衡不算成功外，我也沒有辦法做 audience development 的工作。

KB 這是主次的問題而已，不用怪責自己，公司化已讓我們千頭萬緒，又要 build up 品牌形象，推動平衡劇季 (balanced repertoire)，精神固然也未能放在觀眾拓展方面，所以是非戰之罪！為了建立新的品牌印象，周生也欣賞你先定好 positioning，就像當時你策劃的團刊《友營報》一樣。

鄧 「好友營」（編按：香港話劇團會員制度，又名 HKRep Pals）其實屬 marketing 的事，我覺得不全是品牌形象，因為 target group 很少，幾百人而已。

KB 現在雖然沒有了《友營報》，但有戲劇文學部負責出版的季刊《劇誌》，我們不再寄給好友營會員，而是改於多個文藝機構免費派發。

鄧 《友營報》其實是一個 loyalty programme，也帶有少少 audience building 的元素。

其實，run 一個 loyalty programme 是一件危險的事，需要很 sustainable，而且肯定要有長遠的資源，因為 loyalty programme 不是兩三年的事，甚乎十年八年的事。

話劇團沒有再辦《友營報》，對我來說並不意外。當時我們也是很 hesitate 去做這件事，我對當時實行 loyalty programme，也帶著存疑的態度。

KB 不論是 loyalty programme 抑或 audience building programme，兩者都有其好處。「好友營」這個名字，好像也是你的意念啊！

鄧 後來也曾改為《友營報》網上版，作過不同嘗試。我記得後來也聯合不同商戶提供折扣優惠。

KB 對，當時還製作了一些紀念品、筆記簿等等。

鄧 其實管理這些事務很 tedious，但也是很好的 learning experience。

KB 由你籌劃的〈異彩舞台．五味人生〉展覽，在 2002 年七月至八月先後於金鐘太古廣場、鰂魚涌太古城和九龍塘又一城等大型商場巡迴展出，我就覺得頗為成功，那次你還有一班義工幫忙。

鄧 我記得那個活動的 slogan 是「劇場走進商場」——觀眾即使未有習慣走進劇場看話劇團演出，我們便走出去接觸他們。

KB 以往的做法是把觀眾拉入劇院，你的想法則是主動把劇團推向觀眾。

鄧 現在很多商場也在舉辦類似的展覽，如擺畫展等。我認為從劇場走出去非常重要，尤其是當年須花上很大的 marketing resources，才能 draw 觀眾走進劇場，倒不如善用既有的 resource，把話劇團精美的、吸引的東西宣揚開去。

KB 不過也需要相當精力。

鄧 籌備過程也很艱辛，我記得捧著一大堆裱在硬卡紙上的經典劇照，然後找太古集團的資深公關 Miranda Szeto，再相約五個商場的 marketing manager，present 給他們看，如我們的理念是甚麼，展覽甚麼等等。太古是一個很難 convince 的集團，因為他們很關心集團的形象。

KB Miranda 現時已人在天堂。印象中，我們和她也相約了數次飯局，她還邀請了老闆 Stephan Spurr 一同前來。Stephan Spurr 是英國人，也很喜歡藝術。

鄧 這正是人脈資源，話劇團的人脈資源其實挺好，我想，如果我不認識 Miranda Szeto 的話，我相信起碼要多花五倍精力與太古協商！

這個展覽是我任內其中一項難忘的工作，也積累了一些口碑。若以量化的方式來計算成效的話，我們可以看到觀眾人數的增長，以及義工團隊的建立。

當時我們都穿著圍裙邀請途人 sign up database（加入劇團觀眾資料庫）。展覽也達到了目的：把劇團帶出去，我相信在多個商場的展覽令更多人認識香港話劇團，尤其是讓他們知道原來過往曾有很多大明星、名演員都曾參演話劇團的製作。更重要是話劇團是屬於香港人的話劇團。

KB 公司化後的話劇團一開始時祇有四十多人，現在已擴充至七十多了。

鄧 回首自己在話劇團的工作，有成功也有失敗，但總算開了頭。

KB 有些宣傳手法，我到現在還有深刻印象。公司化後的作風轉變很大，所以也會容易記住。

我想問你，一方面我給你 free hand 自由發揮，但我們有時也會爭拗，我還記得大家曾經有過筆戰！後來我還是被你 convince 了，聽從你的意見！

KB 我想，如果我對於某件事很著緊時，我便會盡力爭取。我記得我們曾為劇團的簡介文字有所爭論，我甚至曾經頗無禮地叫你「別要打簡介的主意」！

171

我對於香港話劇團的官方簡介文字很執著，我和你也曾因為這個問題爭持過一會呢，你記得嗎？你有時想去修改，但我認為這段文字正是話劇團的定位，不能隨意改動。這段簡介，我到現在也懂得背下來：「香港話劇團於 1977 年成立，是全港規模最大，歷史最悠久的職業劇團。」如果，我要別人記得話劇團，祇要三秒鐘一句説話講完，便是這句。這就是定位。當然還有 second level 的定位，包括其藝術風格、路向，heritage 這一點也是香港話劇團獨有，其他新劇團可以創新，嘗試不同劇種，創作路線可以 copy，但歷史無人可以取代，所以我認為我當時所做的，正是將話劇團重新 position。

我感到很幸運，如果我現在接手的話，我未必能超越上一任的表現，當年祇需要超越市政局……哈哈，即使綁著一隻手也可以！不過我明白他們的難處，又不能用外面的設計師，祇有兩、三個 in-house designer，還要負責多個 programme，他們又如何有源源不絕的創意呢？

KB 在市政局年代，負責畫海報從來都不出那幾位，中樂團，舞蹈團和話劇團的海報都是由一、兩位同事畫，多畫幾張已經沒有新意了！公司化後，我們將設計工作外判，便可以選擇，和以往隸屬市政局時有所不同！

其實「發展基金」(Development Fund) 也是我們搞出來的，我記得在《還魂香》在 2002 年演出時還請了時任律政司司長梁愛詩女士、立法會議員霍震霆先生來 launch 發展基金，呼籲別人捐錢。

鄧 發展基金的源起，是基於我們每年要將某一部分的盈餘還予 LCSD（Leisure and Cultural Services Department — 康樂及文化事務署），我們不想還給 LCSD，所以成立發展基金，對嗎？

KB 如果用不完政府給我們的資助，餘款便須歸還政府，劇團祇可保留資助額的百分之二十五，超過的金額不能保留。在當年劇團財政比較鬆動的情況之下，我們的發展重點也不在於尋找多一點資源，因為愈發展得多，便愈多剩餘。

鄧 你也因此沒有給我壓力找 sponsorship。

KB 對啊，最初幾年，我們年年都要「嘔錢」給政府！

鄧 初期票房又很好，除了 SARS 那一年 (2003) 之外。即使給你找到 sponsorship，就當有三十萬好了，如果不成立發展基金的話，最終也祇會還給 LCSD。

KB 我們當時跟政府簽訂的合約説明，如果要員工的薪金超越政府同級公務員薪酬，當局不會額外給予，但劇團可以內部津貼，發展基金便大派用場。最後政府亦准許我們成立發展基金。

鄧 後來 Annie（何卓敏）接手我的工作時，她找到的 sponsorship 也好像比我多，為甚麼當時又大力發展呢？

KB 因為劇團的編制已慢慢膨脹，用錢愈來愈多了，需要 sponsorship 平衡收支。

鄧 回想自己在話劇團的日子，行家的 feedback 令我感到很高興！「宣傳人」自會明白行家的難處，朋友告訴我，有其他同行因為看到話劇團的新形象，表示想很認識我，我覺得很幸運，不過我也有失手的時候！

KB 你從來沒有失手啊！

鄧 有，《如夢之夢》（2002）時就失了手。我現在多麼希望《如夢之夢》能夠由頭開始。

KB 我不明白為甚麼你會說是「失手」？

鄧 我是一個追票房的人，即使負責電影節宣傳時我也會追票房。提起《如夢之夢》，這齣戲有一種普世的藝術性，我當年卻祇顧著追票房，balance 得不太好。

KB 但追票房也是你的目標啊，為甚麼覺得不好呢？

鄧 話劇團的確要追票房，因為市場化，但要平衡商業和藝術宣傳。

這些年，我久不久也會再看一次《如夢之夢》。我自己買票也看了三、四次。每次看見賴聲川，我都有種歉疚的感覺，因為我在追票房之外，沒有好好地宣傳這齣戲的藝術性和深度。我覺得在話劇團這三年，尤其最初的兩年過於重視追求市場，未算平衡得很好。

KB 門票也賣光了。但你認為自己沒有在藝術性方面做好宣傳工作？

鄧 我那時的想法是，門票都賣光了，還可以做甚麼呢！自己當年不察覺，也沒有機會好好領悟這齣戲。

我當年還停留在市場考慮的層面，以為集中在票房上的宣傳就已經足夠，但這個戲的重要性和藝術性，以至香港話劇團的角色，尤其是由話劇團製作如此厲害的一個戲，實現其世界首演，以宣傳的 key message 層次來說，這一點才是最重要的事。

我始終覺得，《如夢之夢》這個戲很幸運，落在話劇團手上，不過如可時光倒流的話，我希望可以再做一次它的宣傳工作！

KB 放眼將來，說不定我們哪天又有合作的機會！今天多謝你如此坦誠的交流！

後語

話劇團由官辦向公司化轉型後，以前未想過或不敢做的推廣方式都變得可能。我們再不需要用洋紫荊花為徽章標誌，我們可以有獨特的個人宣傳，我們可以用商業化或更有效率的渠道接觸市民，我們會請觀眾做我們的會員，建立個人資料庫 (database)，我們可以有不同的口號推廣活動計劃。公司化後的市務及拓展工作，在 Lisi 的市場新思維的帶動下，曾有突破性的舉措和方向。

Lisi 首先將將話劇團定位為本港規模最大、歷史最悠久的職業劇團，平衡藝術的追求和市場的要求。宣傳方面，她重視藝術產品的包裝、增加演員曝光及凸顯藝術總監的形象。她亦擴大劇團與商界的合作，利用餐廳、茶室和酒店舉行記者會，拓展新觀眾。更藉話劇團廿五周年（2002），假太古集團旗下三個商場舉行〈異彩舞台·五味人生〉展覽，在不同地區及層面推廣劇團。她更試驗分拆一年為春、秋兩個劇季，半年發佈節目資料，便利觀眾訂購套票，也便於節目內容的更新或調動。

Lisi 對保底和開源尤有心得。在她任內，劇團不單成立了會員制度「好友營」(HKRep Pals) 維繫忠實觀眾，亦成立了「香港話劇團發展基金」，吸納社會人士的捐款，以支持劇團的跨境文化交流、扶掖新進劇作家、發展戲劇教育及推動戲劇文學研究。

Lisi 在劇團工作三年後便另謀高就他去，其位置由電影發行出身的 Annie 接替。部門主管的變動，也觸發了市務及拓展部門調整工作團隊的組合，新人事帶來了新作風和新發展的契機。

我藉此篇幅談談 Annie 繼任部門主管五年（2004-2009）的工作重點。她一方面延續 Lisi 的市務策略，利用商場展覽，成功推廣劇團的形象和製作；同時積極拓展企業贊助，全面革新劇團網頁，協助及聯同藝術總監、行政總監及節目經理到澳洲墨爾本及悉尼劇團考察。市務及拓展部門十七年發展歷史，有 Lisi 奠定基礎、經 Annie 繼承發展，由今天的 Anita（現任市務及拓展主管黃詩韻）領導的團隊發揚光大，業績向上，有目共睹。

174

馮蔚衡小姐

—

營運篇——黑盒劇場的發展

1988 年加入香港話劇團，現為話劇團助理藝術總監。英國艾賽特大學舞台實踐藝術碩士（MFA）及香港演藝學院戲劇學院首屆畢業生。

曾獲香港舞台劇獎多次提名，並七度獲獎，包括五屆最佳演員獎，兩屆最佳導演獎。2003 獲第十五屆上海白玉蘭戲劇表演藝術獎配角獎，成為首位獲此殊榮的香港演員。1996 年獲亞洲文化協會獎學金前赴美國進修戲劇，於外百老匯拿瑪瑪實驗劇院創作及演出。

近年致力發展話劇團黑盒劇場，除銳意把它打造成孕育本土創作的平台之外，更舉辦國際黑盒劇場節，推動各種交流。

（黑盒劇場）第一是發展本土創作，以至成為一個平台，
讓本土創作人發表作品，尤其是那些 inexperienced 的 playwright；
第二是推動本土和 international 之間的合作；第三是介紹不同 genre，
尤其是那些跟香港話劇團風格有極大差異的製作，讓觀眾擴闊眼光；
第四是推動團員創作。
——馮蔚衡

林菁先生

——

營運篇——黑盒劇場的發展

劇場工作者，畢業於香港中文大學，從事劇場技術及舞台管理二十餘年。現職香港話劇團舞台技術主管。

舞台燈光及佈景設計作品包括：《臭格》（佈景，2012）、《最後晚餐》（燈光，2012）、《盛勢》（佈景，2011）、《志輝與思蘭—風不息》（佈景，2011）、《拼命去死的童話》（佈景，2011）、《O》（佈景及燈光，2011）、《標籤遊戲》（佈景及燈光，2010）、《水中之書》（佈景，2009）、《一缺一》（燈光，南京巡演 2008）、《解 / 不 / 了 / 解 / 不》（佈景，香港藝術節 2009）、《在月台邂逅》（佈景，香港首演）、《私房菜》（燈光，2004）、【傳奇未了】郭寶崑紀念演出《新加坡即興》（燈光，新加坡演出，2002）等。

當劇團為這個場地命名時，
我堅持以「黑盒劇場」命名，
以準確形容這個場地的特質。
——林菁

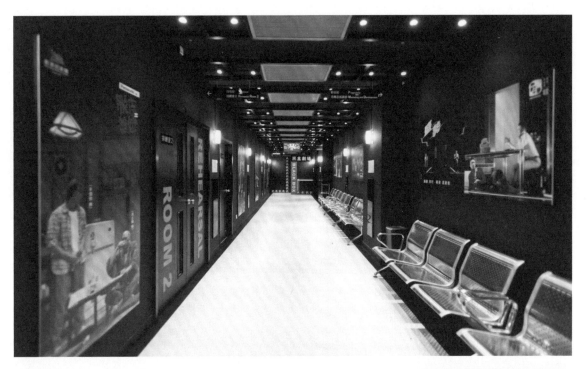

上圖　黑盒劇場翻新後的外貌

下圖　重啟後首個演出《盛勢》（2011）的佈景，馮蔚衡及林菁分別為此劇的導演及佈景設計師。

這次跟馮蔚衡（助理藝術總監）和林菁（舞台及技術主管）一起對談，是希望回顧「香港話劇團黑盒劇場」的發展。馮蔚衡負責策劃黑盒劇場節目，林菁則為黑盒劇場提供技術支援，兩位對黑盒劇場的發展實在貢獻了不少力量。

說回歷史。話劇團自 1988 年秋遷入上環市政大廈為行政和排練基地，佔用面積達一千四百一十平方米。兩個排練室設於市政大廈八樓，其中稱為「大排練室」的，佔地二百九十七平方米，樓高五米。翌年七月，我們破天荒地以大排練室作臨時的演出場地，排演了毛俊輝客席執導的小劇場製作《聲》/《色》。

在劇團公司化前，小劇場製作向來不是藝術總監的發展重點。不過，楊世彭在他的任期尾段，也開始推動小劇場創作。他在部門的支持下把大排練室的燈光及其他設備提升，自此排練室具備「黑盒劇場」的雛型。此舉既讓當時的助理藝術總監何偉龍有「硬件」推動小劇場製作，先後發表了見習駐團編劇梁家傑（十仔）的《案發現場》及希臘悲劇《伊狄帕斯王》(Oedipus The King)；也讓其他有志創作的演員如陳淑儀、馮蔚衡和潘燦良等利用此平台即興排練，聯合編導《三人行》的嶄新創作。

劇團自 2001 年公司化後，藝術總監毛俊輝讓何偉龍和馮蔚衡繼續推動黑盒劇場發展，排演了潘惠森、方天大及莊梅岩等新晉編劇的作品。2004 年因八樓排練室進行裝修工程，話劇團借用了葵青劇院展覽廳作臨時排練室並成立了「2 號舞台」，邀請李國威執導翻譯劇《一缺一》(The Gin Game)。這次還是年輕佈景設計阮漢威初試牛刀之作。孫力民與秦可凡兩位甘草演員另外排演了《一缺一》普通話版《洋麻將》，在內地巡演，成為長壽劇目。

後來上環的大排練室再經改造，終在 2011 年成為正式演出場地，正名為「香港話劇團黑盒劇場」，黑盒節目的編排與劇團主劇場的定位互相輝映。市民可透過城市售票網訂購黑盒劇場的節目。市務部亦為它設計了新標誌，重新樹

立獨特形象。這個香港的首個黑盒劇場,對推動小劇場發展有一定的歷史意義!

讓我在此回顧大排練室的幾次「變身」:

一. 1989年七月,何應豐為小劇場製作《聲》/《色》設計了中央演區和四面觀眾席,觀眾席於演出後拆除。

二. 1998年十月,獲藝術總監楊世彭和署方的支持,運用《案發現場》的演出預算,由林菁負責舞台和觀眾席的設計,觀眾席屬組件再用模式,配備方面則加強了電力及加裝燈架。

三. 2001年及2004年,建築署為公司化後的話劇團承辦內部裝修工程,重整上環市政大廈八樓的空調系統,大排練室的通風系統得以改善。

四. 2011年四月,大排練室正式命名為「香港話劇團黑盒劇場」,除作為本團的演出場地外,亦供其他劇團與本團合辦節目。林菁再次成為改建工程的總設計師,既把座椅全部更新,為觀眾帶來更舒適的環境,同時把大排練室外的走廊翻新,配合黑盒劇場的風格。劇團亦同時把位於六樓的道具工場變身改建為排練室,稱為「白盒」。促成第四次的變身,可說是我的一項功德!

馮蔚衡 × 林菁 × 陳健彬

(馮)　　　　　(林)　　　　　(KB)

KB　今天找兩位對談，主要想談談「香港話劇團黑盒劇場」的發展。以年資計，兩位在團內都算是「甘草級人馬」了……

馮　哈哈，我們是「驅風油」嗎？

KB　首先要問 Eddie（林菁），你從哪年開始為話劇團服務？

林　1989 年三月。第一齣參與的製作是《廢墟中環》。

馮　我則是 1988 年八月加入的。89 年的《廢墟中環》是我在話劇團的製作中首次當女主角！

KB　對！我還記得阿寶（馮蔚衡）你當年剛從香港演藝學院畢業，那 Eddie 是以甚麼崗位參與製作？

林　最初是一份臨時合約，當年話劇團的技術總監是張輝，他原本找我協助另一齣外訪製作《花近高樓》，但我自己也忘了張輝為甚麼要我提前上班！

KB　那麼，你是在《花近高樓》完成演出後，跟劇團改簽一份長期合約嗎？

林　對，《花近高樓》整個北美巡演，我都是以臨時合約員工身份參與，那時的 title 是 Set Master（佈景主任）。《花近高樓》在美加演出時剛好是 1989 年六月，北京發生了六四民運事件，故此印象也非常深刻！

其實，我在這以前也曾以 freelance 形式參與話劇團製作。

KB　兩位老臣子在話劇團已服務多年，有否遇過一些危機事件？

馮　我記得林菁有次曾經暈倒街頭！

林　應說是「做到趴街」令我暈倒在車上！

KB　為甚麼會這樣呢？

林　大約在 1989 年五月底，劇團正準備把運往美加巡迴的物資裝車前一天，張輝原先跟我說我的職責是「統籌美加巡演的 set up」，怎料其他全職同事在當日下午六點已不見蹤影，整個技術部祇剩下我這位 freelancer！由於《花近高樓》整個製作決定以散件空運方法先運至 Toronto，所有道具及吊景，我需要把所有散件以 maximum pallet size 包裝，以方便運輸並符合標準空運要求。我最終工作至要乘搭地鐵尾班車回家。第二天正打算坐地鐵第一班車盡早回劇團完成餘下的工作，從樂富上車後，當列車駛至九龍塘站，我就不支暈倒被人抬走送到月台，真正「在月台邂逅」[1]，哈哈！但現在回想，我又不覺得這件事算是一個「危機」！

註 1　《在月台邂逅》是編劇潘惠森的作品，2008 年一月在香港話劇團黑盒劇場上演。

馮　但正正是這件事，令你晉升話劇團舞台技術主管後，把話劇團的後台管理變得那麼完善！

KB　我在八十年代雖已是話劇團的高級經理，但也許是你的 freelancer 身份，當年沒有人向我報告你暈倒這件事。

　　但這件事真的要記下來，好讓後來者得知話劇團在營運方面已不斷在進步！

林　其實與張輝無關。同事當年按章工作，準時下班，是因為市政局年代的劇團管理層強制執行 no overtime！

　　張輝是我非常尊敬的前輩，他也沒有強制我這個 freelancer 留下處理 air freight packing 問題，一切祇怪我責任感太強了！

KB　你這份「身先士卒」的精神，早已證明你是一位領袖，哈哈！除了這宗「在月台邂逅」事件外，你還有遇到其他危機嗎？

林　通常每幾年就出現一個危機。1994 年《城寨風情》first run 時佈景出了事，差點影響演出。到 1997 年至臨近 2000 年時，政府要「殺局」（取締市政局），當話劇團由隸屬 UC（Urban Council — 市政局）轉為 LCSD（Leisure and Cultural Services Department —康樂及文化事務署）時，技術部的員工合約一度由常設制改為臨時合約制，對我而言也是一個危機。

　　另一方面，當劇團在 2001 年公司化後，先有 2002 年排練《新傾城之戀》時，突然傳來藝術總監毛俊輝（毛 Sir）病重的消息，

再有 2003 年香港受到 SARS 疫情衝擊等等，這些事件對整個劇團而言都是重大危機。

　　我們當年對劇團公司化脫離政府架構抱有很多 uncertainty，尤其是大家都有種「話劇團將不知何去何從」的感覺！

KB　我也想問阿寶，你 1988 年加入話劇團當演員，後轉型為「駐團導演」，最近更晉升至「助理藝術總監」，在你多年於話劇團的演藝生涯中，曾否遇過一些危機？

馮　我遇到的危機大多是關於演出的。還記得 1998 年的《培爾·金特》(Peer Gynt)，我們邀請了威爾斯導演 Michael Bogdanov 來港執導，那次其實沒有 Assistant Director 這個崗位，但我身為翻譯，加上「八婆仔」性格，無端端變了 Assistant Director。在整個製作和場景更換十分複雜的情況下，阿燦（潘燦良）在首演當晚因撞到舞台上的 trap door 而弄傷了腳趾，完場後我們即陪他到醫院看急症，但發現他已無法再演餘下的場次了。因 Michael 還在香港，我即致電他尋求解決方案，但 Michael 這種國際級導演堅守劇場導演原則，即首演後就不再參與製作，還說由我負責處理。當晚情急之下，我祇想到由高翰文頂替，於是請經理通知所有演員翌日早上九時排練，我那晚徹夜把阿燦負責的戲份減短，刪掉危險動作，務求在安全又不太影響這個戲的情況下繼續演出。

　　怎料在排練完新的改動後，演員開始有爭議，分為兩大陣營，一半演員贊成繼續演

出，另一半則堅決反對，理由是覺得突然加入一位完全不了解這個戲的演員來頂替的話，既並不公平，也不專業。兩大陣營更吵了起來，我身處其中也呆了，礙於自己的身份，我也不能提供解決方案。直到藝術總監楊世彭博士回來，他即大叫「God damn! 有危機出現了！我們香港話劇團不能夠這樣的！」因演員拒演的話，接著的演出就要取消了，他其後更建議讓大家不記名投票，最初是六對七，反對較贊成多了一票，他見狀又再大叫「God damn! 怎會多了一票！再投票！」哈哈！

KB 哈哈，即楊博士堅決繼續演出？

馮 對，我們最後還是演了。

KB 哈哈，所以強勢的藝術總監真的很重要！

馮 那天我感到自己很孤單，還大哭了一場！

第二次危機是 2002 年的《新傾城之戀》（毛俊輝導演）。有晚 Eddie 駕車載我回家，途中收到 Marble（現任節目主管梁子麒）來電，指毛 Sir 在家中吐血，已送到瑪麗醫院留醫，我們收到消息即趕至醫院。毛 Sir 在病床上即捉著我的手：「寶，給我好好守住這齣戲！」

我當年雖然是這個製作的副導演，但執導經驗還是較淺，幸好毛 Sir 在病發前已帶領了三個星期排練，我就跟隨他已設想的方式，在餘下兩星期繼續排戲，最大困難反而是技術綵排時。

KB 我還記得負責改編的林奕華，也因為毛 Sir 病發而專程到劇團支持演出。其他設計師也盡忠職守，務求令這齣參與首屆「新視野藝術節」的製作可順利演出。

林 從技術層面來看，排練時所遇到的問題不大，直到首演當晚，在 pre-show check 時發生了意外，令演出延誤十五分鐘至三十分鐘才開場。

亦由於斷電，我們決定把所有電動車台臨時改作手動。當晚，一眾後台人員以人力解決電力問題，真算是「眾志成城為公益」！

馮 至於近年的意外，則數《紅》(Red) 和《心洞》(Rabbit Hole) 要「停 show」。《紅》是因為後台換了電腦燈的 control console，到第二場「hang 機」故障，所以必須停 show；《心洞》則是在上演時台上「洗手盤」的接駁位鬆脫，不停演的話水會流落觀眾席！也真的意想不到。總之，我在話劇團已經歷了兩次停 show！

林 話劇團也真的很少停 show，通常會想盡辦法死頂！

KB 言歸正傳！我想跟兩位回憶有關「香港話劇團黑盒劇場」的事。這個位於上環市政大廈八樓的場地，由排練室逐漸演變為正式演出場地，其實最初是由誰發起這個計劃？

Eddie 作為場地設計者，我想請你談談黑盒劇場的座位設計。另阿寶作為黑盒劇場的節目策劃者，也請分享你對黑盒發展

的看法，尤其是它對香港小劇場發展的影響？

林　有關「『香港話劇團黑盒劇場』是否香港首個黑盒劇場？」這個問題，真的視乎你怎樣定義⋯⋯我衹能説當劇團為這個場地命名時，我堅持以「黑盒劇場」命名，以準確形容這個場地的特質。

回顧黑盒劇場的發展，絕對與 1989 年毛 Sir 執導的《聲》/《色》有關，當年這個場地還是以「香港話劇團排練場」命名。當劇團完成《花近高樓》美加巡演後，我回港即參與這個製作，也親身經歷它當年作為演出場地的不足之處！

馮　當年有甚麼不足呢？

林　包括 equipment 和 facility⋯⋯

馮　即排練場當時真的衹是一個 space？

KB　印象中，當我們準備製作《聲》/《色》時，方才發現大排練室的電源不足。幸好話劇團與舞蹈團是八樓共同用户，為解決問題，士急馬行田，我們衹好抽調舞蹈團排練室那邊的電源過來，以應付《聲》/《色》的製作需要。

林　對，電力不足是一大問題。另在 1998 年準備製作《案發現場》之前，我收到的管理層指令是要把這個純粹的 rehearsal space，變為一個既可演出又可排練的多用途空間。

KB　是誰的指令？

林　應是當年高級經理 Ada Kwan（關筱雯）和藝術總監楊世彭向有關當局力爭之成果。借助《案發現場》製作預算及接收伊館（伊利沙伯體育館）那批因裝修而棄置的座椅，我亦以較小 budget 完成這個前黑盒劇場的座位設計。與此同時，亦在八樓加強了供電設施、添置燈光及音響設備，重置 gallery 的 wiring 等，盡量令它成事。

KB　觀眾席也是由你設計嗎？

林　對。

KB　還有 sound system？

林　對。黑盒劇場這個概念，可説在楊世彭年代已有雛型，到毛俊輝接任藝術總監後再 reinstate，兼有更多資源 upgrade equipment。

KB　如此看來，1989 年是「前黑盒劇場」或所謂「香港話劇團排練場」之試用階段，但那個連觀眾席的佈景在《聲》/《色》演出後也一併拆掉，還原為排練場。差不多相隔近十年後（1998），黑盒劇場才有第二個製作《案發現場》，那次改動較大，朝向小劇場規格改建。

183

在《案發現場》後，劇團也分別在 1999 年和 2000 年在此製作了《三人行》和《伊狄帕斯王》。《三人行》是阿寶、潘燦良和陳淑儀等聯合創作。由於我整個九十年代都不在話劇團工作，你可否談談為何這個前黑盒劇場要相隔近十年，才有第二個製作？

馮　自 1989 年演出《聲》/《色》後，話劇團並未有培育小劇場創作的強烈氛圍。要到差不多到九十年代中後期，當杜 Sir（杜國威）的劇作接連成功後，藝術總監楊博士才首次執導香港原創劇、由杜 Sir 編劇的《城寨風情》，在 1994 年公演。加上楊博士在這段期間為劇團增設了兩位「駐團編劇」— 杜 Sir 和何冀平老師。而團員的創作，不屬楊博士主政時的側重點。

至於劇團為何在 1998 年重新醞釀在黑盒搞戲的念頭，也許是楊博士接納了當時助理藝術總監何偉龍推動本土創作的建議。當時演藝學院首位編劇系畢業生十仔（梁嘉傑）考上了話劇團「見習駐團編劇」一職。事實上，《案發現場》正是十仔寫的創作劇。加上我在 1996 年從美國觀摩回來，也非常希望嘗試創作，遂向楊博士自薦《三人行》這個製作。

KB　這個分析也有道理！

「黑盒劇場」的第三個階段性發展，應是話劇團公司化後，我們在上環市政大廈的辦公室來了一次大裝修，順帶連八樓的「排練場」也有所改動，這次連通風系統也改善了。

第四個階段，則在 2010 年，我記得阿寶當年十月剛從英國進修戲劇回來，我希望你以駐團導演的身份打理小劇場，最終在 2011 年四月新劇季起，我們正式把「香港話劇團排練場」易名為「黑盒劇場」，成為有常設演出的小劇場。

林　就你剛才提到的第四個階段，黑盒劇場對外的走廊也來了一次大翻新！

KB　對。這個由你主導的走廊設計極具風格，也與黑盒劇場形象一脈相承！

馮　另就你提到劇團在上環市政大廈八樓推動小劇場創作的風氣，應由何偉龍在九十年代尾開始醞釀，如他自己於 2000 年在「排練場」執導《伊狄帕斯王》(Oedipus the King)，翌年也執導了一休編劇的《黃金谷》，以及邀請吳家禧執導《二零零一人》。

直至毛 Sir 在二千年初上任藝術總監時，他認為小劇場甚有發展空間，而香港話劇團的小劇場節目不止限於上環市政大廈八樓，甚至可以延伸至其他本土表演場地。因此，毛 Sir 著意話劇團發展「2 號舞台」，而不是以「黑盒劇場」命名。事實上，在毛 Sir 主政時，我們曾到香港藝術中心演 Cabaret[2]（2004），甚至一些 site-specific 的戲碼，如同年在葵青劇院展覽廳演《私房菜》等等！

KB　這個發展也有歷史原因，因為上環市政大廈在 2004 年重整八樓的空調系統，話劇團的排練室也被當局短期安置於葵青劇院展覽廳內。我們兼用它作表演場地，先後成功上演團員作品《私房菜》和另一齣翻譯劇《一缺一》(The Gin Game) 等小型製作。當我們遷回上環市政大廈後，當局也真的把「葵青劇院展覽廳」正式改為「葵青劇院黑盒劇場」，話劇團無意中孕育了另一個黑盒劇場的發展！

184

馮　《私房菜》和 Cabaret 都是由我和阿龍一起構思，由他主導。自從成立「2 號舞台」後，話劇團每年都有一至兩齣小劇場創作，我 on and off 般參與其中。到 2008 年，由於阿龍離開了話劇團，我開始 pick up「2 號舞台」，但一切發展都會和毛 Sir 討論。其實由 1989 年《聲》/《色》計起，香港話劇團排練場這個前黑盒劇場，可說是推動香港劇壇小劇場創作的溫床。由阿龍發起，到我繼承，主力推動本土創作，構思了一些計劃的落實推行，另外，我覺得這個平台更可發掘國際交流的機會，所以設計和統籌每隔兩年的「國際黑盒劇場節」；直到現在，我暫時仍未想在黑盒劇場搬演翻譯劇。

另在英國進修期間（2008-2010），我也不時反思話劇團可怎樣進一步發展。業界經常指我們取得最多政府資源，加上 KB 你經常說話劇團是「旗艦劇團」，那麼，我們作為旗艦可以怎樣 share 資源，並以較 open 的心態和業界合作。

到 2010 年我回港接手黑盒劇場後，我 set 了幾個 criteria — 第一是發展本土創作，以至成為一個平台，讓本土創作人發表作品，尤其是那些 inexperienced 的 playwright；第二是推動本土和 international 之間的合作；第三是介紹不同 genre，尤其是那些跟香港話劇團風格有極大差異的製作，讓觀眾擴闊眼光；第四是推動團員創作。最重要是黑盒劇場夠

flexible，可讓話劇團推行不同的 scheme，如針對較資深兼具潛力編劇的「新劇發展計劃」，抑或針對編劇創作年資較淺的「新戲匠系列演出計劃」等等，加上較另類的製作，充份發揮其小劇場功能。

當話劇團成功爭取民政事務局的 Contestable Funding[3] 辦「新戲匠系列演出計劃」，我真的很高興！因為這筆資金讓我們有更多資源與團外的劇場人合作，進一步共享資源。

KB　阿寶剛才提到發展黑盒劇場的理念和策略，我也想問 Eddie，你如何調動 technical team 支援黑盒劇場發展？

林　黑盒劇場需要持續發展，當務之急是解決人手不足問題，我因此向你反映技術部要增加人手。

KB　我還記得民政事務局給我們的資助已凍結了多年，直到 2014 年喜獲額外撥款，得以擴充人手及租用貨倉，劇團整體加添了九個職位，其中五位屬技術部。但自那次增加人手後，隨後三年當局又再次凍結給我們的資助。怎樣都好，現時技術部至少有兩至三位同事可調動的組合，較恆常地支援黑盒劇場的營運。

林　也可以這樣說。看到黑盒劇場未來製作的需要，我因此 create 了兩個名為 Theatre Technician 的崗位。

註 3　民政事務局在 2012 年起推出「具競逐元素的資助試驗計劃」(The Contestable Funding Pilot Scheme) 供九個主要演藝團體申請，旨在鼓勵主要藝團推出有助它們在財務和藝術方面持續發展的計劃，香港話劇團的「新戲匠系列演出計劃」正受惠於「具競逐元素的資助試驗計劃」。

馮　KB，也因為你這個重大的行政決定（編按：意指把香港話劇團排練場變為恆常演出的黑盒劇場），整個劇團可說是 boom 一聲的發展！

KB　當我們決定把上環市政大廈八樓的大排練室變為黑盒劇場，首要做的是找另一個空間作代替。現在於六樓成為了新排練室的「白盒」，前身是一個製作簡單佈景和道具的工場，這個工場本來是由話劇團和香港舞蹈團共用的。經過調查，我發現這個工場根本有六成時間閒置著，使用率不高。這個情況亦跟劇團公司化息息相關，在市政局年代，我們有兩位全職木工在這個工場候命；到公司化後，這兩個公務員職位被取消了，道具和佈景製作等大多轉為外判，工場亦因此閒置起來。

但即使話劇團想改建工場，也須徵求舞蹈團同意，剛巧與我相熟的曾柱昭為時任舞蹈團行政總監，我就跟他協議，在位於七樓的話劇團道具倉中，騰出與工場相等面積的地方予舞蹈團，雙方順利達成協議，並跟上環文娛中心完成更改租約手續。所以為了黑盒劇場，我也做了很多「私下交易」，哈哈！

還有是工場樓底下的風喉，若繼續存在必會阻礙排戲。我們決定花一筆錢把這些風喉移位，也算是一項重大的投資。

馮　原來你在背後做了那麼多事情！黑盒劇場得以成立，KB，你真的有很大功勞！

林　我亦再次「做到趴街」，但 KB 也真是高瞻遠矚！

KB　多得 Eddie 配合，才有「黑盒」和「白盒」！但因為割了一半道具倉給舞蹈團，我們最終還是要在柴灣另租迷你倉解決問題。至於租倉一事，也是在當局增加資助那年成功爭取。

最後，我也想談談「國際黑盒劇場節」。

馮　我當年「膽粗粗」地向你提出舉辦國際黑盒劇場節，到 2018 年第三屆會開始和西九文化區合作，希望提升這個劇場節的質素，引入更有份量的作品，拓闊黑盒節發展的方向！

KB　從我贊成你舉辦開始，連續兩屆黑盒節都好評如潮，現在更有西九文化區主動提出聯辦第三屆，足見我眼光還不錯呢！

馮　要認真感謝你的信任，最重要是你更說服當時理事會胡主席贊成這想法！

KB　對，黑盒節涉及國際層面，成本較高，相對來說也容易虧蝕；不過既然有提升話劇團國際聲譽的遠大目光，就應該做！

今天從舞台技術和劇目策劃的角度，和兩位深度回顧了話劇團黑盒劇場的發展，這絕對是一次非常珍貴的紀錄！

馮蔚衡（阿寶）是香港演藝學院首屆畢業生，1988 年畢業後即加入香港話劇團為演員，曾晉升任首席演員及駐團導演，多才多藝之餘，統籌能力亦相當強。為了推動小劇場製作，阿寶曾在 2005 年統籌了一次為期三周的「2 號舞台節」，Eddie 則為相關製作負責燈光和佈景設計。為「黑盒劇場」日後建立成本土創作基地奠定了良好的基礎。

為了加強話劇團的國際聯繫，阿寶先後於 2014 年及 2016 年統籌了兩屆「國際黑盒劇場節」(International Black Box Festival)，為香港觀眾介紹境外別具一格的小劇場製作。這項突破性的安排，深受業界和觀眾歡迎，很快成為劇團的其中一項品牌。西九文化區更主動聯絡我們，於 2018 年合辦第三屆國際黑盒劇場節。西九戲曲中心亦於 2017 年九月亦於此舉辦「小劇場戲曲展演」，由此可見我們的「黑盒」絕對可作跨藝術類別的實踐平台。

林菁則是出身於香港中文大學，在 1989 年加盟話劇團，他是繼麥秋和張輝後，話劇團的第三位舞台和技術主管。他本著一貫信念，謹守崗位為劇團解決問題。為強化劇團的舞台技術和管理，Eddie 不斷改進設施及安排員工培訓，完善技術人員的調配和資源管理。馮、林兩位長期服務話劇團，幾經人事和制度的變化，仍堅守崗位，不離不棄、甘苦與共。我對兩人為話劇團奮鬥數十年的不屈不撓精神和立下的汗馬功勞，心存敬佩和感激。

作
者
與
對
談
者
的
大
合
照

《40 對談－香港話劇團發展印記 1977-2017》作者與對談者的大合照

前左起：蔡淑娟、余黎青萍、麥秋、陳達文、毛俊輝、鍾景輝、陳敢權、周永成、蒙德揚、胡偉民、林克歡、張秉權

後左起：甄健強、李明珍、馬啟濃、袁立勳、傅月美、周志輝、雷思蘭、黃詩韻、梁子麒、

　　　　陳健彬、馮蔚衡、林菁、周昭倫、陸敬強、潘璧雲、崔德煒、涂小蝶、茹國烈、曲飛

藝術篇

鍾景輝博士 SBS, BBS

—

藝術篇——四十年同行

美國奧克拉荷馬浸會大學文學士，美國耶魯大學戲劇學院藝術碩士。任教浸會學院廿三年，於 TVB 及 ATV 兩大電視台共任職十六年，為香港演藝學院戲劇學院創院院長十八年。現任香港話劇團名譽藝術顧問。

獲頒授世界傑出華人獎、美國哈姆斯頓大學榮譽哲學博士、香港公開大學榮譽文學博士、香港演藝學院榮譽院士及榮譽戲劇博士、萬寶龍國際藝術大獎、香港藝術發展局終身成就獎、香港理工大學榮譽院士以及八度香港舞台劇最佳男主角及四度最佳導演、香港特別行政區銅紫荊星章及銀紫荊星章。

—

長遠而言，
翻譯劇製作應祇屬補充性質，
話劇團若要凸顯自身的戲劇價值，
就應發展更多可發揮香港特色的劇作。
——鍾景輝

鍾景輝在《李察三世》（*Richard III*, 2009）中的造型。

前言

香港話劇團自創立那年已設有「名譽顧問」。首季三位顧問包括任職麗的電視的鍾景輝先生、香港大學英文系的黃清霞博士和香港中文大學教育學院的任伯江博士。第二季顧問人數大幅增加，亦來自不同背景，戲劇界人士包括美國的楊世彭博士，本地有陳有后先生、劉芳剛先生、李援華先生、鮑漢琳先生、教育界的柳存仁教授，還有影視界的岳楓先生及黃曼梨女士。據統計，直至劇團在 2001 年公司化前，共有廿五位人士曾擔任本團名譽顧問，或曾擔任市政局的戲劇顧問。

鍾景輝 (King Sir) 在 1979 年被話劇團委任為「藝術總顧問」，直至劇團於 2001 年結束官辦模式為止，是任期最長的顧問。

另於 1983 年，當話劇團聘請楊世彭為全職藝術總監後，顧問人數亦隨即精簡化，祇保留鍾景輝、李援華及任伯江三位戲劇及教育界人士，另邀請港大的陳載澧博士加入，總共四位顧問。

顧問的任務主要是在選擇劇目方面提供意見、為話劇團每年主辦的「戲劇匯演」（公開給業餘劇社及學界參加的活動）擔任評判，並為話劇團執導演出。King Sir 被譽為香港戲劇大師，執導劇作達八十多齣，當中逾四分一（廿五齣）為話劇團執導，其中七齣製作兼當翻譯。四十年來，King Sir 曾為話劇團演出過三齣戲：《馬》（*Equus*, 1978）、《雷雨謊情》（2003）及《李察三世》（*Richard III*, 2009）。

話劇團自 2001 年四月公司化後，一度再沒有委任名譽顧問，由理事會下設的「藝術委員會」負責劇團的藝術方向，給予藝術總監意見。直到 2008 年，理事會決定恢復委任「藝術顧問」，並加強藝術委員的功能。King Sir 聯同北京的林克歡老師及台灣的賴聲川導演接受本團委任為藝術顧問，為劇團指引方向。

鍾景輝 × 陳健彬

(鍾) (KB)

KB 回首話劇團自 1977 年成立時，你早已從外國學成回港。你從美國耶魯大學畢業回港是 1962 年，對嗎？那年香港大會堂剛剛成立。其實你當年是否已知市政局將會成立香港話劇團？

鍾 大概是 1976 年，有「文化界教父」之稱的陳達文先生找我傾談，提到「香港是否需要一個職業劇團？」我當然贊成，尤其是香港人口數以百萬計，怎可能沒有一個職業劇團！那次傾談以後，袁立勳就協助陳生成立香港話劇團。

KB 籌備話劇團之時，袁立勳有否請你提供任何支援？

鍾 主要是幫忙找演員。印象中，話劇團最初祇有十位全職演員……

KB 你曾在話劇團訓練班執教？是教演技嗎？

鍾 已不太記得。回想自己多年來在話劇團的角色，都是以顧問為主。

KB 提到演員培訓，話劇團除了開設訓練班培養演員外，也曾公開遴選演員。首批十位全職演員並非全部來自訓練班的。由於十位新人未夠成熟，頭五年的話劇團製作，仍不時需要邀請外援助陣。可否談談邀請外援參與演出及選戲方面的考慮？

鍾 選戲方面，主要由袁立勳負責。

KB 你在首季（1977/78）也許忙於電視台的工作，也不見參與劇團製作。要到 1978/79 劇季，你才為話劇團執導的首個製作《馬》(*Equus*)。

鍾 我找了梁舜燕、萬梓良和梁天等外援，聯同四位話劇團團員演出《馬》。

KB 找影視藝人參演，是基於市場、還是藝術上的考慮？是否因為話劇團仍在始創階段要建立品牌，故此多找實力派演員參演，以保證票房和質素？

鍾 兩者皆有。除了影視藝人能帶來宣傳上的吸引力外，十位話劇團團員也太年輕了。演員的年齡與角色總不能相差太遠，我從不主張找年輕演員擔演年老角色，為了呈現《馬》的角色神髓，我便想到找外援。

KB 其實你曾以不同身份參與過廿八個話劇團製作。回顧八十年代，你和劇團幾乎每年都有合作。直到九十年代初，合作開始減少。另當話劇團於 2001 年公司化後，合作亦不算多。

鍾 我想是自己當時已於香港演藝學院工作，根本難以抽身。

KB 你在演藝學院工作了多久？

鍾 足有十八年。1983 年，我已向亞洲電視辭職，當局也開始籌辦演藝學院。演藝學院正式成立後，我便一直擔任戲劇學院院長，直到 2001 年退休為止。

KB 你當年以顧問身份為話劇團提供選戲意見時，有甚麼先決考慮？

鍾 一般是當時話劇團經理袁立勳和他的團隊先找導演，再由導演推薦演出劇目。當齊集所有導演的推薦劇目後，我再以顧問身份與袁立勳等人討論。

KB 回顧1982/83劇季，節目編排相當多元化！翻譯劇方面，劇團邀請了周采芹來港執導《海鷗》(Seagull)，以及由楊世彭改編及執導《推銷員之死》(Death of a Salesman)。

你作為總顧問，除了執導《象人》(Elephant Man) 和《小城風光》(Our Town) 等翻譯劇外，也執導了劇團首齣有關香港的創作劇《側門》(陳耀雄、關展博編劇)。同年杜國威把他的舞台劇作《昨天孩子》/《球》給話劇團演出。團員林尚武也自編自導了《舞台演員雜記》。

中國戲方面，計有陳有后編導的《大刺客》，以及盧景文改編自金庸小說的《雪山飛狐》。可見當年劇目有古有今、中外兼備，可說是「平衡劇季」(balanced repertoire) 的雛型！

鍾 對！我們先找心儀的導演，再由他們推薦劇目。如我們想演中國戲，就找后叔（陳有后），他最終建議製作古裝戲《大刺客》。八十年代初，在香港稱得上專業的舞台編劇為數不多，製作本地原創劇實在艱難！尤其是原創劇「從未與觀眾會面」，導演往往需要冒險，即使成功也要花上很大氣力。因此，好些導演不愛執導原創劇！

KB 你最初也很少執導原創劇……

鍾 也是，因本地編劇真的難找，更遑論是好編劇！加上放眼全世界，好劇本多的是，對那些祇愛執導翻譯劇的導演而言，真的不愁沒有劇本！

KB 我也想談談《側門》這齣原創劇。就你提到執導原創劇對導演是一大風險，你當初又為何願意執導《側門》？

鍾 我心想「死就死吧！」話劇團終歸都要搞一齣創作劇！

KB 在《香港話劇團二十周年紀念特刊》中，你曾撰文指「演出屬於我們自己的戲，應該是我們的最終目標，希望在這方面能夠不斷地實踐。」你怎樣看話劇團製作翻譯劇和原創劇的歷程？

鍾 演翻譯劇主要有兩大原因，一是看看人家的劇作處於甚麼水平，從而認識世界劇壇的最新發展；其次是為那些沒有機會到外國看戲的觀眾介紹海外好戲。

但長遠而言，翻譯劇製作應祇屬補充性質，話劇團若要凸顯自身的戲劇價值，就應發展更多可發揮香港特色的劇作。以本地新進編劇而言，我認為莊梅岩和鄭國偉非常好，兩位都是演藝學院畢業生，也是話劇團近年致力培養的編劇。但稱得上「好」的香港編劇仍然不多，我們要不斷給新人提供機會，鍛鍊腦筋、筆法和思考，使他們有朝一日可寫出跟外國劇作家相提並論的好戲。

論香港劇壇發展得最快的範疇，應屬後台技術方面，如燈光、服裝和佈景。劇本創作則發展得最慢。美國早有編劇和導演課程，英國人似乎不太相信編劇班有成效，或認為英文系畢業生已能寫劇本。所以當我在英國人創辦的演藝學院執教時，也花了很大力氣才能成功爭取開設編劇課程。

KB 你還邀請了陳敢權（現任藝術總監）在九十年代擔任演藝學院編劇系主任。說來有趣，如演藝學院是「英國模式」的戲劇學校，話劇團則屬「美國模式」，本團歷任藝術領導，如楊世彭、陳尹瑩、毛俊輝、陳敢權，加上你，全是美國戲劇系統出身，哈哈！

你剛才提到香港劇壇在編劇和後台方面的發展，那麼表演呢，在你眼中，香港演員現正處於甚麼水平？

鍾 香港演員在演技方面也進步了很多，演員發展相比編劇，也可說是快！至於香港導演的發展同樣較慢，劇評方面更要急起直追！

KB 其實，話劇團近年已跟 IATC（International Association of Theatre Critics, Hong Kong — 國際演藝評論家協會香港分會）合作，針對黑盒劇場製作舉辦了一系列劇評培訓班，名為「新戲匠系列 — 劇評培訓計劃」。但除了劇團跟一些藝文機構合辦劇評課程外，本地大學是否應同步設立戲劇文學課程，才能進一步提升劇評水平？

鍾 當我在演藝學院當戲劇學院院長時，原定計劃是首先開辦表演課程、接著是導演課程、編劇課程，第四、五步是劇評課程和戲劇史研究，這是我心中最完善的戲劇課程架構！然而，在我退休時，上述第四、五步仍然未有任何眉目。

KB 除了演藝學院，本地大學也沒有戲劇系！

鍾 早於九十年代，美國已有戲劇教育工作者倡議自 2000 年起，全美大、中、小學都應設表演藝術課程。更有人提出：「一個學生如果一生中從未修讀戲劇課程，根本談不上是一位標準公民！」這說明戲劇不止是一門藝術，也是人生的大學問！那些中、小學戲劇課程並不一定旨在訓練演員，而是讓新生代認識戲劇，並透過戲劇令人生更有樂趣。

我還記得很多年前到日本的 National Theatre 觀賞名為「文樂」（ぶんらく）的木偶戲，在大堂等待入場時，竟有約二千位穿上整齊校服的小學生在排隊看戲，足見日本人在劇藝承傳方面花了不少工夫！論觀眾拓展的根基，終究都是戲劇教育。

KB 非常同意！你曾提到在話劇團中有許多第一次，包括於 1980 年執導香港首齣以粵語演出的百老匯音樂劇《夢斷城西》(*West Side Story*)；並於 1985 年首次為話劇團引入當代中國劇作《小井胡同》。可否分享當中的創作歷程？

鍾 先說《夢斷城西》吧。當年，以粵語改寫百老匯音樂劇歌詞，再以廣東話演唱的製

作，對香港觀眾絕對是新鮮事物，我亦深信演出一定可被觀眾接受！我十分欣賞黃霑作品的雅俗共賞，於是請他為《夢斷城西》填詞。

KB 黃霑是否跟你相熟？

鍾 我和他結緣於香港業餘話劇社，可說是非常稔熟！當時我抱著即使首演失敗也要再接再厲的信念，誓要發展粵語音樂劇！

KB 你為何如此有信心？

鍾 首先，香港在此前從未搬演 Broadway show，加上我深信祇要填詞人用心，演出必能成功！

KB 《夢斷城西》是否屬高成本製作？

鍾 印象中，我們上演了十九場，花了三十多萬。

KB 在八十年代花上三十多萬製作，也不是一個小數目！如此高昂的製作費，你有否遇到很大的票房壓力？

鍾 當年也沒有考慮票房，製作分別在三個不同場地（香港大會堂音樂廳、荃灣大會堂演奏廳、香港大會堂劇院）上演，演了十九場。

KB 我也想談談你為香港觀眾介紹的中國戲，如《小井胡同》。

鍾 李龍雲寫的《小井胡同》，最初在內地遭禁演，後來禁令放寬，但亦祇限於政府內部演出。直到 1985 年一月，《小井胡同》終可正式公演，我在北京首都劇場看了人藝（北京人民藝術劇院）演出，深感這是一齣好戲！還記得 1984 年，我曾為話劇團引進另一齣中國戲《茶館》。《茶館》是清末民初的戲，《小井胡同》則寫 1949 年至八十年代的中國，如能在香港上演的話，我的感覺是把歷史接軌了！最終於 1985 年十二月，話劇團搬演了《小井胡同》，我也可說是首位引介中國當代戲劇的人。

KB 你當年有否擔心，香港觀眾不接受那麼地道的中國劇？

鍾 如要擔心的話，連翻譯劇也不用介紹了！以翻譯劇為例，總有一些文化元素難以完全轉化，中國人根本裝不了外國人的模樣。正如香港話劇團演《茶館》，當然難以完全演活那股北方味道。

KB 《小井胡同》絕對是一齣劃時代佳作！另外，你參與了廿七個話劇團製作，哪一齣是你的最愛？

鍾 每當有人問我「最愛哪齣戲」，我的答案總是「下一齣」！皆因每當完成一個製作，總會找到一些未滿意之處。

KB 那麼，哪齣製作讓你印象最深？

鍾 製作《夢斷城西》時，實在遇到很多困難！首先是現場演唱的話，若計及樂師薪酬，製作成本將會非常高昂。二是收音系統不如今日般先進，尤其在香港大會堂演出，每當有的士經過，車上的無線通訊系統會對大會堂的音響系統造成干擾。更重要是不少演員還是新人，在 live 方面的實戰經

驗不足，我們唯有預先錄音解決種種困難，即演員演出時要「夾嘴型」。

KB 如今天再演《夢斷城西》，我深信這些技術困難將會迎刃而解。

猶記得在話劇團始創階段，內地演員佔了不少名額，但自從首批演藝學院畢業生於1988年投入戲劇市場，他們在九十年代起漸漸取代了內地演員在話劇團的角色。直到現在，本團演員更幾乎全數來自演藝學院，成了「單一來源」；加上中港演藝行業的發展差距，香港話劇團的薪酬條件對內地演員已不算吸引。話劇團現時也因為缺乏能以普通話演出的演員，對開拓內地市場有一定影響。

鍾 如話劇團真的渴望開拓內地市場，我還是建議以廣東話演出。若以普通話製作，內地劇團多的是！粵語製作則不同，內地劇團想演也演不來，這才是香港話劇團的優勢和強項！

KB 但不少內地觀眾真的不懂粵語！

鍾 北京人藝帶《茶館》到法國，還是以普通話演出，難道以法文演嗎？再以粵劇為例，戲班在內地演出時難道要以普通話演唱？話劇團即使組成了普通話演出團隊，也祇怕香港演員的普通話不及內地演員標準！

KB 也有道理！我與另一位藝術顧問林克歡老師對談時，他也指話劇團毋須以普通話製作拓展內地市場，因為單以粵語演話劇，珠三角已是一個很大的市場！然而，話劇團最近在天津巡演時，當地觀眾向我們投

訴「聽不懂廣東話」，更指「到劇場看戲不是來看字幕機」，所以我經常反思，演出語言是否窒礙話劇團面向更大發展的原因！

另外，作為前戲劇學院院長，你怎樣理解演藝學院跟職業劇團的關係？正如我剛才提到，演藝學院畢業生已成了話劇團演員的「單一來源」，你認為這種趨勢是好還是壞？

鍾 這視乎香港話劇團在藝術上走甚麼風格！如演藝學院畢業生的風格與話劇團相近，我看不到有甚麼壞處！再者，就單一來源問題，話劇團大可在電影界或舞蹈界找人才。

KB 但這些界別的演藝人才也不會在戲劇界當全職演員，祇會偶爾來劇場客串參演。

最後，作為藝術顧問，你對話劇團的發展有何寄語？

鍾 首要是多加發展本地劇作。

KB 現任藝術總監陳敢權身為編劇，也非常著重本土創作劇的發展。他有幾個劇本發展計劃，包括專為新進編劇而設的「新戲匠系列」、專為較資深編劇而設的「新劇發展計劃」，以及「團員創作計劃」等等。

另一方面，助理藝術總監馮蔚衡也開辦了「編劇實驗室」，為較成熟的本地編劇提供工作坊及培訓。

除了發展本土創作外，你認為話劇團現有的演員團隊規模是否已經足夠？我們現在有十八位全職演員及兩名聯席演員。

鍾 以話劇團每季製作十多齣戲來説，十八位演員其實不太足夠。我看你們現在也需邀請不少外援參演。

KB 以現在十八名常規演員的編制，當製作太多時，我們需要聘請 freelance 演員。假設話劇團取消常規演員團隊，並根據劇季需要靈活選用演員，即每季以不同演員組合參演，這樣可行嗎？如不設常規編制，我們也許可減少 head count 支出。

鍾 較靈活的編制多為小劇團採用，這是源於他們沒有足夠的資本養活常規的演員團隊。但對話劇團藝術總監或導演來說，若取消常規演員團隊，找演員也不容易，甚至連 casting 也有一定困難！

KB 但不少本地劇團已採用這種營運模式……

鍾 這種模式在外國劇壇較可行，因為當地不少演員每天都渴求著 casting 機會，但香港每天待著 casting 的演員看來不太多，更不用想每次都能找到好演員。

KB 外國戲劇學校始終多的是，香港卻祇有演藝學院，加上好演員難找，以常規演員團隊運作，的確較能確保話劇團在藝術方面的追求。

鍾 也不要忘記，很少劇團能像香港話劇團那樣每季製作那麼多齣戲！

KB 最後一個問題，對你而言也可能是一大難題！由 1977 至 2017 年，話劇團先後由楊世彭、陳尹瑩、毛俊輝及陳敢權四位藝術總監主政，請你以藝術顧問的角度，評評四位總監的風格。

鍾 這問題真的很難！哈哈！我認為四位各有千秋！楊世彭是莎劇專家、陳尹瑩和陳敢權致力推動本土創作，而毛俊輝則能吸引電影演員到舞台劇界演出，對推廣話劇團的品牌貢獻不小！

提到話劇團在四十年間得以穩定發展，我更想感謝你！KB，在我心中，你絕對是最易合作的行政人員，每當藝術團隊和行政團隊有衝突時，你永遠會想辦法解決！對你摯誠的工作態度，我十分欣賞！

KB 每當藝術團隊和行政團隊有衝突，我一定是退的一方；始終藝術先行，若彼此對抗的話，劇團也難以成事。我的理念是藝術行政人員必須全力為藝術家解決問題，也非常感激你今天抽空與我對談，這份友誼我一直會銘記於心！

鍾 我們今天也談了很多往事。這些回憶真的非常寶貴！

作為前公務員，我在 1981 年底被調至香港話劇團工作，從此與 King Sir 結下不解之緣！劇團當年還未有正式的排練室，我們利用棄置的金鐘兵房（鄰近現今高等法院位置）排練。在 1981/82 劇季，劇團從英國請來劉澤林執導《生殺之權》(*Whose Life Is It Anyway?*)，接着便是 King Sir 執導劇團首齣足本創作劇《側門》，兩齣戲均在兵房完成排練。話劇團在八十年代初雖未有全職藝術總監，但 King Sir 作為藝術總顧問，儼如一位兼任的藝術總監，負責領導劇團各樣發展。我初來埗到，祇好亦步亦趨地從旁觀察，增長自己的戲劇知識，在 King Sir 身上學習處事與做人的風範。

我還記得，King Sir 當年在麗的電視擔任副總經理，話劇團藝術總顧問是他的兼職工作，市政局給他少量酬金 (retainer fee)，服務條件是要求他每星期到話劇團位於尖沙咀新世界中心的辦公室工作。身為劇團的行政人員，又豈敢「朝九晚五」準時放工，我必須留在劇團辦公室與他一起，工作至晚上九時左右才下班。拜 King Sir 所賜，如此特別的工作模式維持了三年，使我習慣了長期不定時工作，也漸漸培養了一份對藝術行政工作的興趣、投入和奉獻精神。我的上司蔡淑娟小姐把我留在話劇團十年（1981-1991）而不作職位調動，或許是看中我肯為劇團無償地付出時間的優點。這樣也好，我有機會長期接觸 King Sir，又有機會跟後來的楊世彭及陳尹瑩兩位全職藝術總監一起工作，既是一種緣份、也是我的福份，憶苦思甜，回味無窮！

香港戲劇協會在 2007 及 2016 年於香港舉辦的第六及第十屆「華文戲劇節」，我全力協助 King Sir 組織戲劇節的活動。他委任我當第十屆華文戲劇節的執行主席，令我可全方位地聯絡兩岸四地及海外華文戲劇學者與戲劇工作者，參與戲劇理論的交流和推動更多劇場合作。我也適度地調動了話劇團的人力和物力去支援不同形式的活動，包括大型的戲劇回顧展覽、開幕酒會和演出，提供黑盒劇場予其他參節劇團使用，為華文戲劇節籌募經費並向香港藝術發展局申請資助等等。是次經驗給我莫大的滿足感，讓我這個私淑弟子藉此良機向 King Sir 投桃報李。

楊世彭博士 BBS

藝術篇──全職藝術總監的設立

楊世彭博士是美國科羅拉多大學戲劇舞蹈系榮休正教授，香港話劇團榮休藝術總監，也曾兼任美國著名的科州莎翁戲劇節藝術及行政總監，前後長達十年。楊氏曾執導中外名劇及原創劇七十齣，其中二十餘齣曾在美國以英語演出，另外二十餘齣由英美港台大陸明星演員主演。

楊博士為香港演藝學院榮譽院士，香港特區政府「銅紫荊星章」得主，國立臺灣大學「傑出校友」及講座教授，國立臺北藝術大學「姚一葦劇場美學講座教授」，臺灣國家劇院音樂廳總顧問，北京中央戲劇學院客座教授，英國皇家莎翁劇團資深顧問，也曾擔任美國戲劇學會理事多年。

在香港選角時，
往往祇能找到演藝學院剛剛畢業的學生，
一半以上都在廿歲左右的，
這是香港話劇團目前最大的困境。

──楊世彭

前藝術總監楊世彭（前右一）執導的《李爾王》（*King Lear*）分別以普通話／粵語兩組演員演出。前左起：王雲雲、何偉龍。
後左起：謝君豪、陳麗卿、特邀演員胡慶樹（武漢話劇院藝術總監）、羅冠蘭、李子瞻及歐陽奮仁。

前言

楊世彭於 1983 年在前市政局文化委員會主席胡法光引薦、文化署署長陳達文力邀下，向執教的大學請了三年長假，接受市政局委聘來港出任香港話劇團首任全職藝術總監。楊氏有豐富藝術和行政經驗，亦有國際學術地位，業界都對這位掌舵人寄予厚望。楊氏雖然熟識普通話及英語的工作環境，但他從未曾在粵語地區工作，一句廣東話都不會講，所以香港對他是陌生的。多年來與團員的接觸，鬧出了許多笑話。在 2001 年歡送楊世彭榮休晚宴上，執行舞台監督陳國達把一段段記錄了楊氏不正音粵語的百條笑料當禮相贈，傳為一時佳話。

楊氏首次掌舵的兩年多，在劇團的制度上衹是蕭規曹隨。我們當年聘請了接近三十位全職演員和二十位行政及技術人員，這在英美職業劇團中衹屬於中型規模，但演出的場次和觀眾量，遠勝當時亞洲其他地區的劇團，楊氏對此成績感到驕傲。

楊氏任內努力為香港觀眾引介中西方經典劇目，提升了話劇團的製作水平。這與他喜歡邀請美國設計師來港工作有關。因為他不熟識本地的人脈，也希望製造國際合作機會。這些外國設計師抱著對東方的好奇心態，願意接受微薄的酬金來港工作，順道遊覽，真是兩全其美。何應豐、陳俊豪、陳敢權及黃志強等，則是楊氏後來聘用和培養的本地年輕設計人材。又基於他的國際人脈關係，當年與他合作的都是極具份量的人士，如美國的盧燕、英國的周采芹及北京的英若誠等，還有他的接班人陳尹瑩。杜國威的劇本《昨天孩子》也是在此時「投懷送抱」，播下了日後發展原創劇的種子。

1990 年六月，他來港再次出任藝術總監時，已卸任科羅拉多大學戲劇舞蹈系主任，以及科州莎翁戲劇節藝術和行政總監的職位，全心全意發展香港話劇團。他的太太韓惟全 (Cecilia) 也結束了在彼邦經營甚佳的餐館，隨夫來港定居。話劇團已於 1988 年十一月遷到上環市政大廈，辦公室及排練室的條件比以前優越；香港文化中心也於 1989 年十一月落成啟用，眾多先進的演出場地及設施，給楊氏大展拳腳機會。後十年加前三年，令楊世彭成為服務話劇團時間最長的藝術總監。

楊世彭 × 陳健彬

（楊）　　　　（KB）

KB　Dan（楊世彭），你是我這本《40 對談 — 香港話劇團發展印記》的首位對談嘉賓。能夠跟你對談，我真的很開心！

楊　當然啦，你是我最好的朋友之一。你雖是行政人員，但也曾花了很多年搞藝術行政，這是你比人高明的地方，絕對夠資格寫這樣的一本書！

KB　過獎喇！你在出任話劇團首任藝術總監（1983-85）之前，也曾任話劇團的顧問，可否談談當年擔任顧問的難忘回憶？

楊　當話劇團在 1977 年成立時就找我當顧問。1978 年，我在第三屆亞洲藝術節演出京劇《金玉奴》，這是市政局的其中一項文化活動，在香港大會堂音樂廳舉行，很盛大的，港督也來了，不容易的，京劇嘛！當時文化署署長陳達文認識我了。那時候，我已是科羅拉多大學戲劇舞蹈系的正教授、系主任，還有科州莎翁戲劇節的藝術及行政總監，三個大銜頭，除了我楊世彭，當時沒有華人做到，我想他對我的背景印象非常深刻，分明也有些佩服。

KB　哈哈！如此多銜頭也真的很厲害！

楊　當時話劇團的行政經理，給我寫信找我當顧問，我就說「可以呀，沒有問題！」到

1982 年，話劇團請我來導莎劇《馴悍記》（*The Taming of the Shrew*）。

KB　我那時剛剛調職至話劇團工作。

楊　我還記得你們說我是首位海外導演，給我隆重招待！比如說給我訂了五星級酒店，我想那是陳達文的主意，一切招待都是一流的！

KB　我當年在話劇團的職位是高級副經理，就這樣跟你認識了，想不到轉眼又過了三十多年！

楊　我 1982 年首次在話劇團當客席導演，執導我自己翻譯的莎劇，也留了五、六個禮拜。那時，鍾景輝是兼職藝術總顧問。話劇團始終要找一個全職的藝術總監，於是就跟我談條件了。

KB　那又是甚麼原因，吸引你來香港話劇團當藝術總監呢？

楊　從 1963 年到 1983 年，我已在美國戲劇界工作了二十年，我很想回到華人世界，做華人的話劇。當年，香港的條件比較好，我本來也答應來話劇團做三年藝術總監。但是我最終祇做了兩年三個月，因為美國那邊（科羅拉多大學戲劇舞蹈系）的系主任快要退休了，所有系主任的候選人都希望搞 Colorado Shakespeare Festival，系方因為我頭五年做得非常好，想讓我繼續做下去，那我就必須提早返美了。另外，那個時候英國首相戴卓爾夫人到北京開會討論香港回歸，摔了一跤，大家恐慌了，香港的情況也不太好，我有些不放心。

KB 想當年，中英雙方談判香港前途問題，人心惶惶。

楊 政治前途不明，大家也移民了，所以我也早了一年回美國，以保證我在 Colorado Shakespeare Festival 的總監工作。回去之前，Helen Yu（余黎青萍）剛剛上任 Deputy Director of Leisure and Cultural Services Department ─ 市政總署副署長（文化），也曾挽留過我，結果，我還是回去了。

KB 如當時你留下，話劇團的歷史就不一樣了！

楊 你記得我們在兵房[1]有個排練場嗎？

KB 記得，在金鐘和九龍公園嘛。

楊 假如說當時（八十年代初）的香港話劇團有今天的設施（上環市政大廈的排練室和行政辦公室），而且香港的劇場也有今天的數量，也許我會留下來！當時最好的表演場所已是香港大會堂劇院，舞台設施及後台空間都不足，政府說會蓋文化中心，但我懷疑他們會真的造出來嗎？香港話劇團排練場的條件真的不成呢！而以美國標準計，我們當時的演員也不夠資格，所以，我回去了！

KB 結果是聘請了陳尹瑩接替你擔任藝術總監，她是你推薦的嗎？

楊 對，我推薦的。她是我請過來導《西太后》

(1983) 的。修女（陳尹瑩）在美國唸博士，她是廣東人，中英文都好，也會寫劇本，是一個很不錯的候選人！

KB 那麼，你為甚麼在五年後又願意重回香港，再次擔任話劇團的藝術總監呢？

楊 在 1988 左右，我收到蔡淑娟（時任藝團總經理）的電話，邀請我回來當藝術總監，我說不成了，我在美國做得很好！到了 1989，我再收到她電話，她問我到底要甚麼條件？她說：「香港文化中心已經蓋好了，馬上要開幕了。話劇團也有上環市政大廈八樓為基地，設施已經很好了。你來的話，有三十個演員，full-time！然後你要甚麼，你講嘛！」

KB 這些都是蔡淑娟跟你談的？

楊 對。到 1990 年，我已在美國劇壇做滿二十三年，我想我應該回去了。我說：「好吧！我來！」美國科大的校長也開口挽留我不要走，還給我加薪，我還是不要。加上我們當時已有一家非常賺錢的餐館，賣掉相當可惜，因此我接受這第二次的聘約，其實是財務上很大的犧牲！

KB 那你第二次來香港時，工作順利嗎？

楊 在 1990 年六月我剛剛上班的時候，話劇團內部開了一個大會。演員當中有一半我都不認識的，都是陳尹瑩請過來的。我就跟演員說：「我現在來當你們的總監。我雖然拿你們香港政府很高的薪水，但是遠

不及我在美國所放棄的。所以我並不是貪高薪來的，我是要做大事、搞舞台藝術來的。我既然來了，我是五年的合約，我不會走！你們誰對我不滿意，或是不好好做事的，你們可以走！」我是這樣開始的。

KB 所以我一直覺得你是強勢的藝術總監！

楊 其實我來的時候，市政局給我三年合約，我說不成，一定是五年，因為我從美國搬過來，把那邊一切都放棄了。五年以後，他們又要求我再做三年，我說好吧，再多三年就變成八年了。

之後，他們還希望跟我加多三年合約，我說不成了。結果我接受了兩年合約，即是前後五年加三年加兩年。

KB 你最終在話劇團合共留了十三年！

楊 我記得在二千年頭的時候，話劇團要公司化了，周先生（首任理事會主席周永成）問我可否再多任一年藝術總監，令話劇團過渡順利！

KB 你其實應該留下來！

楊 我跟他說，我不做了，我要退休了，舒服一點。

KB 你先後兩度為話劇團領航，你可否跟我們分享任內的治團理念？

楊 首先是 balanced programming（平衡劇目）—— 就是西洋話劇史上的經典古典戲劇、現代戲劇、近代戲劇，都用中文翻譯後演出，加上香港原創劇和中國話劇史上有名的劇本，這些都是在我的每年策劃的劇季裡頭，都應該包含的五類劇型。

除了西方戲劇史上的古典戲劇以外，我講的現代戲劇是指二十世紀，比方說 Eugene O'Neill、Tennessee Williams、Arthur Miller 和 Edward Albee 等等經典劇目。

我講的近代戲劇，則是紐約百老滙加倫敦西區正在上演或剛結束的走紅劇方面，則有香港本地的原創劇，到何冀平加入話劇團成為駐團編劇以後，我們還加上了普通話版的原創劇，並加上中國話劇史上最好的著作：譬如《雷雨》、《日出》、《茶館》、《阿 Q 正傳》等等。

還不要忘了第六樣，就是內地、台灣、新加坡或者是香港劇作家做出來的好東西，之後大家常說的華文戲劇，也是我引進來的。《北京大爺》（中杰英編劇）是我引進來的，《狗兒爺涅槃》（劉錦雲編劇）是我引進來的，《紅色的天空》（賴聲川編劇）也是我引進來的。

在我看來，這個 balanced programming 是很需要的！因為話劇團是受公款資助，要照顧市民，所以我們要提供低票價、高水準的戲劇給他們欣賞；而他們要的，不是經常演的一、兩樣，而是有五、六樣不同的劇目選擇，這是我建立的每年劇季內容，也是往後大多總監都遵行的模式。這就是美國、英國、加拿大那些英語世界的專業劇團大多遵守的劇目設計方式。歐洲那些大的 national theatre 的劇季，都是這樣子的。

KB 對，即不會祇聚焦於一位劇作家！那麼，你當時邀請的外國導演都是一流的導演，但市政局有否批評你為甚麼以那麼高的價錢邀請這些大導演來港執導？

楊 沒有呀！我請的導演身價雖然比較高一點，但祇不過是國際市價。還有，是楊世彭的面子才能邀請國際級名導演來港執導！對不對？市政局的人也不會嫌貴，我請的都是歐美一流劇團的藝術總監，他們也認為是值得的。中國大陸最好的，如李銘森、英若誠等導演，陳顒、徐曉鐘、王曉鷹等也來了，還有台灣的賴聲川，都是一流的。我也想請新加坡的郭寶崑，但他老是謂拿不出一個好的劇本，不然他也會來了。

我在美國二十幾年了，認識很多人，因為我搞的 Colorado Shakespeare Festival 在我手下愈做愈好，水準很高，一流的美國導演來幫我導戲；在皇家莎翁劇團做了二十八年的主要演員也來幫我演戲；電影明星 Val Kilmer 也跑來跟我演戲 — 美國人做不到的事情，但楊世彭做到了！

KB 真的是你的面子，才請到這些一流的導演來港執導，這也反映藝術總監的國際連繫也很重要！但另一方面，請來那麼多知名度高的導演，在你任內有否聽到微言，說你不支持本地劇場人？

楊 人家背後怎樣講，是人家的事。

KB 這就表示你是聽過這些聲音，哈哈！

楊 哈哈，我想有吧。他們的資格比不上我，我做的東西，他們很多都做不到的！我可

用兩組演員以雙語（普通話、粵語）搞《李爾王》（King Lear）這麼大的戲，五個禮拜時間就排出來，他們做得到嗎？更不要說我自己翻譯，如《仲夏夜之夢》（A Midsummer Night's Dream），也是普通話、廣東話兩組的。

KB 既然那麼辛苦，你為甚麼仍堅持以兩組演員雙語製作呢？

楊 老實講，若我要把這個團帶出去，那時我覺得一定要以普通話演才能出去，否則人家也不會懂！

KB 換言之，你當年有發展雙語演出的 A、B 團的想法？

楊 雙語演出雖然很辛苦，但那是我想幹和一定要幹的事情！這麼好的劇團，水準那麼高，假使祇能在廣東話地區演的話，太可惜了！我總覺得要到北京、上海或者到台北去演出，必須要有普通話製作，這是我的信念！

KB 所以你當年還在廣州，特別聘請雙語演員來香港加盟話劇團！

楊 對！現在十幾年以後，你們把粵語話劇帶出去了，聽說也很成功。可是，我不能夠說是對 — 我覺得我的理念（堅持普通話和粵語雙語製作）才是對的！你們現在沒有條件製作雙語版，你們拿粵語版出去交流，很多情況都是規模較小的製作，我不願意批評你們，那麼，我祝你們幸運吧！

KB 你可否更具體地談談當年發展雙語製作有甚麼難處？

楊 當年我搞普通話版 *King Lear* 的時候，那麼高水準的演出，卻祇有三場，入座率也祇有八成！粵語版有七場，入座率是百分之九十八，或者甚至百分之百。這不是我因為觀眾數字要跟市政局去交代的問題，而是自己覺得有些灰心，我覺得普通話組的上座很令我不滿意！

KB 話說回頭，即使話劇團當年祇以一種語言演出，你也會安排 AB Cast 演出，這又是甚麼原因呢？

楊 為甚麼有 AB Cast 呢？我有二十五個全職演員嘛！一套戲需要十二個演員，如祇用十二位，那其餘的難道要休息五個星期？我想那就不如兩組同排同演吧。我的意思是好好利用這班演員，也可當作是磨練啦。我還有個計分 system —— 演主角的演員有四分；演主要配角三分；演配角兩分；跑龍套一分；沒有參加的零分。每年一張計分表為演員結算，一目了然，相當公平！我們有二十五個人，比方說演出八齣戲，那麼季末把分數加起來，就有了第一名、第二名、第三名……到最後三名，清清楚楚的，這個裡面並沒有偏愛的成份。

KB 但也有人說，你雖有一套科學化的計分制，但在演員心中，有沒有演出機會往往視乎你作為總監的選擇。

楊 所以，AB Cast 兩組共演的話，每人都能有機會。還有，每一個 season，楊世彭自己導兩套戲，有時甚至是三套，我假如是不喜歡你，我當然不會給你當主角或重要配角，你也許拿不到四分，但當其他人執導時，都不給你機會，那你就不能說楊世彭是不公平！

KB 那你心底裡有甚麼用人準則？

楊 我當然要好演員，但是，我寧可在藝術上吃虧一點，也不願意被一個演員威脅，或者用其他方式想要佔便宜！所以我的演員知道，為了要遵守團內的規矩，那怕是我最愛的愛將，我也可以把他或她炒掉！

KB 即演員不能威脅藝術總監？

楊 對！演員基本上是相當麻煩的人，那身為總監的就要公平、要嚴格！假使你作為總監貪污，或者是勾引女演員，有「痛腳」在演員手上的話，那麼你就強硬不起來！

KB 也談談一些難忘的製作吧。1994 年，話劇團有一齣名為《黑鹿開口了》(*Black Elk Speaks*) 的翻譯劇。很多人跟我分享這齣戲令人印象深刻。我也想了解，你當初為甚麼會選演這齣戲？

楊 這齣戲太難了，大概有九十幾個角色，我們祇有二十幾個人演，演員換裝也不祇換了多少次了！

KB 但你在美國看《黑鹿開口了》的時候，你甚麼會覺得話劇團也可以演呢？

楊 我覺得可以。因為這齣戲用的手法是一種簡約主義，很簡單的一種方法 —— 用

theatricalism 交代故事。劇本好，戲也很有意義，我在 Denver 看時，我覺得很滿意。我知道難，但也沒有想到那麼難，尤其是轉換服裝方面！

其他難忘的製作則有三團（香港話劇團、香港中樂團、香港舞蹈團）合作的《城寨風情》（1994、1996、1997），以及我為話劇團譯導的幾齣莎劇：1984 年的《威尼斯商人》、1990 年的《無事生非》、1993 年的《李爾王》及 2000 年的《仲夏夜之夢》。我請了一流的設計師助陣。譬如說，《威尼斯商人》，我從美國請來三位，包括服裝 Deborah L. Bays、佈景 Robert N. Schmidt 和燈光 Richard Devin 等設計師，然後每位設計師都自費帶了兩至三位助手，參與整個製作，我們祇是給了一些很普通的酬金，如機票和食宿等等，基本上他們也沒有賺我們甚麼錢，全都是為了楊世彭的面子而來，同時賺取 international design credit，我也給他們寫了很好的推薦信，幫助他們升成正教授。這三位設計師的工作模式，曾經給八十年代初的香港話劇界帶來很好的借鏡。

KB　除了介紹優質翻譯劇外，你任內也引進了「駐團編劇」制度。在你離開話劇團以後，接任的藝術總監便取消了這個崗位。你當年為何會想到設立此職位呢？以及劇團為何需要駐團編劇呢？

楊　絕對有需要！何冀平是很好的編劇，她當時已經成名了，寫了《天下第一樓》等等的作品；但她還是跑來給我寫《德齡與慈禧》，我覺得是一個好劇本。你們看到的最後成果，其實我曾參與很多寫作上、結構上的意見。

杜國威是一位有天份的編劇，在香港的戲劇作品中，他寫了不少好作品，也已被華語劇壇認同。

KB　杜國威和何冀平創作最旺盛時，正是在你任內擔任駐團編劇。

楊　對，差不多是最高峰！在杜國威創作最高峰時，我們製作了他的《南海十三郎》。《我和春天有個約會》相比下則較普通，但卻非常走紅。我也很喜歡他寫的《誰遣香茶挽夢回》和《愛情觀自在》。

KB　最後，我也想憑你在美國劇場的豐富經驗，來比較一下香港話劇團在藝術上現正處於甚麼水平？

楊　香港話劇團目前跟美國的職業劇團作比較，大概是屬於 LORT (League of Resident Theatres) 的 C 級水平。

美國大概有八十多個職業劇團，成立了一個 league，可以說是一個美國職業劇團聯盟。在這個聯盟中，從劇團每年的預算、每年製作多少戲、還有僱用多少全職演員，以這些標準，分為 LORT ABCD 四個 class。我覺得香港話劇團可以跟 LORT 的 C 級去比，或者還差一點點。

我看現在話劇團大概二十個演員中，年輕人太多了，texture of the company（編按：意指劇團演員在年紀、外型上的配搭）就不夠了！你看那些 LORT C Company，

演六十歲的演員就是六十歲的人,灰色的頭髮、或是禿了頭、或者是有皺紋的,不用化妝的,男女都一樣!還有,演美女的就是美女,演帥哥的就是帥哥呀!美國的演員由六百個戲劇系訓練出來,人數遠比香港演藝學院多!我們當導演或者當藝術總監的,就永遠有很多很多演員可選。

我們在香港很難找到 character actor,比方說好的老演員、胖演員、壞蛋演員等等,因為這些中老年人大多有自己的工作及蠻好的待遇。在香港選角時,往往祇能找到演藝學院剛剛畢業的學生,一半以上都在廿歲左右的,這是香港話劇團目前最大的困境。

KB　實在很難比較,美國幅員廣大,反之,香港祇是一個城市。另外,這些 LORT ABCD 劇團,是否都有 home-based 的劇院?

楊　C 以上的一定有,D 就不一定,但也可能已租借了一處地方作演出,總算有個 home。

KB　我也很希望話劇團終有一個常駐的劇院,也多謝你今天快人快語,一針見血地剖析了話劇團在八、九十年代的發展。

212

楊　KB,有需要可找我再談,甚至過來美國找我,隨時奉陪!

我跟楊世彭 (Dan) 的友誼，奠基於他初為話劇團執導莎劇《馴悍記》(1982年)；發展於他第二次任期的十年，並鞏固於他退休之後。Dan 初次來港，人生路不熟，又喜歡引介眾多外地導演與設計師來港工作。我當時三十多歲，體力充沛，滿腔熱誠。我想從 Dan 及他的合作者身上學習戲劇知識，所以每逢有客席導演或設計師來港，我都會駕車往返機場接送，於休息日帶他們登太平山漫步或去新界遊覽，盡地主之誼。也因此我與來自美國加州的佈景及燈光設計師 Norvid Jenkins Roos、上海的編劇沙葉新、北京的導演徐曉鐘、服裝及化裝設計霍起弟，以及美國佈景及服裝設計 Donato Moreno 都成為了日後仍有聯絡的朋友。

Dan 回歸話劇團任職的後十年，我祇有首年 (1991) 與他合作，同年秋天我被調職香港體育館，劇團行政工作先後由彭露薇及關筱雯兩位接管。但我和 Dan 仍保持友好關係，經常到他寓所作客。楊氏夫婦二人十分好客，大部分團員也會在春節向他倆拜年，享受 Cecilia 烹調的美味午餐。1991年至 2001 的話劇團大小製作，我都是絕不缺席的忠實觀眾，所以當我重返話劇團工作時，對此處的人與事並不陌生，很快又能融合起來。

話劇團在 Dan 主政期間的藝術水平有所提升，製作亦趨多元化。除了翻譯劇外，原創作品比重加強，與本地舞美人才的合作亦增加，戲劇界對他更為接受。雖然 Dan 採用計分方法考核演員的成績備受質疑，但他的公正與賞罰分明為人信服。他嚴詞還擊外界惡意的批評，盡顯權威與自信，維護了劇團的聲譽。他打算發展普通話話劇的鴻圖大計，任內作了多次成功的市場試驗。他曾不辭勞苦，親自北上廣州物色雙語演員。Dan 的態度非常認真，可惜當時的社會環境及市場未成氣候，他此方面的壯志未酬，誠為憾事。

從話劇團引退之後，楊世彭老而彌堅，有一段時間擔任國立臺灣大學及國立臺北藝術大學講座教授，經常奔走內地及台灣兩地，繼續導演工作。他在北京、上海及台灣導的戲，我如影隨形，從不缺席地捧場。今年 (2017) 六月，我與內子去拉斯維加斯曾登門拜候楊氏夫婦。我們四人更約好，來年再次歡聚賭城，晚則秉燭夜談，日則垂釣江湖，盡情享受退休生活。

3

毛俊輝教授 BBS

藝術篇——公司化後的藝術定位

早年赴美進修戲劇藝術碩士學位課程，並長期從事當地專業演與導工作，包括紐約百老匯的舞台演出。回港後出任香港演藝學院戲劇學院表演系主任，為本地演藝界培育眾多出色的接班人。2001至2008年擔任香港話劇團藝術總監，卸任時獲頒「桂冠導演」名銜。多年來執導不少具香港文化色彩，均叫好叫座的劇作，其中包括《酸酸甜甜香港地》、《還魂香/梨花夢》、《新傾城之戀》、《情話紫釵》及《杜老誌》等等。獲頒香港特別行政區政府銅紫荊星章、浸會大學榮譽大學院士、香港演藝學院榮譽院士及榮譽博士。

有觀眾、有票房固然是好事，
但香港話劇團要取得平衡，而不止是商業上的成功。
話劇團還有一大責任，就是藝術上的深化、提升，
甚至擔當領導角色。

——毛俊輝

香港話劇團
HONG KONG REPERTORY THEATRE
Artistic Director · Fredric Mao
藝術總監·毛俊輝

鬥智角力的愛情故事 八月香江再傾城

小說原著 Original Novel
張愛玲 Eileen Chang
改編 Adaptation
陳冠中 Chan Koon Chung
毛俊輝 Fredric Mao
喻榮軍 Nick Yu
導演 Director
毛俊輝 Fredric Mao

特邀主演 Guest Leading Artists
梁家輝 Tony Leung
蘇玉華 Louisa So
劉雅麗 Alice Lau

香港演藝學院 戲劇院
Drama Theatre, HKAPA
2005. 8.20 - 9.4
[9月3日之演出為新瑪德慈善基金贊助專場 不作公開發售]
$300 $220 $120 [星期五至日 Fri - Sun]
$280 $200 $120 [星期二至四 Tue - Thur]
門票於快達票及城市電腦售票網 [至8.15] 公開發售
Tickets available at HK Ticketing and URBTIX [till 8.15] outlets

購票熱線 / Ticket Purchase Hotline 31 288 288 / 2734 9009 (URBTIX)
網上購票 / www.hkticketing.com
查詢 Enquiry / 3103 5900
www.hkrep.com

[詳情見本頁折頁優惠·請恰折頁優惠詳情]
Please refer to the leaflet for details of ticket discount scheme

粵語演出 附中英文字幕
Presented in Cantonese with Chinese & English Surtitles

贊助機構 / Sponsors
信和集團 Sino Group
中原城 Centaline
Symphon 芬妮詩城
Simatelex 新瑪德集團

全力支持 / Supporting Organisation

傾 傾城之戀 2005 Love in a Fallen City

毛俊輝擔任藝術總監期間帶領劇團遠赴美加及北京演出其力作《新傾城之戀》。梁家輝、蘇玉華分別飾演范柳原及白流蘇。

前言

2001 年四月，香港話劇團展開歷史新里程，脫離政府架構，成為獨立營運的藝術團體。毛俊輝（毛 Sir）與我接受劇團理事會委任，分掌話劇團的藝術與行政工作，我倆共事凡七載至 2008 年三月。在藝術上，毛 Sir 秉承傳統，維持平衡劇目 (balanced repertoire) 的編排，除致力製作多樣化及高水平的中外劇目外，他亦別具一份探索精神，尤其是拓展粵語音樂劇場。他任內製作了《還魂香》/《梨花夢》、《新傾城之戀》和《酸酸甜甜香港地》等好戲，這些劇目經過本地重演和國際巡演的洗禮，已成為本團經典。

憑著獨到的眼光和膽識，毛 Sir 任內積極引進西方經典並推動國際合作，此舉對內為演員提供鍛鍊機會，對外則展示劇團製作的質量和實力。他曾邀莫斯科大劇院導演 Vsevolod Shilovsky 和 Alexander Burdonskij，先後來港執導《凡尼亞舅舅》(Uncle Vanya) 和《鐵娘子》(Vassa Zheleznova)。他亦不時邀請著名華人導演來港執導，包括賴聲川、楊世彭和王曉鷹等。

更難得是毛 Sir 懂得挑選有知名度兼適合話劇團風格的合作者，包括汪明荃、黃秋生、謝君豪、梁家輝、蘇玉華和劉雅麗等。毛 Sir 在劇季編排方面亦顯見心思和市場觸覺，例如他接納團員孫力民的建議，排演只有兩個角色的翻譯劇《一缺一》(The Gin Game)，結果成為劇團不斷重演的經典，《一缺一》的普通話版《洋麻將》更創下了在內地巡演的輝煌歷史！

我更非常欣賞毛 Sir 主動追求跨境合作的努力，如 2004 年帶領創作演員馮蔚衡與上海話劇藝術中心聯合製作《求証》(Proof)。這次劇藝交流，促成了上海演員來港，與本團演員分別以普通話和粵語交替演出《求証》。也不得不提在 2003 年的後「沙士疫潮」期間，毛 Sir 大病初癒，馬上響應民政事務局的號召，執導三團（香港話劇團、香港中樂團、香港舞蹈團）聯合製作為香港市民打氣的音樂劇《酸酸甜甜香港地》。其後更率領劇團與舞團大隊人馬作杭州和上海巡演，最終令本團於香港舞台劇獎榮獲「傑出外地市場拓展大獎」。

毛俊輝 × 陳健彬

(毛)　　　　　　(KB)

KB 毛 Sir，你是話劇團公司化後首任藝術總監，並於 2008 年起擔任桂冠導演，可惜到現在還未有機會以這個身份為我們執導啊！

毛 總有機會的！

KB 不過，我們很高興在話劇團四十周年，你以演員身份回歸話劇團的大家庭參演《父親》(*Le Père*)。

毛 我都是跟別人說我「回巢」了！哈哈！

KB 你於 2001 年話劇團公司化時獲聘為首任藝術總監，此前在香港演藝學院已任職了十五年。當時已有傳聞，指你可能會接替 King Sir（鍾景輝）擔任演藝學院戲劇學院院長，你可否談談當時的抉擇？

毛 King Sir 當時已準備退休，也 recommend 我接任，校長盧景文（Kingman）也很歡迎這個提議，校董會基本上已經同意了，只欠行政上的程序。所以，我當年須抉擇到底應到話劇團當藝術總監，還是到演藝學院當戲劇學院院長。

我最終選擇了話劇團，所以 Kingman 到現在還會幽默地跟我說：「我永遠記得，你把我們撇下了！」哈哈！

KB 演藝學院提供的待遇應比話劇團更好吧？

毛 的確，但有兩個重要原因讓我選擇話劇團。一是個人原因：我當時已教了十多年書，我認為回到最前線才能夠真正體現戲劇，協助香港劇界再向前發展。二是為話劇團，因為話劇團公司化並非易事。

KB 你初進香港話劇團擔任藝術總監時，對劇團有何看法？

毛 我覺得話劇團當年較偏向製作翻譯劇和西方經典，我完全理解，因我在演藝學院執教初期也執導很多外國經典，這也是劇場工作者在學習和吸收養份方面的必要過程。

到 2001 年接任時，我認為話劇團需要更多元化發展，擴大觀眾群，劇團也可作新嘗試。

KB 你早於 1989 年以客席導演身份為話劇團執導《聲》/《色》，便是一項極新的嘗試。為了這個製作，話劇團更破天荒把位於上環文娛中心八樓的排練室改裝為演出場地，你也可說是其中一位發起人。

毛 我和很多團員都認為劇團既有如此難得的大型空間，是否可作一些小型而又具水準的演出呢？我在紐約定居時也經常參與 Off-Broadway 以至 Off-Off Broadway 等小型演出，也可以很講究，於是便萌生改裝排練室的念頭，並熱衷推動這個想法。

KB 為甚麼會選《聲》/《色》這兩個戲？

毛 我認為香港劇壇既需要透過與外國劇場人互動交流提高水平，同時也需要更多原創劇作。我在美國跟 David Hwang（黃哲倫）合作過，他是一位極具代表性的美國華裔編劇，遂選了他其中一個獨幕劇《聲》，再邀請杜國威創作另一個獨幕劇《色》，兩齣戲同場演出。《聲》由香港演藝學院畢業生陳麗珠、黃哲希和潘燒強擔演；《色》則由羅冠蘭和古天農擔演。

KB 我們位於上環市政大廈八樓的「黑盒劇場」(Black Box Theatre) 現在發展得很好，愈來愈多人想和我們合作，也覺得很好用。坊間也相繼出現類似的黑盒劇場，我們可說是這方面的 pioneer。

毛 能夠把排練室變為小劇場演出場地，是很好的經驗。小劇場雖小，但不代表製作馬虎。

KB 你來到話劇團以後，陸續實施了一些新政策和安排。例如取消了「首席演員」、「駐團編劇」等職位。

毛 這與經濟效益有關，此舉亦可讓更多人有機會為話劇團創作。

KB 你如何處理反對聲音呢？

毛 我堅持話劇團須以專業劇場的形式發展。我來話劇團當藝術總監時，年紀也不小了，根據經驗，旗艦劇團總需要大步地向前走。既然已公司化，任何應作的改動，我也會提出，這或令有些人受到影響和傷害。

如取消首席演員，這不止是職位問題，而是希望讓大家更加團結，team work 要更強。話劇團有一個先天問題，是團內長年有分歧，因為話劇團成立初期，不夠本地的專業演員，故此吸收了很多具經驗的內地演員，到後來又有來自香港演藝學院的新血，幾批演員在風格、文化、工作態度上都存在分歧。因此，我希望能夠重整團隊，並以實力為根據，有能者居之。

在劇團營運上，演員薪酬不應衹按年資計算，這是話劇團隸屬市政局年代的機制，未必適合公司化後的劇團。一個新人，如果他有能力，就需要讓他感到有歸屬感、安全感和代表性。我承認處理這個問題，難度頗高！

另一個問題是，我會把某些演員調到不同崗位，此舉並非為了逼走他們，而是讓他們有鍛鍊和進步的機會。

KB 你在任期間，也有不少演員有不同發展，包括 Mike（現任外展及教育主管周昭倫）、阿寶（現任助理藝術總監馮蔚衡）等，由演員身份轉至不同崗位！

毛 我有培訓演員方面的經驗，我知道演員需要甚麼訓練，以及他是否適合當演員。例如雷思蘭，被調「外展小組」工作一段時間回來，戲演得更有深度和生活感，現在是我最欣賞的話劇團演員之一。

KB 因為你是教表演的，所以對演員的要求很高，縱使演員當時未必喜歡你，但過後也會感謝你的教誨！

毛 我導戲的時候也會 push 演員，但個人能做的有限，所以有時也需要「借力」。我很自豪邀得莫斯科藝術劇院的導演 Vsevolod Shilovsky 來執導《凡尼亞舅舅》(*Uncle Vanya*)。演員們都獲得了難能可貴的經驗。

KB 還有邀得 David Kaplan 執導《請你愛我一小時》(*The Eccentricities of A Nightingale*)，以及 Alexander Burdonskij 執導《鐵娘子》(*Vassa Zheleznova*)……

毛 邀請外國導演是為了讓團員成長。

KB 你從世界各地邀請的海外導演，各有長處，讓團員有所進步。此舉可以強化話劇團與世界劇壇的聯繫嗎？能夠從外地邀得多位名導演執導，往往講求藝術總監的人際網絡和你的行業地位，對嗎？

毛 我認為與外界聯繫的確很重要！但我在任時並未有足夠時間發展國際聯繫，我認為話劇團須延續這種發展方針。我前任的藝術總監邀請外國導演來港，旨在為團員介紹新事物，這絕對是難得的學習機會！到我接任時，希望能再進一步，深化演員的創造能力，這兩個 step 都很重要，與外界聯繫更是第三步，需要 further develop，也需要時間配合。

這條路可能今天更容易走，想當年話劇團想到內地和海外巡演，絕非易事，我們幾經艱辛才成功爭取政府資助我們出外巡演，結果也很成功，政府後來也改制，建立恆常資助機制支持不同藝團在內地和海外巡演。

KB 我認為你很重視與外界建立關係，包括內地的交流，也會參加一些國際性研討會發表講話。此外，你不斷尋求合作機會，包括在 2004 年與上海話劇藝術中心合作演出《求証》(*Proof*)，並帶了演員馮蔚衡與當地演員同台演出。《求証》先以普通話在上海演出，回港後再以國、粵雙語版本同時演出，我經常期盼話劇團與內地或海外劇團再有類似合作！另一方面，你也積極與不同範疇的藝團合作。

毛 猶記得 2003 年香港爆發 SARS（Severe Acute Respiratory Syndrome — 嚴重急性呼吸系統綜合症）疫情後，我們作為領頭帶起三團合作（香港話劇團、香港中樂團、香港舞蹈團），製作音樂劇《酸酸甜甜香港地》，這是一個很成功的演出，首演後不久已獲內地邀請演出。可是，不論理事會或演員，都認為話劇團沒有足夠條件和空間進行交流活動。身為藝術總監，我除了不認同這種看法外，更認為話劇團必須爭取機會接觸外界，才可找到一席位。半年後，國家文化部藉「中國戲劇節」再次發出邀請，邀請話劇團到杭州演出，但我們了解過後，發現多達百多個劇目正在杭州同期上演，每齣戲可接觸的觀眾群亦相當有限，我覺得有點浪費！於是我便想，既然難得去杭州，話劇團在杭州演後起碼要到上海再作演出，接觸更多內地觀眾。

幸運地，有次無意中跟朋友提起北上演出的意願，他們也很認同，還因為他們跟上海的戲劇圈子關係密切，願意為話劇團與上海慈善基金會聯繫。在這樣的人脈下，

我們才能爭取《酸酸甜甜香港地》作為上海逸夫舞台改裝後的開幕演出。另在香港友好捐助了一筆五十萬的款項後,話劇團只須補貼由杭州去上海的花費,到上海後,則由慈善基金會接待我們。由此可見在多方協作下,讓話劇團有難得的外訪機會。那為甚麼要外訪呢?內地劇場人也許認識香港話劇團,但劇界以外,當時根本無人認識話劇團!所以我們決定到上海演出,那次演出後,內地觀眾開始認識香港話劇團了!

不久,我被邀到上海執導 David Auburn 編劇的《求証》。為了加強與上海話劇藝術中心(上話)的聯繫,我堅持帶一位演員到上海參與製作,這其實是很大的挑戰。回到香港,我們開始排練粵語版,並邀請了上話來港同台演出,令兩團皆有得益。我記得其中一位上話女演員宋憶寧,看過我們的演出後感到相當震撼!因為內地對演翻譯劇有種固有的想法,一看香港比較自然的演法,便深受啟發!

由《酸酸甜甜香港地》到《求証》,迴響一直都非常好!馮蔚衡更憑《酸酸甜甜香港地》成為首個獲上海白玉蘭獎的香港演員(最佳女配角)。而梁家輝和劉雅麗則憑《新傾城之戀》分別得白玉蘭獎最佳男主角和最佳女配角。

KB 當香港話劇團建立了品牌形象以後,我們的製作近年在內地都取得不俗口碑,包括司徒慧焯執導的《親愛的,胡雪巖》和陳敢權自編自導的音樂劇《頂頭鎚》,在上海．

靜安現代戲劇谷壹戲劇大賞也有獲獎。自你為話劇團在內地打響招牌,我們在內地的知名度也不斷提升。

回顧歷任藝術總監的領導,我們在外訪巡演方面不時作出新嘗試和調整,陳尹瑩在八十年代將香港話劇團製作《花近高樓》首次帶到美加巡演,而首次把話劇團帶到中國大陸演出的便是楊世彭,包括《不可兒戲》(*The Importance of Being Earnest*)和《次神的兒女》(*Children of a Lesser God*)。可是話劇團在二千年頭公司化後,外訪演出仍然不容易。

毛 我記得《新傾城之戀》在上海獲獎後,話劇團收到很多演出邀請,但我們都沒有空間、時間和條件製作,只好一一拒絕了。

KB 《新傾城之戀》當年首訪多倫多,然後到紐約,觀眾在謝幕時非常熱情,更希望香港話劇團可以多來演出!衹可惜我們一直未有兌現承諾!

其實「香港話劇團藝術總監」這個身份,會否局限了你對不同藝術形式的探索和追求?

毛 有的,但我很快就下了一個決定:我不能以個人創作者的身份去決定話劇團的路向,因為我的角色已不同了,我是藝術總監,我需要擔起一些戲,如保證有號召力、有名聲的作品,從而確保觀眾量。我亦要確保話劇團有多元化的發展,但我總不能親自負責所有事情,因此要招攬不同人才共同去做,如製作一些探索性較高的作品,

也是發展的必經步驟。我印象最深是「2號舞台」，它的用意與現在的「香港話劇團黑盒劇場」一脈相承。我們透過「2號舞台」製作了很多話劇團並不擅長的東西，如肢體劇場的作品。坦白說，有些作品不太成熟，但團員總需要接觸。從而刺激他們擴闊眼界。

另外，我覺得話劇團可以多點發展 family theatre，即「合家歡劇場」。如我們在2006年曾製作《小飛俠之幻影迷踪》(Peter Pan)，我當時邀請了英國導演 Leon Rubin 來執導，family theatre 確實可以吸納更多新觀眾，如父母帶同小朋友一同來看，所以這個製作相當賣座！如果有足夠條件和人手，其實可增加合家歡製作。

KB 說了那麼多，你還記得我們合作期間有沒有難忘事？我記得在你患病的那段日子，全團上心均為你憂心，同時也更齊心！

毛 我當時都頗 surprise 自己會病倒[1]，以前覺得只有年紀大、健康差的人才會病。回想2002年，一連串大型製作快要上演，包括邀得賴聲川主創的《如夢之夢》。除了太過吃力外，我也不懂調整自己，內心也為了很多事情乾著急。養病期間又剛巧香港遇上 SARS，我們要負起三團合作、為香港打氣的《酸酸甜甜香港地》！

在養病的整個過程中，團員以至理事會上下都很愛護我，陪伴我渡過艱難的日子。我當時還在接受化療，很容易受感染，為

了繼續《酸酸甜甜香港地》製作，負責填詞的黃霑、音樂總監顧嘉煇、編劇何冀平，還有你都戴著口罩來我家開會呢！這段時間既艱難又可貴！正如你所說，我看到團員齊心之餘，更希望《酸酸甜甜香港地》可以做出成績來。

談到你我之間的合作關係，我不得不承認自己以往藝術家脾氣太重，現在反而平衡得更好！我當年若有今天的處世智慧，也許我們可一起為劇團成就更多事情！我太心急，太率性了，也很容易發脾氣，不懂得跟人商量，令我們這段「婚姻」出了一些問題！哈哈！如果我有現在的修為，一切將會大不相同！

KB，我很感謝你！你真的很有心為話劇團工作，也感謝你對我多方面的容忍，哈哈！

KB 我們作為藝術行政人員，處事宗旨永遠是藝術先行！我記得那段「既艱難又可貴」的日子，大家都互相學習，解決問題。你在《新傾城之戀》時戴著口罩坐在 control room 看演出，台前幕後見你抱病到場，更深感一定要把演出做好！

毛 當時很虛弱，但我堅持去看，下半場才來到，全身包裹，否則有受感染的危險。當我看到大家的演出，感到非常開心！

KB 除了領導製作外，你在發展戲劇文學方面也不遺餘力，包括邀請北京學者林克歡老師擔任戲劇文學指導，還有出版《還魂香·

222

梨花夢的舞台藝術》等。話劇團最初還未有正式的戲劇文學部呢！

毛 文學部的雛型可説是由我建立。當時請人專責擔任戲劇文學指導，在香港是絕無僅有。我及後再聘請戲劇文學研究員涂小蝶，負責劇本或戲劇文學等出版工作。

KB 可否談談話劇團為何要發展戲劇文學工作？

毛 話劇團除了創作以外，還要帶動戲劇的研究，因為只有具規模的大團才能負得起這個責任。歐洲在這方面發展得很好，優秀的劇團全部都有 dramaturge，從事不同形式的研究，有些專注演出方面，有些專注學術、戲劇文學方面，給業界提供有用的資料。

當年有太多事情要兼顧，我自問未能投放太多時間發展戲劇文學，令劇團在研究方面的工作總有欠缺，只能説是起步了。

但這是對戲劇界的一種提醒，我們需要多做研究。不單止話劇，連戲曲也需要，這樣才能把藝術提升。若不做研究的話，你只會愈做愈純熟，但內在會「空虛」。當然，研究也需要多方面 support，講求藝團在架構、資源和理念等多方面的配合，全團也需要有共識。我認為戲劇文學工作，值得向歐洲借鏡。有觀眾、有票房固然是好事，但香港話劇團要取得平衡，而不止是商業上的成功。話劇團還有一大責任，就是藝術上的深化、提升，甚至擔當領導角色。

KB 非常同意，香港話劇團經營了四十年，累積了不同年代戲劇人的心血。我堅信話劇團不應因人事的更替而影響其延續性。所以話劇團要有多元性和探索精神，不斷作新嘗試，緊扣社會，也要重視市場需要，才可以生存和發展下去。

毛 話劇團要繼續證明自己的價值，由人員組合到架構發展，在不同藝術總監上任時均積累了歷史和經驗，驅使劇團向前走，這就是我所指的香港話劇團價值。

KB 毛 Sir，謝謝你的分享！非常期待看你在話劇團四十周年重踏舞台，領銜主演《父親》一劇！

毛 謝謝！

毛俊輝入職香港話劇團前,任教香港演藝學院十五年。由於當年廿四位話劇團演員中有一半以上曾是他的學生,故毛Sir對團員的質素和表演能力有一定的認識,不少團員對毛Sir亦必恭必敬!

毛Sir是教表演的,他排戲時對年輕演員有極高要求,對資深的演員也十分珍惜和器重。平時設法讓各人在事業上有成長和進步的機會,包括推動「2號舞台」,給團員更多創作機會。他又調撥人力資源,協助外展及戲劇教育的發展。他任內的多項措施和決定,如取消「首席演員」和「駐團編劇」等職位,對劇團日後的發展都是有實際的需要。

我一直認同話劇團是藝術主導的團體,藝術總監的工作猶如餐廳的「主廚」,他對「材料」和「菜式」自有判斷和要求。行政總監就有如「營銷主任」,唯一的要求是產品要好,在日常的營運上盡量配合藝術總監以達至預期的目標。事實上,毛Sir與我對某些問題的看法不盡相同,但無礙雙方的衷誠合作,一切都以大局為重。

除了演員,毛Sir對負責市務及推廣的同事亦同樣有極高要求。不論是塑造藝術總監的形象,針對媒體訪問的資料準備和安排,以至節目宣傳品的設計和宣傳手法等,都十分注重。我們十分欣賞毛Sir面對媒體的技巧,他的言談舉止,除了為自己建立儒雅的藝術家形象外,也盡顯作為話劇團掌舵人需有的姿態和風範。

我伙拍毛Sir一起共事的日子,有喜亦有愁!2003年,他因胃癌重病要安家工作,這是劇團齊心度過艱難的一幕。2005年,他聯同節目主管梁子麒、市務主管何卓敏和我一行四人,到澳洲悉尼和墨爾本考察當地的劇團運作,為管理劇團取經,這是甚具啟發性的一幕。2006年,毛Sir執導的《新傾城之戀》到美加巡迴演出,備受當地華人高度重視和熱烈歡迎,這是感動和喝采的一幕。

彈指之間,毛Sir卸任話劇團藝術總監幾近十年。他於劇團四十周年(2017)誌慶的時刻回歸,參與《父親》(Le Père)製作,可謂別具意義。更難得他與得意門生馮蔚衡互換角色,今次改由他主演馮蔚衡執導的劇作。同時我們也邀得前演員劉雅麗和彭杏英「回娘家」助陣。是次回歸演出,香港藝術中心壽臣劇院十六場的演出全部爆滿,掌聲如雷,如此漂亮的一仗,必留史冊。

陳敢權先生

藝術篇——迎接未來新機遇

編劇、導演、舞台設計、演員、戲劇教育和舞台管理工作者。美國科羅拉多州州立大學碩士，並擁有戲劇及美術設計學位。曾任香港演藝學院戲劇學院導演系及編劇系主任十九年，2013年獲香港演藝學院頒授榮譽院士。2008年至今為香港話劇團藝術總監，致力發展本地原創劇和戲寶，擴展戲劇教育，加強對外合作交流，把香港戲劇帶到內地和海外，以及推動戲劇研究及出版，全方位地栽培新一代演藝和劇評人才。至今創作、翻譯及改編作品逾百，導演作品近八十齣。

我認為一個藝術家在某方面總有專長，
兼有特別的感情和觸覺，那就更應從心認真做好本份。
新一代戲劇自有突破及優秀之處，我十分讚賞。但新浪潮也不該否
定傳統就是守舊落後、毫無演出價值。我更不需要為了迎合潮流，
逼自己為前衛而前衛。

——陳敢權

陳敢權編導、高世章作曲、岑偉宗填詞、楊雲濤編舞的音樂劇《頂頭鎚》已多次重演，2017年四月遠征北京天橋藝術中心，
贏得十分高的評價。

前言

回顧香港話劇團歷任藝術掌門人，楊世彭、鍾景輝和陳尹瑩屬於「三十後」，是我的長輩，向他們學習時必恭必敬。毛俊輝居中屬「四十後」，我視他為同輩朋友，客氣相處，彼此尊重包容。「五十後」的陳敢權則剛剛「登六」，我們情同手足兄弟，萬事好商量。

陳敢權 (Anthony) 十足書生模樣，喜愛文字筆耕，他經常渴望創作劇本時可閉關自修，謝絕一切騷擾。由於性格溫文內斂，從不自我標榜，我有時略嫌他欠缺總監威勢。話雖如此，Anthony 總能在追求藝術創作和履行總監職責之間取得平衡，話劇團在他領導下真正下情上達，內部溝通暢順。

Anthony 是位多產的創作型藝術總監，他用創作記載自己生命裡的一切感觸、一些觀察、偶拾的思緒和一刻的信念。本團於 2015 年出版的陳敢權劇本集《敢情》，收錄了他編劇的《雷雨謊情》(2003)、《有飯自然香》(2012) 和《一頁飛鴻》(2014)。我寫書序時曾說過：「藝術源於生活，戲劇紀錄人生，祇有真實而不是虛假的作品才能感動觀眾，引導回憶和刺激思考，敢權透過這三個劇本把他生命中多重親切感受，甚至自己身世之謎的探索一一連繫起來，也展示了寫實主義作品直率而自然地再現人生的藝術魅力。」

音樂劇《頂頭鎚》是 Anthony 接任藝術總監後編導的頭炮製作，他借用亞洲球王李惠堂的時代背景及經歷作為素材而創作。這齣沒有明星、由本團演員擔演主角的劇作，先後三度公演 (2008、2013、2017)，更被特區政府列為香港回歸祖國二十年的誌慶節目，在 2017 四月與北京觀眾會面。評論認為劇本結構、導演的現實主義風格、演員的表演，加上高世章的音樂和岑偉宗的填詞，都是華語音樂劇的極佳示範。《頂頭鎚》備受好評，也正好反映了他作為藝術總監，極之重視團員的發展機會和與業界的良好合作。

陳敢權 × 陳健彬

(陳)　　　　　(KB)

KB　Anthony，我和你早於八十年代認識，你是香港話劇團首位舞台監督，轉眼又過了三十多年，大家已由「黑頭人」變為「白頭人」了！

陳　回想八十年代跟你合作的日子，已深感 KB 你是一位好好先生！

我早於七十年代隨家人移民美國，在丹佛市 (Denver) 讀大學，畢業後已在市內的兒童博物館擔任 Art Director。直到 1982 年，我偶然回港，考入市政局三大藝團（香港話劇團、香港中樂團、香港舞蹈團）擔任舞台監督 (Stage Manager)。我還是全港首位全職舞台監督呢！

我也曾經為中樂團和舞蹈團短期服務，後來三團後台工作分家，我就主責為話劇團服務，直到 1985 年才離任。離開話劇團後，重返美國進修戲劇，攻讀碩士（美國科羅拉多州州立大學戲劇碩士 — 主修導演）。

KB　到 1989 年，你又再由美國返港，是否因為楊世彭鼓勵你應徵助理藝術總監一職？

陳　我在 1989 年已取得碩士，在丹佛市市政廳任職城市規劃局設計部門，公餘才為當地劇團作舞台監督或佈景設計，創作方面反而少了發展。話劇團始終是香港規模最大的專業劇團，還可用自己語言創作，對深愛戲劇的我，也是最好的發展途徑。

我還記得當年由美國趕回香港，一下機懶理時差顛倒，就得去面試了。不過面試後，因雙方條件未能應合，我沒有接受話劇團的助理藝術總監工作。在無心插柳的情況下，反而是 King Sir（時任香港演藝學院戲劇學院院長）主動邀請我到演藝學院出任導演系高級講師。

KB　你最終在演藝學院工作了十九年，直到 2008 年再度加入話劇團擔任藝術總監一職。其實，話劇團自成立後，你已為話劇團創作劇本，包括你留在美國期間寫下的《不許動》(1979)，回港後寫的《一八四一》(1985)、《黑夜衝激》(1993)、《一九四一》(1997) 和《雷雨謊情》(2003) 等等。當時話劇團聘請你當藝術總監，薪酬和福利條件都比不上演藝學院，你最初轉到話劇團工作，內心有否出現很大掙扎？

陳　當然有啦！由演藝學院轉職話劇團，實在有多方面考慮。當時來說，演藝學院在待遇方面給我優厚的約滿酬金，假期也較多。我經常對人說「話劇團賜我婚姻，但演藝學院賜我家庭」[1]，因為在演藝學院，工作範疇和假期都較為清晰，讓我可以分配時間陪伴家人。相反，在話劇團工作，時間根本身不由己，家人也一度反對我轉工。

註 1　陳敢權在八十年代於香港話劇團服務時，結識了團員陳慧蓮，結為夫婦。

另一個掙扎，是我當時也收到消息，指戲劇學院院長蔣維國快將退任，我也是候任院長人選人之一。但自問不愛把全部時間和精神處理學院行政工作，即使這個職位薪金更為優厚和擁有更高聲望，自己更希望可延續創作生命，我最終還是選擇到話劇團工作，尋找更大的創作空間。

到了話劇團後，我在生活上有了一百八十度轉變，首先是少了時間陪伴家人，一星期七天都要應付不同工作和任務。另一方面，演藝學院的學生在創作上會接受、甚至依賴導演的教導和意見，但話劇團演員則有自己的想法和創作經驗，有感工作極具挑戰性，逼使我尋找不同的「導演」處事方法，我仍是欣然接受考驗。

KB 那麼，話劇團的創作空間，又是否如你想像般那麼多？

陳 總比演藝學院多。在演藝學院最重要不是創作本身，而是你如何透過創作栽培每屆不同學生的個人特質。而在話劇團創作時，專業演員會積極提供意見，我經常認為戲劇創作應由好的 teamwork 醞釀和優化而成。當我自己的戲每次重演時，由於大多是自編自導，我也會以製作為重，以精益求精的態度提煉劇本。當然，為話劇團創作也要考慮很多因素：為演員度身訂造角色、給他們表演機會，還要配合經費和平衡劇目種類等等。

在話劇團創作時遇到的另一難題，就是往往要兼顧行政及公關工作，分身不暇。在演藝學院工作，好處是時間由自己操控，閉關創作也相對容易！在話劇團工作時，我往往感到難以集中，尤其是自己的製作，眼見戲也快要開排了，劇本總是有仍需改善的感覺，但與此同時要為商討設計、參與宣傳訪問、或安排其他演出而疲於奔命。這對創作而言有點不公平，但我也明白一切也是 come with the job，必須盡量做到最好。

說到底，我一直渴望為話劇團工作，那種情意結實在難以形容！

KB 我深感你在話劇團所遇到的挑戰，應比演藝學院大，畢竟團內全是職業演員，而不是聽教聽話的學生，人家對你的期望自然更高，尤其是看你如何領導整個演員團隊！

陳 每個機會雖可說是人生的轉捩點，但其後的路，也是自己走出來才會知道如何！我反而想問，你為何會邀請我來話劇團當藝術總監呢？

KB 2008 年初，毛俊輝也快將任滿，理事會考慮藝術總監的繼任人選的其中一項，就是新任藝術總監務必也是一個「好人」。

陳 我從來都不是一個好人，哈哈！

KB 哈哈，「好人」這個因素非常重要！

但更重要是你有好作品，與話劇團向來都有合作關係，和認同「平衡劇季」這個大原則。從年齡計算職位的延續性方面也是一大優勢。

自你由 2008 年五月加盟，直到劇團今年四十周年紀念（2017），轉眼已有九年光景了。你最初的服務理念至今又是否能如願落實？尤其是你經常在劇團年報提到話劇團受到明星掛帥的商業劇團挑戰，劇壇競爭白熱化現象！

陳　香港社會整體在變，劇壇的氣候也一直在變，不該祇用守舊方法、或祇演某種風格的戲作為經營之道。話劇團近年在發展上的轉變，與社會變化也有密切關係！在我擔任舞台監督的八十年代，話劇團完全是唯我獨尊，演甚麼戲也滿座！但在今天競爭白熱化的香港劇壇，每年達四百至五百個本土製作，加上我們是接受政府資助的劇團，觀眾和業界對我們的要求都較為嚴謹，甚至苛刻。我們需要更謹慎地選戲，更不能祇演陳敢權的戲，作個人標榜。

作為劇界「龍頭」，爭取觀眾也是話劇團現正面對的一大難題。我從不認同商業和藝術的二分法，以紐約 Broadway 為例，所有製作不止有商業性，還有藝術性，加上製作可長期公演，令鉅額投資有所回報。在種種客觀原因下，話劇團還未能做到這一點。

KB　你怎樣看「龍頭」這個稱謂？

陳　「龍頭」當然是有領導的意思。但藝術既是主觀，即使你想領導，其他人也未必願意跟隨。但我們的確是「旗艦」，不論是編、導、演或製作技術，都要達到業界最專業的水準，甚至能代表香港到內地和海外演出。在我眼中，「龍頭」也不等於前衛，為創新而創新！

所謂「平衡劇季」也有如走鋼線，一走歪了就會被攻擊和批評。「平衡」就是在能力之內做到變化萬千，經典與現代，翻譯與創作，有喜劇、悲劇和鬧劇。那些不了解「平衡劇季」的人，往往又會批評我們「納雜」！

KB　我也聽過外界批評你設計的劇季，有時較為雜亂。

陳　但話劇團每季「主劇場」有六個製作，「黑盒劇場」也差不多有六個製作，若勉強以某個特定主題或風格來包裝劇季，根本就不可能！更何況本地觀眾還是我們的目標觀眾群，民政事務局作為資助機構，也期望話劇團每季能夠吸引更多新觀眾到劇場看戲，我們唯有提供更多不同風格的戲碼，讓觀眾選擇。

其實，暗地裡，劇團發展路向早有指標。基於我多年的編劇背景，我上任後主要發展新創作和出版。話劇團現時每季都超過一半製作屬香港原創劇，我更希望所選取的劇本能在內容上能夠引導現代觀眾反思。這正是話劇團劇季的選戲指標，並非雜亂無章。

我也聽過有人批評我的創作舊式和老套，我認為一個藝術家在某方面總有專長，兼有特別的感情和觸覺，那就更應從心認真做好本份。新一代戲劇自有突破及優秀之處，我十分讚賞。但新浪潮也不該否定傳統就是守舊落後，毫無演出價值。我更不需要為了迎合潮流，逼自己為前衛而前衛。

KB 策劃劇季是劇團首當其衝的困難！藝術總監在劇目編排方面理應擔當主導角色，但我了解你在編排劇季時，正受到三大因素影響：第一，是香港表演場地和演期的限制，場地先行往往局限你可選演的劇目類型；第二，我們的演員和製作團隊不算龐大，但為了吸引更多新觀眾，每年應付的製作有增無減；第三是市場上的考慮，尤其是為了遷就內地或海外巡演，令某些戲非選不可。

陳 身為藝術總監，我談不上主宰劇季編排。基於香港獨特的劇場環境，如場地和演期的限制，加上製作成本考慮，劇團現在選戲時還得率先考慮不少行政因素，甚至可說是節目部主導。香港劇場觀眾在短期內難以大幅拓展，話劇團更須積極在境外拓展新觀眾，如節目部成功爭取到內地巡演機會，就要把握。例如在 2018/19 劇季於內地公演的《親愛的，胡雪巖》以及我的音樂劇《頂頭鎚》。但在內地巡演期間，我們也不能減少在香港的演出，那麼，我們唯有在演出方面作出刻意安排，選演那些規模較小的好戲。

KB 這與話劇團自 2001 年公司化後的運作機制不無關係！

話劇團仍屬市政局時代，行政團隊一切以穩陣先行。我作為藝術行政人員也不會胡亂提出意見，祇會要求藝術總監楊世彭或陳尹瑩等寫意見書，再由我轉交當局。不過市政局也很少干預藝術總監的決定。

公司化後，劇團的行政團隊自由度大增，面對市場壓力下，熟悉行情的節目部主管也在節目編排方面擔任要角，這有點像製作人制度 —— 由了解劇團人力和物力資源的監製先對外打點一切，為境外巡演打通合作網絡和爭取演出檔期等，但少不免左右了你的節目安排。

陳 同意呀！即使作為劇壇「旗艦」，我們仍要面對許多製作上的限制。你也知道我近期為劇團執導某齣戲，本來需要大型的群眾騷亂場面營造亂世氛圍，但監製們向我表示經費有限，我也祇能以有限的資源，由主要演員換裝及換妝充當群眾角色的方法處理！

KB 無奈是經濟因素（如市場壓力）漸趨吃重、開拓國際市場亦漸趨重要，即使藝術先行，看來話劇團將來也在所難免要走「製作人主導」路線，如內地某些劇團正是以類似模式運作。除了行政團隊，我也想談談演員。你在話劇團也差不多近十年了，作為藝術總監，你怎樣看自己和演員團隊的合作關係？

陳 大家都是好朋友！話劇團自成立以來，演員來自五湖四海，香港演員當中有來自演藝學院系統，或那些經多年演出經驗「修成正果」的演員，也有一批自內地來港的演員。不同性格、不同表演學派的演員對藝術和製作的想法自有不同。於我觀察，以往話劇團演員之間，總有點明爭暗鬥的味道。但我認為自己上任後，團員的演出機會較為平均，彼此了解機會更多，團內的氣氛比以前融洽。也許是近十年的演員組合幾乎全部來自本土的演藝系統，想法較為一致。

231

在我任內，我感謝那些較成熟的演員，在排練時會以製作為重，踴躍發表意見，而不單為自己的演出部分著力；大家開心見誠，即使討論也是對事而不對人，這就是我經常強調的共同創作精神。我也觀察到好些生活體驗較淺的演員，有時祇懂掌握一種演法，用演員自己的心態來貫通角色的思考情緒，仍未了解能夠 versatile but true 才是演員的貴寶。他們有時會因為未能做到劇本或導演的要求而爭拗，但他們的心態還是為演出著想。最重要是，大家都是藝術工作者，要懂得互相尊重。

KB 以前劇團最多有三十位全職演員，現在祇有十八人，有沒有想過增聘演員？

陳 有呀！近年演藝學院有不少優秀的畢業生，但祇能以部頭形式合作，因我們全職演員數目限於編制。也因為黑盒製作和海外巡演多了，劇團每年徵收劇本及出版也多了，我們更需要預留更多藝術行政人員名額：不論是後台、技術、監製、宣傳、甚至戲劇文學部門也得加添人手。在整體 headcount 有上限的情況下，令藝術人員名額有所犧牲，令我們需要擱置加設全職演員和駐團導演等職位。

我自己也觀察到，許多有規模的大型劇團也不會養活一班全職演員，而是在每個劇季作遴選或調配，以找到最適合的演出人選，令劇團演出面貌更為多變，選人方面也少了包袱。可是香港劇壇的大環境，如表演場館供應緊張令劇團需要盡早落實製作和場地，真正好的演員也供不應求，要盡早跟他們落實合約，如此也令劇團難以採取較浮動和靈活的演員編制。更何況大家庭模式運作在話劇團已行使多年，難以說改就改。

KB 你認為藝術總監是否有責任培訓演員？

陳 我認為藝術總監和導演都不是戲劇老師。但因大家出身自演藝學院，不少演員都把導演視為戲劇老師。所以有些團員認為藝術總監教戲是理所當然，但我認為這應視乎不同藝術總監的取向，而不是必然。其實，導演或藝術總監對每個演出都有其他製作上的兼顧和考慮。身為藝術總監，我認為最大責任是為團員提供優良的演出機會。而在適當時間及因製作上的需要，劇團是應該為團員提供特殊的培訓。

KB 事實上，自你來了話劇團後，本土原創劇有了很大發展！

陳 過去九年，我銳意大力發展本土原創劇。除了安排重演資深編劇的作品外，我也非常著緊扶掖新進編劇，如設立新劇發展計劃，更年輕的編劇也可參與「新戲匠」系列演出計劃，加上團員和自己的創作，我最終的目標是孕育新一批屬於話劇團的戲寶。我們過往的戲寶，如《我和春天有個約會》、《南海十三郎》和《人間有情》等等，近年話劇團已不再有專屬演出權，非常可惜！又如我們近年的《都是龍袍惹的禍》，不論編、導、演都非常出色，我們更要把握機遇，把《龍袍》發展成屬於話劇團的新戲寶！

KB 你又怎樣看劇團進軍西九文化區的前景？

232

陳　從政府於 1999 年表示興建西九文化區，
　　十八年轉眼已過，使我對西九何時落實也
　　開始感到渺茫！作為藝術總監，我認為目
　　前最困擾話劇團的問題是沒有固定的自主
　　性演出場地，令我們難作長遠的節目策劃，
　　這也是我們當初對西九有所期盼的原因。
　　當然我希望話劇團終有一日，能夠成為西
　　九文化區的長駐劇團！不過西九也不應是
　　話劇團將來的唯一機遇！

KB　對，除了西九，還有東九文化中心！展望
　　將來，你認為話劇團應如何更進一步地發
　　展？

陳　戲劇市場將朝分眾市場的方向發展，話劇
　　團在拓展觀眾方面也應有更多新思維 — 因
　　為我們再難以同一班人應對各類戲劇市場
　　的需要；反之，我們要重新探討是否需以
　　A、B 團的模式運作！所謂 A、B 團，也
　　許可分為廣東話及普通話團隊，或主流劇
　　場 / 實驗劇場團隊等等，務求令藝術團隊
　　的組合更多元化，全方位地回應劇場發展
　　趨勢！

KB　作為行政總監，我將會全力配合你的想法。
　　畢竟相識三十多年，我們已是老拍檔了！

陳　對，正如你剛才提到，大家已從「黑頭人」
　　變成「白頭人」了！

後語

香港是一個舞台劇多產的城市，但劇本水平參差，留下來的優秀劇作不多。陳敢權任內重視創作劇的發展，他倡議的新劇發展計劃，有系統地發展和提升本地劇作的水平；又藉著「新戲匠」系列演出計劃，為新秀作品提供發表平台。「新戲匠」自 2013 年推出以來，成功吸引不少年輕的劇作者參與，漸漸在業界形成一個品牌。新生代編劇普遍喜歡以社會題材入戲，如探討爭產問題的《三子》（鄧世昌編劇）、講公義和貧富問題的《好人不義》（鄭迪琪編劇）和反思教育的《原則》（郭永康編劇）等等，都經過本團不同平台與觀眾見面，引來迴響。

話劇團另一項重要資產是演員。首任藝術總監楊世彭常強調老、中、青的演員配搭，以及有雙語能力（粵語、普通話）的演出團隊，正是他經常掛在口邊的劇團質感（texture）。話劇團公司化後，毛俊輝接收了一班經驗豐富的演員，其後亦祇透過兩次公開選拔，增添了少量年輕演員。

到了 Anthony 在 2008 年五月接任藝術總監時，中、老年演員已陸續退休，招聘回來的生力軍盡是香港演藝學院的畢業生。演員團隊的組合也變得精簡和年輕。來源單一化有利亦有弊。「利」是年輕演員的新鮮感和活力有助改變劇團老化的感覺，亦有助拓展年輕觀眾的市場；「弊」在年輕演員比重太多，令劇團整體的份量和質感不足，尤其是中年演員隨年紀漸長升級擔任老角後，劇團更面對青黃不接的問題。

劇團曾重新分配人力資源，把演員數目由二十四位下調至十八人。結果是演員多了參與演出及與團外人士合作的機會。隨著中國演藝事業蓬勃發展，八、九十年代內地演員南下來港發展的熱潮已成過去，演藝學院已成為本地劇壇來源的大戶，話劇團無處補充雙語能力的演員。我經常與 Anthony 就演員組合的問題討論，為了劇團未來的發展需要，要不是演員需要定時更替，要不為有潛質的演員提供深造機會，從而提升劇團的表演能量，讓我們繼續以粵語製作優秀的作品給本地觀眾之餘，更要主動出擊，深化與內地的合作與劇藝交流，為話劇團尋找更大的市場和出路。

賴聲川博士

—
藝術篇——藝術顧問看話劇團

世界上最著名的華人戲劇家之一，「現今最頂尖的中文劇作家」（BBC）、「亞洲劇場導演之翹楚」（《亞洲週刊》）。上海上劇場藝術總監、台灣【表演工作坊】創始人及創意總監、烏鎮戲劇節發起人及常任主席。三十餘部原創編導戲劇作品包括《紐約時報》譽為「當代中國最受歡迎的舞台劇」的《暗戀桃花源》，《中國時報》評為「一個時代的珍藏」的《寶島一村》，《中國日報》稱為「可能是有史以來最偉大的中文戲劇」的《如夢之夢》等。美國加州柏克萊大學戲劇博士，前臺北藝術大學戲劇學院創院院長，著作包括《賴聲川的創意學》等。

在發展方面，雖然你們覺得要這樣做，
因為你們是「龍頭」，香港戲劇行業就要靠你們的創意。
但其實從楊世彭、毛俊輝到陳敢權幾任藝術總監，
我一直都在呼籲，話劇團不用演那麼多戲！
——賴聲川

上圖　全劇長七個半小時的《如夢之夢》(2002) 在技術綵排階段。此劇以圓環設計，觀眾坐在劇場中央，轉動座椅觀看演出。
　　　前左二為賴聲川。

下圖　賴聲川與話劇團首度合作的編作劇場《紅色的天空》(1998)。

前言

華語戲劇界巨匠賴聲川自 2008 年起擔任香港話劇團的藝術顧問至今。賴老師於 1985 年創立了「表演工作坊」（表坊），其出發點是為台灣劇場找出路，為華文戲劇尋找新形式。當年台灣仍處於戒嚴時期，在戲劇教育嚴重缺乏教材的情況下，他用「即興表演」方式引導學生演員直接從自己的生活經驗和故事出發，提煉劇作。經過三十多年的努力，賴聲川的表坊不止立足於台灣，更成功地進軍大陸市場，進而成為國際認識華人戲劇能量的一扇窗。

香港話劇團較表坊早八年成立，我們建團時的條件也許比表坊優越，包括市政局的支持，並有香港大會堂作為搖籃，並同時建立了舞台管理系統。難怪賴聲川於 1998 年首次與我們合作排演《紅色的天空》時，對本團有效率和整齊的舞台團隊支援視為一種享受，讚歎非常！

「表坊」是一個以賴聲川為首的民間劇團，營運相對靈活，加上主要以國語為演出語言，因此市場比我們大得多。表坊早年已踏足內地，在北京兵馬司胡同經營「北劇場」（前身是中國青年藝術劇院）。近年又得到新加坡財團支持，於上海的美羅商業城五樓打造「上劇場」（前身是保齡球場），定期演出賴聲川的劇作。上劇場剛施工時，我走訪過一次，不到兩年時間完成建築工程，於 2016 年底啓用。2017 年五月我再次走訪建成後的上劇場，親睹裝配齊全的舞台佈局，設有六百九十九個座位的觀眾席，兼有景棚的舞台、排練室、道具服裝間，以及在戶外加建了入景專用貨較。對表坊擁有自家經營和管理的簇新場地、以至種種有利拓展條件，我羨慕不已！擁有一個專用的劇院，對今天的話劇團仍是一個夢想，我們目前祇能繼續與香港大會堂劇院結盟為場地伙伴，與表坊的硬件發展不可同日而語。

話劇團公司化前屬於官辦劇團，早期更受限於《市政局條例》，我們的服務對象是香港市民，不能把資助用於境外演出。這些局限，要到政府於千禧年取諦臨時市政局，轉向鼓勵對外文化交流後才慢慢鬆綁。劇團於 2001 年公司化後，獲愈來愈多社會機構贊助的形勢下，境外演出的機會也漸次增加。我們與表坊的合作亦多了起來，在巡迴交流上互相支援。例如我們在 2012 年秋季帶《我和秋天有個約會》參加「台北香港周」便得到表坊團隊的支援；2014年表坊的《寶島一村》來香港演出，則由我們的團隊提供支援。2007 年，國、粵雙語版的《暗戀桃花源》於北京首都劇場演出，也是話劇團與表坊同台藝術合作的範例。

賴聲川 × 陳健彬

(賴)　　　　　　　(KB)

KB　Stan（賴聲川），還記得你首次來香港工作是 1998 年，為我們執導《紅色的天空》，以話劇團一眾年輕演員，演一齣關於老人院的戲。作為台灣導演，你當年為我們導戲，為香港劇壇帶來一定的衝擊，我個人認為非常難得！那一年我不在話劇團工作，應該說是在 1991 至 2001 年的十年，我轉換了工作崗位。但當你為我們執導《如夢之夢》(2002)、《暗戀桃花源》(2007) 和《水中之書》(2009) 時，我又已重回話劇團工作了。請你分享一下，當初為何有興趣跟話劇團合作？

另外，話劇團理事會於 2008 年邀請你擔任藝術顧問。你在華人藝術圈享負盛名，理事會自然希望你能助話劇團衝出國際！根據你跟我們過往合作的經驗，話劇團到底應如何走下去？

賴　我覺得我們一切都是八零年代開始的。香港也是，台灣也是。大陸也是很多東西都在八零年代開始的。我是 1983 年自美國返回台灣工作，1984 年開始有作品，然後1985 創立「表演工作坊」。

在這個時候，新加坡的郭寶崑應該是第一個想聯繫我們幾個不同華文地區的劇場人在一起的人，通過對談、教課的方式連繫

華語戲劇人。有一年在香港，應該是 1987 年，在 Arts Centre（香港藝術中心）有一個會議非常重要，我在此之前從來沒有聽人提過，說我們東亞戲劇圈的所有人應互相聯繫。我記得郭寶崑也去了，香港話劇團也有人，大陸也有很多代表，如高行健，就是這樣的一個會議，我們互相觀摩彼此的作品，他們也第一次看到《暗戀桃花源》。後來，郭寶崑在新加坡辦了「華語戲劇營」，請了楊世彭、余秋雨和高行健等去教課，這次聚會就討論了很多事情。

自此，我覺得是「很多門都打開了」，而不再是祇在自己的地方埋頭苦幹，像大家有一個更大的世界可以互相聯繫，更多的事情可以做。所以從那個時候開始，1990 年，我的《這一夜，誰來說相聲》在香港文化中心演出，這也是我第一次在香港演出。那麼之後就各忙各的，直到 1998 年，你們的藝術總監楊世彭邀請我為話劇團導演《紅色的天空》。這很有意思，對我來講也很興奮，因為能讓自己的作品在不同地方演出，畢竟在那個時代，不會有那麼多機會的！

事實上，我初來香港時印象也很深！香港話劇團對我們這些獨立劇團來說，特別是靠票房的小劇團而言，我覺得是很有規模的！尤其是那個 support 的力量太厲害！

第一天進排練室，佈景模型便已做好了！我們台灣從來都未有這麼早就做好舞台設計的！然後一坐下來開始排戲，我便說第一場已是很複雜，我說：「好了！到時候就會有一個行李箱放在這裡。然後怎樣怎樣……」過了三分鐘，真的有個行李箱放在

這裡！我說「不可能呀！」然後我看我旁邊，這個舞台監督，其實不是舞監，是助理舞監，都在啊。第一，我們台灣沒有助理舞監，我們不可能 afford 這個助理舞監。我們的舞監都是最後一個禮拜才來的，這裡竟然是第一天排練就人齊了，我說：「嘩！這個 Daniel（楊世彭）真是偉大！」因為他 install 這個 system，是華人（戲劇）世界沒有的，真的沒有！唯一的，就在香港。我就在排練室裡面享受被照顧，香港話劇團就像個大家庭，大家一下子就變了好朋友。

我覺得你們也對我很好，很接受我。那次合作很愉快，《紅色的天空》不是一個容易的戲，不容易排，也不見得容易看，而觀眾的反應也不錯！我記得是演了好幾十場。在西灣河（文娛中心劇院）吧。

KB 二十場吧？我們的演員非常敬佩你的修養！你排戲遇上不如意時，面對演員時總說大家不明白是導演的錯，或自己說得不清楚，因此會跟演員再說一遍。

賴 因為最後真正在台上的，是演員，不是導演。所以要很尊重演員，很保護演員。我相信，演員最重要是要有自信心，在台上沒有信心，就甚麼也沒有了！這東西也是很脆弱的，一個導演要把演員的自信心毀掉是非常容易的，你知道嗎？罵兩句你就沒有信心了，你就活在恐懼中了！

KB 所以你作為導演，不光是香港話劇團，在其他劇團也從來沒有罵人？

賴 很少，真的很少！而且我不會針對個人，我祇會坐在旁邊看。這麼多年我學會的是，我會看一個人能做甚麼、不能做甚麼。你要人家做一些他做不到的事，那你打死他也做不到的。所以你要想其他辦法，讓他用不同的方式完成任務。

KB 這很好！所以我們一直都很尊敬你！

賴 我也很珍惜跟話劇團的合作，《如夢之夢》就是很好的經驗！

KB 你當時說，話劇團是唯一的華人劇團可以演這個戲。

賴 是真的！那個時候是真的！

KB 現在我們可能已經不是一枝獨秀了，很多劇團也有這個條件做了。

賴 也沒有！其實並不多！即使內地也真的不多。香港話劇團是第一個專業團隊製作《如夢之夢》，我特別珍惜！毛老師（時任藝術總監毛俊輝）在 2002 年特地跑到台灣，看我們在臺北藝術大學的演出，然後他就立刻表示想做這個戲。從 2000 年到 2002 年期間，我們籌備演出，確實需要那麼多時間。我說香港話劇團是唯一能夠做這個戲的劇團，因為這個戲根本吃力不討好。作為導演，我要求觀眾要少，然後呢，舞台上人有那麼多，戲那麼複雜，佈景又這麼大，服裝也有四百多套，加上過去時代的服裝是很華麗的！對一個製作人來講，根本近乎不可能的。我常說要做這個戲，就等如自殺一樣！

祇有香港話劇團有這樣的資源，有這麼整齊的班底，那時是廿五個人一個整齊的班底，加上外面幾個人。在 production 方面我不用擔心，像你們的舞台技術主管林菁思考的問題，我都沒有想過，或者說是超過我的思考。場地是香港文化中心劇場嘛，林菁的想法基本上已超前我很多，所以他才會想把整個舞台墊高，墊高之後，戲中的妓院廂房和走廊就自然置在劇場的二樓樓座位置了，所以他真的是很厲害！要不然舞台便顯得太深，觀眾看二樓的視線也太高。

我祇把燈光設計師簡立人帶過來，他知道《如夢之夢》複雜的密碼，如果要一個燈光師重新思考的話，真的會瘋掉了！這個戲實在太複雜了！

KB 其實《如夢之夢》到現在也十多年，其間你祇為我們導過《水中之書》，而你在內地已經有很大的發展，跟很多不同單位合作，更在上海設立了「上劇場」，你認為香港話劇團在哪方面可再裝備，變得更成熟，做得更好？

賴 我已當了話劇團的藝術顧問多年，也很密切關注話劇團的發展。我提議的事，我覺得你們都在做，就是要更多本地的創作，但這也是非常不容易！你看各地每年出幾個好的舞台劇劇本？在華人世界沒幾個。你到「烏鎮藝術節」看，有多少好的是屬於華人的作品？很難呢，真的很難！不單要有自己的作品，要獨特的。我感到香港這幾年的創作力也有提升，因為這地方很多事情發生了，大家更勇於通過藝術表達，

我覺得這是非常好的！這需要創意嘛，尤其是本地的創意！

你們的黑盒劇場整個發展起來，現在已變成一個新劇本的創作中心，我感覺到了，也覺得非常好！你鼓勵了年青的劇作家，還製作他們的作品，真是太難得了！因為寫的劇本，跟真正把它排演出來，是兩回事。一個劇作家要學習，他寫出來的東西放到台上是甚麼感覺。

在發展方面，雖然你們覺得要這樣做，因為你們是「龍頭」，香港戲劇行業就要靠你們的創意。但其實從楊世彭、毛俊輝到陳敢權幾任藝術總監，我一直都在呼籲，話劇團不用演那麼多戲！但是我這個呼籲似乎也起不了作用！

KB 哈哈！

賴 現在演的戲真的有點多。多了以後，演員就會變成……怎麼說呢，今天首演一齣戲，明天又排另一齣戲，我覺得演員真的沒有時間去深刻去體會每一個作品，沒有充足的時間。

KB 其實我們也想少演幾個戲，我也知道你經常批評我們每年演的戲太多，就主劇場已有七至八個戲！從資源和營運的角度，每年四至五個戲，本應是最理想的。

賴 演員也真的很忙，因為他們還要做戲劇教育，或其他甚麼的，真的很忙！但你們是否在經營上有個 quota 或是甚麼的？

KB 每年演出數量其實是我們自己定的，因為現在香港的觀眾都喜歡看新的東西。但香港戲劇市場整體的觀眾量很少，他們要看不同的東西。

賴 其實他們不是一定要看不同的東西。這個狀況我們也面對的。有一個辦法⋯⋯

KB 怎麼辦呢？

賴 我們在上海的「上劇場」，一年三百六十五天都在演，因此也有壓力。我要 extend 劇目的場次，但觀眾的 pool 還沒有這樣大，情況跟你們有點像。

舉個例子，我這幾年在做一個 project，在我爸爸的故鄉江西會昌，一個很小的地方，那個地方小到就是，年輕人一輩子都不可能看到我們這種戲！我每年去演，然後現在那邊都要蓋一些劇場甚麼的。總之，有很多地方他們的 auditorium 條件都馬馬虎虎的，但都不應該介意這些，反正就是要去演。你看，廣東那麼大，在廣東話流通的地區中，你們應該就是最好的劇團！

也要想得遠一點，意思就是想一些小一點的地方，到一些偏遠的廣東的地方，慢慢打開市場。也許每一年就固定去三十個城市，廣東有些都是五、六百萬人，都是一些小城市，讓人們慢慢地期待你的戲，到這些地方巡迴，你們便可以減少一點製作。如果你們真的有兩、三個戲巡演，你們二十人的演員團隊其實也不夠的！哈哈！

KB 對呀！像我們的《最後晚餐》不斷在內地巡演，主角劉守正便要不停演，香港的戲要演，也要去巡演，根本就分身不暇！

賴 我們現在有很多戲作全國巡演，所以可以把 cost 降低，增加收入。

KB 巡演的戲，演員數量必須少。

賴 不一定的。如果是完全沒有明星號召的話，確實需要稍為降低成本。我們現在也分兩種國內巡演，一種是有明星，另外就是沒有明星的。當話劇團在全國走的時候，你們的戲還是不能有太多演員。比方說，《都是龍袍惹的禍》，二十位演員就太多了。我們巡演的戲，最多都是十二人左右，對我們來說已算大了。也有一個辦法，群眾演員可以到當地找，便可以降低成本。

KB 我曾參觀上劇場，也看過很多你創作的戲。我有一個想法，話劇團應該跟上劇場結盟，我們的戲放在上劇場長演，建立當地的觀眾。你們現在有 strategic partner 嗎？

賴 現在還沒有，但正思考這個問題。如果香港話劇團來上劇場，我們也可以跟你們討論怎樣合作。

KB 如果真的有兩、三個戲長年在外巡演，我們的演員團隊就真的不是現在這個數字了。巡演真的可做到自給自足嗎？

賴 當然有可能。

KB 我們現在去巡演，除了演員以外，我們還須帶上後台的人、不同崗位的設計人員和技術人員，如要全國巡演的話，那些人也必須願意跟著走。

賴　也有一個方法。譬如話劇團帶戲到我們上劇場演，上劇場會負責 technical team and support，那你帶個技術方面的領頭人來就可以了。

KB　但全國巡演而言，廣東話會否是一個問題？

賴　這是問題，但也是你們的特色！你們現在帶戲到大陸，觀眾反應如何？

KB　反應很好的！我們幾部戲都很受歡迎的，觀眾也習慣看字幕。話劇團的長遠發展，當然是希望發展大中華市場。除了找結盟如上劇場以外，參加內地的藝術節又是否有幫助？

賴　當然啦，如烏鎮藝術節你們就應該來。但我覺得更重要的是打開廣東的市場。廣東有多少人口？

KB　印象中是八千萬人口⋯⋯

賴　八千萬人口，是兩個韓國呀！

KB　所以你的建議是先打開廣東市場，建立當地的觀眾群？

賴　最大的主流你要抓住，除了廣東也要到上海，因為上海也有她的影響力。

KB　其實上海、廣州、北京，這三個地方我們都會去的。但是我們祇留一會兒就走了，影響力還是不夠大！

賴　所以有 strategic partner 就很重要。比方說，我們的戲，先在台灣演，然後再到上海劇場演，往後再到全國巡演。但在台灣的佈景不會照搬到內地，technical team 也祇會帶兩至三個懂這個戲的人去。

可是，巡演不是以賺錢為目標，而是要把市場打開。韓國人就是這樣，先打市場，當你們有了知名度，market 就會需要你。

KB　要是把戲帶到一些偏遠或二、三線城市，那麼對戲的技術要求是否要降低一點？

賴　要降低一點點。但也不會降很多。一般對方總希望劇團今天去，今天演，最遲也是明天演，再多一天就不可能了。

KB　不如談談烏鎮藝術節的經驗，當中對香港話劇團、以至香港劇壇又有甚麼啟發？

賴　我覺得烏鎮藝術節的營運是很難複製的。但我覺得烏鎮和話劇團應有更多的合作，如你們辦的 Black Box Festival，也應該推薦一些戲過來。

KB　對！我們的 International Black Box Festival（國際黑盒劇場節），曾邀請荷蘭、日本、韓國、台灣、新加坡等地的劇團來演戲，還有來自英國的戲劇藝術家。

事實上，我們引進一些演出規模較小的西方戲劇，每一周換一個劇目，我們已辦了兩屆，這個 festival 的迴響也很大，話劇團負責 technical support，那些外國的劇團帶演員和導演過來就可以了。

除此，我們還有一個針對香港年輕編劇的「新戲匠」系列演出計劃。我們每年都會徵

集新的劇本，然而挑選兩個劇目先在讀戲劇場試讀，最後給它們演出，上演地點也是在我們的黑盒劇場。

賴 那你們出甚麼錢給這些外國的劇團？話劇團要給他們機票嗎？那演出費又有沒有呢？

KB 我們負責他們的機票，也付一點演出費。還有他們的吃、住、行等費用，總之是 affordable fee ！話劇團會要求這些訪港的戲劇藝術家給我們辦一些工作坊，並對外開放，工作坊是收費的，演出的票房則由我們來收。

賴 你們的 International Black Box Festival，大概是幾年辦一次呢？

KB 每兩年一次。在每年的十月份。由於我們辦得好，西九文化區已表示也說下次要跟我們合作，在2018年，他們也投資進來啦。

賴 那非常好！慢慢的做好 Black Box 的品牌。

KB 最後要問的問題是，話劇團一直希望賴老師能為我們再次導戲，想看老師何時有空與我們合作？

賴 如重演《如夢之夢》，也可能要在2019年。

KB 兩年之後？賴老師真的太忙和厲害了，我們搶不過來又怎辦？

賴 哈，KB，講甚麼話！我肯定會再來的！

KB 很好！感謝，感謝！

賴聲川老師長年經營內地演藝市場，累積豐富而成功的經驗。他談到話劇團若要發展大中華市場，需要注意的幾個關鍵點，的確值得我們思考：

一．要創作和提煉屬於話劇團的精品，要具有香港特色、質量和能量接觸不同的觀眾；

二．到內地巡迴演出或參加藝術節，首階段更不應以賺錢為出發點，而是以拓展觀眾市場和劇團品牌為目的。有了知名度、兼市場主動邀請話劇團演出時，方才有議價能力；

三．巡演劇目及製作的規模不能太大，要找策略伙伴合作。技術人員則可「就地取材」，降低成本。我們也應積極研究與賴聲川的上劇場結盟，作為話劇團拓展內地市場的據點；

四．接受現實，遷就內地劇場的營運條件和配合對方的操作模式；在觀眾拓展方面也不能強求；

五．與內地院團合作，解決雙語演員不足的問題。國、粵雙語版的《暗戀桃花源》，正是中港台合作而成功的極佳例子；

六．廣東省是一個很大的市場，粵語話劇有相對的優勢，也是話劇團一大發展空間。

本團要進一步拓展內地市場，絕對可借鏡表坊的經營策略，包括伙拍上劇場，先把我們的劇作在上海公演，繼而「輻射」到更多其他城市。話劇團以後也可把更多賴聲川的劇作引進香港，或由話劇團再製作，甚至請他為我們度身訂造新作品。如此不論對本團劇目發展、以至開拓香港觀眾對華人現代劇場的視野將有一定作用。合作的大前提是話劇團要堅持藝術定位，以努力保存粵語舞台劇的傳統為己任，致力令本團劇作在華語戲劇界爭取更大認同和更多獎項。

杜國威先生 BBS

藝術篇──本地劇作家的搖籃

著名編劇,舞台及電影作品接近九十部,曾為香港話劇團創作多個經典劇目,包括:《人間有情》、《我和春天有個約會》、《南海十三郎》、大型音樂劇《城寨風情》、《長髮幽靈》、《我愛阿愛》及《我和秋天有個約會》等十九部膾炙人口作品。

杜氏獲獎無數,成績斐然,包括:香港藝術家年獎劇作家獎(1989)、香港電影編劇家協會劇本推介獎(1994)、香港戲劇協會風雲人物獎(1995)、路易卡地亞卓越成就獎(1997)、香港特別行政區政府銅紫荊星章(1999)、香港大學名譽院士(2005)、香港舞台劇獎傑出填詞獎(2009)以及三屆香港舞台劇最佳編劇獎、兩屆香港電影金像獎最佳編劇獎、台灣金馬獎最佳改編劇本獎等。

如果祇寫自己的經歷與感受,
總會有乾枯的一日,
因此編劇要多去接觸人、多做訪問,
代入他人的身份,有點像演員一樣。
──杜國威

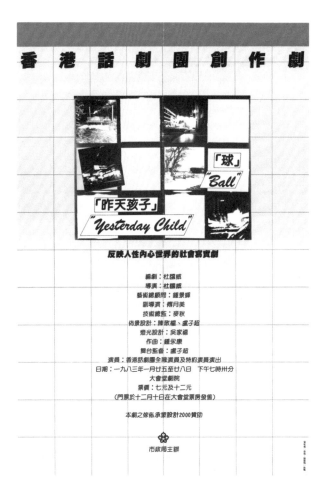

上圖　杜國威首兩部與話劇團合作的《球》/《昨天孩子》演出海報。

下圖　為籌備 1994 年首演的音樂劇《城寨風情》，編劇杜國威（左）及導演楊世彭（右）親自到正在拆卸的九龍城寨視察。

我與杜國威（杜 Sir）已是四十年的相交，目睹他由業餘編劇發展為走紅於影視界的專業劇作家！杜 Sir 在七十年代以教書為正業，編劇為副業，自八十年代開始獨當一面，與前輩李援華被譽為「劇壇李杜」，因兩人的劇作回應了時代和有家國情懷，有唐代詩人李白和杜甫的精神！

杜國威初試啼聲的兩齣劇作《球》(1979) 和《昨天孩子》(1983)，都是投稿香港話劇團的。《球》是以越南難民潮時代為背景的小劇場作品，《昨天孩子》則寫中國婦女的辛酸和寄望。到了 1986 年，杜 Sir 以梁蘇記遮（雨傘）廠興衰史而創作的《人間有情》，對各種情懷的描寫和刻劃就更有深度和細緻，編劇技巧亦更為成熟，完全抓緊觀眾反應，觸動人心。為了準確掌握梁蘇記遮廠的歷史，我和杜 Sir 專誠拜訪了遮廠第三代傳人梁春發先生蒐集資料。梁先生更因為家族工業歷史被搬上舞台而贊助了部份製作費。時任藝術總監陳尹瑩 (Sister) 是這齣戲的導演，也許 Sister 和杜 Sir 都是編劇出身，彼此惺惺相惜。此外，為了讓演員體驗生活，透過廣州話劇團團長林乃忠先生的協助，我安排了全體演員和舞台人員赴廣州參觀廣州第一雨傘廠（梁蘇記遮廠原址）。1987 年，《人間有情》重演後移師廣州南方劇院演出，更成就了話劇團首齣在境外演出的原創劇。

杜 Sir 以辛亥革命前夕廣州黃花崗起義失敗、盡顯家國情懷的《遍地芳菲》吸引了戲劇大師鍾景輝，他於 1988 年執導此劇時，動員了一大批香港演藝學院學生參演，陣容和場面之浩大，為半露天座席的舊高山劇場帶來了無比震撼！毛俊輝也曾與杜 Sir 合作。他早於 1989 年，以客席導演身份執導了杜 Sir 的短篇劇作《色》，與美籍華人黃哲倫的《聲》同場演出，可以說是本團「黑盒劇場」的首發製作。

作為一位多產的劇作者，杜國威在可立中學任教時已倡導學校戲劇，其後更由業餘編劇走向全職編劇之路。杜 Sir 於 1989 年獲香港藝術家年獎；1993 和 94 年也憑《聊齋新誌》（灣仔劇團）和《南海十三郎》（香港話劇團）接連獲得香港舞台劇獎的最佳劇本獎。回首八十至九十年代是杜 Sir 創作的黃金歲月，他絕對是業界公認的金牌編劇！

杜國威 × 陳健彬

(杜)　　　　　　(KB)

KB 杜 Sir，你很早已跟香港話劇團結緣，你首個為話劇團編寫的劇本是哪齣戲呢？

杜 是《駱駝祥子》（1979 年七月上演）。

KB 這是改編嗎？

杜 對，與袁立勳、麥世文、許堅信及黃榮燦一起改編。我當年正在教書，還寫了《球》，是袁立勳提議以《球》參加話劇團的比賽，這個劇本最後變成了「優異作品演出」，還記得《球》是和《童話》被安排一起公演的。

KB 《童話》是由陳耀雄編劇，但那是話劇團甚麼比賽？

杜 香港話劇團的短劇創作比賽。這次演出後，我繼續教書，也繼續搞戲劇課外活動。三年後，袁立勳邀請我為話劇團寫《昨天孩子》（1983）。當時我的條件是要同時演兩個短劇，一個是新寫的《昨天孩子》、另一個就是重演的《球》。那次演出結束，一些老資格的學者，如張秉權、陳德恆和方競生看著我，雖然不認識我，但全都熱淚盈眶！

KB 因為香港劇壇終於有創作劇！你在七十年代尾為話劇團寫戲時，劇團的氣氛，與後來寫《人間有情》（1986）時可有不同？編劇的參與度有否改變？

杜 當年劇團的演員幾乎都是排演經典翻譯劇，他們不會覺得創作劇很珍貴，祇覺得排演主要製作外，還要排小製作很辛苦，會有怨氣。你看我現在老了是「勞氣的鵪鶉」，以前是「正牌的鵪鶉」，他們不找我發洩，又可向誰發？

KB 是排《人間有情》的時候嗎？

杜 不是，是《昨天孩子》，當時我還未成為專業編劇。那戲要選角，我就坐在旁邊像鵪鶉一樣，當時袁立勳也在。有個別演員借機投訴話劇團的制度，用這個機會來發洩，把遴選的台詞變成了其他台詞，或是無中生有，甚至加插粗口，我當時也呆了。

KB 你當年還年輕，會否感到很害怕呢？

杜 不是害不害怕的問題，我當時已經三十多四十歲，還在教書，不是以編劇謀生，其實更多是尊嚴問題。

KB 原來有這樣的事？不愉快的事就不要再記住了，讓我們回顧以往值得記住的片段吧！還記得《球》和《童話》的公演是1979 年十月、《昨天孩子》是在 1983 年，《人間有情》則是 1986 年。

杜 對！雖說有些演員比較兇，但話劇團也有很多好人。當時《昨天孩子》的演員我記得有劉小佩、高子晴、陳麗卿等人。那個時候的演出並不多，劇團也沒有甚麼錢。他們就會專門去女人街等地方買很便宜的衣服，或者是穿自己的「私伙」衣服，把自己打扮到夠符合角色，為此我很感激。

KB 你為香港話劇團寫了許多與香港社會相關的戲。其實，當時是甚麼社會狀況令你寫下《球》和《昨天孩子》？為甚麼會寫這個類型的戲？

杜 《球》當時是以「越南燦」為背景。

KB 你指越南難民潮？

杜 對，他們逃難來到香港後常被歧視，不是住劏房，就是住在難民營，甚至祇得一個床位。像《球》劇中的主角就常被人欺負，內心想要報仇，於是幻想自己怎樣「糟躂」老闆、弄壞機器。而他又沒有地方可去，就往公園裡去，公園裡又有一個「傻婆」，她不覺得自己傻，想找人聊天，兩個人就開始在公園聊天。

若問我為甚麼喜歡這個戲，因為這兩個角色都是香港社會底下孤獨的個體，我相信人本身就是一個孤獨的個體。而且當時我還在黃大仙區教書，那兒不是高尚住宅區，所以我很了解基層生活。

KB 從你提到當時的歷史背景，可見你的社會觸覺很強，是因為你接觸的學生多是基層嗎？

杜 對，我當時的錢都用來請學生吃飯、籌備製作和排戲。所以即使當老師也一直很窮，我相信生活並不是為了與別人看齊，我覺得能做自己便好。

KB 為甚麼你的作品裡很少校園題材？

杜 寫校園很容易會傷害到其他人呀，別人會認為你含沙射影。

至於寫《昨天孩子》，由於我從小家裡很多女人，所以知道女人的心態。但你寫正經、賢淑的女人又沒有甚麼可寫，寫一些邪氣、辛酸的女人才好看。

KB 你的家人都很疼你嗎？

杜 很多人都以為我是在溫室長大，像《人間有情》一樣那麼溫馨，但其實大家為甚麼不逆向想一想呢？

KB 所以溫馨如《人間有情》，原來是你對家庭美好的期望？

杜 對，每個人都以為我家裡跟我寫的戲一樣。我十三歲時播音賺的錢很多，多得可以做一把摺扇送給媽媽。但我長大轉聲之後，無辦法繼續做播音，媽媽就轉而疼愛其他兄弟，我感到非常失落。所以我不建議小朋友做童星。後來我慢慢調整，直到《人間有情》才找回了「自己」。

KB 你編寫《人間有情》的時候還在教書嗎？

杜 對，我 1992 年之後才辭去教席。

應該是 KB 你邀請我試寫《人間有情》，當時話劇團的藝術總監 Sister（陳尹瑩）也是編劇，因此我也有點壓力。她當年請我試寫一場戲，我就寫了一個序幕。後來她親自執導《人間有情》，她處理得很好，我認為沒有一個人能比她把中國的人情倫理處理得那麼好！

KB 《人間有情》當年還到廣州演出呢！

杜　其實是天時地利人和促成了那次演出，因為政府有資助，希望講一個關於香港變遷的故事，而當中又涉及廣州，所以去了廣州演出。

KB　想起來，首個到美加演出的戲是由 Sister 編劇、以本地為題材的《花近高樓》(1989)。

杜　Sister 的台詞最精煉，若她再早點出生的話甚至可比曹禺；但同時她亦容易困於台詞，人物所表達的多是她本人的心聲。這個時代，編劇想要表達的事情，不能像《十八樓 C 座》那樣圍爐聊天去表達。所以為甚麼我寫《昨天孩子》，是以一雙母女的角度去講時代，台詞要與角色配合。

KB　《人間有情》以後，你就寫了由 King Sir（鍾景輝）執導的《遍地芳菲》(1988)，及後又寫了由毛俊輝執導的《色》(1989)。然後隔了一段長時間才再與話劇團合作，因為當時藝術總監楊世彭博士不太熟悉本地創作劇，直到《我和春天有個約會》(1992) 和《南海十三郎》(1993) 獲得巨大迴響，他才邀請你寫《城寨風情》(1994)。

杜　我 1992 年獲得獎學金到了紐約，在那邊寫了《我和春天有個約會》。但那個時候我還未成為話劇團的駐團編劇，真正以駐團編劇身份寫的是《南海十三郎》，《春天》祇是因為我當年答應了古天農（時任助理藝術總監）才寫。

KB　你去紐約是獲得了 ACC（Asian Cultural Council — 亞洲文化協會）的獎學金嗎？

杜　對呀！我拿了獎學金去紐約，當年也是個窮苦學生，一天祇吃一頓飯。當時住在 SOHO 區附近，在那邊吃完飯走路回家已經差不多又開始餓了……所以吃完飯之後就愈走愈快，想快點回家，説不定是因此練出好身體，哈哈！

KB　你去了美國多久？

杜　一年。當年每個人都想去紐約，但我其實不是太想離開香港。我不是那種喜歡背著背囊環遊世界的人；我在外地，還一直想念香港的人事物。而且當時剛剛脫離教職，也不太習慣，我在那邊住了兩個月，都未肯將行李箱的衣服放在衣櫃裡。可能是我的經歷比較不同，我覺得我們再怎樣學也不是外國人的文化；而且那時候，我連 playwright 這個字也不懂得怎麼寫，我寫的劇本也祇好請 Grace（廖梅姬）幫我翻譯為英文，因為怎樣寫都不是當地的語言。

KB　你當時帶了《色》這個戲過去。廖梅姬當年在浸會（現香港浸會大學）教翻譯，她也翻譯了很多戲劇作品。

杜　對，我很感激她！另一個我很感激的便是黎翠珍 (Jane Lai)，因為她擔任主筆，替我翻譯了《人間有情》，英文版也被收錄到 Oxford 出版的英文劇本集，所以如果要演英文版，《人間有情》已有完整的英文劇本。我亦常常希望可以將《人間有情》帶去 Broadway，我認為外國人也想看關於中國的戲。

KB　那你當時身在異地，手上又無資料，是怎樣寫出《我和春天有個約會》呢？你是否在寫劇本前就已經做好資料搜集？

杜　我曾訪問曉華和劉雅麗，大家都知道劉雅麗唱歌非常好聽，一開聲就讓人安靜聽她唱；而且我又曾經跟隨崔萍學唱歌——就是唱《南屏晚鐘》那位崔萍老師。

KB　《我和春天有個約會》的成績，令人喜出望外！

杜　想不到，演員也想不到。

KB　因此乘勝追擊，便出現了《南海十三郎》，很多人也說這是你的代表作；之後就有大型音樂劇《城寨風情》，連參演的演員也很喜歡這個戲！

杜　因為很少會三團（香港中樂團、香港舞蹈團及香港話劇團）聯演，而且楊博士對這個演出很負責、很有承擔。說起楊博士，雖然他的作風較為海派，但在我離任駐團編劇後的一段時間，他仍然很關心我的生活狀況，這令我非常感動。

KB　我自己也很希望能夠重演《城寨風情》。

杜　我也希望，但即使重演我也不想再修改它。編劇不應該把自己已完成的作品改完又改，畢竟那個作品就代表了你當時的想法和情緒。正如我畫了一幅畫，上面寫著是七十一歲畫的，就代表了我七十一歲的狀態，不能在七十二歲時覺得這幅畫不太好就在上面修改，劇本都一樣。

KB　是的，還有千禧年代的《讓我愛一次》，我也很希望可以重演。

杜　說起《讓我愛一次》，我很想念阿龍（何偉龍）[1]，天妒奇才。提到話劇團我最懷念楊博士（楊世彭），最遺憾是阿龍。

KB　那麼話劇團除了 Sister 和楊博士以外，你亦曾與第三位藝術總監毛俊輝合作，但任內他刪去了「首席演員」和「駐團編劇」一職，你當時感受如何？

杜　當時固然有點不開心，但大家日後相處仍然很好，毛毛（毛俊輝）對我仍然很熱情，他太太美儀（胡美儀）很喜歡我寫的粵曲，她也曾經演過我寫的《珍珠衫》。

KB　《珍珠衫》裡的文辭相當典雅，為甚麼杜Sir 你有這麼好的文學修養？

杜　這要歸功於我姐姐小時候逼我唸唐詩和古詞，正所謂「不會吟詩也會偷」！

KB　說起文學修養，現時新人輩出，香港演藝學院亦培訓了許多新編劇，他們在培養文學修養，甚至社會價值、表演形式等與以往的方式截然不同；雖然同屬粵語寫作，但他們於掌握及運用語言上亦與以往有距離，可否分享一下你在近年觀看新一代編劇作品時的體會？

251

註1　何偉龍（1956-2014），為當時《讓我愛一次》的導演。

杜　他們現在所接觸的是一個新的社會，但我有一點想要提醒新編劇，就是不要將俚語入文就以為等同於「現代」。如莊梅岩的作品少見俚語，卻很有見地和文學修養，見識廣博之餘，也能夠理智地分析事物。

我覺得新進的編劇要多接觸社會不同層面，如果對香港的社會面貌理解不夠全面及客觀，就要盡量避免立場一面倒。我知道自己在描寫人性的真偽題材方面較為到家，因為我六歲就已經接觸大人的世界與社會，亦接觸過播音與電影，因此我的想像亦不受舞台所局限。

而且聰明的現代編劇不應借角色之口去講自己想要講的事，聰明的編劇應是帶出自己內心感受，作品是會隨著個人經歷而變化。像鄭國偉描寫的世界較為悲情，對世界沒有甚麼希望，但他寫得很好，我希望他在接觸社會、或是有更多人生經歷之後，會發現世界有另一面值得他去寫。

如果祇寫自己的經歷與感受，總會有乾枯的一日，因此編劇要多去接觸人、多做訪問，代入他人的身份，有點像演員一樣。我常常讚賞莊梅岩，就是因為她的視野令你感到驚喜：既寫到《法吻》、亦寫到《找個人和我上火星》，又寫得到《聖荷西謀殺案》。也許是因為她是修讀心理學，受西方文化影響，她的 logic 和感情與眾不同，她的台詞是屬於她自己的。所以我們暫時不能勉強她寫一個「中國古裝」為背景的戲，正如你要我學何冀平寫北京、寫胡同裡的故事我也寫不出，因為我是地道的香港人啊。

KB　你的劇本大多以粵語寫成？

杜　對的，我喜歡琢磨台詞，所以不希望演員改動太多，因為我用甚麼尾音、語氣都是有部署和安排。

KB　你的作品聞名海外，你怎麼看話劇團向海外及大中華的市場發展？

杜　我認為好的戲不妨重演，不要擔心其他人說是偏心。而且多演好戲對編劇也是一種鼓勵，再者到外地巡演的戲更加要好，特別現在內地的觀眾很挑剔，他們看完之後的回應可說是絕不客氣。

KB　感謝杜 Sir 的建言，現階段杜 Sir 可還有甚麼願望？

杜　我自己希望可以發展《人間有情》的英文版演出，另外也希望《城寨風情》、《我和秋天有個約會》可以重演。

KB　香港製作在內地開始有市場，如《城寨風情》在香港重演反應熱烈，我們亦可以將戲帶到內地演出。

最後，你對話劇團的未來有甚麼期望？

杜　我以往為話劇團寫劇本時，都會考慮到劇團有甚麼演員，會為他們度身訂造角色。畢竟，編劇也是一個 job，要知道這個 job 的性質很重要，不能孤芳自賞，也必須稱職。

話劇團與外界的市場不同，外界擅於做小品，如一個半小時內的作品；話劇團既然

有演員兼有資源，應該著力做一些較長篇的戲，不要與坊間的劇團爭市場。

另外，劇本一定要精煉，要足夠成熟才製作，不要完成過後再多次改編；正如再演《城寨風情》我也不會改動劇本，調整的工作就交予導演好了。

KB　多謝杜 Sir 的分享！希望不久的將來，你能親身見證《城寨風情》在舞台上再展風采！

我曾先後兩度效力香港話劇團，也先後協助文化署草擬有關話劇團的發展計劃。1984年起草首份計劃書時，我曾諮詢時任藝術總監楊世彭的意見，他當時的回應主要集中於演員團隊的建設、針對不同觀眾群組的「A、B團模式」和聘請「駐團舞美設計」等等。1990年六月，楊世彭重掌話劇團，我和他遂因應部門的要求，就劇團的發展計劃再作一次全面的檢討和修訂。在眾多的新建議中，楊博士著墨如何發展有質素保證的劇目，並建議設立「駐團編劇」，剛從紐約研究戲劇回港的杜國威便成為不二之選 —— 這既使杜 Sir 晉身為了香港首位全職舞台編劇，也是他事業上的轉捩點！

在擔任話劇團駐團編劇期間，杜國威寫了多齣精采劇目，包括首齣合約作品《南海十三郎》、市政局三團（話劇團、中樂團、舞蹈團）聯合製作的《城寨風情》、《愛情觀自在》、《Miss 杜十娘》、邀得影視紅星汪明荃跨界主演的《誰遣香茶挽夢回》、《地久天長》、《讓我愛一次》和《長髮幽靈》。上述每齣都是藝術性和商業性俱備，值得一演再演的經典劇目！順帶一提，劇團於1997年增聘了一位駐團編劇何冀平，她的重點作品包括獲獎無數的《德齡與慈禧》、《還魂香》、《梨花夢》及音樂劇《酸酸甜甜香港地》。本團亦曾聘用梁嘉傑（十仔）為「見習駐團編劇」，劇作有《案發現場》。

基於話劇團公司化後在人事編制和資源運用上的調整，「駐團編劇」制度亦於2002年三月取消。劇團最近一次與杜 Sir 特約合作，要數2012年的《我和秋天有個約會》，這是其經典作《我和春天有個約會》（1992）的延續篇。然而，本團的「新劇發展計劃」卻未有因為取消「駐團編劇」而停下來，其發展步伐反而是加速了，尤其是香港演藝學院開設編劇系後，新一代的舞台編劇輩出，儘管他們的社會價值觀、文學修養、藝術要求和創作形式與前輩有極大差異，但新生代亦各有風格！相信假以時日耕耘灌溉，香港的創作劇真的會「遍地芳菲」，果碩累累！杜國威和何冀平的成名作品，當會以「保留劇目」處理，在適當時候重現舞台，薪火相傳。

司徒慧焯先生

藝術篇──藝術新容器中成長

香港演藝學院戲劇學院藝術碩士（導演系）。現為香港演藝學院戲劇學院（導演系）副教授，香港話劇團聯席導演。曾六度獲香港舞台劇獎最佳導演提名，並於 2011、2012 及 2014 年分別憑《豆泥戰爭》、《脫皮爸爸》、《都是龍袍惹的禍》（香港話劇團製作）獲獎。他與張國永、鄧煒培曾憑《魔鬼契約》的光媒體設計同獲 2010 年香港舞台劇獎最佳燈光設計獎項。

2016 年執導舞台劇《元宵》（香港演藝學院製作），於斯洛伐克藝術節獲「觀眾最喜愛大獎」和「最佳融合演出獎」。他執導的第一百齣舞台劇 ──《親愛的，胡雪巖》（香港話劇團製作）獲 2017 上海·靜安現代戲劇谷壹戲劇大賞「年度最佳導演」。

我經常說一個比喻，當我是自由身時，
我的「容器」還是一樣，換湯不換藥；
但在話劇團，我可以嘗試 create 一個新容器，
這對我藝術生命的成長幫助很大。

──司徒慧焯

司徒慧焯（中）執導的《親愛的，胡雪巖》屢獲好評，已成話劇團新經典。

前言

司徒慧焯 (Roy) 是本地一位不可多得的優秀編導人才。他於 2006 年九月接替何偉龍成為香港話劇團第二位「駐團導演」；在劇團服務了六年後，於 2012 年九月轉投香港演藝學院當講師。現以話劇團聯席導演身份，與我們緊密合作。

過去十三年間，Roy 為話劇團執導了十多齣舞台劇。他的導演風格獨特、創新、細緻兼富時代動感，他導的戲多次在香港舞台劇獎獲獎。

Roy 擅長在市場與藝術之間取得平衡，他的作品除受本港觀眾歡迎外，在內地也贏得相當好的口碑。《脫皮爸爸》2011 年香港首演及巡演廣州，2014 重演後遠征日本名古屋；《都是龍袍惹的禍》2014 年於香港重演後，先後移師北京和廣州演出；《親愛的，胡雪巖》2016 年亦先後在本港及上海公演，屢次都凱旋而歸。

Roy 的戲劇基因，可追溯到他讀中學時參加「戲劇匯演」。八十年代的戲劇匯演是由話劇團策劃與統籌，屬本港業餘話劇界（包括學界戲劇）每年一度的盛事。當時以可立中學與旅港開平商會中學創作的劇本為佳。因為這兩間學校都有一位熱愛話劇的老師 —「可立」有杜國威、「開平」則有許遠光（致群劇社成員）。Roy 當年就是開平的學生。戲劇前輩如李援華、莫紉蘭、任伯江、麥秋、鍾景輝、蔡錫昌等都曾擔任戲劇匯演的評判，評判們的總結發言，對匯演的參加者絕對是一大鼓舞。同路戲劇人如鄧樹榮、林奕華、李國威、吳家禧、陳炳釗和一休（梁承謙）等早年都經過匯演的洗禮。我猜想，Roy 對舞台不離不棄，並選擇走職業導演的道路，就是植根於當年的戲劇匯演。

Roy 在演藝學院就讀時，為編劇杜國威的《遍地芳菲》(1988) 作資料搜集，是首次參與話劇團的工作，之後與劇團再無合作。直至 2004 年，他應時任藝術總監毛俊輝邀請，聯合執導《家庭作孽》時，我們才與 Roy 再聯繫起來。

司徒慧焯 × 陳健彬

（司徒）　　　　　　　（KB）

KB　你還記得自己首次跟話劇團合作是哪齣戲嗎？

司徒　應該是《遍地芳菲》，我當年還在香港演藝學院唸書，杜 Sir（杜國威）找我做資料搜集。

KB　那是 1988 年。你怎認識杜 Sir？

司徒　戲劇匯演嘛！當年杜 Sir 的影響力很大，他是可立中學老師，而我是旅港開平中學學生，那些年，可立的戲劇也很厲害！當年我正學習怎樣寫劇本，也是向杜 Sir 偷師。

KB　你當年有寫劇本的經驗嗎？

司徒　入讀演藝學院時，我已為香港電台寫劇本賺錢，也有參加一些劇本創作比賽，通常會有點獎金，哈哈！我兒時家境很困難，中四起父母便不再給我零用錢，我必須自己賺錢，所以寫劇本成為了我謀生的方法。

KB　那麼，你的劇本在哪裡發表？

司徒　我由中四開始參加戲劇匯演，連續參加了十年，就算我就讀演藝學院時仍有繼續參加，返母校幫手排練，過一過戲癮，同時也給自己練習的機會。這十年給我磨練的機會，讓我開始明白觀眾想要甚麼。

KB　那年代很多喜歡戲劇的人，都跳入電視、電影圈。

司徒　八十年代尾至九十年代頭是演藝事業的黃金年代，演藝學院頭幾屆畢業生，大部分人到今日仍然留在演藝圈。

KB　當時已想當導演嗎？

司徒　夢想當導演一定有，但沒有刻意實際去想，當時祇知道當舞台導演不能賺錢。試問香港能有多少位全職舞台導演？

畢業後我到處找機會，見徐克的電影工作室有編劇工作我便去試，見我的正是阮繼志，兩日後我便正式上班。

KB　自八十年代尾的《遍地芳菲》後，你跟話劇團於哪年再度合作？

司徒　要到《家庭作孽》（2004 年）了。

KB　中間還做了甚麼工作？

司徒　我首先在電影工作室過了兩三年，算是累積了少許名氣，開始有人找我寫劇本，曾跟杜琪峯等不少大導演合作。我也曾在王晶的公司做過一兩年，當時主力幫劉偉強。隨後也曾跟于仁泰合作，拍了《夜半歌聲》，我是編劇及演員。那是一次非常好的經驗，因為可以跟張國榮拍戲。

然後，我開始覺得香港電影的發展好像有些問題，祇是不斷地重覆。我不想當一個電影編劇，於是便主動走到 TVB（Television Broadcast Limited — 電視廣播有限公司）叩門自薦，要求當編審，兩

天後得到回覆便上班了。不過 TVB 是大公司，掣肘較多，做了兩年，我想離開了，剛好收到奚仲文來電，他邀請我當音樂劇《雪狼湖》導演，我便馬上答應了。

那是多年累積的人脈吧，奚仲文與張學友，我早於電影圈時已認識。現在回想，我認為每一件事都要努力去做，你不會知道每個成果到最後會給予你甚麼，但如果你得過且過，那些經驗和得著便不能成為日後的「土壤」。

到大約 1997 年，商業舞台劇開始蓬勃起來，由 1997 至 2007 年，我膽敢說，我是唯一一個可以當全職舞台導演為生的人。因為那十年，我任何演出都會接，甚至有三、四年，每年執導八個作品。

到 2004 年，我與毛 Sir（毛俊輝）聯合執導《家庭作孽》。後來毛 Sir 再給我機會，便執導了《愈笨愈開心》（2006）。這個戲出了點狀況，編劇沒有把劇本寫出來，於是我們一邊排練一邊寫劇本。

KB 那是相當難得的經驗，讓你懂得應付危機。你為甚麼會想成為話劇團的「駐團導演」？

司徒 2006 年，徐克也正好找我，想邀請我回電影圈當編劇。但當我不斷做舞台製作後，發覺自己渴望在舞台導演上再多花功夫。另一方面，我不覺得自己特別擅長編劇，要我改劇本反而還好。

KB 《三三不盡》便是你成為駐團導演後的首個作品。在此之前，你還為《潮州姑爺》擔任指導。其實，在舞台賺的錢比電影圈真的少很多！

司徒 舞台給予我的生命力比較強，而且，對於導演來說，能在話劇團擔任駐團導演，簡直夢寐以求！因為話劇團有最好的排練場地，有最強的後台團隊支持，可以助你實踐所思所想。

當自由身導演時，雖然作品成果不錯，但每次總有一種聯誼會的感覺。話劇團則有一班常駐演員，可以一起成長，一起實驗，而且與演員合作久了，便可以更有效率地溝通。

我經常說一個比喻，當我是自由身時，我的「容器」還是一樣，換湯不換藥；但在話劇團，我可以嘗試 create 一個新容器，這對我藝術生命的成長幫助很大。

KB 你當時有為日後發展打算嗎？

司徒 很簡單，我祇想成為一位好的舞台導演。金錢於我而言不是最重要，我也可以從很多不同途徑賺錢，所以薪金不是我唯一的考慮。況且，在話劇團資源及各方面配合的條件下排戲，我覺得自己賺了。

《愈笨愈開心》雖然製作過程很緊湊，但我上午想要茶壺，下午便有五款供我選擇。試問哪個劇團可以比得上？

KB 你在話劇團當了六年駐團導演（2006 年九月至 2012 年八月），相比你其他工作，算是長了。

司徒 那時毛 Sir 剛大病初癒，我跟他說我打算留在話劇團十年呢！怎料毛 Sir 一年後（2008 年三月）便卸任藝術總監了。但我想投放長一點的時間在此，兩、三年太少了。到

259

現在我還覺得，六年其實不夠，能多做兩年更好。

KB 你來的時候，駐團導演何偉龍剛好離團。

司徒 正是有前輩願意讓出機會，我才能加入。

在加入話劇團之前，很多人勸我不要進團，說這兒是非多。不過，我認為這個世界祇要超過兩個人便會有是非。而且，我曾在不同大機構工作，是非更多了，相比話劇團的人其實更單純。

相反，入團以後，我學懂付出更多，也令我更容易建立與人相處的關係。我大約花了兩年時間與團隊建立關係，即使面對比自己輩份高的前輩也不畏懼，可以直接表達。

戲劇是一門綜合藝術，需要與很多人一起工作，講求團隊合作，無論我最終失敗還是成功，為甚麼那些貴人還是會記得我呢！因為我曾經努力付出，每一次我都要做足自己本份。如果你沒有做足，自己也會覺得不滿足，何況，其實我沒有甚麼東西會輸掉。

有時候，哪怕跟大明星合作，都不用害怕，但凡喜歡演戲的演員，都渴望聽取意見，所以根本不用怕，導演的工作本來就是給予意見。無論對方是否喜歡，我都先做好自己本份。

KB 你在演藝學院讀書時，誰是你的導演系導師？

司徒 最主要是李銘森老師，李老師為我打好根基。

KB 當你接觸話劇團演員時，你是抱著甚麼心態與他們工作？

司徒 我不會視演員為工具，有一些電影導演會視演員為工具，我自己很不喜歡這種感覺，我認為大家都是生命體，要互相碰撞才過癮，要尊重所有人。

相對於很多前輩，我不認為自己很有經驗，我認為演員都有值得我重視的看法，也可以從他們身上學習。我從不認為演技分甚麼老派、新派，每個演員都有其可以發揮的特色。祇有一種演員我是不能接受，就是既固執又懶惰的那種，那些人早應離開，不值得留在團內。因為大家是一個團體，一起前行，除此以外，但凡肯用心的演員，我都很喜愛！

KB 這也是因為你的導演能力有目共睹，所以大家不敢偷懶。

司徒 那當然必先做好自己，如果自己本份做不好，又怎能要求別人？譬如說，是話劇團訓練我不再遲到！最初兩年，我也經常遲到，但慢慢也變得守時了，是這地方訓練了我的自律。

KB 毛 Sir 好像很欣賞你能夠發掘不同演員的才能呢！

司徒 他是一個很懂得選擇的藝術家，但是未發生在眼前的，他未必會去發掘；而我則偏好發掘演員的可能性，這也是我喜歡排練的原因。

KB　你怎樣對付固執的演員？

司徒　可以互相挑戰啊，尤其是我在電影界長大，從不怕與人爭辯。其實，大家都是為著辯明最終的真理，我跟你爭論得多，自己也會更清楚自己的想法。

KB　你除了能夠平衡市場和藝術價值以外，還有甚麼成功之道？

司徒　我不敢說自己成功，我衹能說我現在到達一個比較成熟的位置。如果一齣戲是一把刀的話，我會說我要的招比較亮麗，因為練習多了，懂得應該怎樣出招。但同樣，如果沒有話劇團前後台的支持，我其實不會有今天的成績。

KB　你執導的《親愛的，胡雪巖》（潘惠森編劇）廣受內地觀眾歡迎，是因為你懂得內地觀眾的口味嗎？

司徒　我從沒這樣想過，很多人說這個戲是針對內地觀眾，其實我根本沒有這個考慮。胡雪巖這個人物本身「好看」，我衹是感受到大家關注的問題、打開雷達接收當代的氣場而已。

KB　那麼也是你執導的潘惠森另一個作品《都是龍袍惹的禍》講的是貪污問題，你是針對內地市場嗎？

司徒　對我來說，《龍袍》最重要的是命題是：「一個人是如何成為一個人？」

KB　所以你不是想講貪污問題？

司徒　那當然也有，劇本本身寫了。

KB　那你豈不是偏離了劇作家的意圖嗎？

司徒　當然，潘惠森有跟我說他的創作意圖，但是潘 Sir 不會限制導演的創作空間，他會欣賞不同人的創作，兩個藝術家合作，都講求尊重。

KB　我們卻遇到另一個問題，雖然我們有很多製作都非常認真，但投資大，回報少，幾乎每一次演出都虧蝕，你有甚麼見解？

司徒　藝術就是這樣啊，需要金錢投資，但回本不單是指金錢的回報，而是看整個社會得到的回報。其實發展得好的國家，其藝術發展也不會差。例如德國的科技工業發展厲害，但藝術發展同樣出色。政府在當中的投資很大，當地製作衹要有三成觀眾便能回本，令藝術家可以自由創作。全世界都視德國為戲劇先驅，這就是投資，隨之帶動旅遊業發展等等，所以不是直接回報。

KB　但話劇團仍要面對缺乏製作資金的問題。

司徒　話劇團有能力找來更多投資者，不應衹靠政府資助。

KB　你認為話劇團有這樣的議價能力嗎？

司徒　香港的市場太小了。就算 full house，有時也不能 break even。

KB　那到內地演出，便更難回本了。

司徒　我不認同，衹是需要找到 promotor 承接演出。話劇團在內地已經建立了一定知名度，可以跟當地劇團合作，聯合製作。我

認為我們既要保衞粵語戲劇，同時也要開拓普通話市場，市場其實很大。

KB 對於發展普通話話劇，不同人士都眾說紛紜。

司徒 我認為話劇團的戲必須帶到北京、上海，然後再到杭州及烏鎮，之後再到其他城市發展。

即使發展歐洲市場，我認為話劇團製作亦毫不失禮。但坦白說，我們的創作正處於「樽頸」，因為本地戲劇市場不能支撐話劇團繼續發展，所以劇團要思考如何擴展市場。

KB 你認為香港戲劇市場前景如何？

司徒 根本是一個沒有前景的市場。

KB 也不要太消極，西九文化區也正在發展。

司徒 待工程完畢才算吧，你不能老是想著西九，否則我們會退步。

祇要有好戲，自然會有市場，市場的包容性很強，祇要做得好，每個戲都會找到自己的市場。香港話劇團慢慢會建立一種氣場，觀眾會熟悉這種氣場。

KB 現在你是香港演藝學院的老師，你認為目前戲劇學院有足夠方案與業界合作嗎？現時戲劇學院所提供的訓練，又是否能為業界提供所需？

司徒 演藝學院是戲劇工作者的訓練場，我認為訓練場不能確保每個人都有百分百能力。

我更認為，如果香港祇有香港話劇團和中英劇團兩個全職劇團，發展空間實在相當不足。有些我認為不錯的學生，卻沒有較好的出路，我看見也有點心痛。我敢說，如果你願意投身戲劇行業，基本上你已是一個好人，因為你願意犧牲，但似乎這些年輕人都未能得到應有的回報和創作空間。

所以我們必須將空間拉闊，將戰場擴大。曾有人說，香港劇場在 1997 年之後幾年，曾經歷一個小陽春，估計當時約有三萬名恆常觀眾，但我猜現時祇有約五至七千人。這數字可以養得起多少個劇團、多少人？所以必須擴大市場，不能祇集中在香港。

KB 在演藝學院訓練演員的過程中，你有任何困難嗎？

司徒 我們都要面對現時演員的中文根底比較差的問題。當然，我們都不能祇用單一標準去衡量所有演員的表現，演藝事業也不是這樣的一回事。

另一個問題是現在的學生空餘時間太少，演藝學院既是練習場地，學生需要有足夠時間練習和排練。可惜，他們要應付其他語文和人文學科的學習。另外，業界沒有足夠崗位可讓所有畢業生留在行業裡頭發展。

KB 因為市場不夠大，不能容納這麼多畢業生，或者可以說，社會根本不需要這麼多演員？

司徒 我認為演藝事業一定要不斷換血，因此需要不斷訓練新血。

這也跟文化政策有關，資源分散給眾多藝團，讓你苟延殘喘但又沒足夠資源發展。工廈政策又不容許你在排練場做演出，政府能提供的表演場地實在太少了。文化，是一種養份。香港人需要文化的培養，戲劇是其中一種文化養份，而演藝學院是香港唯一一個真正訓練演員的地方。

KB 你剛才說畢業生的水準比以前低了，這跟師資有關嗎？

司徒 我沒有說過，而且兩者也沒有關係。不能否認現時學生的集中力普遍較低。我認為內地的學生在這方面比香港學生優勝，而且內地學生普遍目標更清晰，也更有禮貌。

戲劇是一門講求溝通的藝術，他們不好好學習和人溝通，當然在表演上也不會進步，所以現今社會更需要戲劇，這是罕有地需要你與人溝通的一門藝術。

KB 最後一個問題，你怎樣看話劇團的前景？

司徒 以項目來說，我認為話劇團做得不錯，如何進一步提升則是話劇團下一步需要做好的事。我覺得話劇團是一個基地，讓更多人得到機會發揮所長。同時，話劇團應成為劇界領頭，甚至將來踏足內地，與更多不同團隊合作。香港話劇團要繼續生存，就必須踏出香港，讓所有人知道劇團的存在，如果祇駐足香港，話劇團必定有一天消失。

KB 你認為我們應該將香港觀眾還是內地觀眾放首位？

司徒 不用想這個問題，搞好演出就是了，在香港成功的話，到其他地方也一樣會成功。祇要演出有質素，別人自然會看到。

KB 好，謝謝你的分享！

263

後語

話劇團的藝術團隊編制內，原本祇有「助理藝術總監」及「駐團編劇」，並無「駐團導演」。助理藝術總監一職，先後由古天農（1989-1992）和何偉龍（1992-2002）出任。話劇團 2001 年公司化後翌年，因應發展的需要，取消了助理藝術總監及駐團編劇的編制，另設駐團導演，新崗位由何偉龍擔任，直至 2006 年二月他因健康問題辭職離團為止。

古天農與何偉龍二人本是演員，都是從內部提拔而晉升為藝術總監的副手。何偉龍辭職後，劇團公開招聘駐團導演，錄用了司徒慧焯填補空缺。我們期望借助他在影視圈十多年的成功經驗，為話劇團打開更大的市場。在是次對談中，Roy 回顧了他自香港演藝學院畢業後近二十年在影視舞台界的打滾日子。Roy 的多個商業舞台原創作品廣受歡迎。他是一位多才多藝的劇場人，善於多媒體創作，有關舞台調度和技巧更見於本團 2009 年及 2011 年製作的音樂劇《奇幻聖誕夜》(*Scrooge! the Musical)*，以及 2010 年的《魔鬼契約》(*Dr. Faustus*)，前者，他負責錄像設計；後者，他負責光媒體設計，更獲香港舞台劇獎最佳燈光設計。這些技術有助豐富舞台美學，提升觀眾的欣賞水平。

Roy 認為香港的市場太小，必須發展更大的內地市場；話劇團既要保衛粵語話劇，也要開拓普通話市場；創作團隊更要不斷換血更新，與其他劇場人合作。祇要盡力做好演出，自然會有人垂青。Roy 在他的同輩中，可算是鶴立雞群、首屈一指的導演藝術家，前途無限。

周志輝先生

藝術篇——演員團隊今昔

1979 年畢業於香港浸會學院中文系，同年加入香港話劇團成為兼職演員，1981 年轉為全職至今。

參演劇目不下二百齣，屢獲香港舞台劇獎提名，曾憑《南海十三郎》、《求証》和《脱皮爸爸》獲最佳男配角獎，《春秋魂》獲最佳男主角獎。2004 年更憑《酸酸甜甜香港地》榮獲第十五屆上海白玉蘭獎最佳男主角提名獎。

電影演出主要有：《繼續跳舞》、《我和春天有個約會》、《回魂夜》、《人間有情》及《南海十三郎》等。

經常參與配音演出，以《反斗奇兵》的巴斯光年（第一集），《功夫熊貓》的施福大師和《哈利波特》的佛地魔等角色最為人津津樂道。

有些新演員從演藝學院畢業，
覺得自己能力不錯，以為熬幾年就能夠有成就。
有時候真的不能太過急功近利，
機會的事很難說。
——周志輝

雷思蘭女士

—

藝術篇——演員團隊今昔

曾任廣州歌舞團的專業聲樂演員五年。1983 年加入香港話劇團,迄今已演出超過二百個舞台製作。

她亦是一名雙語演員,曾主演多個普通話演出,包括《不可兒戲》、《李爾王》、《仲夏夜之夢》、《他人的錢》等。

2012 年憑《最後晚餐》母親一角同時榮獲香港舞台劇獎最佳女主角(悲劇/正劇)及香港小劇場獎最佳女主角;並於 2016 年憑《失禮·死人》「太婆」一角獲香港舞台劇獎最佳女配角(悲劇/正劇)。

在這個行業裡,

其他人很難想像壓力有多大!

例如你怎麼想也想不通某個角色那種痛等⋯⋯

但我的經驗是要記住四個字:「享受過程」。

——雷思蘭

八十年代中香港話劇團全職演員陣容鼎盛。前右一為雷思蘭、後右四為周志輝。同為對談嘉賓的古天農則在左一位置。
背景為尖沙咀九龍公園排練室前空地。

我想借與兩位年資最長的現役演員周志輝和雷思蘭的對話，整理一下香港話劇團歷代的演員人事更替，並將其名字流芳書冊之中。

話劇團自建團伊始，即以「定目劇團」(repertory theatre) 為定位，也為了提高演出水平及統一表演風格的需要而聘用全職演員 (resident artists)，以應付劇目即季複排或日後輪換重演。首個劇季的演員全是兼職性質，1978 年二月公開招聘了十位全職演員，當中有來自話劇團演員訓練班或本地業餘戲劇界的精英，也有從內地來港的專業戲劇人，包括黃美蘭、劉小佩、李劍芝、趙佩玲、余約瑟、何文蔚、蕭國強、盧瑋易、林尚武及陳麗卿。翌年更有分別由加拿大和美國回流的何偉龍和區嘉雯、從內地移民本港的利永錫、龐強輝和林聰，本土的傅月美、覃恩美、尚明輝、張帆和吳家禧，中文大學畢業的古天農、浸會學院畢業的周志輝與羅冠蘭等也相繼加入，日後更成為話劇團的中流砥柱。

首任藝術總監楊世彭和繼任的陳尹瑩也曾公開招聘內地演員，先後聘請了高子晴、雷思蘭、李子瞻、葉進、歐陽奮仁及許芬等。本土年輕演員也相繼被吸納，包括陳慧蓮、黃子華、王雲雲、高翰文、潘璧雲、趙翕雲、李振強及蘇銀美等。

八十年代尾，香港演藝學院戲劇學院開始有畢業生，話劇團的演員組合自此亦起了極大變化。回顧八十至九十年代，一批又一批的演藝畢業生投身戲劇市場，馮蔚衡、潘煒強、楊英偉、陳麗珠、黃哲希、謝君豪、古明華、劉雅麗、譚偉權、蘇玉華、潘燦良、龔小玲、辛偉強、彭杏英、梁菲倚等先後加入話劇團，亦加速了演員團隊的「換血」。

楊世彭在九十年代重掌劇團的十年間，有意發展普通話戲劇，他親自北上廣州招考演員，結果吸納了廣東省話劇團喜劇團團長何英瓊及資深演員黃先洸、孫力民和廣州市話劇團的李偉英等，內地演員劉紅荳亦自薦加盟。要數最後加盟話劇團的雙語演員應是從美國回流的秦可凡（1998）以及從內地來港的王維（1998）及林夏薇（2010）。香港話劇團在九十年代可謂陣容強大，全職演員數目超過三十人。老、中、青演員配搭得宜，讓本團得以成功製作多類型劇目。

話劇團於 2001 年公司化後，演員編制實行精簡化，隨著老一輩演員相繼退役，新一批演員全部來自香港演藝學院，也成了今天的中堅力量，包括陳煦莉、黃慧慈、劉守正和邱廷輝。下一個梯隊成員則有郭靜雯、張紫琪、凌文龍、陳嬌、歐陽駿，以及近期加盟的林澤群、吳家良、張雅麗和文瑞興等。連同周志輝和雷思蘭兩位「甘草演員」，以及堅守崗位的高翰文、辛偉強及王維，現役全職演員共十八名精英，肩負著中外古今和不同風格製作的演出任務。多位現職演員更不忘進修，提升個人學養及專業知識。陳煦莉、王維已先後取得碩士學位；張雅麗 2017 年往英國修讀碩士課程；邱廷輝也在香港演藝學院以兼讀形式修讀戲劇碩士課程。

話劇團可以說是劇壇的「少林寺」，經此平台鍛鍊後走出去的演員都能獨領風騷、各有成就。就像古天農，成為中英劇團的首位華人藝術總監；或在影視界走紅，或像羅冠蘭（前首席演員）與司徒慧焯（前駐團導演）等走上教育之路、分別任職演藝學院高級講師及副教授。一直留守劇團而各有發展的有馮蔚衡，她經過多年努力，現已晉身為助理藝術總監。在劇團肩負外展及教育部發展重責的周昭倫，以及開拓戲劇文學及項目發展部的潘璧雲，則是成功轉型的兩個好例子。三位都曾於在職期間繼續進修，並取得相關的碩士學位。在此，我謹向所有致力貢獻演藝事業及堅守舞台崗位的同事致敬！

周志輝 × 雷思蘭 × 陳健彬

(周)　　　　(雷)　　　　(KB)

KB　兩位都是八十年代加入香港話劇團，我知道思蘭以前是廣東歌舞團的成員，來香港之後參與過一些電影工作。那麼周輝呢？你之前是不是參加過話劇團的訓練班？

周　對，我在 1979 年參加過話劇團的訓練班，所以嚴格而言，我是 1979 年加入話劇團的，起初是以 freelance 形式參演。

KB　話劇團開辦過兩屆訓練班，1978 年是第一屆，那麼你應該是第二屆的學員，當年由誰作考官？是 King Sir（鍾景輝）嗎？

周　King Sir、李援華，不知道后叔（陳有后）在不在……還有袁立勳。

KB　誰是訓練班導師？

周　主要是 King Sir 和后叔。

KB　那麼你在訓練班時，是否已經以兼職身份參演話劇團的演出？以及演了甚麼劇目？

周　我第一齣參演的是《中鋒》（*The Centre-Forward*）。

KB　還演過其他戲嗎？

周　還有《夢斷城西》（*West Side Story*），以及《控方證人》（*Witness for the Prosecution*）、

《公敵》（*The Public Enemy*）……一共演了四齣戲才全職加入話劇團的。

KB　《太平天國》應是你 1981 年正式簽了全職演員合約後，參演的第一齣戲。

周　不是啊，我入團後的第一齣戲是《今晚我哋爆肚》。

KB　對，這是一齣小劇場製作。我也是 1981 年入團，也有看《太平天國》，是后叔編導的。那麼，周輝你首次看話劇團的戲，又是哪一齣？

周　1977 年的《大難不死》（*The Skin of Our Teeth*）。

KB　你當時覺得演出值回票價嗎？

周　我 1976 年才第一次接觸話劇，對話劇的認識可謂皮毛，所以就香港話劇團的演出水平，當然覺得值回票價啦，哈哈！

雷　我與你感覺完全相反，哈哈！

KB　哦？為甚麼？

雷　我看的第一齣話劇團製作正是《太平天國》，當時我並不喜歡。如果看完我是喜歡的話，我就馬上去投考話劇團了，正正是因為看完《太平天國》，我馬上打消考進話劇團的念頭，我覺得演出太差了！可能是因為我打從中學畢業就進入了內地的專業表演團體。

KB　你是從哪一年開始在內地參與專業團體演出？

雷　1973 年。我們團裡的樂隊有六十多人、歌隊有三十幾人、還有舞蹈員……一切屬專業規模，我們演的更是大型舞劇。

KB　你為甚麼覺得《太平天國》很差？

雷　因為我當年的藝術眼光和鑑賞力有所不同，在廣州的文藝團隊，我可以接觸到當時最好的藝術作品。我覺得《太平天國》並不是一個專業團隊理應呈現出來的水準。

周　你之前看歌舞劇較多？較少看話劇？

雷　對，我是比較少看話劇，但 1979 年來了香港以後，我就一直在電影公司工作，我在「長城」（長城電影公司）工作三年期間，學到很多有關表演的知識。

KB　你看完《太平天國》覺得香港話劇團很業餘，為何後來又會投考話劇團呢？

雷　我隔了兩年，到 1983 年才考話劇團。我當時愈來愈發覺自己不再喜歡電影，有次要去蒙古拍攝兩個月，零下十五度在大草原裡拍通宵戲，真的很辛苦！我考話劇團時也沒有打算當全職演員，一開始是打算考兼職的。

KB　話劇團當時有請兼職演員嗎？

雷　有呀，話劇團招考全職演員時，也登廣告招請兼職演員。我還記得你是其中一位初試考官，說真的，我完全沒有任何準備，當時你們還寄了一份莎劇劇本《馴悍記》(The Taming of the Shrew) 給我，我都沒有看，哈哈！到考的時候才拿著來唸，KB 你

還說我「聲音很好，但低著頭唸看不到我的表情」，之後給了一個片段給我再準備，再試一次，我還記得是《日出》陳白露臨死之前吃安眠藥的片段。

面試時有很多人，楊世彭（時任藝術總監）也在，我還記得他用普通話問我，我就用普通話回答他。他叫我唱歌，我唱完他眼睛都亮了，再叫我跳一段舞，我就隨便跳了一段。

其中一位考官拿著我的報名表格看了一陣子，還問我如果受聘，願不願意辭去電影公司的工作。我當時有猶豫，但我深知如果馬上拒絕，他們就不會再考慮我了，所以我先答應了。

KB　思蘭加入話劇團後，首個演出是甚麼戲？

雷　《莫扎特之死》(Amadeus)，這是我參演的第一齣戲。我首次聽到盧瑋鑾的「靚聲」！還有尚明輝、羅冠蘭等演員也演得很好！我發現原來不是那麼業餘，當時就覺得話劇團很厲害了！

KB　話劇團當時會招考一些從內地來港、飽經專業訓練的藝術工作者。而香港演員都是出身於本地業餘劇團。如周輝你本來在浸會學院參加業餘戲劇，羅冠蘭和你同樣來自浸會，盧瑋鑾則是理工學院學生，以及尚明輝是香港電台的播音員等等。話劇團的演員最初大多是業餘劇場人，日後隨著香港演藝學院成立，演員組合才有變化。

你們曾與歷任藝術總監共事，每位總監在任時的工作氣氛有何不同？另一方面，劇

團在不同階段由不同背景的演員組合而成，對話劇團的藝術成長又產生甚麼重要轉變？

雷　我進團時還未有演藝學院的學生，大多是移民和本地的業餘演員。我自己適應的問題不大，畢竟我在香港生活已有一段時間。另外是表演風格的問題，內地話劇演員的表演風格往往很不一樣，表演的形式和腔調，與香港演員那種生活化、自然的方式不同。他們起初也很辛苦，要慢慢調整。

KB　那麼，演員當年是不是很積極為劇團提出意見、爭取福利呢？

雷　內地演員在這方面反而沒有主動提出，他們主要是在表演和工作上作調整。敢於爭取的多是本地演員，如何偉龍、林尚武等，他們常常對行政措施不滿，認為行政不應該領導藝術，因為他們不懂得藝術的特殊性。

KB　我也想問周輝，大家當年為甚麼都對行政部門那麼不滿？我還記得你常常作為「演員代表」，哈哈！

周　因為當時的行政人員沒有多少經驗去運作劇團，其實大家都在學習階段，制度上常有變動，演員適應不了，就常常會開會討論，講到慷慨激昂時，就會叫我去寫信。

KB　我 1981 年進團時，也感受到大家對行政人員的敵意。

雷　我當時覺得你很可憐啊！

KB　當年的劇團行政管理措施上亦未完善，加上演員也是新班子，很多事情需要磨合。由於劇團票房很好，市場壓力不大，所以很多情況未必是關於藝術討論，而是針對行政管理提出意見。

你們又怎麼看楊世彭的威嚴和藝術要求？

周　他就任之前，我們真的「無王管」，雖然 King Sir 是藝術總顧問，但他主要負責編訂劇季，往往在導戲時才出現。總之我們沒有人管，最多也是導演指導我們排練而已。加上話劇團不如現在，有上環市政大廈作為基地。八十年代初期，行政人員「在地球另一端」，如 KB 你的辦工室在銅鑼灣合誠大廈，我們則於九龍公園兵房排戲，倉庫就在大角咀工廠區，全是分散的。突然有個藝術總監每天看著我們，最初難免不習慣。

雷　而且楊博士常要確立他的領導權威，演員起初與他難免有些爭執。

周　像我，從來沒有演過主角，楊世彭說我是演搞笑角色的，正劇不會考慮我，要等其他導演給我機會。直到九十年代他再回來（第二度執掌話劇團），他說我成熟了，可以演老角了⋯⋯他連 audition 主角的機會都不給我，我當年其實有點生氣。但我是恩怨分明的人，後來回想他還是對我有恩，對他的感覺亦有所改善。

KB　楊世彭其實頗為保護演員，一切決定也是為以劇團的利益為依歸。

周/雷　對！

周　所以 2001 年他離任藝術總監時，大家也不捨得他！

雷　楊博士喜歡為演員定型，但他亦會盡量讓不同演員有演出機會。也因為他實行計分制，如演主角有四分、配角有三分，我也問過會否不太公道，因為那些演配角的表現，有時可能比主角更出色，但他說會參考幾年的分數，演得好才會給主角你演，如果分數排在最尾，那麼演員就應自我檢討。

周　其實，不同演員也有提過這個問題，他喜歡的演員，楊世彭才會給予機會。

KB　那麼，其他藝術總監的風格又有甚麼不同？

雷　最深印象是 Sister（陳尹瑩）的《誰繫故園心》，台詞和語氣一點都不能錯，每天晚上，舞台監督會記錄你哪個尾音不對，再提醒我們。

KB　對劇作家的堅持，你們有怎麼看法？

雷　其實，杜國威也有堅持，但不是聲調，而是在語言風格上有要求。例如我們日常會講「我耐唔耐都有試㗎」，但杜 Sir 則會寫「我有試㗎，耐唔耐都」，對白有香港語言特色。我明白他作為劇作家，會有自己一套運用語言的風格，不希望演員演繹時擅自更改。所以作為演員，有時候會比較被動。

周　有些導演要你逐個字慢慢講，我也覺得是次要，最慘是連如何站立、怎樣走路也要控制，就會好辛苦。

KB　我還記得你們曾經嘗試組織工會？

周　我與劉小佩曾代表演員上勞工處詢問意見，他們說我們是合約僱員無法受理，而且我們人也太少，組織不了工會。

KB　對比公司化前後，兩個發展階段，你們認為劇團在管理上有何不同？

雷　在政府管理年代，演員在劇團上班要打卡，到劇院演出也要簽名。這些制度在公司化後廢除了，自由度更大一點。

KB　我廢除了打卡制度，就是相信大家會自律。

周　連假期的計算方法也有所不同，以往每年有薪大假是二十八日，現在是二十二日，但以往二十八日是包括公眾假期。還有合約完成的酬金加入了月薪裡。薪金的遞增也是公司化前後分別最大的，以往雖然薪酬表會有頂點，但每年都會加，政府每年也有通貨膨漲的津貼；但公司化之後就無定向，可能連續兩年加，也可能不加，很不穩定。

KB　就薪金問題，我們也明白演員會有安全感問題，不論是康文署作為劇團的管治層，抑或公司化後的管治層、亦即理事會，也希望保障大家順利過渡。

周　最大顧慮是以往我們屬政府架構，雖然不是公務員，但政府很少會解僱職員。

雷　對，感覺上比較安全。像以往楊博士曾與演員簽兩年合約，因一年約太無安全感，演員要投放許多注意力在工作上嘛。除了新來的演員是簽一年、或是像老演員許芬姨快退休時轉簽一年外，大部分都是兩年約。

周　雖然說合約完了也可以不續約，但演員在政府體制下亦安心點。

雷　臨近公司化前，楊博士常說我們的好日子過去了，我們心裡也就很惶恐！他離任之前與我們聊天，逐一問我們如果要離開話劇團，之後靠甚麼生活？所以大家都作最壞打算。

KB　負責劇團公司化進程的籌備委員會當時來派定心丸，大家有好一點嗎？

周　來的官員都說祇是保障三年，劇團之後要自負盈虧 ─ 那麼三年之後，話劇團若經營不了難道要倒閉？

KB　作為老臣子，你們真的經歷了很多事情。我記得以往連戲劇教育也是由演員負責，也曾有指定演員長期分派到外展部門？

雷　對啊！何偉龍重返劇團後擔任助理藝術總監，就利用沒有演出的空檔搞「戲劇營」，好像是暑假期間。他將話劇團的演員分成幾組當導師，為了教學還特地培訓我們。

KB　早期的小演出多在香港大會堂高座演奏廳演，後期去學校的巡迴演員，既要演又要教學。毛俊輝當藝術總監時，你們還要演外展的戲嗎？

雷　毛 Sir 來了就成立了外展組，有我、小玲（龔小玲）、邱輝（邱廷輝）、Mercy（黃慧慈），那時候是固定班底。維持了一兩年後，演員都陸續回到主劇場團隊，祇有我與 Mike（現任外展及教育主管周昭倫）一直留在外展那邊。

KB　那麼除了小演出和巡迴演出的教學工作外，回想主劇場製作，你們有哪些難忘的戲或導演嗎？

雷　在楊博士的年代，演員最大得著是經常與不同的好導演合作。例如《黑鹿開口了》(Black Elk Speaks) 導演 Donovan Marley 和《培爾‧金特》(Peer Gynt) 導演 Michaal Bogdanov，還有英若誠為話劇團執導《請君入甕》(Measure for Measure) 等等。作為演員就算不是主角，你在旁邊聽他們講話都有很大收穫和得著。

周　毛 Sir 時期其實也有，雖然少一點，例如邀請了兩位俄國導演來導《鐵娘子》(Vassa Zheleznova) 和《凡尼亞舅舅》(Uncle Vanya)，其中《凡尼亞舅舅》導演 Vsevolod Shilovsky 是演員出身，很喜歡親自示範。

雷　對，《鐵娘子》導演 Alexander Burdonskij 也很好，形體（示範）真是一流。

KB　你們多年來有不少機會到海外演出，參演《花近高樓》和《新傾城之戀》時就到過美加交流，思蘭演《最後晚餐》更在內地巡迴十八省，可說是思蘭你的代表作。大家不如回憶一下自己的代表作！

雷　我覺得周輝的代表角色是「屈原」。

周　對,《春秋魂》裡頭的屈原。

KB　印象中,《春秋魂》沒有甚麼觀眾?

雷　不是計算觀眾數量,而是自己藝術修養的成長。

KB　周輝的代表作是《春秋魂》,那麼思蘭你呢?

雷　既然你這樣說,那我肯定是《最後晚餐》!

KB　對你而言,不停演一個戲會有困難嗎?怎麼重新發掘生命力?

雷　這個戲要入骨入血,首演時覺得非常辛苦,需要很長時間才能找到那個人物,好怕一旦鬆懈「她」就「走甩」了!開演前半小時,我要去摸摸佈景裡的家具、廚房,要覺得自己是這個人,住在這個地方,不停催眠自己。因為那個角色與自己相差太遠,一個眼神若果凌厲了一點、精明了一點,都不是那個角色。

現在反而感覺舒服,因為你知道「她」不會「走甩」了,我也不會做出不屬那個角色的神態。但如果一天連演兩場的話,還是會很累,因為要用很多情緒,但不會覺得悶,現在仍覺得好玩。

周　始終要面對不同觀眾,又在不同地方演,出外巡迴有二十次吧?

雷　對呀,《最後晚餐》連續有兩年,每次要去四個地方。光是北京都演了四次,上海演了兩次。

例如這次去廣州很開心,我跟 Bobby(劉守正)都很激動,因為廣州的觀眾很熱情,反應很好!他們對演出很有期望,而且爭先恐後的「畀反應」。香港觀眾到了某個點,你就可以燃點他們;但內地的觀眾是等著歡呼,我們根本不用刻意做些甚麼,他們就推著你走了,祇要很小很小的點,他們就爆發了。

KB　哈哈!話得說回頭,你們仍記得自己在香港話劇團服務了多少年嗎?

周　三十六年。

雷　我也三十三年了。

KB　你們雖然不是科班出身,但工作上也一直在學習,在成長,工齡很長,獎項提名也無數,在演藝事業的路上,兩位又怎樣看承傳呢?

雷　最近因為「新戲匠」(系列演出計劃),多了機會與年輕人合作,像《失禮‧死人》中演我孫女那位(岑君宜),每次見到我仍然很開心,像是在我們身上得著許多似的。因為年輕演員也有許多掙扎和不開心,我會跟她聊天,我說你決定當演員這條路,其實非常艱難!我們這麼多年也有許多體會,演員往往很被動,受到的挫折也很多。很多人覺得我們能夠領取薪水做自己想做的事,一定很開心,但其實不是!在這個行業裡,其他人很難想像壓力有多大!例如你怎麼想也想不通某個角色那種痛苦等……但我的經驗是要記住四個字:「享受過程」。

周　有些新演員從演藝學院畢業，覺得自己能力不錯，以為熬幾年就能夠有成就。有時候真的不能太過急功近利，機會的事很難說。像古明華，他進了TVB（Television Broadcasts Limited — 電視廣播有限公司）十幾年後才突然有一個角色能夠獲獎，總不能夠以為兩三年就可以成功。

KB　説起古明華，他曾經是我們話劇團的演員。劇團出身而在電視圈走紅的演員為數不少，你們兩位又怎樣看？你們為甚麼也不走出去？為甚麼喜歡留在舞台？

雷　其實有些演員是有信心、也有條件在電視圈走紅，例如蘇玉華的形象很適合電視圈。我以往也曾經投考TVB，但他們講明底薪很低，我就覺得很不安全。

KB　兩位服務劇團多年，你們怎麼看話劇團日後的發展？

周　我當然希望劇團能夠愈做愈大。我常説演戲就像吸毒一樣，容易上癮，以前沒有甚麼人看戲才要推廣話劇。現在普及了，但觀眾的數量沒有大幅增長，製作話劇肯定是蝕本的投資，每個劇團都祇能向政府申請資助，僧多粥少，這是放在眼前的殘酷現實，我也不知道有甚麼方法，能令大家好過一點。

雷　對呀，所以用獎項鼓勵其他劇團很重要。業餘劇團真的很辛苦，有一次我曾經參與業餘劇團演出，他們在一間細小的排練室裡排戲，地方實在不夠，有晚甚至要到球場去試走位，天寒地凍的十二月、一月在球場排戲，第二天我也病倒了。我以往很

少參與業餘戲團、也理解不了，但你見到他們完show之後真的很開心和興奮！你想想他們白天上班、晚上排戲，又沒有資源，但可以看出他們對藝術的熱誠，所以我也很尊重他們！

KB　那你們還有那團火嗎？

雷　當然有！愈來愈有啊！

周　如果沒有怎麼演？她怎麼演《最後晚餐》？

雷　當年周輝演《有酒今朝醉》（Cabaret），有人寫劇評時點名稱讚周輝！他祇不過是一直在角落喝酒，但是他呈現到不同程度的醉態，沒有一刻是鬆懈和隨便的！

KB　這種精神也實在難得！像杜國威的《人間有情》，佈景分兩層，配角在樓上修理雨傘，他們認真和細緻的演繹吸引著觀眾，也取得劇評人的正面評價。

雷　很多人都説我們現時演的戲「好大陣仗」，都是那些大型戲、衣香鬢影，他們祇會覺得，香港話劇團除了錢以外就沒有其他東西，看不到我們的誠意、看不到我們對戲劇藝術起了甚麼領頭作用！祇看到我們有佈景、有服裝，但到底我們要呈現甚麼？

我很為《最後晚餐》自豪，因為觀眾覺得沒有看過演員能夠如此真實，這才是話劇團的實力，不是看舞台上的「硬件」，而是演員對藝術的追求，讓其他人能夠感動，真正會去思考，甚至從中有所得著。我覺得話劇團本應是這樣，而不是用錢來堆砌。

周　對呀，香港話劇團的 fans 的確不是因為
　　有明星才去看，而是因為台上有話劇團的
　　演員。

KB　謝謝兩位分享！與你們對談，我深深感受
　　到兩位對話劇團那份投入和著緊，三十年
　　不變！

藝術篇——演員團隊今昔

277

從事藝術行政的人必須明白演員是劇團的寶貴資產，工作才會稱心如意，管理才有實效。話劇團的演員在工作安排上頗為被動，有時難免被「定型」而未有充分發揮機會。

其實相比2001年公司化後獨立運作，話劇團在隸屬市政局年代的管理，遇上的困難比較多。當劇團由公務員管理時，政府是調配文化工作職系人員的決策者，遇上那些對表演藝術興趣不大、講求公事公辦的管理人時，演員和管理層自會不斷磨擦，令彼此容易處於敵對局面。

也許是我明白演藝行業的獨特性，能體會演員的敏感天性，尤其是職業安全感不足，需要別人的關心和認同。在劇團當決策者，手腕宜軟不宜硬，真誠的溝通更是非常重要，這是我多年從事藝術行政之心得。我在2001年重返話劇團工作後，廢除了演員上班「打卡」登記或由舞台監督為遲到者劃線等措施，重建行政部門與演員之間的互信關係。

全職演員的年終考核，則由藝術總監、駐團導演和節目部主管分別填寫意見，務求用一種客觀、公正和專業的考績方式，代替往昔以角色大小而計分的考核制度。我們更取消了「首席演員」制度，令更多演員得享擔演主角的機會。就全職演員福利、薪酬和在職培訓津貼等，我們均致力追求合理的調整。對那些有創作天份的演員，我們亦會給予機會讓他們發表自編自導作品，「黑盒劇場」正是非常好的試驗場。我希望在助理藝術總監馮蔚衡的策劃和帶領下，未來成立一個「核心策展小組」，整合劇團內部的創作力量和智慧，在創作上與主劇場及整個香港劇壇產生更好的協同效應。

今次難得與兩位「話劇團活字典」周志輝和雷思蘭對談，他們回首的眾多往事，三十多年後我仍然歷歷在目。兩位演員都有非常響亮的聲音，周輝和思蘭在話劇團從青蔥走到耳順之年，演活了眾多出色的角色，屢獲獎項；思蘭與劉守正演出的《最後晚餐》，飲譽內地，第一百場演出去年在北京完成。2011年四月，劇團特意安排《志輝與思蘭 — 風不息》在黑盒演出。二人把他們對親恩的感受寫成劇本，真誠的創作，看得令人熱淚盈眶，他們的勇敢和真情流露，一切仿如昨天，人與事永誌心田！

張秉權博士

—

藝術篇——解析話劇團 DNA

致群劇社創辦人之一，多年來與多個劇團合作。

張氏著力推動戲劇教育、研究與評論。除為香港教育劇場論壇創會主席，並為國際戲劇/劇場與教育聯盟第六屆大會（香港，2007）聯合總監外，近年為教育局編寫《戲劇工作坊》與《看戲/戲看二十篇》等教材；現為國際演藝評論家協會（香港分會）主席。

張氏為香港演藝學院前人文學科系主任，多年來擔任多項公職，例如以民選代表身份任藝術發展局委員，為戲劇小組委員會主席（1996-2007）、康文署演藝小組（戲劇）委員（2010-12）與主席（2012-16）等。

—

香港話劇團要去到國際水平，
演員班底要更加好，亦必須有定期訓練；
另一方面，藝術總監亦需要有清晰的路向和
視野，將劇作帶到另一高度。
——張秉權

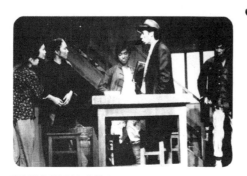

「香稻米」的劇本與排演

馮祿德、張秉權

一、劇本

這是一個中國劇，更是一個關於農村問題的劇。

而這樣子的劇本，此時此地上演的並不多。

不多演就要演？問題當然不是這樣看。我們再看這個劇的積極意義。

農村問題，就是老政問題。這是生活的基本要素，「民以食爲人」，不由得我們不關心。

據一九三二年中國實業部編製的統計，全國人口的百份之七十九是農民，比重是這樣的大，凡是有心要反映時代的作家，也就不能不注意這個問題了。所以我們有茅盾的「春蠶」、「秋收」，葉紫的「收多了三年」，葉聖的「豐收」，以至吳晗、沙汀、農鲁、吳祖湘等的一系列作品，這些文字，都產生着鼓舞農民在封建勢力、西方箱灣入侵等等壓迫上流動的血淚。可以說，這些作品，都能發掘着九四以來頷根於社會的瑰被，是魯迅的「阿Q精神」、「故鄉」等的延續。

在戲劇方面，洪深先生是在這條大道上走得踏踏實實的。他以一個「久生都市人」的身份，「在那幾年間，因內某種個人的原因，曾於故鄉近郊的鄉村，前前後後的住了四時」（洪深選集自序）寫成了「五奎橋」和「香稻米」，儘是全生和黃二官等人的口中，說出了農民的心聲。

三十年代初期的作品，距離今天已經有四十多年了，說到實際，也的確有很大變化了，但是，就全世界來說，農村人口仍是佔多數，「農業國家」及「工業國家」剝削的問題，仍然普遍存在，並且是現世界的主要問題之一。回頭再說中國吧，農村問題盡管已經跟過去不同，不過，農業的出路怎樣？仍是國家計劃的重點。而且，只要我們不割斷歷史，多一點知道中國的過去，總是有好處的。

所以，洪深的「農村三部曲」，在今天仍未有完全的「過時」。

所以，當香港話劇團跟我們接觸，邀請我們擔任「香稻米」的導演的時候，我們都非常樂意地先後答允了。

二、排演

能夠在香港話劇團第一季度的演出中擔任工作，爲香港戲劇盡一點力，我們是感到高興的，何況還可以在工作過程中，跟不少前輩、朋友學習交流呢！

我們的工作，是從劇本的整理開始的。

洪深先生的「香稻米」，原是一個三幕劇，分超爲「大豐年」、「穀價賤」和「不得了」。因爲香港話劇團最初的想法是進三部曲的第三部「青龍潭」也放在一晚裏演出，所以各據單先生的整理是相當「大刀闊斧」的。其後，發覺「青龍潭」的劇本確實比較齊，演出效果不會好，所以就索性病兩個劇罷了。到了這個時候，李先生又要離港赴美加探視。因此，怎樣在李先生整理的基礎上加添一些原著的東西，使與「五奎橋」（獨幕劇）一起，既切合這演出的要求？這件工作便由我們來做了。

現在的演出，還是原來三幕劇的格局，不少李先生刪去的，我們都補回來了。李先生是求其暢快可觀，我們則志在細緻有味。各有所長，難得兩全，基於我們水平的限制，相信不如人意的地方是很多的。只可惜時間匆促，反覆推酌的機會已不夠了。

我們也對洪深先生原著的結尾作了小修改。受盡欺負的農民要反抗，他們火燒黃地租的嗣堂。原著是主角黃二官的一家人「擁出門外去看」熊熊愈來愈大。但我們覺得不妨強烈一些，所以修改之後，二官的兒子和孫兒、孫女都去點興燒嗣堂的「偉舉」，而二官則抱起還有最小的孫女，高擲希望地凝視「愈燒愈大」的遠方。這樣的修改，我們認爲可以有較強的感染力，或角色性而言，發展也是合理的，希望觀衆也會感到滿意。

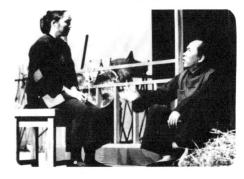

1977 年《香稻米》的場刊中，導演之一的張秉權爲演出撰文。

前言

張秉權是現任國際演藝評論家協會（香港分會）董事局主席，也是本地資深藝評人和戲劇研究專家，涉足藝評二十五年，有自己一套藝評標準。

張秉權跟我在六十年代末，一同受業於九龍農圃道新亞書院，相交逾半個世紀。1970 年大學畢業後，他走的是學術與教育道路、我則是公僕與藝術行政，兩條路不時交叉相遇，工作上的接觸也時近時遠。1972 年，他與同屆畢業的中文大學文史系同學創辦「致群劇社」。

張秉權主要在致群劇社參與戲劇活動。這個業餘劇社在七、八十年代實為香港戲劇運動的主要力量之一，致群的戲饒富關心國家的知識份子味道，以一貫關懷社會的精神吸引觀眾。致群今日雖然再難與專業話劇爭一日之長短，但能活躍至今天，其生命力之強及歷史之悠久，無其他業餘劇團能出其右。

張秉權在四十年前亦曾直接參與話劇團的導演工作，與同是中大出身的馮祿德聯合執導「農村三部曲」之《香稻米》，這個製作與同場演出的《五奎橋》（香港大學出身的周勇平執導）屬於話劇團的創季劇目。2017 六月，我去溫哥華旅遊，曾與寓居彼邦的舊同事楊裕平、黃鎮華及麥世文三人會面。楊裕平在飯局上談起 1974 年由香港大會堂、羅富國師範學院校友會及致群劇社發起主辦「中國話劇的發展」講座，以及於翌年籌備的「曹禺戲劇節」。黃鎮華為「農村三部曲」擔任舞台設計與話劇團結緣。麥世文則侃侃而談他為上司袁立勳奔走效力之餘，有機會執導小劇場作品《孩童世界》和《不許動》等往事。

可惜篇章所限，我無法把他們的回憶一一寫進這本書內。尚祈諒察。

藝術篇——解析話劇團 DNA

張秉權 × 陳健彬

(張) (KB)

KB 秉權，你是香港話劇團創團時首批合作的導演之一，亦曾在香港演藝學院任教人文學科系，也是資深劇評人，所以藉著今次對談，我想了解你對不同時期的話劇團有甚麼觀感？

你在七十年代為話劇團執導《香稻米》。當年是誰邀請你來執導呢？

張 我收到袁立勳邀請。那齣戲稍為複雜，所以我與祿叔（馮祿德）兩個人合導。當時話劇團有幾位重要人物：行政上是楊裕平和袁立勳，藝術上主要是李援華，首季大多數作品都是由李援華作藝術指導。話劇團成立首年沒有全職藝術人員，導演和演員全是客席，應邀執導的人都是風華正茂，如麥秋、黃清霞等。

KB 香港大會堂於 1974 年舉辦「中國話劇的發展」二十講，之後又有「曹禺戲劇節」，是香港劇壇從業餘轉為專業的重要活動。我那時尚未到話劇團服務，而你就直接參與話劇團運作，也請你談談業餘劇團與香港話劇團這個全港首個職業劇團之間的關係？

張 年輕時，我透過公教進行社舉辦的講座而認識戲劇，但當時同類型的講座規模都較小。時值六十年代末，香港大會堂剛建成，陳達文、楊裕平領導大會堂，都是有心弘揚藝術文化的人，希望透過戲劇普及中國現代文化。「中國話劇的發展」二十講當時選址大會堂，當然是市政局規模較大的一項盛事。二十講公開予公眾參與，當中大部分是由老前輩如鮑漢琳等演講的專題講座，輔以當代中國劇作家的劇本選讀。

當時文化大革命還未完結，如此高調地去介紹曹禺、田漢和老舍等中國現代劇作家，市政局那邊或多或少都有壓力。那些「左翼」分子覺得你在揭瘡疤、「右翼」又覺得你宣傳共產黨思想，確是兩邊不討好！

當年每場講座都幾乎有兩百位參加者，我們沒有既定立場，祇以客觀、開放的態度探討問題，亦非宣揚甚麼思想。當年祇是覺得身為「香港中國人」也好、「中國香港人」也好，也需要了解現代中國戲劇發展。乘著「中國話劇的發展」二十講的勢頭，於是便在翌年（1975）舉辦「曹禺戲劇節」。香港話劇團不久之後便得以成立（1977）。

KB 能否談談成立話劇團前後的歷史脈絡？

張 第二次世界大戰以後，社會環境比較安定，可以休養生「仔」，便有了四、五十年代之間的嬰兒潮 (Baby Boomer)，我和 KB 你也出生於這個階段。到了六十年代，嬰兒潮那代年輕人已屆二十歲前後，普遍對社會有種種不滿：教育未能普及、貪腐嚴重、住屋環境惡劣等問題，導致社會很多怨憤，於是衍生了 1966 年（天星小輪加價事件）以及 1967 年兩次暴動。不能否認中國「文

革」（文化大革命）的餘波對香港也有影響，但祇屬外圍因素；貧富懸殊、工人權益未獲保障等內部問題，才是發生兩次暴動的深層原因。

當時社會累積了太多矛盾，香港政府汲取了兩次暴動的教訓後，就改變了治理社會的政策。在架構上，政府加快社會建設。麥理浩 (C.M. MacLehose) 是香港最重要的港督 — 他在任時推行了多項政策，包括成立廉政公署、建設地下鐵路、制定房屋政策……香港能夠如此現代化、並成為「亞洲四小龍」之一，七十年代至為關鍵。

在架構建設以外，港英政府開始推廣文化藝術，想做一些比較長遠的東西紓解大眾情緒，於是不斷舉辦文娛活動。我那時立場左傾，最看不起政府搞的「新潮舞會」，覺得祇是低層次的文娛活動！我從未參加過，但仍記得舞會就在卜公碼頭[1]上蓋舉行，讓年輕人發洩多餘的精力。

KB 當年我在政府任職，有份搞「新潮舞會」！雖然有人在體制外批評，但我們作為公務員覺得非常好，等到年輕人跳完了、發洩完了，社會就能安定繁榮，哈哈！

張 大學生比較知識分子氣，才會批評這些活動。現在回想，如果我當時任職政府，可能也會這樣做。

政府也意識到要舉辦一些較高層次的文娛活動，於是就派送楊裕平、袁立勳等人留學外國，學習西方推廣文化藝術的手段；

返港之後就催生了剛才所說的「中國話劇的發展」二十講、「曹禺戲劇節」，也成立了香港話劇團、香港中樂團和香港舞蹈團。

KB 即是你認為當局成立話劇團是為了要符合社會建設？

張 對。六十至七十年代初社會不穩，所以港英政府要在文化範疇上成立一個滿足主流觀眾的劇團，這也是香港話劇團的定位。話劇團的本質並非藝術至上，其成立可說是服膺於香港政府社會建設的政策。藝術於話劇團而言並非最高追求，並非 for art's sake，而是令社會健康、穩定的一種行政手段。就好像市政大樓有街市滿足居民肚皮的需要，亦需要有圖書館、劇院滿足他們精神上的需要。這一切都是為了建構並維持一個健全、平衡的人生。

但這並不表示話劇團所有作品都沒有藝術性，祇是表示話劇團的 DNA（基因）、最終的目標和使命，是為了成為市政建設當中的一塊拼圖。如何落實呢？就要靠藝術。但觀眾口味懸殊，你不可能滿足所有人，因此話劇團的最大責任就是面對多數，亦即主流觀眾。

KB 你說的祇是成立劇團的動機，但之後的路還是由劇團行出來。今年（2017）是香港話劇團的第四十個年頭，你認為我們到現在仍是肩負著這種社會責任嗎？綜觀而言，藝術總監其實也想追求藝術上的高度，你又有何看法？

註 1　卜公碼頭原址位於中環，於 1994 年拆卸。

張　話劇團不能擺脫這種 DNA，但藝術總監的個人氣質和背景會為劇團風格帶來微調。譬如楊世彭（任期 1983-85 及 1990-2001）有國際視野，對莎劇的認識和修養令他的作品有自己的格調；陳尹瑩（任期 1986-1990）有宗教背景，對社會和中國政治有意見，所以到「九七大限」（意指 1997 作為香港脱離英國回歸、中國管治之年限）時，她的作品流露出不一樣的風格；毛俊輝（任期 2001-2008）演員出身，致使他對團員有演技上的要求；而陳敢權（任期 2008 至今）任內則增設黑盒劇場，在主劇場外作不一樣探索，也是令劇團健康發展的一步。

其實，話劇團也不需要全團都行「實驗路線」，主劇場製作負責滿足主流觀眾便成。但主流觀眾與那些對藝術有要求的人就有比較大的差距。戲劇畢竟是「共時」的活動，大部分觀眾入場都是為了在觀賞過程中即場找樂子，很少觀眾散場後還會思考，所以話劇團製作這些針對主流觀眾的戲，也可以理解。

話劇團最輝煌的時期，就數九十年代初，杜國威（時任駐團編劇）創作力最好的時候。當時《我和春天有個約會》和《南海十三郎》，不單止有技巧，而且能觸動到人的心靈，與話劇團的 DNA 無縫結合，話劇團在當年也能真正做到雅俗共賞。

KB　紐約百老匯的製作也是商業性與藝術性兼備，所以才這樣受歡迎！將來西九文化區場地落成，也需要有份量的劇團和製作，你認為香港話劇團如何達到這種份量？

張　西九文化區也有自己的 DNA。「西九」這個計劃從第一日起，就是要面向大中華。如果西九需有劇團長駐，那就祇能是香港話劇團這種「大團」。話劇團身為旗艦而不駐場的話，還有誰能駐場？

但西九文化區始終也要面向國際，老實説，即使話劇團現在某些製作有好票房，我還是認為未夠水平在西九上演。哪些作品夠水平呢？譬如《蜷川馬克白》[2]、Ivo van Hove[3] 或 NT Live[4] 等作品⋯⋯我並非崇洋，而是這些海外劇團的導演的確有視野、演員配套亦好，這些演員平時一定訓練有素。全世界頂級劇團的演員每天都有訓練時段，令他們能夠不斷進步，做好準備，從而適應不同導演的風格。話劇團要去到國際水平，演員班底要更加好，亦必須有定期訓練；另一方面，藝術總監亦需要有清晰的路向和視野，將劇作帶到另一高度。

KB　《頂頭鎚》到內地巡演時，觀眾表示製作精良、但就稍嫌演員的形體能力不足，我想也是與演員訓練有關。香港話劇團向來較少為演員提供基訓，但某些客席導演，如八十年代的周采芹，會親自訓練演員後才

註 2　《蜷川馬克白》由日本已故導演蜷川幸雄改編及執導，自 1980 年東京首演後多次在海外巡演，於 2017 年訪港演出。

註 3　生於比利時，現為阿姆斯特丹劇團 (Toneelgroep Amsterdam) 的藝術總監，其執導的著名作品有《橋下禁色》(A View from the Bridge) 和《人聲》(La voix humaine) 等。

註 4　英國的 National Theatre 自 2009 年起，將自家劇院及其他劇團的舞台製作剪輯成錄像，於世界各地電影院播放。

開始排練。我亦曾經向藝術總監要求加設演員基訓，卻未有成事。另一方面，也有相反意見表示，既然演員入團前已受專業訓練，劇團就沒有責任和必要提供訓練！如果演員或能力不足，劇團根本就不應該聘請！

張　完全不同意。每個界別的大公司也有員工培訓的計劃！員工因為其基本能力而獲聘，但劇團需要持續發展，或製作不同類型作品，所以演員亦需要不斷發展自己的能力！藝術需要向前摸索、沒有一個終點，就如每晚演出都是一個新的復活。劇團提供有系統的訓練會使演員愈來愈好，讓他們與藝術總監、導演及設計師等一起成長，從而形成劇團的藝術風格。

KB　雖然話劇團沒有定期的演員訓練，但也重視員工培訓。我們設有資助補貼團員進修，譬如馮蔚衡（現任助理藝術總監）便到了 University of Exeter 讀了 Master of Fine Art；周昭倫（現任外展及教育部主管）也重返香港演藝學院攻讀 Master of Education；潘璧雲（現任戲劇文學及項目發展部經理）從演員轉型為藝術行政人員時，我們都有補貼她進修相關課程，及後更補貼她完成嶺南大學的中文系碩士課程。話劇團一定會資助那些值得資助的人才。

剛才你提到演員需要訓練，但即使手頭有好演員，亦要視乎藝術總監如何運用。有些大製作的票房反應不俗，反映了觀眾對我們的戲有一定滿意度，但我了解你身為

劇評人，有自己的評鑑準則，有理由不喜歡某些製作。相對來說，有些劇評人寫評論，祇是「界面派對」，你作為 IATC 的主席，對劇評培訓和提高劇評質素有甚麼對策？

張　在培訓劇評人方面，我認為 IATC 與話劇團合作的計劃[5]很好，可以把參加者的劇評知識由零提升到一；但由一到二、或二到三，就要靠劇評人自己努力。畢竟劇評背後是一種世界觀，是對戲劇定義或藝術美學的探討和思考。要進步，就要靠討論之間互相啟發。我們劇評人之間有個 WhatsApp group，大家都會互相推介值得看的作品。

KB　「新戲匠」劇評培訓計劃可為入門者提供基本知識，但如劇評人有一定水平，你們會否設立獎學金，或邀請外地劇評人訪港交流，來擴闊他們的視野？

張　我們曾經邀請羅馬尼亞的薩尤 (Octavian Saiu) 訪港演講，最近亦派了兩位劇評人到 IATC 總會遴選，獲選後可得獎學金到內地烏鎮和印度浦那出席研討會。

KB　IATC 創辦了「劇評人獎」，你覺得此獎項與其他舞台劇獎項有何不同之處？

張　我認為社會上最重要的是有多元聲音，讓不同見解能夠互相衝擊，也互相補充。香港戲劇協會有「香港舞台劇獎」、另一位劇評人曲飛又辦了「香港小劇場獎」，都代表了同儕之間的 peer assessment。這兩個

註5　即香港話劇團主辦、國際演藝評論家協會（香港分會）協辦的「新戲匠」劇評培訓計劃。

獎項都有存在價值，同時亦有其局限之處。所以 IATC 就於去年（2016）舉辦了屬劇評人的「IATC（HK）劇評人獎」，務求以另一種眼光去評核作品。進劇場的《莎拉‧肯恩在 4.48 上書寫》囊括了首屆劇評人獎多個獎項，雖然它不符合上述兩個獎（香港舞台劇獎和香港小劇場獎）的參賽資格，但評審都覺得它值得獲獎。我們希望可以持續舉辦，透過這個獎項來褒揚好作品。

KB 劇評人獎有十二位評審評核作品，你認為成為一位劇評人需要甚麼條件？需要文化相關的學術背景嗎？

張 或多或少也需要學術背景，更需要的是經驗、視野和能力。但無論在電台講戲也好、在其他媒體寫劇評也好，衹要那個人是以劇評人的身份行走江湖、不會經常參與製作，因而較少利益衝突，而且評論有公信力的話，就能算是具條件的劇評人。

KB 我認為劇評人始終需要一定的文化涵養！雖然香港演藝學院的戲劇學院主力教授表演而非文化知識，但亦要修習「人文學科系」的課程。你曾經任教該系多年，更參與課程設計，你當年是否有意識地提升學生的文化內涵與修養？教授過程遇到些甚麼困難？效果又是怎樣？

張 我在 2003 年任教香港演藝學院人文學科系 (Liberal Arts Studies)，至 2015 年卸任。前任系主任為魏白蒂教授 (Prof. Betty Peh-T'i Wei)，她身為歷史學家，任內的 Liberal Arts 課程較為「學者型」；我任內則將 Liberal Arts 課程變得更為「在地」。

我們要求所有學生都修讀一定數量的人文學科，務求為他們的人文修養「補底」。

因為 Liberal Arts 的課程設計是針對主流學生，所以我也與話劇團面對同樣困難，哈哈！有些學生可能是外在條件好而入讀演藝學院，但他們因為學業成績較弱，就會嫌我設計的課程太深；另一方面，又會有些本身人文修養較好或早已取得學士學位的演藝學生，就會埋怨課程內容太淺，譬如 Civilizations 一科，兩個學期合共衹得二十多節，由遠古教到後現代，所以課程衹能水過鴨背、浮光掠影。但即使如此，起碼能令他們略略了解一些甚麼「主義」的分別，將來記起時會說「呀，張秉權堂上講過！」使他們不會抗拒。

他們也會選修不同科目如心理學之類，使他們詮釋角色時較有深度。學生修讀這些與演藝無關的科目，雖然看似不務正業，但在知識積累也好，在人文關懷也好，其實都有助他們的全人發展。

我認為知識的拓展 (broadening) 有幾個層次 — 最高層次的 broadening 不在於跨學科的知識交換，更在於修讀一些無關的學科！Liberal Arts 就是一些跟主修無關的東西；即使現在無關，可能將來有用！譬如 Steve Jobs 在 2005 年向美國史丹福大學畢業生演講，提到他讀大學時無聊地選讀了美術字，當時完全無意義、無關宏旨，但美術字的修養對他後來創立蘋果公司有極大幫助！Who knows!

未來香港所需要的學生，不是那些被老闆牽著走的人、也不是做祇懂服從指令的員工，而是要做一個有創意的人、一個 creative leader。所以他們要學一些看似無關的東西，「不務正業」，創意才能夠源源不絕。

KB 感謝秉權，你除對話劇團的藝術發展有獨到見解外，也一針見血地剖析了本地劇評發展，以至香港演員和演藝學生培訓的根本問題！今天與你對談獲益良多，也刺激了我對劇團發展的思考！

1997年出版的《好戲連台二十年 — 香港話劇團二十周年紀念特刊》，張秉權以〈如果沒有香港話劇團，我們會感到寂寞〉為題撰文，肯定了話劇團成立首五年，廣邀活躍的戲劇人合作，製作亦飽含創業的熱情的路向，為日後打下堅實的基礎。秉權也讚揚話劇團往後所走的職業化和多樣化的路向，以及肯定本團探索大規模本土創作的意圖。

轉眼又一個二十年過去，我希望通過跟張秉權的對話，了解一下他對話劇團近年發展的新看法。結果發現他對話劇團的主流作品另有一套價值標準，見解與批評頗發人深省。

秉權指出七十年代，香港話劇團的成立是服膺於港府的社會建設政策，劇團以主流定位，本質並非藝術至上，這種秉權稱之為「基因」(DNA) 的本質，決定了話劇團的目標和使命。

秉權的理解沒有錯，主流觀眾祇求娛樂不愛太多反思，與那些對藝術有要求的觀眾自有差距，所以我們要在劇目選擇上力求做到「雅俗共賞」。秉權認為話劇團在九十年代最能體現這個目標，其實千禧年後本團也不乏娛樂性和藝術性俱備、具有豐富本土色彩並跟歷史與社會環境緊密聯繫的作品。本團推動本土創作是一脈相承，本地的劇作家與話劇團的 DNA 一直在無縫結合。

我同意秉權所說不同藝術總監的個人氣質和藝術專業背景能微調劇團的發展方向，在主劇場外進行「實驗路線」之探索。其實正確的目標和使命既定，又何必修正。近年本團發展的歐洲新文本探索、「國際黑盒劇場節」，「新戲匠」系列和「新劇發展計劃」等都與主劇場分庭抗禮，助長業界發展，發揮旗艦劇團功能。

未來的西九文化區服務大中華市場，節目將面向國際。如果西九需要劇團進駐，秉權認為最具資格者要數「旗艦」的香港話劇團。不過他又認為話劇團目前的保留劇目仍有待提升，嚴格而言仍未夠藝術水平配合「西九」的DNA。長遠來說，話劇團要做商業性和藝術性兼備的製作，才能算是一個成功和有水平的藝團。我們目前正朝此方向努力。同時，演員的能力需要不斷發展，我們將要加強團員的在職培訓，提升團隊的整體藝術能力，保證演出質素。

曲飛先生

藝術篇——論劇場觀眾與製作

現為民政事務局轄下的香港藝術發展諮詢委員會（表演藝術資助小組委員會）成員、香港藝術發展局藝術評論顧問、香港文學評論學會創會理事、香港藝術發展局審批員（舞蹈、戲劇、電影及媒體藝術、藝術評論界別）、國際演藝評論家協會（香港分會）專業成員、香港戲劇協會成員、香港舞台劇獎評審委員、北區文藝協進會成員；香港電台第二台文化節目《演藝風流》主持人；香港學校戲劇節首席評判；香港小劇場獎創辦者兼召集人；101arts.net 藝術新聞網創辦人。曾任城市當代舞蹈團董事會董事。

這些香港觀眾的吸收能力，
遠比藝術工作者的表達能力為低。
觀眾不能接收，藝術工作者祇好降低水平來配合。
香港話劇團的製作也遇上這種情況。
——曲飛

「101arts.nets 藝術新聞網」每年舉辦「香港小劇場獎」以提高小劇場節目的認受性。

左起:梁子麒、鄭國偉、劉守正、曲飛、陳健彬、馮蔚衡、雷思蘭、邱廷輝、方俊杰。

「101arts.net 藝術新聞網」創辦人兼「香港小劇場獎」召集人曲飛，是一位較全面掌握香港戲劇生態與本團發展的劇評人。我們於 2012 年前赴台北參加首屆「香港周」時，邀請了曲飛同行，為《我和秋天有個約會》的演出及翌日的專家交流座談會作回應和報道。2015 年《都是龍袍惹的禍》到北京巡演，曲飛第二次隨團報道。近年主辦的「新戲匠」系列 — 劇評培訓計劃，曲飛是首屆導師。劇評人看戲，視點與一般觀眾不同，有自己的解讀和意見。在是次對談中，他坦率地提出自己的觀察以及對本團的期望，見解獨到，批評中肯亦甚有啓發性。

曲飛認為話劇團不同的發展時期，往往反映了不同時期的社會面貌，當掌握到社會面貌，便能掌握劇團不同時期的藝術取向。鍾景輝及楊世彭兩位先為本團引進西方劇作，隨後發展本土原創劇或介紹近代中國的戲碼，都是走在觀眾之前，引導觀眾和社會應該看些甚麼戲。

他觀察到話劇團自 2001 年公司化後，藝術總監毛俊輝強調市場意識、銳意把話劇團品牌化及明星化。毛 Sir 任內的確留意創作與觀眾的關係，認真編排劇季，在發揮劇團實力和照顧觀眾口味方面左右兼顧。他知道自己「想做甚麼」和「能做甚麼」，然後從觀眾的反應中認識自己「已經做到甚麼」，但他絕非為了討好觀眾而失去對藝術追求的主導性。毛 Sir 要求自己及團員不要交行貨式地重複又重複，而是不斷探索、嘗試和挑戰，不斷開拓創作空間，創出他的風格和定位。然而，曲飛覺得香港觀眾由於缺乏培養和缺乏個性，觀眾群的轉變往往較表演者的成長為慢。如何在觀眾的欣賞水平和演出的專業水平之間取得平衡，正是本團作為劇壇「旗艦」的挑戰和責任。

曲飛 × 陳健彬

(曲)　　　　　(KB)

KB 你還記得自己首次看話劇團製作是哪齣戲嗎？

曲 我記得是在八十年代，我開始在《大公報》當文化版記者，那時開始接觸話劇界，時間大概跟香港演藝學院首屆畢業生投身行業相若。

KB 大概是陳尹瑩修女當藝術總監的八十年代後期。

曲 對，我有看過她的作品。雖然我不是由話劇團成立開始已觀看你們的製作，但透過跟那些與話劇團有淵源的人士聊天，我大概也能摸清話劇團的發展。

KB 你認為香港話劇團在不同發展時期的定位和藝術風格有何不同？

曲 所謂不同的發展時期，其實就是不同時期的社會面貌，當你掌握到社會面貌，便能掌握香港話劇團不同時期的藝術取向。這也是為甚麼我們需要學習歷史和近代史。因為文化發展與歷史總不能切割。朱克叔、李援華等人講的愛國主義和救國精神，在早年的香港話劇團也能體現出來，如《黑奴》、《竇娥冤》等等。

KB 陳達文作為前文化署署長，在訪談中也有提及愛國精神延續到戰後時期，往往跟政治環境有關。

曲 當時一班南來文人和藝術家，也把自己熟悉的藝術帶來香港。

KB 另外，六十年代因為有政治審查，所有作品都避免緊扣當時社會，製作單位也通常會選擇搬演經典或古代背景的作品，以策安全。

曲 對，正因如此，話劇團初期製作很多翻譯劇，可說是透過翻譯劇起家。鍾景輝和楊世彭都引入了不少西方劇作，培養了香港觀眾看翻譯劇的氛圍。

KB 你認為藝術總監如何影響劇團的風格和定位呢？陳尹瑩修女任內推出了很多創作劇。

曲 坦白說，我對陳修女的印象也很模糊，我比較清楚楊世彭在藝術上走甚麼路向。他首任話劇團藝術總監時已推出了很多「應做的戲」，所謂「應做的戲」即是觀眾應該看的戲、社會需要的戲、回應愛國主義的戲等等。到九十年代，他再為話劇團發掘更多出色的品牌劇目，如杜國威編劇的《我和春天有個約會》、《南海十三郎》和《城寨風情》等等。

KB 楊世彭初時並不太願意冒險推出創作劇，到九十年代開始，才開始接受杜國威、何冀平的創作劇。《城寨風情》更是他首次執導香港原創劇。

曲　在九十年代冒起了很多本地題材的創作劇。為甚麼是九十年代呢？還不是那些老掉牙的原因，《中英聯合聲明》後，大家開始思考香港的位置，並開始建立本土意識等等。

KB　其實早在八十年代，陳尹瑩主政話劇團時已創作《誰繫故園心》和《花近高樓》，在香港即將回歸中國的這個階段，藉作品去回顧香港歷史、回應港人去留問題。

曲　《我和春天有個約會》都在探討香港人面對回歸中國的心態，也是類似問題。至於毛俊輝當藝術總監時，他銳意把香港話劇團品牌化。

KB　當年，話劇團才剛剛公司化。

曲　他有很強的市場意識，知道話劇團需要明星，這也許跟他的經歷有關。所以在他主政時，我們可見他很希望透過話劇團力捧一些編劇和導演、甚至演員，把這些編、導、演人才培育為香港話劇團的品牌。

KB　也包括他自己。

曲　對！他也覺得自己需要配合這種想法。

KB　你認為他建立了甚麼模式呢？

曲　他的想法沒有問題，最終卻沒有實現。當年香港的劇場環境，根本不容許「明星化」這回事。以香港觀眾看戲的屬性，從不會覺得在舞台劇平台需要看明星。

香港觀眾由於缺乏培養，大多數人看戲時從來都很幼稚；觀眾群轉變比起表演者的成長慢得多。表演者的想法和技法跑一千

米，觀眾的理解能力才跑一百米，彼此進步不成正比，也令不少戲劇工作者沮喪。直到現在，普羅大眾主要的娛樂和觀劇習慣，從來都不在劇場，所以我認為毛俊輝的計算是有點時不與我。

不過，現在的狀況或許有所好轉，因為電影業衰落，電視業界充斥太多「師奶劇」，令觀眾渴望有質素的演出。因此，在一般市民眼中，蘇玉華、潘燦良等人已成了話劇界的品牌。

另一個問題是香港的主流觀眾從來缺乏個性。話劇團如何與一班沒有個性的觀眾產生互動、而又有水準地讓雙方成長呢，也著實不易！

KB　你指的「觀眾個性」是甚麼？

曲　我指的是觀眾懷著甚麼心態到劇場看表演，我姑且稱之為觀眾普遍需求。現在很多人還有一種「我到劇場，你需要給我東西」的心態。在八、九十年代香港經濟起飛時，觀眾更有點病態地認為：「你要娛樂我。你不要演一些我不明白的東西。」

後來互聯網發達，大眾對資訊開始有所要求，便會問：「你究竟想說甚麼？」如果戲劇到現在還在談通俗的話，觀眾未必會接受。

香港整個教育體制也沒有教懂我們看戲；看戲不賺錢，懂看戲可以找到甚麼工作？

KB　在你眼中，大部分香港觀眾都不懂得看戲嗎？

曲　我祇會説，這些香港觀眾的吸收能力，遠比藝術工作者的表達能力為低。觀眾不能接收，藝術工作者祇好降低水平來配合。香港話劇團的製作也遇上這種情況。

　　另一個問題是香港人沒有根，西方觀眾每年都會看《胡桃夾子》(The Nutcracker)，因為他們的祖父母、還有曾祖父母在小時候已看《胡桃夾子》。我也想知道長輩在小時候會看甚麼。

KB　四十年在歷史長河中祇屬一段短時間，香港話劇團雖已成立了四十年，但我們其實還在播種！

曲　大家都清楚，劇場沒有觀眾就不能成立。如何在觀眾的觀劇水平和演出的專業水平之間取得平衡，正是香港話劇團要面對的問題。香港話劇團被稱為「旗艦」，是因為她獲得最多政府資助，也須肩負起帶領劇壇的作用。然而，哪位藝術總監具有這種帶領的意識呢？我認為毛俊輝有，尤其是他與演藝學院的關係，因為他知道如他不作帶頭，演藝畢業生的就業前景將會十分艱難！基於這種關係，便衍生出他的藝術風格和定位。

KB　在毛俊輝主政時，門戶的確更為敞開了。

曲　其實每位藝術總監上任，都會經歷一回陣痛期，陣痛期亦會影響劇團的風格和定位。陳敢權在演藝學院時任教編導課程，我會期待他如何帶動更多本土原創作品。同時，我亦期待他擔任藝術總監期間會有黃金作品出現，但似乎他現在寫的劇本，都不及他在演藝學院時所寫的精彩，例如現在有很多人搬演的《困獸》、《情繫生命線》都是不俗的作品，我還在期待他的高水準作品。

　　每任藝術總監都在發揮他們擅長一面，另外，風格和定位也關乎他與劇團理事會和員工之間的關係。

KB　Anthony（陳敢權）為人很包容，任期也將近十年了，劇團在他任內的發展也突飛猛進，例如教育方面的發展、黑盒劇場的發展，也讓很多年輕編劇找到發表作品的平台。他的包容性亦催生了很多優秀劇作，包括潘惠森的《都是龍袍惹的禍》、莊梅岩的《教授》等。相對上，他的個人作品就不見得同樣精彩。

曲　我覺得身為藝術總監必須包容，我同意他執政時很重發掘好劇本。但我身為劇評人，倒希望他能寫出好劇本。即使他人的劇本有多出色，始終不是陳敢權的作品。他既是資深編劇，又是藝術總監，我希望他可以憑著自己的特性，帶領話劇團再走遠一些。

KB　但是，鍾景輝和毛俊輝等人都沒有個人作品出現，祇因為陳敢權是劇作家，你便要求他在任期內出現黃金劇本？你説他就任藝術總監後的作品不及他在演藝學院時期的作品，但以《頂頭鎚》為例，內地觀眾對劇本有非常好的評價，認為編劇將香港人的感情投射在劇本之中。

曲　我想內地的觀眾覺得《頂頭鎚》較吸引，是因為陳敢權用了一種另類的方法說故事。但對我而言，《頂頭鎚》祇能算是合格作品。內地觀眾可能會喜歡，但對於香港觀眾來說是否能達到同樣效果呢？

我對陳敢權與一個應屆編劇系畢業生有不同的要求，我認為他因為需要帶領香港話劇團而導致自己到了一個創作的樽頸位，暫時亦缺乏刺激他在編劇創作上轉變的動力。但他優勝之處是令香港話劇團衍生了很多不同的平台。

KB　你認為一個藝團的藝術總監，是否必定有自己的創作？如果他個人的兼容性能吸引很多世界上頂尖的人物來合作，帶來很多出色的作品的話，他是否已經達到理事會、政府以至納稅人的要求？

曲　這個觀點我同意一半，藝術總監的確不一定要有自己的作品，最重要是怎樣帶領劇團與世界接軌、與同業接軌，以及其國際視野和關係有多強。當然你的藝術修養都需要有高水平，這點也毋庸置疑。但統領劇團十年，別人總會期待藝術總監會有一個厲害的代表作。例如賴聲川，他的國際視野和網絡實在無懈可擊，同時，我們談論到賴聲川的經典作品時，總會講到幾齣戲：《如夢之夢》、《暗戀桃花源》等。

KB　這是賴聲川的招牌戲。

曲　對！那麼，陳敢權有沒有這種有如此力量的戲？我還在觀察當中。但我非常欣賞他對年輕編劇的培育。另外，教育話劇團的

觀眾亦同樣重要。那天我看《埋藏的秘密》(Buried Child)，坐在我身後的男人在演出完後大呼「我看不明白」；我想他應該是一個中產階層，受過高等教育，但為甚麼他會這樣說呢？這是因為我們沒有教育觀眾如何觀劇。話劇團有一班死硬派的觀眾，無論話劇團演甚麼也會看，所以話劇團慢慢培養他們看一些未必容易明白的作品，擴闊視野是一件好事，因為香港的教育制度從來沒有教我們如何去看戲。所以透過黑盒劇場也好、與其他藝術工作者合作也好，可以教育固有的話劇團觀眾。

KB　也談談香港話劇團在劇目編排上和營運策略上的優點與缺點吧。

曲　劇目編排方面，我知道話劇團一定要演經典劇目，否則不能稱為「旗艦劇團」；而公司化後，非經典劇目及實驗劇目的數量相對增加，我覺得兩者的比例很好。

現在你們有「國際黑盒劇場節」，但坦白說，好像有點不穩定，因為未必能取得政府的資助。

KB　所以我們下次會拉攏西九文化區合作，無論如何都會讓「國際黑盒劇場節」變話劇團的品牌項目。

曲　我認為這是一項德政，令話劇團與世界接軌，雖然未必能賺錢，但絕對能培育觀眾，以及開拓本土戲劇工作者的視野。

另值得注意的一點，就是香港話劇團應如何與內地溝通，我們看現在內地的劇本，其思維高度和深度普遍比香港劇作強。但

若論製作的認真以及舞台美學，話劇團還是比較優勝。

KB 近年內地與國際的聯繫愈趨頻密，舞台上已有很多由外國直接輸入的作品，內地觀眾也不一定要看香港的劇作。

曲 香港話劇團的演員也值得討論。由於你們的全職演員每年也很多產，劇團往往對演員的要求很高，也要求他們十項全能，以滿足不同導演要求。當演員面對風格化的導演，以及面對不太傳統的選擇時，我見有個別話劇團演員感到壓力，因為他們的演法離不開模仿真實的寫實主義。

但當脫離這種熟悉的玩法時，演員又能否適應呢？當代劇場百花齊放，話劇團演員需要吸收更多，而演員又有多少空間去學習呢？這是很重要的問題。

至於舞台技術方面，後台人員的確專業，他們是話劇團最重要的資產，工作量相當大，而技術維持高水平，表現值得讚賞。

KB 香港話劇團近年銳意發展黑盒劇場，你怎樣看香港小劇場的前景？

曲 因為你們有黑盒劇場，近年亦極積與不同中小型劇團合作，我期望你們可與更多未曾合作、以至非演藝學院畢業生的藝術工作者有更多連繫。

KB 對！今年「新戲匠」系列演出計劃的兩位編劇都不是來自香港演藝學院編劇系。

曲 那就好，讓創作者的光譜更闊。說不定二十或四十年以後的戲劇大師，他會說當年正因為話劇團黑盒劇場的平台，讓他能走出去，我覺得絕對有可能。不是每個人一開始便能走入大劇院，他們反而是由小劇場開始，這正是劇壇需要小劇場的原因。

再者，藉小劇場讓演員發揮創作也是好事，讓他們能表達自己的想法。

KB 你也可以談談戲劇評論目前的狀況嗎？

曲 我認為話劇團可以做得更多，香港一直缺乏戲劇評論，這關乎香港沒有全職的劇評人，令很多人祇是玩票性質。話劇團有戲劇文學部，可以在評論紀錄的功夫做得更足。

我認為未來話劇團可以開設兩個職位：一、是戲劇指導或戲劇顧問，幫助藝術總監梳理世界各地不同戲種的做法和潮流；二、是全職劇評人，他不僅祇看話劇團的作品，更要看全港大小的舞台作品，再建立一個香港戲劇評論的歷史存檔，承傳香港戲劇歷史。我認為香港需要一座「香港表演藝術資料館」，因為香港對戲劇承傳的支援是近乎零，缺乏有系統的紀錄。基於政府未有計劃成立，話劇團可以先踏出一步。話劇團不可以祇是製作，否則成立戲劇文學部來幹嗎？

KB 對，如果能發展，戲劇文學部的功能便可更加擴大。

曲 香港的評論狀況是縱使有人寫了也沒有人承傳，而且評論基礎也相當弱。

KB　關於評論傳承的問題，國際演藝評論家協會（香港分會）更不是責無旁貸嗎？

曲　評論從來都不是任何單一機構的責任，香港話劇團除了是旗艦劇團之餘，在戲劇發展的工作上也應該馬首是瞻。

KB　我也想過在話劇團建立一個資料庫，包括錄像庫存，若有人需要研究香港戲劇，可以來個資料庫看。

曲　你們擁有豐富的資料，尤其是香港重要的戲劇發展歷史大多都在你們手上，由你們開放給市民參考，非常重要。

KB　你認為香港話劇團現在面對著甚麼危機和挑戰？

曲　現在評論的時代真正開始了，每個人手持手機，在社交媒體上可以發表任何言論。

KB　我們都不能控制。

曲　我認為香港話劇團的戲劇文學部可以跟那些持不同意見評論者辯論。能夠衍生更多評論才是最好的評論。當話劇團接收到負面評論時，並不應該深究為甚麼他會這樣寫，而是要回應評論，這樣才有互動。

KB　我們需要敢於與觀眾討論，回應他們的意見，觀眾聽後若不同意又可以再回應。

曲　要讓人感受到香港話劇團希望有一個良性討論空間，甚至由導演親自回應也可以。我早年寫的評論，經常惹來導演不滿，跟我辯論，然後我們便討論，不成問題。可能是我錯呢？可能我忽略了呢？開放討論

才能健康發展。當然，回應時的技巧和深度自又是另一門學問了。

KB　謝謝你的分享！你的意見也啟發了我，對劇團和劇壇發展有更多新想法！

曲飛肯定了現任藝術總監陳敢權著重發掘好劇本的工作和成績。香港話劇團因為陳敢權在藝術上的開放包容，催生了很多優秀的主劇場作品，包括潘惠森編劇的《都是龍袍惹的禍》和莊梅岩的《教授》等等。但曲飛認為即使他人的劇本如何出色，始終不是藝術總監自己的作品，他仍在期待陳敢權任內再有「黃金作品」出現，正如陳氏在香港演藝學院時任教時，創作了很多優秀劇作，如現在仍有很多人搬演的《困獸》和《情繫生命線》等。

我倒想用音樂劇《頂頭鎚》為例，說明一下本團的創作狀況。《頂頭鎚》在2017年四月到北京演出時，內地觀眾對這個製作有非常好的評價，認為編劇陳敢權把香港人的感情投射在劇本中，不落俗套地反映一份家國情懷。就製作而言，此劇不論故事和表演均非常成熟，甚至可以視為中國原創音樂劇的成功案例。事實上，除了《頂頭鎚》外，陳敢權傾情而寫的《有飯自然香》和《一頁飛鴻》，都可列為話劇團的保留劇目。其多元及別樹一幟的創作風格，並不囿於兒女私情，而是緊扣國家民族的命運，傳達正能量，以香港故事感動更廣更遠的觀眾。

我同意曲飛提出的三個意見：（一）藝術總監要有代表作，帶領劇團與世界接軌；（二）開設「戲劇指導」職位，協助梳理世界戲劇潮流，回應評論和營造良性討論的空間；（三）建立一個香港戲劇評論的歷史檔案庫，承傳香港戲劇歷史。不過這要看話劇團的資源分配。至於「全職劇評人」的建議則有所保留。

曲飛肯定2017/18劇季的《埋藏的秘密》(Buried Child) 是一次很好的劇場教育，能夠擴闊香港觀眾的視野和品味。承蒙曲飛的啓迪，話劇團也要繼續「對自我有高要求」，才配得上香港「旗艦劇團」的稱譽。

拓展篇

楊顯中博士 SBS, OBE, JP

拓展篇——藝團管治

現為港通控股有限公司董事總經理。港通主要業務為投資控股，尤其致力於交通基建項目。

楊博士持有管理博士學位。於加盟港通前，曾任入境事務處副處長及信興集團行政總裁。

楊博士熱衷社會服務工作，現為香港管弦協會董事局成員及香港話劇團榮譽主席，他亦為香港中文大學亞太工商研究所名譽教研學人、香港中文大學商學本科課程諮詢委員會及香港大學專業進修學院基金委員會之委員。

arts policy 絕對不能有「蓋」。
換句話說，不能有太多限制，
既要有 artistic autonomy 及 freedom，
亦同時要有「根」讓它成長，培育愛文化的市民。
——楊顯中

前理事會主席楊顯中（中）牽線，邀得萬梓良（前右二）演出陳敢權（前右一）改編及執導的《魔鬼契約》。

香港話劇團公司化後首屆理事會（2001-2002）由九位專業人士組成，其中六位由公司籌備委員會過渡入局，包括周永成先生（主席）、鍾樹根先生（副主席）、陳鈞潤先生（司庫）、程張迎先生、香樹輝先生及吳球先生；另外三位則由政府委任入局，他們是楊顯中博士、陳求德醫生及陸潤棠教授。這個組合正好是符合公司章程規定，即由政府委任的理事會成員人數，不可多於全會三分之一的要求。

楊顯中博士曾在政府部門工作，官拜入境處副處長，當年邀請他出任理事者，是已故的康樂及文化署署長梁世華。在話劇團理事會中，楊生先後擔任了六年理事、一年副主席和兩年主席。他出任主席前後，憑着其公共人際網絡，與政府就修改理事任期周旋並取得成果。

楊生於 2009 年五月八日代表話劇團出席立法會會議，闡述了他對藝團管治的獨到看法。針對政府當年對「資助藝團管治層成員連續任期不得超過六年」等限制，他認為最大問題是當局混合了不同職位作任期計算，如要符合「不同職位總計也不得超過六年任期」之要求，藝團管治層要不由一位全新委任但毫無經驗的社會人士當主席，要不是由富經驗但餘下任期不多的理事繼任主席，兩者皆不利藝團管治和運作。因此，楊生向當局建議在「六年任期」原則下，允許理事會成員與主席的任期分開計算，令熱愛藝術的有心人可有較長時間為藝團服務和發揮所長。最終，民政事務局接納了楊生的高見而修正。社會人士若在理事會分別擔任「理事」、「司庫」、「副主席」和「主席」等不同職位，以每個職位六年計，為藝團服務年期最長可達二十四年。

不過，在話劇團理事會已服務逾七年的楊生，未能受惠於他有份孕育的任期改良方案。作為主席，他要求政府容許多留兩年，以便部署接班。結果他如願以償，在政府靈活處理與批准下，他順利完成兩年主席任期就光榮卸任，由胡偉民博士接棒主席一職。2016 年九月，兩位功成身退的前主席楊顯中及胡偉民樂意接受新一屆理事會授予的「榮譽主席」銜頭，成為話劇團的新傳統。劇團同時尊重周永成先生保留「首任主席」名號的選擇。

楊顯中 × 陳健彬

（楊）　　　　　　　（KB）

KB 楊生是香港話劇團公司化後首屆理事對嗎？

楊 對，我是由政府委任的首批理事之一，當時是 2001 年，由周永成先生擔任主席。

KB 在你擔任話劇團理事前，有任職過其他藝術團體或文化機構嗎？

楊 沒有，話劇團是我首個服務的藝團。

KB 那麼，你之前看過話劇團的戲嗎？

楊 有，我表哥鍾景輝 (King Sir) 是我戲劇方面的啟蒙老師。表哥那時剛從美國回來，大約是 1962 年左右。我首次接觸話劇，就是 1965 年為他執導的《浪子回頭》(*A Hatful of Rain*) 翻譯劇本。

KB 你那時還在讀書嗎？

楊 我 1963 年中學畢業。除了劇本，我還有為英文電視節目翻譯字幕。

KB 換句話說，因為 King Sir，你早於中學時代已接觸話劇了！

楊 對！所以政府委任我時，讓我在香港中樂團、香港話劇團和香港舞蹈團中選擇，我就選了話劇團。

KB 在首屆理事會中，祇有你和吳球是公務員出身？其他理事大多是來自商界？

楊 雖然我不算懂話劇，但政府選人時更重管理經驗。我自 1995 年離開政府後，就在信興集團擔任了六年集團行政總裁。

KB 信興集團主席蒙德揚先生也是由你牽線與話劇團結緣。

楊 胡偉民（第三任理事會主席）也是由我引介擔任理事。當我在 2008 年繼承周永成為主席後，我希望在理事會組成方面可變得更多元化，我們先後引入了不同行業的行政專才，如 Frankie Yick（現任立法會航運交通界議員易志明），商界則有胡偉民、蒙德揚和孫芝蘭等等。公司管理上有一種概念稱為 Board Diversity，即董事局多面化，成員除有男有女外，亦需有不同背景和能力。像蒙德揚有 sponsorship 的能力，因為他管理的信興集團已是成功的品牌！胡偉民本身是商人，更擔任過保良局的主席，是一名慈善家！我邀胡生加入理事會，是希望善用他的籌款能力，亦因為他有學界的網絡，希望他能向學界推廣話劇團，藉此吸引更多新觀眾。

KB 換言之，理事會在理事人選方面是否有針對性部署？

楊 對，話劇團剛公司化時，理事會不少成員都與藝術界別有關，像陳求德和陳鈞潤，前者是藝術愛好者、後者則不時參與製作，還有戲劇學者陸潤棠等。有見及此，我想為理事會引進更多其他界別人才。

KB 你擔任主席時還引入了會計師陳卓智 (2008) 及律師程婉雯 (2010)，理事會以往沒有這兩個界別的專才，可見管治層逐漸變得多元！理事人選除與社會有緊密聯繫外，還需有甚麼條件？

楊 第一是要對工作有承擔，雖然我較少到劇院看戲，但我對話劇團的事務很上心！主席也需有 vision，尤其要看到劇團在將來五至十年後的發展需要；行政總監則要執行主席的理念，make sure 可實踐這個 vision。所以主席的任務可能比較抽象，但 KB 你作為行政總監，正是要落實抽象的理念。主席還要有很多 connection，在社會上要有知名度，與不同政府部門或機構協商時方才有說服力！

KB 在你擔任主席時，有甚麼事情需要你親自出馬去爭取？

楊 有兩件事。首先是政府說要削減恆常資助，這也難怪，不少人認為政府不應該把錢投放在那些 priority 不高的界別，又有人認為「衣食足，知榮辱」，故此應在扶貧養老、房屋或教育方面率先投放資源。 Art is nice-to-have, but not must-have，普遍認為政府要重新 allocate 資源，所以我們與政府協商的時候，爭取不減現有資助。

第二是 Venue Partnership Scheme（場地伙伴計劃），雖然我們與香港大會堂是場地伙伴，卻並不代表無後顧之憂。還記得我和你曾與政府商議，最理想是讓我們來負責管理大會堂，但最後祇變成了 priority booking（優先租場），有點雷聲大，雨點小。

KB 政府總要顧及不同業界利益。

楊 記得當年第一任的 Patron（香港話劇團贊助人）是前特首夫人董太（董趙洪娉），也是由我引薦。

KB 話劇團公司化首年（2001）並沒有贊助人。2002 年是劇團成立廿五周年，我們覺得需有一位名譽贊助人。當年的律政司司長梁愛詩，也是由你引薦給話劇團擔任名譽贊助人嗎？

楊 對呀！本來根據傳統，每當政府換屆時，理事會會邀請新的特首夫人擔任名譽贊助人，但曾夫人（曾鮑笑薇）婉拒了，因此我建議梁愛詩。她既是藝術愛好者，又與我相熟。

KB 楊生真的交遊廣闊！

楊 我想起任內還改革了主席任期！由於每位理事有六年任期的規限，若其中四年擔任 member（理事），即使當了主席也祇能做兩年，相當「短命」！當每位主席都祇有兩年任期的話，試問理事會又怎能有長遠計劃？我因此建議改制，針對不同崗位分開計算任期。

不過，也有人指出，一個理事若先當六年 member，再當六年司庫、六年副主席，再加六年主席，任期最長可達廿四年！但我認為主席必須有 continuity，加上主席由理事互選產生，祇要有貢獻，廿四年也不怕！

KB 民政事務局接納了你的意見，特准你延長任期，因此你最終也當了兩年主席（2008-2010）。如祗有一年的話，你是否寧願不當主席？

楊 當然！一年不做，起碼兩年！尤其是一年任期太短，感覺有如被請辭，兩年再讓位則較公平！當年，各位理事也希望我繼續當主席，但我若再當六年主席，胡偉民就沒有機會了！我覺得胡生對劇團已有一定貢獻，因此選擇卸任。

KB 你確實為理事會做了很多工作，包括爭取改變理事任期的計算方法，令劇團管治更有延續性等等。你有次代表劇團在立法會發言，還發表了藝團管治理念。你為甚麼會提及這個議題？

楊 那次是因為香港中樂團在審計和管理上出現了問題，各大政府資助藝團代表被邀到立法會表述意見。身為管理學博士，我在會上提出了一套管理學理論。在管理學上，主席和 CEO (Chief Executive Officer) 的職責有所不同 — 主席負責 vision and policy，而 CEO 則負責 execution；在制度上，董事局則要 monitor 那位 CEO。畢竟，governance 和 management 有根本分別。

我的管理哲學就是，由主席先定下一個藍圖，實際上怎樣操作，就要麻煩 CEO 處理了。

KB 即看的是成果？

楊 要挽留人才，你必須放手讓人家工作。

KB 你近距離接觸劇團大小事務，對話劇團的發展又有甚麼看法？

楊 政府一方面要求藝團追求 artistic excellence，但有時曲高一定和寡！另一方面，既要求我們自負盈虧，注意 box office 成績，又要扶助其他本土藝團，像三頭馬車到處跑，真的很矛盾！身為主席，我祗能答應政府在藝術和商業上盡量達致平衡，如話劇團既有大眾化的製作如《酸酸甜甜香港地》，同時也有追求更高藝術層次的製作。更重要是開拓新的觀眾群！

我現在也常常介紹朋友到劇院看戲。他們以往一聽到是「話劇」，就擔心會否很悶，因為以前的演員演話劇時都很誇張。但他們看戲後，無不讚賞話劇團的演出水平！當然，marketing 也很重要！

KB 提到 marketing，我還記得你強調一定要改好戲名，宣傳時亦需有金句！

楊 Less is more! 首先，總不能把所有資訊放在 poster 上，資訊太多就等於沒有 focus，如講話一樣，沒有金句萬萬不行！講少一點，別人反而能夠 capture。

KB 當時你不是說過「話劇團出品，必屬佳品」嗎？當然，我們也不能祗是賣花讚花香。

楊 因此要有體驗式的推廣，如讀戲劇場和演後座談等，marketing 有兩個方向，如觀眾本身已是戲劇發燒友，我們留住他們已足夠；與此同時，劇團也要致力吸納新觀眾。

KB 拓展觀眾也是一種技巧。

楊 我向來建議從年輕人入手,如大學裡頭有不少劇社,話劇團早應到校推廣。

KB 話劇團現在有「外展及教育部」,也不時到學校推廣。教育部在近年有不錯發展,除了提供基礎課程,還成立了「兒童團」和「少年團」,甚至舉辦了「兒童戲劇節」。外展同事更希望在黑盒劇場以至主劇場,製作一些以小朋友為目標觀眾的劇目。

再者,坊間對「戲劇教育」的觀感已有所轉變!尤其是學戲的人,不一定把演戲視為終身事業。從 training 角度,戲劇也可培育表達和演講技巧。

楊 對,當作一種 training 也好!辦「兒童團」和「少年團」也是可行!

KB 我們有一個名為「恒生青少年舞台」的計劃,剛獲恒生銀行以三年方式資助。劇團會在全港招募小五至中四的學生,在暑假為他們提供密集式的 musical 訓練,演出音樂劇。今年報考人數有四百多人,即使以 AB Cast 也祇能收六十位演員,競爭激烈!

楊 非常好!我早於上任時已希望話劇團能成立兒童劇團,轉眼已十年了!

KB 我們除了和恒生銀行在香港推行這個計劃,也希望把計劃帶到廣州,現正跟廣州方面洽商。

其實,楊生對話劇團哪個演出印象最為深刻?

楊 除了賴聲川的《暗戀桃花源》(2007),印象深的還有劇團在餐廳演出《一夜歌‧一夜情》(2004),整體氣氛頗為輕鬆!

KB 你當時有去吃飯和看演出嗎?

楊 有呀,用餐連看戲也祇是一百五十元!

KB 我們在香港藝術中心雅廚餐廳演出,以 Cabaret 形式進行。

楊 那種感覺有如在意大利看演出,侍應一邊捧餐一邊唱歌,教我印象深刻!觀眾非常投入,可說是融入演出之中!

KB 除了令你難忘的好戲外,你在任時有否面對一些令你記憶猶新的重大危機?

楊 應是剛才提到的政府 cut budget 一事,涉及到撥款的問題。

KB 還記得我們曾爭取劇團賺到的錢不用按例上繳給政府嗎?

楊 對!以往是每當劇團有盈餘就要退還給政府,後來就獲准保留。另一方面,我們以往若籌得一百萬,政府就會相應地扣減一百萬津貼。現在是劇團若成功籌款,本已所獲的津貼將不用被扣減,我們也因此成立了一個 Development Fund(發展基金)。

KB 因為以往我們跟政府在 Funding & Services Agreement 裡有個協議 — 如劇團年終盈餘多於政府資助的百分之二十,餘款將要「回吐」予政府,不得保留。我

307

們當年開會討論此事時，你認為劇團即使怎樣努力節省開支，仍要把餘款歸還政府，倒不如應花就花，以餘錢買下適用的器材。作為資助方，民政事務局最終也同意分拆劇團的籌款和恆常資助為兩筆款項計算，而籌款金額則以 Development Fund 的戶口入賬。

但除了這個涉及撥款的危機，你任內也不見有甚麼大風波出現，包括人事問題。

楊　這有賴各方合作。理事會主席始終如流水式更替，也如落葉；你作為行政總監，才是話劇團的莖。

KB　楊生過獎啦！回首與我合作的日子，你可有甚麼難忘回憶呢？

楊　因為有你，我才願意出任話劇團主席。首先，你本人已是話劇團以至劇界的「活字典」。第二，你實在太投入工作，我先是被你感化，進團後更被台前幕後的員工深深感動，尤其是這麼勤奮的員工，在其他公司或機構根本找不到！像你的秘書，在劇團於晚間演出時，仍需在演出前台招待來賓。還有演員，除了排戲和演出，還會寫劇本和當導演等，簡直是香港員工的典範！

KB　謝謝楊生，你任內也為劇團做了很多事情。

　　另外，我們在你任內也曾研究話劇團從公司化變為完全私營化的可行性。若有人願意投資，話劇團即可完全脫離政府、free-hand 般經營。

楊　演出場地不足是話劇團實行私營化的最大

障礙！要不難以預訂，即使有場地但能訂的演期也太短，加上有些場地座位太少，票房收入難以跟得上製作成本！若真的有人願意投資，也祇能走百老匯模式，首要條件是有一所自家的劇院，可 long run 劇目，從而節省佈景裝拆和運輸等時間和成本；最理想是可建兩個劇院，一個走 popular 路線，另一個走較藝術的路線。

KB　我們也曾計算私營化方案，所需成本資金約二十億左右⋯⋯

楊　這個私營化方案在香港的藝術環境根本難以實行。像外國有藝術基金做類似的事情，更會特別邀請專才設計和執行。但香港地價這麼貴，也難望有人願意投資興建劇院。

KB　在香港經營商業化劇院實在困難重重！

楊　因此，當唯一希望落在「西九文化區」時，我和你曾相約西九文化區管理局表演藝術行政總監茹國烈會面，希望能夠爭取一個地段。

KB　如果我們能夠爭到一個地段，又有人願意投資興建戲院，所有問題也將會迎刃而解。話劇團現正是欠缺一個 home-base theatre，一直祇有空談，我們甚至未能確定與西九文化區的合作模式！

楊　難怪大家常說香港政府缺乏藝術政策，也沒有 long term vision。香港要處理的問題很多，但藝術總是排到最後，當 must-have 還未處理好時，政府又怎會理會 nice-to-have 呢！

KB 絕對認同，arts policy 確是一個大問題，政府也不易落筆草擬！

楊 首先，arts policy 絕對不能有「蓋」。換句話說，不能有太多限制，既要有 artistic autonomy 及 freedom，亦同時要有根讓它成長，培育愛文化的市民。另一方面，arts 也是難以 define，音樂是 art、繪畫是 art、話劇也是 art，音樂方面又有西樂、粵曲，藝術又分中國藝術和西方藝術。這也解釋了政府為何不敢貿然去碰這個議題！

KB 最後也想問問楊生，對話劇團有甚麼進一步的期望？

楊 我現在雖然祇能以較遠距離關心話劇團發展，但也希望劇團能夠繼續進步。香港話劇團一直很 professional，也有很多本地人才，但團隊若過於本地化，往往又難以走出香港。

KB 這也是我們曾經討論的問題 — 話劇團應否發展普通話話劇？

楊 雖屬政治正確，但在香港以普通話演話劇則難有市場。

KB 若我們以普通話製作專攻內地市場呢？

楊 在大陸反而可以考慮，但要輕裝上陣，如《洋麻將》和《最後晚餐》祇需兩位演員，那些佈景較少的製作也很適合。

KB 你始終認為普通話話劇在香港無市場？

楊 這在香港仍祇算是小市場。即使北上演出，話劇在內地仍未形成一種強大風氣。另一方面，若香港話劇團的劇目過於 localised，又怕叫座不叫好，吸引不了某一類的觀眾。要把香港話劇團打造成一個品牌，讓大家覺得晚上去看話劇代表了一種社會地位和品味，那就成功了！

KB 感謝楊生的金句！今天也真正獲益良多！

楊 一句到尾，話劇團始終需要發展品牌。

對良好的公司管治，楊顯中主席一直抱有 Board Diversity 之概念，即藝團理事會成員的組合要多元化。作為話劇團第二任主席，他任內曾張羅不同背景的專業人士加盟理事會，務求擴大劇團的社會網絡，爭取更多融資機會。事實證明楊生推薦的理事，位位都熱心投入，積極承擔劇團事務。我也慶幸話劇團理事會多年來非常和諧及有效率，作為管治層也尊重劇團與政府簽下的資助協議，並在照顧公眾利益的大前提下，讓劇團的管理團隊獨立運作，貫徹公司化的宗旨和使命。

猶記得當首任主席周永成先生任內最後一年（2008），有業界人士在立法會會議上多番發言，批評政府以公帑資助各大藝團，既是藝術資源錯配，也造成不公平競爭。該人士更以話劇團爭取台灣表演工作坊《暗戀桃花源》的製作版權和境外巡演為例，指控話劇團以本傷人，扼殺非政府資助劇團的製作空間。話劇團因樹大招風，引致同業嫉妒在所難免。對此，當年任副主席的楊生以書面授意管理團隊不要直接駁斥相關言論，尤其是獨立藝團在發言時可以天花亂墜，但香港話劇團作為有品牌的資助團體，公開談話空間則相對有局限性。他相信話劇團有不辯而明的自身價值，祇要我們保持優質節目製作、多元化的藝術教育活動和致力提升社會人文素質，透過整體表現已足以向社會問責。由此可見，每當劇團面對負責批評和危機時，理事會和管理團隊應時刻保持共識，並以一致步伐回應挑戰。

執筆至此，我要一再感激歷屆主席對我的信任和支持。楊顯中先生是一位喜歡用文字指導工作的主席，其亮麗而有結構的電郵文字，不時令我勾起當公務員時代與上司以公文往來的回憶。有時更需在字裡行間反覆咀嚼才能心領神會，受用不盡！也令我憶起當時與我共事的第二任市務主管何卓敏 (Annie Ho) 曾笑言，她因自己生性緊張，每次面對楊主席關於宣傳推廣的嚴肅要求，會惶恐終日、不知所措，應對楊生來電時更弄到滿頭大汗，真是愛莫能助！

梁子麒先生

拓展篇——節目部署的挑戰

香港中文大學理學士、香港演藝學院戲劇學院表演系第三屆畢業生。早年曾執教鞭，亦曾任全職演員，及於政府擔任演藝節目籌劃及場地管理之工作。1994至2000年間為演戲家族監製及導演，製作包括《狂獸之城》、音樂劇《遇上1941的女孩》等。2001年加入香港話劇團，現為話劇團節目主管，負責統籌及監製話劇團近二百個劇目，包括近年多齣香港舞台劇獎最佳整體演出得獎製作：《如夢之夢》、《暗戀桃花源》、《脫皮爸爸》、《都是龍袍惹的禍》、《親愛的，胡雪巖》及音樂劇《頂頭鎚》。

香港劇壇現時難以產業化，

關鍵不在觀眾，而在於場地。

劇壇要達致產業化，各類劇目須於多個場地不斷 long run，

達致成行成市之規模。

——梁子麒

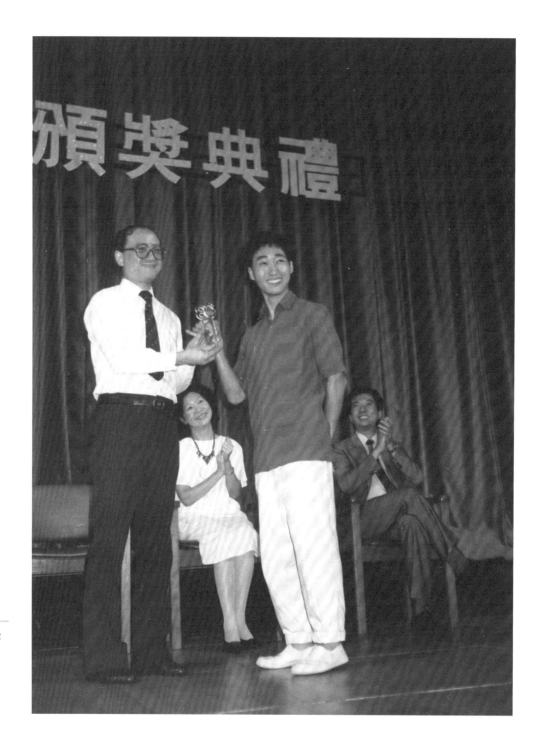

香港話劇團舉辦的戲劇匯演培育了不少劇界人才,不限於前線演藝人員。梁子麒(前右)也曾在「匯演」中獲獎。

左起:文世昌議員、陳尹瑩、梁子麒、陳健彬。

梁子麒 (Marble) 是香港話劇團自 2001 年公司化後招聘的頭三位部門主管之一。市務及拓展部和財務及行政部的主管早已有人事更替，唯獨節目部至今一直由 Marble 帶領，屈指一算，他與我共事也有十七年了。我還記得他當年寧可辭去「鐵飯碗」的公務員職位，也不願錯過加入話劇團工作的黃金機會。

Marble 是位戲劇發燒友，在香港中文大學修讀物理時，已是新亞劇社的活躍成員，還曾於八十年代參加學聯及致群劇社的演出活動，甚至到訪廣州友誼劇院參演《武士英魂》(*Man of La Mancha*)。Marble 畢業後，曾於中英劇團當了三年演員；也曾先後兩次投考話劇團全職演員，都不獲陳尹瑩和楊世彭兩位藝術總監取錄。

1993 年，Marble 棄藝從政，考入政府文化工作經理職系，先後任職市政總署文化節目組及香港太空館副經理。但他在政府工作期間對話劇團仍是念念不忘，曾要求調職不果。因此，當話劇團在千禧年初脫離政府架構獨立運作時，他破釜沉舟毅然放棄公務員的長俸，應徵話劇團，最終得償所願，成為一份子，展開事業上的新里程。

我們的確沒有選錯人，Marble 除有多年的業餘劇團演出經驗，也曾在香港演藝學院修讀表演課程，加上在政府長達八年的藝術行政經驗，完全勝任領導話劇團節目部門的工作。他進團時的職位是「節目經理」，負責製訂全年節目及活動的財政預算，每年監製五大兩小的製作。對內，Marble 既要主責全職演員的日常管理和年終評核；對外，他會因應不同製作需要物色特約演員和設計師，接待從境外到港的客席導演，協調技術部門的工作，兼指導外展教育工作，爭取外界委約製作的機會。

隨著劇團的發展日益壯大，本地製作和境外巡演有增無減的情況下，節目部人手已由 2001 年的三人增至 2017 年的七人組合包括兩位經理彭婉怡、黎栩昕及副經理李寶琪等。這隊能幹的團隊加上技術團隊可在同一時期應付本地和海外製作，多條腿走路的業務營運，逐步邁向更專業和多元化的發展。

梁子麒 × 陳健彬

（梁） （KB）

KB Marble，我們先來談談有關觀眾拓展的情況，公司化轉眼十七年了，話劇團觀眾量祇由每年四至五萬人次，增至年均六至七萬人次水平。當然，觀眾拓展涉及眾多因素，你可說香港的客觀環境難有濃厚的戲劇氛圍！也可說話劇團的劇目未能吸引更多新觀眾！我常說話劇團仍未有一個具震撼性、或可作長期公演的「鎮團戲寶」，能令香港觀眾感到非看不可！對此，我想了解你的看法。

梁 其實，我們已盡用了公司化帶來的彈性和自由度。

在話劇團仍屬政府管理的年代，我們每年祇有五至七個製作，年演百場左右，自成立的廿多年來（1977-2000），外訪巡演也不足十次。當然，以前內地也沒有那麼多劇院，論配套和時代背景，與今天也不能同日而語！

到 2001 年公司化，話劇團要獨立運作面對市場挑戰。特區政府雖則仍資助話劇團，但資助額也沒有大幅調整，每年在二千至三千萬元左右。但製作量已增至每年十多齣。我不是說製作愈多就代表愈好，但實情是當製作量有所增加，意味著出現好作品的機率相對較大。在最近六、七年，我

們都不難找到某些能代表話劇團的好戲到內地或海外巡演，於我而言，這已經是一個進程！

另一方面，若以「觀眾量能否翻一番」來衡量香港話劇團的成績，其實相當危險！首先，因為我們始終不是商業掛帥的劇團，更重要是香港沒有充足的表演場地。

再比較外國的劇團，絕對不會以觀眾量能否翻一番為指標。翻一番即要 double 演出量，試問在沒有足夠表演場地、兼演員陣容維持不變的情況下，我們又怎能做到翻一番呢！即使為了翻一番而擴大演員團隊，也不保證有足夠的高質素演員可作補充。一齣戲得以成功，往往是天時、地利、人和，即碰巧某個演員組合，才能有耀目的創作火花！換言之，同一齣戲換了另一班人，重演時有可能失去了光芒。當我們現在連找一位五、六十歲的男演員也如此困難時，再盲目追求翻一番的話，試問如何保持話劇團的演出質素呢！所以我經常說，我從來不 aggressive ！

KB 站在管治層的視角，劇團理事在藝術上很少給予意見，加上他們大多有商界背景，以生意角度看待劇團發展也無可厚非。

另從現實角度，在民政事務局的恆常資助不是連年增加的情況下，話劇團若希望在財政上持續發展，重視藝術之餘也須著緊票房成績。綜觀劇壇狀況，各大小劇團均在觀眾拓展方面各出奇謀，整體上卻仍未見有顯著效果！若香港劇壇希望朝「產業化」的方向邁進，那麼，觀眾量就是關鍵。

當有觀眾需求，劇團自會不斷加演或重演，久而久之，當觀眾到劇場看戲成了一種氣候，自有更多 artist 願意投身戲劇行業，最終發展成一種商業模式！

梁　我卻有不同看法。香港劇壇現時難以產業化，關鍵不在觀眾，而在於場地。劇壇要達致產業化，各類劇目須於多個場地不斷 long run，達致成行成市之規模。問題是香港可作 long run 的場地，現時祇得香港演藝學院的 Lyric Theatre，但已有大量節目輪候上演。製作不能 long run，根本難以養活整個行業的從業員。

KB　如香港的演出場地翻一番呢，由現時廿四個，倍增至四十八個，那又如何？

梁　若新增場地仍是由政府營運的話，都是死路一條！東京和首爾等亞洲城市得以發展商營劇場，正是因為私人性質的演出場地容許 long run 製作，從一個 long run 製作得來的回報，投資另一個 long run 製作。由政府營運場地，基於資源分配或甚麼公平原則，又豈會讓本地劇團製作 long run ？

KB　假設話劇團有一個私營場地可作 long run 製作，我們又是否必定成功？

梁　凡事總有成功和失敗的案例，即使拍商業電影也不保證必定成功！但當有成功的案例作勢頭，自有其他公司投資私營劇院，再積少成多，養活整個行業而成產業。

以東京的 commercial theatre 為例，產業化後，電影和電視圈的演員也會爭相到劇場演出。香港暫時未見一種劇壇與電視、電影的良性互動，主因是演出場地不足，若劇目不能 long run 而達致一定的票房收益，邀請影視界演員參演就缺乏成本效益，也難成氣候。

再回應你的問題，若話劇團真的擁有一所專屬劇院，我們的發展將會截然不同！

KB　但話劇團的現存戲碼是否足夠？尤其是全年三百六十五日在常駐劇院上演？

梁　如話劇團真有決心發展商業劇場，首要捨棄的是「藝術總監制」，而改行「監製制」。因在商營劇院的模式運作下，每個製作均須「計數」，尤其以成本和收益的平衡考慮劇團運作，如此，以藝術先行的藝術總監祇怕無用武之地！

KB　上海話劇藝術中心一早已在「製作人制度」下運作。在此制度下，市場考慮往往蓋過藝術考慮。

然而，在香港劇場觀眾量仍不算理想的情況下，話劇團是否須向你剛才指的「監製制」靠攏呢？

梁　坦白說，Anthony（陳敢權）作為藝術總監，為話劇團編排劇季節目時也有不少掣肘，演出檔期亦缺乏彈性，因此要編排更多劇目，如一季有十多齣製作，才能從觀眾量方面滿足當局對劇團的要求。

但在目前全職演員祇得十八位的情況下，Anthony 選戲時也要考慮手上是否有兵，如在某個繁忙檔期，他祇能選演那些角色

較少的劇目，若我們同期須到內地或海外巡演，劇團在香港的檔期就更難籌謀，不止演員，連後台製作人員也未必足夠。再換個角度看，當劇團已決定了某個大型的外訪製作，也會影響 touring 前後檔期的劇目選擇。

總之，在台前幕後人手有限的情況下，劇團在編排劇季節目時祇能用上較聰明的做法，但這些做法在藝術上又未必是最好的選擇。

KB 作為節目部主管，你多年來在夾縫中協助藝術總監選戲，也有很大功勞！

梁 因為公司化後，我就一直在劇團工作，完全了解它的成長過程，也非常了解編排劇季時的種種困難和解決方案。如基於某些原因在劇季中途加插節目，節目部就要確保新加劇目不會影響原定觀眾量和收支等預算，我們在近七、八季也經常遇到類似情況。

KB 我對此極為欣賞，尤其是你非常了解自己手上的資源，也盡量善用這些資源。在我眼中，你可說是頗為強勢的節目主管，但你在協助藝術總監編排劇季時，這種組織性極強的思維，有時會否偏向主觀，甚至與總監的想法背道而馳？

梁 我祇能說，任何決定都源於自己的 judgement 和我對戲劇及劇場運作的認識，如我反對某些製作編入劇季，背後總有合理原因。

KB 想起來，我和你在劇團已工作了十七年，也先後經歷了兩位藝術總監的時代，包括毛俊輝（任期 2001-2008）和陳敢權（任期 2008 至今）。在你眼中，與兩位總監合作有何分別？

梁 毛 Sir 在製作上已有全盤考慮，對每項細節要求極高，要 fulfill 他的所有要求絕不容易！與 Anthony 合作則有較多空間，但如何猜中他的心思，有時也有一定難度。

KB 畢竟，毛 Sir 與 Anthony 有著不同風格。毛 Sir 是「導演性格」，凡事要求精準。Anthony 則是「編劇性格」，愛自由發揮。那麼，兩位在劇季策劃方面，又是否有所不同？

梁 毛 Sir 會親自定下所有劇目，甚至很早已commission 團外的劇場工作者合作，尤其是編劇。除此以外，他也會考慮每一齣戲在劇季內發揮著甚麼功能，由於他心底裡早有藍圖，我的職責主要是為他各個心儀的製作排期。但在毛 Sir 年代，話劇團也不像現時般那麼多外訪製作，換著毛 Sir 今天是藝術總監，在選戲時也要適應資源分配上的掣肘。

Anthony 愛吸納同事的建議，加上他本身也是一位編劇，在策劃劇季，除有他自己的創作和一些翻譯劇外，加上其他同事建議的劇目，偏向以「平衡劇目」(balanced repertoire) 方式選戲。

KB 提到外訪，我經常希望劇團可發展境外市場，尤其是大中華市場。首先是透過進駐西九文化區爭取區域層面的觀眾。就開拓

內地市場，我們的藝術顧問賴聲川在上海開設的「上劇場」，也曾跟我們洽談合作。

作為節目主管，你認為香港話劇團相對其他本地劇團，向外發展時是否更有優勢嗎？

梁　任何合作，都必須以是否適合香港話劇團發展為大前提，也不用太 aggressive。我認為當務之急仍是發展本土戲劇市場，讓香港人也認同話劇團有好戲。

再者，話劇團在開拓本土市場後仍有人力、能力、心力和財力的話，才應考慮開拓內地或海外市場。以現時的水平，我們可「帶出去」的製作仍不算多，因此帶出去的戲更需要是好戲，才能在香港以外的地方建立品牌。事實上，touring 從來不是一步登天，而是要逐漸累積觀眾，如今天在北京、上海和廣州，我相信愛看戲的人總會知道「香港話劇團」，也對我們留下良好的印象。

當境外觀眾對話劇團留下印象，下一步就是選擇適合和可以信賴的合作伙伴。合作的好處是 share 財力、物力，如後台人員，讓我們不用以 full gear 把戲帶出去。話劇團與上劇場絕對可以合作，基於我們和賴老師及表演工作坊已有多年的合作關係，加上他們在上海有劇院，換句話說，這將是我們進軍上海的橋頭堡。

《頂頭鎚》也是一個特別例子，在香港上演時，三次公演也祇錄得七成入座率，戲裡的愛國情懷，對香港的年輕觀眾也許不太吸引，但我們還是不斷重演，原因何在？

這是因為我們相信《頂頭鎚》在華語音樂劇上有其藝術價值，在製作技藝上更是比內地同業超前。事實上，《頂頭鎚》在 2017 於北京上演時好評如潮，當地劇評人更指香港的音樂劇製作比內地同業優勝，也讓我們了解到話劇團製作在華語戲劇圈內處於甚麼水平。自北京演出後，廣州大劇院、上海文化廣場及北京天橋藝術中心等更和我們簽下合作意向書，希望共同把《頂頭鎚》這個甚具代表性的粵語音樂劇再度介紹給內地觀眾。

再說回香港。西九文化區內的劇院群有大、中、小型劇院，如能善用的話，絕對有助我們策劃節目，如話劇團黑盒劇場的製作，就非常適合於文化區內那所二百五十位的小型劇院上演。我們的主劇場節目則可於文化區內的中至大型劇院演出。

KB　最重要是跟西九文化區洽商合作模式和合作時的財務安排，我們在西九也不當開荒牛，而是好好利用文化區內的場地，進一步拓展觀眾和作為新基地發展優質劇作。當然，文化區也會跟不同劇團合作，我們祇是 one of the many。

今天也很感謝你如此坦誠跟我對談！

梁　看來我說了很多不該說的話，哈哈！

KB　怎會呢！這絕對一個很透徹的分享！

香港話劇團自 2001 年公司化後，節目質素維持在相當高的水平，加上多元劇目的選擇，為香港觀眾提供藝術性和娛樂性兼備的製作，達致雅俗共賞。更難得是我們的舞台作品成績卓越，屢獲香港舞台劇獎殊榮，反映本團製作備受業界認同。

製作數量方面，以 2016/17 劇季為例，全季主辦加合辦多達二十三齣製作，共二百零七場演出，較遺憾是觀眾人次祇得五萬四千。若論整體觀眾高峰，則要追溯至 2012/13 劇季的七萬六千多人次，其實觀眾數量時高時低，原因很多，包括戲碼的選擇、當季可預訂的場地檔期和社會經濟因素等等。

今天，我們的「黑盒劇場」發展有很大突破，外展及教育工作有突破性發展，企業贊助和個人捐款也有突破成績，唯獨是觀眾拓展的成果，我自己並不滿意。香港劇壇目前還未有條件達致全盤產業化，整體上舞台劇的製作質素參差不齊，觀眾基數不足也難言孕育長壽劇目，社會未能養活更多舞台從業員。

在全球劇壇發展趨向市場化的形勢下，Marble 認為話劇團若真的要向產業化的方向發展，可能要取消「藝術總監制」（以藝術取向設定劇季），改行以商營劇院營運的「製作人制度」（由貼近行情的監製選戲）。這當然祇是大膽假設，話劇團始終有重大的藝術和社會使命要履行，總需要藝術總監坐陣主持大局。同時面對香港戲劇市場發展有限的局面，話劇團需要不斷尋求對外合作。我們的藝術顧問賴聲川在上海經營的「上劇場」，正是一間商營劇院，話劇團正探索與他合作，把香港舞台作品帶出去。我們近年也積極開拓與西九的多項合作，以爭取成為西九文化區的節目伙伴。在可見的將來，預期話劇團在節目營運方面將出現一些較大的變化，我們會靜觀其變，迎接未來的機遇。

3

胡偉民博士 BBS

拓展篇——持續發展的願景

迪奧國際建業有限公司董事長；香港房地產協會執行委員會主席；國際專業管理學會副會長；保良局前主席；特區政府委任保良局顧問；保良聯會主席；馬車會所董事；美國候斯頓市、澳洲亞拉臘市及中國廣州市榮譽市民。歷任浸會大學工商管理學系顧問委員會委員；城市大學建築學系顧問委員會委員；澳門科技大學持續發展委員會委員。現為恒生管理學院學士及碩士翻譯系顧問委員會委員；澳洲埃迪斯科文大學客座教授；澳洲聯邦大學院士及名譽博士；澳洲昆士蘭中央大學工商管理碩士及國際專業管理學會院士。

胡偉民熱心社會公益，於 2002 年獲特區政府頒授「銅紫荊星章」及 2017 年六月獲母校昆士蘭中央大學校長 Scott Bowman 教授親自頒發「2016 年最佳校友志願服務獎」，以表揚他在慈善及社會服務上的貢獻。

戲劇教育一方面培養演藝人才，
一方面培養觀眾。在資源方面，
戲劇教育也可為劇團
在財務上開闢一條新的道路。

——胡偉民

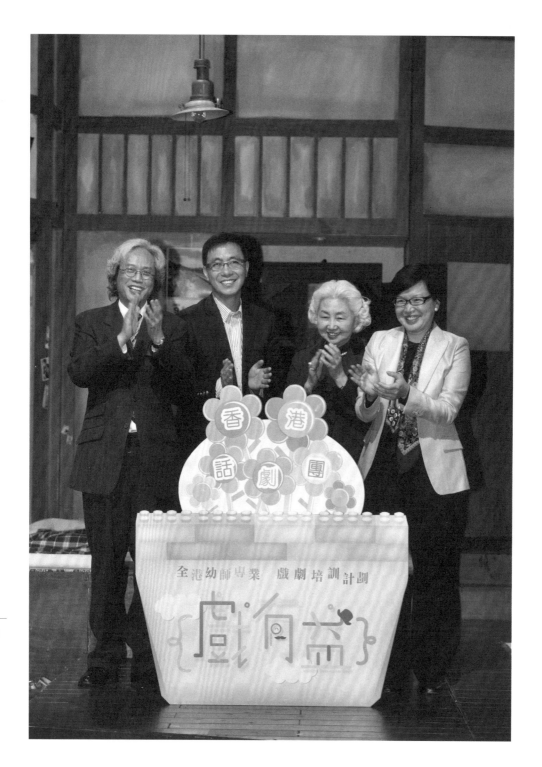

前理事會主席胡偉民（左一）推動發展的「戲有益 — 全港幼師專業戲劇培訓計劃」，請得
時任教育局副局長楊潤雄（左二）、名譽贊助人梁愛詩（左三）、時任民政事務局副局長許曉暉（右一）主持活動的揭幕禮。

胡偉民博士是香港話劇團第三任主席。他於 2007 年加盟話劇團理事會至 2016 年九月卸任，服務長達九年。胡生不但是香港房地產協會主席和前保良局主席，更對教育有相當強的理念。他任內除了致力推動戲劇教育外，也一直在動腦筋，為本團的「戲劇學校」尋找一所固定校舍，可惜條件與時機仍未配合而未能如願！

胡主席從劇團的長遠營運考慮，認為我們不要過份依賴政府資助，應於舞台製作之外開源。他相信外展及教育部門的業務最能夠為劇團提升營運收入，兼有條件朝自負盈虧的方向發展，令劇團不用受政府資助多少或票房收入波動而影響發展。胡主席不斷鼓勵外展部門推廣公民教育，在擔任主席六年期間促成劇團與一百二十多個公私營機構合作，教育劇場涵蓋禁毒、環保、廉政、懲教及德育等主題，接觸的青少年及學生超過五十多萬人次。

胡主席最引以為傲是「戲有益 — 全港幼師專業戲劇培訓計劃」。他撥用劇團的營運儲備，展開為期三年多的 train the trainers 計劃（2012-16），作培育未來觀眾的投資，此計劃得到民政事務局及教育局的支持。胡主席親自現身宣傳短片，還力邀計劃伙伴香港教育大學校長張仁良教授、劇團名譽贊助人兼前律政司司長梁愛詩博士協助宣傳，他親力親為實地視察和體驗培訓過程，以及出席計劃經驗總結座談會。這個回饋社會的計劃，最終吸引了四百四十六間幼稚園參與，近九百位老師完成提升師資水平培訓。在其任期結束前，還為我們穿針引綫，成功覓得陳廷驊慈善基金會支持，延續未來三年的「戲有益深耕計劃」。

胡主席同時努力促成本團與香港公開大學合辦「舞台專業證書課程」，發展由幼稚園至大專程度的全面戲劇教育階梯，鼓勵劇團自辦各級戲劇課程。他亦曾以「保良局胡氏語言教育基金」名義，贊助話劇團到該局屬下的中小學推行英語及普通話戲劇訓練。

胡偉民 × 陳健彬

(胡)　　　　(KB)

KB 從我受聘為香港話劇團行政總監起，胡生已是第三位理事會主席（2010-2016），加上你之前有三年擔任理事，所以我們已共事了九年！在悠長的歲月，我深切體會你對話劇團的投入，你在理事會會議的出席率，幾乎是百分之一百！

你和演員接觸也很頻密，經常宴請大家，作風非常親民。在你領導下，劇團的凝聚力相當強，團員提到胡生也很雀躍！你離任時以一個大型飯局作結，真正是「偉民飯局」，哈哈！

你曾為保良局前任主席，建立不少人際網絡，不時邀請保良局資助我們的演出或活動，尤其是那些與教育相關的項目。印象中，你在保良局服務期間已非常專注教育範疇，其後更把一些發展教育的意念，引進到話劇團的戲劇教育業務。其實，當你接任話劇團理事會主席時，是否馬上已有推行戲劇教育的決心？

胡 我在 1991 年加入保良局，該局的宗旨是「保赤安良」，非常重視教育。至於推動戲劇教育的原因，是基於我 2010 年擔任話劇團主席時，觀察到兩點：一是能到台上表演的人必定自信心十足，因此以訓練人的自信心而言，戲劇是最好的途徑；二是劇

團收入方面，仍有很大部份需靠政府資助，我認為這是一個大問題！在社會資源分配方面，政府首要考慮的始終是扶貧、安老等，很難把文化藝術作為首要撥款項目。

雖然話劇團發展至今規模龐大，但如果政府在未來削減資助，那劇團又何去何從呢？作為主席，我須為劇團另闢發展路線，而戲劇教育絕對是可行的出路。

KB 即你對劇團在香港發展戲劇教育抱有非常大的信心？

胡 非常有信心！社會上總不能所有人都跑去當醫生、律師，況且很多人也喜歡表演藝術。戲劇教育一方面培養演藝人才，一方面培養觀眾。在資源方面，戲劇教育也可為劇團在財務上開闢一條新的道路。

KB 作為理事會主席，你曾否為劇團的財務狀況擔憂？

胡 對於政府削減資助的擔憂總會有，所以我認為「開源」很重要！除了戲劇教育外，劇團也需要與商界多方面合作，尋找更多贊助機會。

KB 在你的朋友圈當中為劇團找資助是否非常困難？

胡 為戲劇找資助始終比較難！這純粹是個人看法 — 不少人對話劇的固有印象是台上的演員聲音很大、動作很浮誇，但當他們到劇場看戲後，往往便會改觀。另一個問題是每當談到捐款，首先總會想到幫助窮人，或許有人會認為劇團已有政府撥款，資助劇團祇是錦上添花。

KB　近年企業也有許多「社會責任」，資助文化事業祇是其中一種，視乎機構話事人是否熱愛文化。

再者，贊助可分為兩方面，一是贊助製作，二是贊助戲劇教育活動。相對製作，戲劇教育較易取得機構支持，始終戲劇教育有其功能性，尤其是培育青少年成長。例如劇團在你任內與恒生銀行合辦的「恒生青少年舞台」，成果雖然祇是一齣音樂劇的演出，但他們從排練過程中能有所得益，如你剛才所說的自信心，以至排戲講求的群體合作意識等等。小演員的家長將來亦有機會成為話劇團的觀眾。因此恒生銀行也覺得很有教育意義！

胡　戲劇教育的好處，是即時見效！以青少年參與音樂劇訓練為例，短短半年已可見他們脫胎換骨！

KB　話劇團過去努力發展教育部門頗有成績。部門最初由兩個人組成，至今擴展至有八位同事。你也給予我們信心，讓教育部朝著自負盈餘的方向發展，至於長遠的願景，就是教育部在財政上能夠獨立運作。

我們現時在上環趙氏大廈租單位供教育部使用，每次租約期滿租金都上升。你希望劇團購置一個物業作基地，其好處是若物業升值，在 fixed asset 方面也等於給話劇團增值。你亦提出其他方案，如使用舊區的工廠大廈，以至俗稱「殺校」的廢置校舍等等。就廢置校舍，我們先後考察了幾處，包括保良局位於田灣的校舍，以及考察了位於佐敦的賈梅士學校。

你也許記得，話劇團曾申請上環必列啫士街街市的古蹟活化計劃。不過，廢置校舍的改建牽涉諸多問題，如繁複的消防條例或位置偏遠等等，暫時也未能成事。

胡　我對香港房地產發展抱有信心，在香港最難處理的始終是「土地問題」。劇團有自己的地方，發展上總比長期繳付租金有利，那些「殺校」絕對是可以考慮的方案，財務安排上亦相對容易實行。理事會的正、副主席和劇團兩位總監也適宜與政府多作溝通，最重要是了解當局推行政策的思路，鍥而不捨地為劇團爭取用地。

市區的樓價愈來愈高，以劇團的財務狀況，仍未有購置物業的能力，加上公營機構在採購方面有嚴格的規則要守，遠不如私人機構可靈活應對物業市場的變遷。當然，假如樓價突然大跌又另當別論。

另一方面，話劇團也可以嘗試跟大學合作。

KB　提到與大學合作，我記起你曾指出話劇團在定位上應盡量跟內地和國際掛鉤，發展一些能夠頒發 degree 的課程。與本地大學合作方面，在你任內，話劇團跟香港公開大學（李嘉誠專業進修學院）合辦了「舞台表演專業證書」課程，並即將開辦文憑課程。我們也跟公大商議開設幼稚園階段的戲劇課程，這個計劃在你離任後也開展了。展望將來，我們希望課程可擴展到和內地和海外的學府合作，增加認受性。

胡　對！大家合作可以相輔相成。在大專界發展戲劇教育，也可令畢業生有更多出路。

323

KB 從幼稚園戲劇課程發展至成人課程，你是否希望話劇團的外展教育部最終可發展成一間學校，照顧不同年齡層的需要？

胡 除了成立戲劇學校，我們也可以跟不同學校合作，如不少中學也有劇社，可以為他們設計一些課程，再由學校跟政府申請撥款作經費。

KB 對！接著不如談談你任內有否一些難忘事可分享？

胡 我在話劇團服務真的非常開心，也學了很多東西！在我擔任理事前從未接觸話劇，當我首次到劇院看戲時，對演員同事們真的非常佩服。尤其我看著字幕機，然後發現他們的台詞竟然是一字不漏，真的很厲害！

劇團在藝術方面有藝術總監陳敢權先生負責，在管理方面有你 KB 主持大局，劇團有你兩位好拍檔，配合得相當適宜。

話劇團由 KB 你這位 Key Backbone of HKRep 負責日常管理，我作為主席看似責任重大，履行職務時其實非常輕鬆，哈哈！最重要的是，作為管治者，不要把管治和管理混為一談，一定要信任同事，讓同事發揮。理事作為管治者祇是管理大方向，或在危機處理上提供協助，而不是「凡事管你」。而且話劇團的管理透明度非常高，從來不作隱瞞，同事也非常有誠信！

若論到最難忘，應數其中一次危機處理。猶記得《都是龍袍惹的禍》快到北京演出，物資都運往了天津準備轉至北京，怎料遇上天津貨倉爆炸事件，當時團員都快出發了，卻完全掌握不到佈景和服裝的損毀情況，我作為主席當然非常擔心，外訪演出嘛！聲譽攸關！幸好劇團同事反應極快，表現團隊精神，大家已商量好以簡約版的佈景和倉庫的現成戲服作頂替應急。劇團的日常管治和管理，一般而言問題不大，反而是危機處理最能反映劇團上下的齊心，結果能順利按原定計劃演出，這次經驗對我來說，較任何一齣好戲難忘！

KB 從這宗 2015 年天津「危險倉」爆炸事件可見，我們和合作伙伴有著非常緊密的互信關係。首先是事發後，北京國家大劇院允許話劇團以簡約版的佈景演出。而因為時間緊迫，我們祇能在北京製作佈景，一切講求互相配合。這種默契當然不能一蹴即成，而是靠多年的人際及劇場網絡累積而得！作為管理層，我也不時向理事會彙報最新情況和尋求管治層的意見，我認同這次危機處理是非常難忘的經驗！

你當時作為主席，跟我們亦有良好的溝通！你説「學習」祇是謙虛，實情是你對劇團事務非常「上心」，不時詢問，掌握最新情況。更難得是你經常抽空到劇團探班，親身到劇場感受，這對了解劇團事務非常重要！

你亦不時出席我們在內地的演出，如廣州、北京等地，其實當你在觀眾席上看他們演出時，你認為劇團在內地的發展前景如何？現在理事會內有不同聲音，認為內地巡演的成本太高，加上有些戲的入座率未如理想，你認為我們應否減少在內地演出？

胡 我也同意大型製作出外巡演的成本太高，但個人認為話劇團還是應到內地演出，可選擇一些規模較小的本地創作，如《最後晚餐》佈景較為簡單，所需演員亦相對少，戲本身也好！不論內地或海外，我們始終需要對外交流，不能老是困在一個地方。

KB 有時往往陷入兩難局面。例如我們台前幕後動員百多人的音樂劇《頂頭鎚》，2017年在北京演出的口碑非常好，但虧蝕的情況也頗嚴重！

胡 我認為劇團出外巡演，不應著眼於收入方面的考慮。交流始終是非常好的一種學習，也是把劇團「推出去」的良機，有如賣了廣告，也不一定保證有所收益。

KB 在你任內，話劇團年年賺錢，盈餘不斷上升，儲備一直達二千萬。但在 2016/17 年度，我們虧蝕約二百五十萬元，更預期在下一個財政年度須倒貼三百萬元。蒙生（蒙德揚）繼任主席，一方面非常擔心話劇團的財政狀況，另一方面指示劇團不能讓虧蝕的情況再持續下去。

胡 首先，即使節流也應保持出外巡演，折衷方法也許是減少每年的巡演次數，但不能不做。再者，巡演不止是理事會的事，而是全團人的事。出外交流始終能令演員得益，如果巡演出現虧蝕的情況，就更應想辦法在其他方面增加收入，例如進一步發展戲劇教育，或找更多 sponsors 支持等等。

除了節流，開源也非常重要！若果「一刀切」地取消出外巡演，我們往昔巡演的努力等同前功盡廢。

其實我們還可以跟內地或海外的劇團 crossover，例如一齣戲需要五位演員的話，我們派兩位，他們派三位，或佈景由他們提供等等。但從製作的角度，我不知道這是否可行？

KB 其實，我們的藝術顧問賴聲川，在上海設立了一個名為「上劇場」的劇院，也跟我們提過類似的合作方案。

胡 非常好！總之，出外巡演不能純以賺錢的角度看，能「打成平手」已算不錯！與教育一樣，你總不能要求小朋友在接受教育後馬上有能力賺錢，反過來說是一項長遠投資。有理事會成員要求 cut cost 也很正常，畢竟他們大多是生意人，cut cost 是最慣常的做法。但藝術又是另一回事，即使當一盤生意經營，與其他行業亦有所不同。

KB 哈哈，我也經常跟理事笑言，藝術這盤生意真的很難做！始終我們不是以賺錢為首要目的。我們也當然想開源，但開源未見成果前，在生意人的角度，節流當然是最快見效果的方法，因此這永遠是一個兩難的問題！

我也想談談「戲有益」計劃 [1]。你為甚麼會想到從幼稚園階段推廣戲劇教育，是否一早已預期這個計劃會有非常好的成效？

325

註 1 　胡偉民博士建議香港話劇團撥用盈餘，從 2013 年開始推行「戲有益 — 全港幼師專業戲劇培訓計劃」，以「培育培訓者」(train the trainers) 的角度，公開予全港幼稚園老師免費參加，由幼師作先行者推廣戲劇教育。

胡　對！我認為肯定成功！首先是話劇團已有良好的聲譽，加上政府當年還未對幼兒教育投放更多資源，也有意見認為很多幼稚園教師在教學水平上仍未達標。若「戲有益」計劃是以幼稚園學生為對象，在小朋友逐年升級的情況下，話劇團實在未有足夠資源把計劃實行。我們唯有 train the trainer，先培訓幼稚園教師有關戲劇教育的知識，再由老師把戲劇教育推到小朋友的層面，資源上既可行，亦使幼稚園教師得益，提升教與學的水平。

KB　胡生雖離任了理事會，但作為話劇團其中一位榮譽主席，也希望你日後可為我們「指點迷津」！

胡　雖不在其位，不謀其政，但我早已視話劇團為家了，劇團若有其他事務需要找我幫忙，我很樂意參與呢！

　　這些年我最開心的回憶，是每次和 KB 出席活動，總有不少人前來跟你攀談，每人都認識 KB 你，可見你平日廣結善緣，在話劇界享有一定的地位！最記得數年前有次遇見時任政務司司長林鄭月娥女士，我跟她說自己在話劇團服務，她跟我說：「我知道香港話劇團，KB Chan 嘛！」作為與你共事多年的拍檔，我真的感到非常榮幸！我知道你全心全意獻身話劇團外，還付出不少時間熱心服務業界，包括香港戲劇協會、香港藝術發展局和康樂及文化事務署等。我任內見證了業界和政府對你的認同和嘉許：包括特區政府頒授「榮譽勳章」MH、「民政事務局局長嘉許狀」，以及劇協頒予「傑出劇藝行政管理獎」。再想起 2015 年天津貨倉爆炸

一事，更發現你與同事在處理危機時展現的應變能力和眾多的內地連繫，真正厲害！所以，KB 你一定要繼續留在話劇團！我也非常支持你出版這本書，除了因為你是藝術行業的表表者外，我得悉與你對談的人亦相當有份量，加上所記錄的歷史將會永遠保留，對話劇團的傳承亦相當重要！如你需要我贊助的話，更不用客氣，anytime！

KB　胡生你言重了，又給我送上高帽！其實，我在你身上學到不少知識，尤其是企業管理的思維和理念。非常欣賞你的投入，感激你經常為我們著想，為話劇團的發展牽線聯繫不同界別的朋友。是你讓我們有機會開拓更多文化界以外的人際網絡。

　　今天非常感謝你抽空來劇團跟我對談，讓我不禁憶起大家共事多年的難忘時光。

身為成功的企業家，胡主席從來不擺架子，為人謙遜仁厚、豪爽而重情義！他的親民作風，深獲劇團上下愛戴。其任內諸多決定，有不少是在劇團外的地方跟我商討而醞釀出台。他更不時借「偉民飯局」，介紹我認識文藝界以外的政商界朋友，不經意地把話劇團與其他行業人士牽線，促成一些合作機會。2016年四月兩岸四地的戲劇盛事「第十屆華文戲劇節」在港舉行，胡生得悉經費出現短缺，二話不說慷慨捐助十萬元。我深慶自己得到胡主席的器重、信任與支持，他更是鼓勵和資助我把劇團管理經驗記錄出版的有心人。

為解決發展戲劇教育的「硬件問題」，胡主席曾與我探討多個方案，包括購置新蒲崗工廈物業、申請使用已停辦的保良局賈梅士學校校舍，以至投標被列為「活化古蹟」的中環必列啫士街街市等，可惜這些願景均未能在其任內達成。他卸任前寄語劇團今後要繼續努力，爭取一所固定校舍為目標，以增加劇團實力。

我們在2010年底完成上環市政大廈六樓的道具工場改造為「白盒」排練室的工程，再把八樓的大排練室改造為「黑盒劇場」並向業界開放。另為了進一步拓展劇團的戲劇教育業務，我們也租用了鄰近的上環趙氏大廈作外展教室。就上述連串舉措，我有份出謀獻策和親自作多方遊說，但若然沒有胡主席全力支持及理事會同意斥資，這些硬件新建設也難望成事。結果反映，黑盒劇場對劇團不論自資製作及合辦節目均大有裨益。在胡主席任內，劇團每年的營運收入更由九百八十萬元（2009/10）大幅提升至二千一百六十八萬元（2015/16）。

2012年的三十五周年團慶活動在胡生領導下可謂多彩，除製作誌慶劇《有飯自然香》外，還有《我和秋天有個約會》，連演三星期廿六場爆滿，兼在台北首屆「香港周」活動公演三場。當年劇團還假唯港薈酒店破天荒舉辦了一次籌款晚會。胡主席身體抱恙亦堅持披甲上陣。唱功了得的前民政事務局常任秘書長楊立門，亦跟一眾理事和演員落力表演，成功為劇團的發展基金進賬。

理事會為表揚胡偉民博士的貢獻，在2016年九月給他授予「香港話劇團榮譽主席」名銜，期望他卸任後繼續為開拓劇團資源發揮力量。

我十分珍惜與胡生建立的真摯友誼，往後在工作與處世之道上，還要繼續向他請教和學習。

周昭倫先生

拓展篇——戲劇教育理念的堅持

從事戲劇教育工作二十五年，現為香港話劇團外展及教育部主管。

曾為香港話劇團成功策劃不同類型的戲劇教育活動，並創立「香港話劇團附屬戲劇學校」，定期舉辦戲劇課程。2008至10年間編寫新高中中國語文科「戲劇工作坊」選修單元教材，由香港教育圖書公司出版。

除了教育工作以外，他亦為劇團編寫及執導不同的教育劇場，編導作品均已被香港教育局課程發展處中國語文教育組編進《中學中國語文戲劇教材系列（二）劇本集》。

他精於策劃、編寫及導演教育劇場，並以「從實踐中探究互動劇場的學習效用」為論文題目取得藝術碩士（優異）學位。

我教戲時與學生每天近距離接觸，
甚至經年累月地參與他們從無到有的轉變過程，
那種生命改變生命的滿足感，
實在難以形容！
——周昭倫

2016 年，少年團在主管周昭倫（中排右一）帶領下，往日本富山市參加國際兒童表演藝術節，演出《Romeo & Juliet 的戲劇教室》。

論香港話劇團的外展與戲劇教育部門發展，當中的人事更替也有不少故事。主管周昭倫更是由演員轉型為藝術行政人員的成功例子！

本團的外展劇場及戲劇課程在九十年代開始發展，在楊世彭擔任藝術總監的日子，何偉龍以助理藝術總監身份，全權負責設計戲劇課程兼安排學校巡迴活動，駐團編劇也要為劇團編寫一定數量的外展劇場作品。當時的全職演員需要分擔學校巡演的任務，並於暑假為學生「戲劇營」擔任導師，周昭倫正是其中一員。換言之，外展團隊在始創階段是一個浮動組合，這個運作模式自劇團公司化後才起了根本變化。

2001年，外展及教育小組依舊由助理藝術總監何偉龍擔任組長，並由節目部的林尚武和胡海輝兩人輔助。翌年何偉龍被調職駐團導演，外展及教育工作改由演員周昭倫兼任統籌，林尚武為主任。為穩定外展演員團隊，藝術總監毛俊輝同意讓幾位全職演員定期到外展組工作，但這段日子維持不久，外展演員又被調返劇團應付主劇場製作。

林尚武與何偉龍於2004及2006年相繼辭職，留下周昭倫獨力肩負外展教育策劃，加上未完全回巢主劇場的雷思蘭輔助執行，勉強地延續劇團的戲劇外展服務。對周昭倫而言，要告別幕前，全職發展戲劇外展教育活動。經過時間洗禮加上本人多番鼓勵，他克服了種種心理障礙，最終迎接事業轉型，全心全意投入戲劇教育專職，並獲取專業的戲劇教育學術資格，更有效地領導外展及教育部的發展。其職位由策劃晉升至經理、副主管至現在的部門主管，是團員循內部晉升機制成功轉型的典範。外展部更於2017年四月，脫離節目部獨立運作，朝著財政自負盈虧的方向發展。

外展劇場是劇團送戲到學校或社區的一種教育活動，並以傳達特定訊息為宗旨，包括廉政、環保、德育、生命教育及公民教育等等。自2011年通識教育劇場劇目《困獸》假香港大會堂劇院演出，加上「兒童團」和「少年團」於2014假本團黑盒劇場演出，「教育劇場」亦有所發展，更破天荒於2016年舉辦了首屆「戲有益兒童劇場節」。此外，已連續三年（2014-2017）舉行的「恒生青少年舞台」音樂劇《時光倒流香港地》，除推動學生接受音樂劇訓練外，更讓他們得享公開演出的機會。

周昭倫 × 陳健彬

(周)　　　　　(KB)

KB　你由演員轉職戲劇教育，到現在晉升為香港話劇團外展及教育主管，是因緣際會，還是早有這種想法？

周　我在 1992 年於香港演藝學院畢業，三年後才加入話劇團成為全職演員。

KB　即你由楊世彭當藝術總監時已加入話劇團？

周　是的。其實我在話劇團工作已超過廿年了！以劇團四十年歷史計，有一半時間我參與其中！

KB　由 1995 至 2017，差不多是廿二年時光！哈哈，你還未超越我！

周　不敢不敢！

回想自己在崗位上的轉變，與話劇團的轉變亦息息相關！九十年代，話劇團的戲劇教育是「全民參與」，即所有演員都要同時負責教育活動。每逢暑假，當製作沒有那麼密集時，演員均要負責「戲劇營」的執教工作，每個戲劇營為期一周，每年暑假大概有四至五個戲劇營接著舉行。

KB　戲劇營主要由何偉龍（時任助理藝術總監）籌辦嗎？

周　對！演員當年有很多機會接觸教育活動。

我在演藝學院學戲時，沒有課程講解「如何教人演戲」？我沒想到自己剛出道就要教人演戲，真的摸不著頭腦！

不過，我剛從演藝學院畢業後，便到倫敦跟法國劇場大師 Philippe Gaulier 學戲半年。他愛用奇怪和特別的方法教授表演，我在倫敦半年，幾乎每天都要面對這位嚴師，也逼使我反思他的教學方法。也許是我一開頭已接觸了較為特殊甚乎激進的教學法，當自己在話劇團有機會實踐時，我也嘗試運用 Philippe 的某些方法。當然，阿龍（何偉龍）作為 in-charge，也設計了一套戲劇教育課程，但課程歸課程，老師如何指導學生，往往視乎師生之間的互動。

KB　祇可惜阿龍英年早逝，未能對談！阿龍當年身為助理藝術總監，可說是發展戲劇教育的開荒牛，尤其是藝術總監楊世彭根本無暇主理教育事務，阿龍可謂包辦了所有戲劇教育活動，廢寢忘餐，我常笑他如在劇團寄宿！回首阿龍曾在浸會（現香港浸會大學）執教校外戲劇課程，也為話劇團設計課程，你怎看何偉龍那套戲劇教學法，與你在英國所學有何分別？

周　作為新人初執教鞭，當然會參考阿龍的指引。其教學法也非常全面，包括訓練學員的聲線和形體，也著重結業展演，如一組人合演一段小品戲。那小品其實是根據特定題目，由學員主編主演一些環節，譬如有孕婦在銀行突然作動、一群人在荒島迷路以至誤闖鬼屋等。我認為阿龍建立了一個非常好的基礎，讓學員涉獵編、導、演不同範疇。

不過，除了上述清晰的練習指引外，我身為導師，也可在一些遊戲環節自由發揮。在遊戲當中，我會嘗試運用 Philippe 某些教學方式，在不斷嘗試下，也彷彿參透了一些玄機。

如 Philippe 愛播著不同節奏和類型的音樂要求學員跳舞，這個 instruction 看似 loose。但 Philippe 的觀察能力極強，他能一眼看出每位學員在跳舞時的差異，如哪位學員願意與人溝通，哪位則自顧自在表演等等。

Philippe 另一經典遊戲是要求兩位學員在不數拍子下一起跳大繩，難度很高，這是一種默契訓練。我執教戲劇營時，也經常要求學員跳大繩。

從這些遊戲，我明白了導師對學生的影響力有多大！導師提供 instruction 之多寡，足以影響學生對戲劇的體驗，這又牽涉一種賦權 (empowerment)，即導師到底要學生跟足指引，還是應放手讓學生放膽一試。

KB 就你提到九十年代，話劇團演員須全民參與戲劇教育任務，因為在話劇團隸屬市政局的年代，在公務員管理的思維下，劇團行政人員務求盡用全職演員的工時。我也曾聽到演員投訴：「我本來是演戲，而不是教書！」總之有種反抗情緒，對教戲有種負面的感覺。

但話劇團在 2001 年公司化，即毛俊輝（毛 Sir）上任藝術總監後，這種演員在不用參演正式製作的時候要教學的制度亦告取消。

毛 Sir 的做法是把演員分為兩個班底——一組負責主劇場演出，另一組則專職外展戲劇教育。

曾被調到外展組的演員包括雷思蘭、郭志偉、龔小玲、邱廷輝和黃慧慈。我曾聽過有外展組演員指到校巡演令他們不用總是困在排練室裡，令他們接觸到更廣泛的社群，對社會有更深的體會。更有人反映到校巡演令他們累積了不少年輕新觀眾，可說是意外收穫！

你作為從市政局年代過渡至公司化年代的話劇團成員，對演員從事戲劇教育有何想法？

周 這完全視乎演員的個人心態，如有人寧可少些演戲，多些教學；也有人不太積極，跟我同場教戲時寧可退在一角。

KB 我想你是屬於積極那批？

周 也可這樣說。由 warm-up 到 exercise，我幾乎一手包辦。即使所謂全民參與，也難保演員抱著不同心態。對我來說，戲劇營絕對是一個難得機遇，除讓我實踐在英國所思所學，更是我尋求事業發展和日後轉型的重要養份！

那些被抽調至外展組的演員，也是有人歡喜有人愁！印象中，話劇團祇此一次把演員分為「主劇場」和「外展組」，這種編制在幾年後就取消了。

KB 對！最初設立外展組是為免戲劇教育無兵可用。惟當主劇場製作愈來愈多時，我們

也就取消了這種編制。外展活動開始對外招請 freelance 演員助陣。

周　回想外展組也維持了兩年時間，正因為有五位演員在手，我作為統籌者才可為推廣戲劇教育作出更仔細的 planning。

KB　即你在劇團公司化後已擔任外展組的 planner？

周　大概自 2002 年開始。還有何偉龍和林尚武。

自那時起，我漸漸體會戲劇教育的社會效益、以至民間對戲劇教育的需求，而不是抱著擅用劇團剩餘人力埋班演戲的心態！我曾一次過推出三個劇目供學校選擇，名為「多元思維系列」，包括《界樹下》、《衝上雲霄》和《走炭》等思想性極強的劇目，務求以外展戲劇模式為社會把脈，探討多項議題。

KB　由演員兼職戲劇教育，再由戲劇教育兼職演員，到後來專職戲劇教育，這條 career path 可說是你結合經驗和知識後順勢而行。話劇團現時的製作數量，包括主劇場加上黑盒製作，已較公司化初期有倍數的增長，演員也難言有空間參與戲劇教育工作。

周　演員始終渴求一份尊重，也不希望經常負責演出以外的事情。那怕在某齣製作祇有一句台詞，專業的演員也會全力專注演出，以免身兼多職令自己分心。

KB　你看來對戲劇教育還是情有獨鍾？

周　也許是我為人較樂觀，對任何轉變都持開放態度。戲劇教育讓我嘗試了很多東西，那種滿足感有時在主劇場也未必找到！我教戲時與學生每天近距離接觸，甚至經年累月地參與他們從無到有的轉變過程，那種生命改變生命的滿足感，實在難以形容！反之，當我在主劇場參演時，在舞台上往往感到離觀眾更遠！

事實上，如話劇團以往沒有讓演員參與教戲，我也未必有機會接觸戲劇教育。更何況演員其實非常被動，演出機會更視乎導演的選擇，如沒有轉任戲劇教育，我也許已離開劇團了。

KB　為了自我增值，你還在香港演藝學院修讀了戲劇教育碩士課程？

周　我在 2009 年修讀碩士，三年後畢業。

回想 2006 年脫離演員行列，我在話劇團正式轉到「外展部」工作，也曾遇上一段不太穩定的日子。首先是劇團演員自外展組取消後全部回歸主劇場製作，新設的外展部自此再沒有常設演員，除有雷思蘭偶爾助陣外，大多時祇剩我一人留守部門，令我需要重新摸索工作模式。2006 年仍是毛 Sir 當藝術總監，也許戲劇教育不是他的首要考慮，我每年祇需處理幾個跟 ICAC（Independent Commission Against Corruption — 廉政公署）合作的 project，在工作上有點 idle 的狀態！

轉捩點是 2008 年，Anthony（陳敢權）當上藝術總監後相當重視戲劇教育。首要是硬件方面，劇團租了上環趙氏大廈作為外

展部的課室和辦公室，開始有定制的感覺；更重要是招聘了首位全職同事 Coey（現任外展及教育署理經理李嘉欣）處理行政工作，讓統籌更有組織。

KB 2008 年九月理事會換屆，尤其是對教育極有心得的胡偉民入局當副主席，也對話劇團發展戲劇教育有深遠影響！

周 像打了一枝強心針！當我們有了趙氏大廈作「外展教室」，加上 Coey 擔任副手，我終於可為外展部定期規劃固定的戲劇課程，由最初兩至三班，到現在蓬勃發展。

當外展部有了重大發展，我也要裝備自己，不論是對學歷或專業知識的渴求，均令我決心重返校園修讀碩士！進修也令我不斷反思外展部的發展方向，從中整理出一條由三歲到成人的戲劇進修階梯。

KB 聽你重溫個人發展軌跡如何配合話劇團發展戲劇教育的步伐，很有趣！話劇團在市政局年代的「戲劇營」課程，與公司化後的外展教室課程，在質與量方面有何不同？

周 「戲劇營」課程著重編、導、演，但年紀太小的學員，往往難以理解這幾個層面的藝術追求。

反之，外展教室課程更著重戲劇和學員生活之間的關係。首先，學員的 age range 實在太闊，如學戲衹求當演藝專才，那戲劇學校便會淪為職業訓練所。有些家長總以為子女學戲必定要上舞台表演 — 要穿上漂亮戲服、唸大量台詞，加上劇照，這樣

才是物有所值。但我一直致力扭轉這種觀念，學習戲劇如衹求上台表演，上課衹背劇本、記舞步、猛練唱歌的話，衹會令年幼學員感到很大壓力！反之，如把學戲的重點置於思考生活的層面，則可讓學員培育同理心和合作精神，導師教戲時的發揮空間更大。亦因此，我們的幼兒課程從沒有結業演出。

KB 自你進修後，外展部的發展部署也更見周詳！年報也反映，外展部收入對劇團財政有不俗貢獻！

我也想談談外展部的 staff development。我最關注是外展部應如何挽留人才，以至培育成一支更優秀的團隊？外展部大多是行政同事，衹負責市務和活動統籌。有關戲劇教育的藝術工作，現衹得你和駐團導演（外展）冼振東主力承擔，再因應個別項目邀請 freelance 的教員或演員合作。長遠而言，外展部應有更多常設的「藝術人」，這樣才可壯大戲劇教育團隊發展。

周 若我們長期與 freelance 教員合作，也著實不利外展部長遠發展！但長期合作的藝術拍檔實在不易找！

身為話劇團的一份子，我希望把外展部發展成話劇團的「一雙手」或「一雙腿」，以劇團為先，藝術拍檔也必須認同這種理念。事實上，話劇團辦戲劇教育不是為了盈利，我們在薪酬方面也難與那些賺錢至上的商營機構看齊！

KB 我們是非牟利機構，很難以分成或推行佣金制吸引人才。

這令我想到，前任理事會主席胡偉民博士曾建議外展部應脫離話劇團作獨立發展。這樣的話，員工的薪酬制度可更靈活。

周　這正是外展部轉型一大骨節點，但我不太傾向朝獨立方向發展。

首先，話劇團不宜與商業機構搶市場，我更不想外展部採取賺錢至上的方針；因太功利的話，絕對不利話劇團的名聲。二是正如我剛才所言，個人願景是希望外展部成為話劇團的「一雙手」或「一雙腿」，而不是走獨立路線，我尤其希望透過戲劇教育，為話劇團培育新生代觀眾，所以外展部更應與劇團多加配合，產生凝聚力和協同效應！

KB　事實上，如外展部太商業化的話，政府作為我們的資助機構，也不會容許外展部繼續掛著話劇團的招牌以公帑賺錢。我們暫時無意把外展部變為獨立的商業學校，除非政府某天不再資助話劇團，那麼外展部也需要獨立起來，自負盈虧了！

周　不少導師也跟我反映，話劇團跟那些討價還價的學店相比，合作氣氛正面得多！

更重要是，香港話劇團劇目種類包羅萬有，外展部絕對可以發揮對學員的影響力，譬如有計劃地安排學員觀賞話劇團製作，對拓展我們的觀眾相當有利！

我們除有幼兒班外，還有為小學生而設的「兒童團」和專供中學生參與的「少年團」。這些學員接受為期一年的長期訓練，每年暑假時在黑盒劇場會有他們的結業演出。

可惜的是，在大專至成人群組，我們雖有一系列編、導、演課程，卻少了一個以「團」為單位的長期課程；現時祇靠短期課程，著實難以維繫學員和話劇團的關係。針對這個更成熟的群組，我渴望將來可更進一步籌辦「青年團」，如英國的 National Youth Theatre。我認為這個觀眾斷層，絕對是話劇團 audience building 的目標對象！

KB　我最近也看了「兒童團」的結業演出（陳美莉編導的音樂劇《EMI 白金指數》），這些小學生學員因升讀中學快將離團，演出後非常感觸，可見他們對整年合作的伙伴依依不捨，感情非常真摯！

周　這也解釋了我為何不贊成外展部脫離話劇團獨立運作，如我們自學員年少時已培育他們對話劇團的興趣，漸漸轉化為一種 loyalty，那種一生一世對話劇團的 attachment，也非一般商營教育機構唯利是圖的模式可比！

再者，外展部可成為一道橋樑，把話劇團的演員和製作推介給公眾。例如，邀請演員作為 guest lecturer，講一、兩堂課，祇可惜他們實在太忙了！

KB　這建議非常好，有如為劇團培養明星！

周　如演員能騰出更多時間，我們甚至可舉辦「大師班」，話劇團有固定的演員班底和豐富的演出資源，如演出錄像、劇本及其他戲劇文獻等，外展部祇要多加利用，實在有很大的發展空間！

KB　雖有主團那麼豐富的戲劇資源，但外展部如欲壯大發展，最大的障礙又是甚麼？

周　還是人手問題。除了難以找到對劇團向心力強的戲劇教育專才外，我們也基於成本考慮，不能大幅地增加部門編制。另一個緊箍咒是外展部要收支平衡，令我們不敢同時推出多項在財務上有高風險的項目，如舉辦國際性的「兒童劇場節」，或自資製作兒童劇目等都涉及財務風險。

又例如，我們在 2017 年開始再度舉辦「戲有益深耕計劃」：先為全港幼兒園教師灌輸戲劇教育手法，再由幼師活學活用，把戲劇推廣至全港的幼兒園學生，貫徹活動教學的精神。這項在學前教育界執行的戲劇教育計劃，impact 甚大，正正是我經常強調的社會效益，也有助話劇團發展名聲。

最後，我也希望可為劇團發展 Children's Theatre。我所指的「兒童劇場」不止是那些純粹由兒童參演的劇目 (by children)，而是由專業演員演出、適合兒童觀賞的劇目 (for children)。香港話劇團作為旗艦劇團，絕對有 capacity 推出這些製作，如每個劇季能推出一至兩齣由專業演員主演的合家歡劇目，就更為完美！

KB　外展部在 2016 年也曾舉辦「兒童劇場節」，我十分支持！也希望你們能把「兒童劇場節」成為定制，定期舉行之餘，更把它逐步提升為珠三角、大中華以至國際層面之盛事。

周　「兒童團」和「少年團」均是 by children 的製作，對外展部而言，最專業的製作是劇團編排劇季時，由專業演員可定期 for children 演出，如「兒童劇場節」，這當然不能一步登天，要慢慢來！

KB　最後，我衷心希望你能找到更多志同道合的拍檔，壯大話劇團戲劇教育的發展。

周　承你貴言！

337

後語

2008 年是香港話劇團外展及教育部門發展的轉捩點，這與新上任的理事會主席胡偉民及藝術總監陳敢權重視教育不無關係，外展教育活動的質與量在近年迅速發展與提升，發揮更大的社會效應、取得更多贊助和支持。

隨著製作籌劃及課程發展需要，外展及教育部的全職編制已由 2010 年的三人組增至 2017 年的八人組合。部門亦新設了「駐團導演（外展）」的崗位分擔外展劇目的創作與執導工作，同時協助教育課程的編製和執教任務。我們需要有共同教育與營運理念的合作者壯大力量，過去十年部門的「演教員」與行政人員都更替不少，透過與不同人士合作和磨合，期望培育出一支優秀的戲劇教育團隊。

2010 年六月，話劇團開始租用商廈（上環趙氏大廈）作辦公室及外展教室，與劇團於上環市政大廈內的排練室互相補足，以應付全年不同程度的自辦戲劇培訓課程及巡迴劇目的排練。我們長遠發展的遠大目標是讓外展教育部門擁有一所永久校舍，成為名副其實的「香港話劇團附屬戲劇學校」。

與公營機構、政府部門和企業保持緊密接觸和合作，製作專題性的教育劇目到學校和社區巡演，開拓兒童劇市場，以及發展博物館劇場等活動都是近十年發展的項目。我們一直希望鼓勵市民運用戲劇潤澤生活，公私營機構亦樂意與本團合作，透過藝術教育項目，達到履行企業社會責任的目標。

蒙德揚博士

拓展篇——資源分配與拓展

現任信興集團主席兼集團行政總裁。蒙先生於 1984 年獲取加州大學洛杉磯分校電機工程學士學位；於 1991 年獲加州聖塔克萊拉大學工商管理碩士學位；更於 2016 年及 2017 年分別獲香港浸會大學頒授榮譽社會科學博士及香港理工大學頒授榮譽工商管理博士。

蒙先生現為香港大學校董會成員、香港大學教研發展基金董事、香港中文大學信興高等工程研究所諮詢委員會主席、香港浸會大學基金董事局成員、香港話劇團主席、香港業餘游泳總會義務司庫、職業安全健康局成員及港九電器商聯會主席。

我認為話劇團不應停止海外交流，
大前提是要更好地控制成本！
我們也應致力為外訪演出爭取海外贊助。
——蒙德揚

理事會主席蒙德揚印象深刻的籌款晚會 quick change 環節。左起：理事鍾樹根、方梓勳、陳卓智、蒙德揚、易志明。

前言

2002 年是香港話劇團的廿五周年，《新傾城之戀》假香港文化中心首演作為團慶製作，兼為成立「香港話劇團發展基金」進行首次籌款活動。作為新興的藝術基金，在起步階段若能獲得大型商戶支持，「強心針」作用自然立竿見影。我也始料不及多年獨家代理 Panasonic 家品電器的信興集團，日後會成為話劇團在不同層面的忠實伙伴！

2002 年十月十八日的《新傾城之戀》首演，時任信興集團副主席的蒙德揚 (David) 是節目贊助商香港流動通訊 CSL 邀請的嘉賓，他後來用「信興教育基金」名義捐款給話劇團，我亦從那時開始認識了 David。我們其後能一起共事，則歸功於理事楊顯中作介紹和引薦。由 2003 年信興集團首次贊助音樂劇《酸酸甜甜香港地》（重演）起，直到 2017，他前後捐款八次，贊助/冠名贊助製作十一次，足見他對戲劇的熱愛、對劇團的愛戴、以及對演藝行業的支持！

2005 年，特區政府委任蒙生為本團理事會成員，其六年任期本應於 2011 年屆滿，理事會愛才若渴，旋即邀請他留任，更推選他為副主席，繼續為劇團服務。2016 年九月，David 繼胡偉民出任話劇團第四任主席。能夠得到蒙生長期效力，我們深慶得人！

其實，擔任劇團理事是非受薪的義務工作，唯一福利祇是免費觀賞本團演出。理事們年尾請全團全人參加周年晚宴，更是出錢、出力！承蒙 David 連年慷慨送出 Panasonic 家庭電器和影音器材，在宴席上禮品一字排開陳列有如 showroom。更難得是嚐到聞名不如見面的蒙氏咖喱，這家傳的獨步秘方正宗印度咖喱更是征服眾人味蕾。David 還為茹素的同事預備素咖喱，盡顯細心。此外，當本團製作或宣傳需要投影器材時，我們經常得到信興集團贊助，節省不少開支。

拓展篇—— 資源分配與拓展

341

蒙德揚 × 陳健彬

（蒙）　　　　　（KB）

KB 蒙生，我知道你很喜歡運動，尤其是跑步！但我一直想問，你是否自小也鍾愛戲劇呢？

蒙 坦白說，我在中學時期沒有接觸話劇。直到 2002 年，即話劇團首齣《新傾城之戀》，我才首次接觸舞台劇，事緣這次是話劇團一項籌款活動，贊助商 CSL 邀請我看戲。這齣戲及後也很快 re-run，曾在我們信興服務了六年的楊顯中，當年也是話劇團的理事，給我發出捐款邀請，我答應了，唯一要求是話劇團須為捐款者的尊號改名，你還記得嗎？

KB 當然記得。劇團當年成立「發展基金」（Development Fund），按捐助金額高低分類為「滿堂紅」、「戲連場」及「幕初升」。你指生意人最忌賬目「滿堂紅」！我們豈敢怠慢，立即把這一捐款類別更改為「采滿堂」。這種商業智慧實在值得藝術行政人員學習！

蒙 我畢竟有 marketing 的經驗，也經常跟 Anita（現任市務及拓展主管黃詩韻）笑說，那些戲名可否好意頭一點？如《最後晚餐》，實在很難找人 sponsor，哈哈！

KB 市場考慮當然重要，但戲名始終要尊重編劇的意願。

蒙 如今季（2017/18 劇季）《我們的故事》，就較原定戲名《亂世佳人》較易找到贊助！

KB 印象中，楊顯中當年找你也不止於贊助活動？

蒙 對呀！他還希望我找話劇團演員為 Panasonic 拍廣告，我最終邀請了王維、劉守正和陳安然。劉守正到澳門拍廣告時，我也在場！

KB 楊顯中非常鼓勵話劇團演員參加電視、電影拍攝，務求讓大眾更加認識團員。也感謝你對戲劇藝術的支持，邀請團員拍廣告，但前提是你本身對話劇有興趣，才有動機贊助我們！

蒙 信興集團第一齣贊助話劇團的《酸酸甜甜香港地》真的很好看！但及後我亦看過兩齣教人看不懂的製作，哈哈！

KB 我們有很多製作，你也不止看了一次！

蒙 因為你們教曉我，與電影不同，每場舞台演出均有其生命力！即使是同一班演員，每晚演出也因應他們的狀態或其他原因而有所不同。

KB 這就是 live 的魅力！你還記得哪齣戲你看得最多？

蒙 我想是日本佃典彥編劇的《脫皮爸爸》吧！因為這是信興冠名贊助製作，我記得曾為他們找到一家居酒屋，作為拍攝宣傳海報的場景。

KB　那天導演是故意要求所有演員喝到醉醺醺，才拍出那張海報！我還記得《脫皮爸爸》團隊到日本名古屋外訪演出，你也有隨隊打氣呢！

蒙　在名古屋時，我不止看了話劇團製作的《脫皮爸爸》中文版，還看了佃典彥執導的日文版。

KB　另外，以你在理事會服務的多年經驗，可否談談話劇團在哪方面最值得同事珍惜？

蒙　我想是話劇團的製作資源比友團優勝！但劇團的收支平衡狀況也開始令人擔憂，尤其是道具和佈景等支出在近年增加不少，同事應嘗試控制支出。我們雖有「開源」的策略，如發展戲劇教育，但 profit margin 也不算太理想。更重要是香港大部份演出場地屬政府所有，演期有所限制，令即使反應熱烈的製作也難以大幅加場，在演出收入不能增加的情況下，相對開源，「節流」比較容易實行。

KB　不少設計師為話劇團工作時，往往有種追求完美的心態，難免令製作費增加。我們在某些大型製作也邀請了一些較 top 的設計師合作，同樣令成本增加。

　　不過，我也同意話劇團現時有節流的迫切性。我們應要反思宣傳刊物是否每次需以最優質的紙張印刷？在媒體發廣告，也要檢查其成效如何？

蒙　對！省得一元得一元！把 wastage 盡量減少。

KB　以我了解，商界非常強調市場佔有率，這除了關乎成本，也關乎產品的質量。

蒙　話劇團的製作質量，我認為問題不大，更不可為節流而放棄質量！

KB　但問題是那些服務承辦商近年開價甚高，如話劇團在 2017 年重新炮製音樂劇《頂頭鎚》，製作費大幅增加，我們最終需要和佈景設計師商討對策，減省了一些佈景。

蒙　其實在 pre-production 時，你們會否為製作費設限？

KB　有的。但也要視乎 contractor 的最終報價，解決超支的辦法，就是與設計師研究修改設計。

蒙　那麼，製作團隊有否跟 contractor 講價？

KB　也有的。但以佈景製作為例，具質素的 contractor 在香港也為數不多，不外乎三至四家。

蒙　明白。始終要平衡製作質素和成本，更要珍惜品質和支持我們的觀眾！

KB　也要珍惜我們的 working partner！正如你提到節流之外也要開源，但在票房收入方面，我們始終難以大幅增加票價，故爭取 sponsor 補貼收入已是當務之急，這也涉及如何動員企業履行社會責任。但除了推廣文化藝術，企業也實在有太多社會責任可選擇，如扶貧或推動環保等。企業老闆如對戲劇無興趣，我們也很難向他們敲門！我也想問問蒙生有何妙計可施，理事會成員在這方面又可擔當甚麼角色？

蒙　我會鼓勵各位理事，每次邀請兩位新朋友看看話劇團的演出。

KB　**據我了解，有些藝團會要求理事捐款，或每年設定一些指標，令 funding source 方面有所預算。**

蒙　這樣做有利有弊！始終每位理事的才華或強項有所不同，我們總不能要求他們每位都是 sales and marketing 的專才！以理事會為例，Paul（陳卓智）是專業會計師，我們也擅用他的才能，委任他為 Treasurer。

KB　**Paul 也是政協。《遍地芳菲》在廣州市巡演時，幸得 Paul 推動廣州市政協（廣州地區政協香港委員聯誼會有限公司）包場支持。又例如另一位理事陸潤棠教授是學者，作為劇團的藝術委員會主席，他在藝術和學術上也給予我們很多意見！**

蒙　我們也祇能呼籲理事為劇團引進更多贊助，而不能設有任何硬性指標。理事的最大功能應是 promote 話劇團，而不是替劇團找資金！

KB　**每種藝術各有不同的支持群組，即使香港芭蕾舞團每年都能成功籌辦籌款晚會，也不代表話劇團可照搬如儀。**

蒙　畢竟在大眾眼中，話劇屬比較平民的娛樂，管弦樂和芭蕾舞則比較高雅。但我認為藝術上各有各做也無妨，正如信興既有 Panasonic，也有 Rasonic 等品牌。

KB　**我們都希望透過理事的 network 壯大話劇團發展。**

蒙　其實，話劇團在對外宣傳方面是否可主動出擊？以電影為例，即使未上畫已有 trailer 在媒體播放，以最精采的片段讓觀眾先睹為快，從而吸引大眾在影片上映時追看？我發覺不少話劇團製作，預售銷情較為慢熱，但開演後即使累積了好評，也幾乎是演期尾聲，不少人欲購票也祇能望門興嘆！

KB　**這建議本來非常好，以 musical 為例，如製作前期早已完成一些主題歌曲，再於上演前發送到媒體播放，著實可引起觀眾期待。其實香港藝術節近年已用上類似的宣傳手法，把話劇、音樂或舞蹈等節目的精華片段，剪輯成一至兩分鐘的 trailer 到電影院播放，務求吸納電影迷觀賞表演藝術。但藝術節的節目大多從海外購入，因此早有片段可供剪輯為精華。**

　　反之，話劇團不少製作，尤其是新劇，差不多臨到公演才成形，就連那些演員穿著戲服的劇照，也要在公演前數天才有相在手，結果也趕不及在場刊刊登！為舞台製作拍攝預告的難度更大，尤其是拍攝那些可在電影院大銀幕播放的預告片，沒有專業攝製隊也難以成事，那又涉及成本效益問題，需要仔細研究。但除了宣傳外，你認為話劇團在其他方面還有甚麼不足之處？

蒙　由於我不在前線參與製作管理，也難就 production 提供意見。反之，作為管治層，我更著眼於劇團發展的大方向，如外展教育的拓展，profit margin 看來還是較低。

KB　話劇團發展戲劇教育的最大問題：一是沒有足夠的課室，二是太集中於上環區。如我們在更多地區有分教點，甚至有一所固定校舍的話，情況會有所不同。

早於 2014 至 15 年間，易志明理事把一份政府的「殺校」名單（廢置校舍）給我們參考，其中賈梅士學校位於尖沙咀覺士道，鄰近佐敦地鐵站，原本是一所屬保良局管理、專供南亞裔學生升讀的學校，約有十多間課室，非常適合我們申請作戲劇教育的訓練基地！賈梅士學校「被殺」的原因，是源於地基出現流沙問題，潛藏下陷危機，當局也須撤走學生，進行地基鞏固工程。後來又因為校址被新建的住宅包圍，影響了走火通道，消防處和地政署基於安全理由，擱置了我們把賈梅士學校改建為戲劇學校的申請。

戲劇學校若有更多固定校址和更多課室，就可開辦更多班數和類型的戲劇課程。事實上，我們曾在長沙灣一所工廠大廈開辦戲劇課程，但後來因工廈安全問題而改租商業大廈。租借商廈作教室除了需付高昂的租金，那些位於優勢地段的商廈又引來不少私營教育機構爭相租用，話劇團一來難以長期租借，二來也未必爭取到理想的租用時段。

蒙　我記得胡偉民博士在退任理事會主席前，常叮囑我在任期內為話劇團購置物業。但劇團的財務自我上任首年已有二百萬元赤字，所以我非常著緊為劇團開源節流！我也希望他日退任主席時，真的可為劇團添置物業！

KB　有道理！另就劇團發展戲劇教育的 profit margin 還是較低，也不得不提當中的所須開支，尤其不少演教員職位均以 freelance 形式對外招聘，在沒有固定校舍未能大規模開班的情況下，扣除導師人工和教材，加上「燈油火蠟」及商廈租金等等，劇團暫時所賺不多！

然而，外展教育部近年也受不少公營機構以至商業機構委約，製作教育劇目和舉辦各類戲劇活動，這些項目的撥款金額也是劇團收入其中一大來源，如陳廷驊基金會資助我們的「戲有益深耕計劃」，讓我們得以為幼稚園教師提供專業戲劇培訓；恒生銀行也資助「恒生青少年舞台」計劃，讓更多年輕人得享參與音樂劇的寶貴實踐機會。加上「博物館劇場」或區議會資助的戲劇活動等，均讓劇團有一定的盈利。也感謝你的穿針引線，讓我們得以跟高錕慈善基金合作，在全港學校巡演《退化廚神》，向中小學生推廣關懷腦退化症患者的訊息。

就節源問題，理事會曾討論話劇團是否應減少外訪演出，以減省開支。

蒙　我認為話劇團不應停止海外交流，大前提是要更好地控制成本！我們也應致力為外訪演出爭取海外贊助。

KB　《最後作孽》在 2017 年八月下旬到廣州大劇院演出，我們找來的商業贊助，給國家大劇院分了一半。話劇團到內地演出，在爭取贊助方面還是比較困難，但我同意話劇團長遠必須在內地爭取資助，而不是由我們自資帶戲到內地演出。

蒙　因此我們應更早為境外巡演好好策劃！

KB　無奈是內地在節目規劃方面還是較弱，如門票開售活動往往很遲才進行。即使開售了，我們也難以掌握票房走勢，加上內地合作伙伴沒有公開賬目的習慣，因此難以評估形勢。我們的看法是把短期的外訪虧蝕視為長遠的投資，當話劇團的品牌在內地好評累積至一定程度，自有更高的叫價能力！

蒙　以信興為例，應由最便宜的電飯煲賣起，而不是一開始就對外銷售叫價八千元的電飯煲！

KB　哈哈！這比喻很有趣！2017 年，我們在北京演音樂劇《頂頭鎚》，你也有到場為我們打氣！入座率雖然不太理想，但口碑非常好，我們在演出後也辦了一個探討原創音樂劇的座談會，吸引北京、天津、上海和廣州的院商出席。結果，上海的文化廣場集團向我們招手，邀請我們到上海演出。而是次把《頂頭鎚》引入北京的天橋藝術中心雖有虧蝕，但他們仍表示有意跟我們合作，安排再演《頂頭鎚》！

蒙　即使有官方資助，我們也需要計算外訪製作的收入，如理想地假設全院滿座，扣除製作支出是否仍有盈餘？如滿座後仍然錄得虧蝕，那就要想清楚！

KB　以你多年從商經驗，相比其他 art form，如音樂、舞蹈等，話劇團應怎樣爭取企業的支持？

蒙　別無他法，唯有硬著頭皮，最緊要是面皮夠厚！其實，市務部同事近年已為話劇團爭取得不少新的贊助，如贊助《我們的故事》的永隆銀行已表示有興趣與我們再度合作。

KB　劇團其實有意多搞一些合家歡製作。所謂合家歡並非兒童劇，而是老少咸宜的製作如音樂劇《奇幻聖誕夜》(Scrooge! the Musical) 每年可上演十場，場場爆滿的話，對劇團收入也有很大的幫助！問題是我們並非每年都能取得劇院的聖誕檔期。

蒙　所以應多找一至兩齣合家歡戲劇輪演，那就不用遷就聖誕檔期，或非《奇幻聖誕夜》不可。

KB　這個建議非常好！祇要有一至兩齣經典的合家歡劇目不斷輪演，絕對有助抓緊觀眾支持！對劇團而言，重演合家歡經典往往更具成本效益。

另外，可以分享你在劇團多年的難忘事嗎？

蒙　最深刻的包括在劇團三十五周年籌款晚會，我和幾位理事在遊戲環節需要 quick change 戲服，給我換戲服的還是女同事！真有點尷尬！

KB　我深信某些製作也令你難忘的，如陳敢權根據信興集團創辦人蒙民偉博士賣電飯煲發跡故事所寫成的《有飯自然香》。

蒙　哈哈，我從沒過問 Anthony（陳敢權）劇本寫成怎樣！

KB 你就那麼放心？

蒙 我總不能干涉創作自由嘛！

KB 對！我也感激理事會，自劇團 2001 年公司化後十七年來，對創作人和節目部一直非常信任！

蒙 因為我深信 Anthony 不會把故事寫壞！

另自《脫皮爸爸》起，我不時以「信興專場」的形式贊助話劇團的製作，邀請那些較少或從未到劇場的友好來看戲。我的客戶自此更非常期待，還主動問我話劇團今後有甚麼製作！

KB 你最初邀請朋友看話劇團演出時，有沒有遭到拒絕呢？

蒙 才沒有呢！也許是我贊助的劇目較易理解吧！除了《脫皮爸爸》，我也先後贊助了《我愛阿愛》（杜國威編劇）、《教授》（莊梅岩編劇）和《親愛的，胡雪巖》（潘惠森編劇）等等。

嘉賓來看贊助專場時，我會說得非常清楚：任何人如缺席失場的話，就休想下次會收到邀請，哈哈！

但論到最難忘，應該是《親愛的，胡雪巖》！因在信興贊助專場那天（編按：2016 年十月廿一日），日間遇上八號風球，當我們與劇團決定如常演出夜場時，信興同事要不停給嘉賓打電話通知演出照常！

KB 當天下午風球卸下後，最終也有八成人來劇院看戲，對你來說也刺激難忘吧！

感謝你與我對談，劇團今後發展有賴你的領導，請繼續給我們一些錦囊妙計！

蒙 我經常跟同事說：最緊要好玩！覺得好玩，對工作有幹勁，自然有好表現！

KB 非常認同！戲劇的英文正是 Play！我在話劇團工作了廿七個年頭，仍然覺得相當好玩！謝謝你！

蒙 不用客氣！

香港話劇團理事會內，不同專業人士發揮著多樣功能。蒙氏家族不止在藝術贊助方面貢獻良多，其惠及社會的範疇還包括教育、體育、科學、醫療和環保事業。每次蒙生提起其尊翁蒙民偉博士時總是引而為傲，我亦有幸與「大蒙生」曾有數面之緣！大蒙生是音樂發燒友，每當與他在音樂會相遇時，其和藹可親的氣度令人印象難忘。正所謂 like father like son，David 對藝術的熱愛和支持，正是一脈相承，且有過之而無不及。

David 對話劇團的發展極之上心，對 team building 亦極有心得。為劇團活動拍照時，他常笑言我們為何不用 Panasonic 相機？可見 David 對自家品牌非常著緊，也經常把話劇團掛在嘴邊，口惠實至。他除了不時為舞台製作張羅和親身體會各項運作外，還會獻計如何提昇演員知名度，以至提供各類進修培訓機會，有賴「信興教育基金」的捐助，本團的「戲劇教育基金」除為香港下一代提供多元學習體驗歷程外，更為本團有志進修的演員和行政同事提供經費支援。David 也曾邀請劇團的外展教育部同事為信興員工提供戲劇訓練，提高演說和人際溝通技術，他也歡迎我們透過集團旗下的「信興美食中心」，以美食活動凝聚團員關係。我和藝術總監及部份演員也曾經參與信興贊助的馬拉松比賽，見證 David 是一位跑步好手！

自 David 當上理事會主席後，更希望秉承前任主席胡偉民的建議，為劇團的外展教育部更進一步發展貢獻力量。外展部目前租用上環的趙氏大廈單位，可用空間不算理想，更遑論租金經常受市場波動調整，長遠也是一種財政負擔。我們一直抱有自置物業的夢想，一方面為外展部提供固定校址，發展成一所真正的戲劇學校，置業亦可為劇團的固定資產增值。然而，這個夢想必須有充裕的盈餘貯備，我相信這將會是 David 六年主席任期的工作重點。劇團的行政團隊亦會全力配合，開源節流以累積充裕的營運儲備，為劇團的置業目標而奮鬥。

陸敬強先生

—

拓展篇——追上時代的財務及市務策略

2004 年十月加入香港話劇團,現為財務及行政主管,負責協助執行及制定劇團的行政、財務及人事政策。加入話劇團前,曾先後受聘於香港康體發展局及香港藝術發展局等法定機構,協助該兩機構成立財務及行政部,並出任有關部門的主管共超過十年。

在此之前,曾任職於四大國際會計師行的審計部,又曾出任一國際保險集團的高級會計師,協助管理該集團在港的中央會計部。

現為香港會計師公會 (Hong Kong Institute of Certified Public Accountants) 會員 (CPA)、英國特許公認會計師公會 (The Association of Chartered Certified Accountants) 資深會員 (FCCA) 及加拿大特許專業會計師協會 (Chartered Professional Accountants of Canada) 會員 (CPA Canada)。

—

劇團必須維持健康的財務水平,
有充足的財政儲備,支持未來的發展,
計劃也不會因突發事件而受到影響。

——陸敬強

黃詩韻女士

拓展篇——追上時代的財務及市務策略

2009 年加入香港話劇團，出任市務及拓展主管一職，負責市場營銷、企業傳訊、制訂發展及籌募策略，帶領團隊開拓並強化與商界、基金會、捐助人以及不同持份者和合作伙伴的關係，以維持劇團業務長遠成功的關鍵因素。

擁有逾二十年藝術行政管理經驗，曾為香港管弦樂團效力十三年，主要負責市場營銷及聽眾拓展等工作，曾籌劃及推動的大型活動包括《跳躍音符伴成長》教育計劃、《「童」奏創世紀》吹奏牧童笛創健力士世界紀錄音樂會、《莫扎特一百歲生日快樂》嘉年華、《港樂‧星夜‧交響曲》戶外音樂會等，並多次擔任樂團的音樂會、社區及教育項目的司儀，同時主編樂團刊物。

我不時與企業合作，讓他們認識話劇團，
最重要是與企業建立互信。
他們首先要認識話劇團，看過話劇團的演出，
就會知道劇團的質素有保證。
　　——黃詩韻

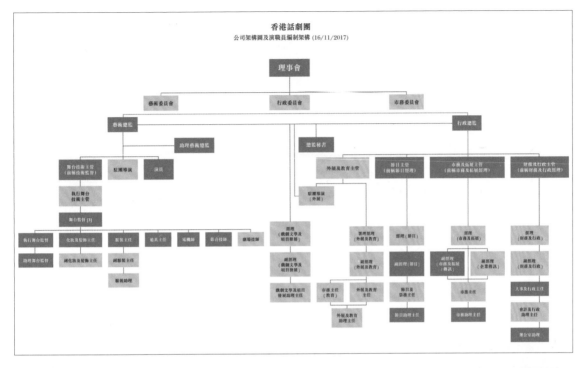

香港話劇團

公司架構圖及演職員編制架構 (16/11/2017)

恒生青少年舞台

上圖　現有人事架構圖（2017年十一月）。深色部分為 2001 年公司化首年的職位架構。

下圖　恒生銀行自 2015 年起贊助「恒生青少年舞台」音樂劇《時光倒流香港地》，讓全港中小學生免費接受專業戲劇訓練及演出。

香港話劇團的員工編制由公司化首年（2001）的四十八人發展至今年（2017）的七十四人，營運開支亦由首年的三千二百七十五萬元，增至今年的六千零三百七十四萬元。以市務及拓展部而言，人手編制由最初三位同事，倍升至六位同事。財務及行政部的人手亦由三位同事增至五位，惟他們支援各部門的工作量，又豈止倍增！

宣傳既講求創意，亦需有適當的平台展示。由黃詩韻領導的市務部，一直嘗試與不同藝術家合作，以特定的主題和理念設計劇季套票小冊子，並為我們的「場地伙伴」香港大會堂佈置大堂展板及劇院外的展示櫥窗，務求在視覺上強化話劇團的形象。市務部透過社交網絡、各類電子媒體和口碑營銷的策略推介劇團節目，亦相當奏效！

企業贊助拓展方面，市務部成績屢有突破。論長期或以特別合作方式支持話劇團的商號，可數信興集團、周生生集團、恒生銀行和香港鐵路有限公司。近年，以冠名或包場形式贊助本團的製作、社區教育項目的機構，則有亞聯工程、明愛之友、三井錶業有限公司、新華集團、永隆銀行、保良局、香港各界婦女聯合協進會、陳登社會服務基金會等。

為了尋求社會人士的支持，「香港話劇團發展基金」在 2002 年應運而生。2011/12 年開始附設「戲劇教育基金」。基金主要用於促進跨境文化交流、扶掖新進劇作家、發展戲劇教育、推動戲劇文學發展、整存演出資料及資助員工培訓。在本團理事和戲劇愛好者的鼎力支持下，基金款項維持一定數量的增長。

財政及行政主管陸敬強自 2004 年入職以來，本著審慎理財和量入為出的管理哲學，有效為劇團的開支把關。在行政方面認真執行，亦定期檢討各項營運程序和政策，每三個月向理事會匯報財務狀況。

話劇團歷年的營運收支基本維持平衡，惟近兩年開始出現入不敷支的情況，究其原因，主要是由於政府的恆常資助已連續三年未有隨通脹調整，而本團的業務卻不減反加，製作成本上升，加上部份製作的票房與收入出現落差，均是收支未能平衡的原因。再者，境外巡演的虧損，構成了一定的財務壓力。話劇團上下今後更要注意開源和節流，改善劇團的財政狀況。

陸敬強 × 黃詩韻 × 陳健彬

（陸）　　　　（黃）　　　　　（KB）

KB　Kenneth（陸敬強）早於 2004 年十月加入香港話劇團，Anita（黃詩韻）則於 2009 年七月加入。你們還記得加盟時，各自部門有多少位同事嗎？

黃　市務部當時合共有五個人。但製作數量一定沒有現在那麼多！因為我加盟前已有看話劇團的戲，記得主劇場當年祇有四至五個製作左右；黑盒劇場的製作也不及現在那麼多！

相對我剛入職時，現在最大的分別是 sponsorship 的發展。我記得初來 interview 時，KB 跟我說：「我們對 sponsorship 沒有太大期望，不用花太多時間，這方面你不會有太大壓力！」最初，我的確有點擔憂，因為我之前在 HK Phil.（Hong Kong Philharmonic Orchestra —— 香港管弦樂團）工作，主要負責 client service，洽談 sponsor 則屬 fundraising 部門的工作；換句話說，我在進團前也沒有正式的 fundraising 經驗，應徵時頗為擔心！幸好 KB 跟我說：「我們將 fundraising 放到你職責的最後，所以不是最重要！」但我進團後，話劇團一直在轉變，當年真不如現在那麼大壓力！

我抱著一個宗旨：除了增加公司的 income 之外，我也希望多做一點 audience development，以及 community service，我自己都喜歡參與跟社區及教育相關的 project。我七月到任，九月成功找到第一個 sponsor 恒生銀行，贊助劇團十二月上演《奇幻聖誕夜》，資助低收入家庭人士觀賞這齣戲。這類工作與我在 HK Phil. 的工作也頗相近。

KB　除此之外，你還遇到那些困難？

黃　我最初遇到的一大困難，是看不到劇團在籌募工作上的全盤計劃，就如 sponsorship 的 proposal，我也找不到相關的 template —— 例如 title sponsor 的定額是多少、回報的標準等，當時都沒有指標參考。所以我加盟後的首要工作，就是為劇團市務方面訂立準則和指標。

當自己為公司帶來新企業贊助，令劇團 income 有持續升幅時，我感到很高興！話劇團演出場地的座位數量不算多，較容易吸引贊助商包場。

除了包場，更重要是引入新觀眾。要觀眾自動自覺走入劇場，我覺得是比較困難的一關。任職八年來，我不時與企業合作，讓他們認識話劇團，最重要是與企業建立互信。他們首先要認識話劇團，看過話劇團的演出，就會知道劇團的質素有保證。如「恒生青少年舞台」這個計劃，就使我很雀躍！

KB　這是多年來建立的互信關係。

黃　對，是一種信任。我認為 sponsorship 的發展需要承接，所以我也想把這個 sponsorship 發展為多於一年的計劃，這對劇團計劃未來將起穩定作用。

KB　你加盟時話劇團已公司化了好幾年，有一定的條件和基礎，所以發展更迅速了。

黃　而且環境和氣氛都改變了不少，現時很多藝團都著力發展 sponsorship。

KB　我用人時會衡量員工是否有拓展能力，包括拓展觀眾、教育以至贊助。

　　而 Kenneth 曾經在 ADC（Hong Kong Arts Development Council — 香港藝術發展局）工作，比較有經驗，亦知道如何管理非牟利機構的財務。不如由你談談進團至今所見證到的變化吧。

陸　我 2004 年入團時，約發四十多張糧單（編按：意指四十多位員工），現今已需要發七十多張了！

KB　差不多一個 double ！

陸　我進團時算是較幸運，因為劇團在各方面的系統尚算完善，祇需按公司發展而 enhance system。另外，財務及行政部最初祇有 Ivy（財務及行政經理楊敏儀）和另外一位同事 Terri，Terri 離任後便由 Carina（財務及行政副經理周慧芝）接任至今。

　　在處理劇團的財務資料和行政事宜方面，以往是「層層遞上」的做法。先由 Carina 處理，再交 Ivy 核對，Ivy 核對後便再由我審核。然而，針對劇團近幾年業務愈來愈多，我們也難再以這種單一地、層層遞上的方式處理。於是我把她們分為兩條 team：Carina 主要負責 accounting，Ivy 則負責 admin.（包括人事及電腦）及 special projects。她們會直接向我彙報，大家分工合作以應付不斷增加的工作量。

KB　換言之應設兩位 manager 才對，一位 admin. manager，一位 account manager。

陸　是的，長遠趨勢也應是這樣。

　　至於某些行政程序是否可以減省？我認為較困難，行政部祇能盡力提升效率，或減省非逼切性的工作，如以往我們會每五年檢視公司的電腦系統，並作適當的更新，現在我把更新檢視的年期拉長了，因為沒有人手、時間和金錢！

　　以往，我要求部門同事每月十二號處理好前一個月的賬目，現在根本不可能達成。

KB　事實上，行政部人手也沒有大幅增加。

陸　話劇團 2014 年獲批民政事務局的額外撥款後，曾經增加職位。可惜行政部流失率很高，新同事不斷離開。因為劇團要跟市場競爭，尤其是 accounting 和 admin. 人才，可說是各行業通用，但我們能提供的薪酬不特別吸引，工作壓力又大，新聘員工也許會覺得其他行業的相同職位會比較吸引。

KB　Marketing 方面呢？相關人才在市場上的薪酬待遇也差不多吧？

黃 也是。我經常跟 Kenneth 說,市務部和行政部的情況其實頗相似。

KB 市場上有很多性質相近的工作,其他行業也較藝團容易吸納人才。問題是行政部某些職位長期乏人問津,而市務部以往經常有人事變動,現在反而變得穩定,更有適量的擴充。印象中,包括因應個別計劃聘請的員工,現在有九位同事?

黃 暫時還未,但也快了。我跟 Kenneth 談過,行政部所需人才要同時懂得 admin. 和 accounting,但若然新聘員工是 accounting 的人才,未必喜歡處理行政工作。

陸 就此,我們已把部門內各職位的職責重新分配,分為 admin. 和 accounting 兩條主線,希望能對維持人事穩定有幫助。

KB 劇團製作數量增加,有否因此而需要在行政或資源分配上作調動配合?如有的話,行政部在執行政策時有否遇到困難?

陸 從 accounting 以至 audit 的角度來看,適當的內部監控程序是必要及不能減省的,公司內部一定要有合適的 check and balance,精簡程序須視乎是否能符合相關的既定準則。

再者,時代轉變、社會對我們這些資助團體的內部監控政策,要求亦日趨嚴謹,制度祇會愈來愈複雜!

不過,這些程序和政策亦要配合戲劇行業的獨特性,例如採購物品或服務,由於劇團的運作牽涉藝術取向和決定,未必可單從價錢去衡量作出選擇。我初來埗到時,

亦曾受到這個問題困擾,但經過一段時間與其他部門溝通了解後,大家已合作暢順。

KB 對,彼此需要理解這個行業,誤會才不會發生!行政部查賬的時候,其他部門亦需要理解和接受。對劇團的財務管理持續發展方面,你們有何看法?

陸 劇團必須維持健康的財務水平,有充足的財政儲備,支持未來的發展,計劃也不會因突發事件而受到影響。

黃 除了是數字上的增長,如觀眾數量、演出場次、票房收入之外,我覺得還包括演出質素、大眾評價以至劇評等,也是劇團得以持續發展的元素。可是政府作為資助方,還是較著眼於數字。

KB 官方看數字也無可厚非。

黃 對。從政府立場,要衡量話劇團的成績和價值,最直接還是靠數字。

KB 例如音樂劇《頂頭鎚》上北京巡演,藝術上所獲評價非常正面,但虧蝕很大!這樣就不能持續發展!我們需要小心衡量,如果口碑不能帶來收入,巡演還是不能發展下去。

黃 始終還是要看數字。

KB 我們雖已常說不要一味「量化」,也要看質素,但質素始終需要轉化為觀眾量和實際收入才有用,所以兩者皆重要,缺一不可。

所謂「藝術價值」是很主觀的,每個演出有人喜歡,也總有人不喜歡。從行政角度

看，話劇團的宗旨是製作不同類型的戲，以拓展不同的觀眾群。

我對「持續發展」也有一套看法。一個組織不會因誰離職而影響運作。換言之，話劇團不會因為人事變動而令宗旨變質。志同道合的便進來，如道不同不相為謀，就不要在這兒工作。所以劇團要站穩路線，發展路向才不會突然改變。

我想問 Anita，有沒有因為時代及觀眾生活模式等轉變，而要改變市場的策略？

黃　絕對有。我覺得舊的一套，如海報、單張等傳統的宣傳渠道還是必要，多年來也是這樣做。但無可否認，網絡及社交媒體的發展非常厲害，我記得初進話劇團時，劇團已經有 facebook 戶口，自我進團後不久，戶口已變為「專頁」。

另外，微博和微信的發展也變化迅速！兩年前，每當我們在內地巡演完畢，微博上的反應就會非常踴躍，但今年（2017）《頂頭鎚》巡演的迴響在微博上明顯弱了不少。微信已超越了微博，變成主流。

KB　即是微信取代了微博？

黃　是的。2016 年《親愛的，胡雪巖》於內地巡演，已見這個現象。但若衹在微信開設「朋友圈」，那麼就衹有「朋友圈」內的人才可看到。因此，話劇團需要開設一個「公眾號」，但開設「公眾號」需有內地戶口，這是較難的一步。

另外便是「手機錢包」的發展。我們這次到內地巡演，簡直有種「大鄉里」的感覺！內地觀眾習慣透過手機的「微信支付」或「支付寶」，一 scan 便可以簽賬，但我們衹能接受現金。不少內地觀眾反映：「我們不帶現金出門！你們怎麼還收現金？」

KB　這些網絡平台持續發展，我們需要不斷趕上，否則便會落後。

黃　還有 Instagram 等平台，如果不趕上就不能宣傳了，連話劇團的企業形象也有影響！

當然，隨之而來亦增加了同事的工作量，但這也可從兩個角度看。現時手機可隨時連接到網路平台，每當劇團需要即時update 和發佈消息，同事就變相要廿四小時工作。但從訊息更新的角度，例如上次黑盒節目銷情很好，我們可以立即發佈消息，處理觀眾查詢。

KB　為迎合這個世代，市務同事的工作已不再是朝九晚五模式，他們既要有足夠的technical knowledge 處理，本身也要對這些平台有興趣，加上對公司有歸屬感，才會不斷為公司的網上平台更新資訊。

黃　他們也需要很 sensitive，好像早前的「國立事件」[2]，即時會引起大量討論，網上留言也要小心處理。

KB　我記得劇團早年也曾開設 chatroom，需要不時管理和回答網民的問題。

註2　2014 年的一篇新聞稿中，香港話劇團被指刪去「國立臺北藝術大學」中「國立」二字，被質疑處理不當。

黃　我跟同事説，既然要運用這些網絡平台，就不能夠避免其衍生的問題，除非留言帶有粗言穢語、不相關的留言或者廣告，其他留言都不用刪除。

KB　你們怎去處理這些網民的不同評論？難道真的要全天候監管嗎？

黃　我覺得同事應該享有自己的私人時間，不過大家都會自動自覺地管理劇團 facebook 專頁，我乘車時也會看看留言。舉例，若某個劇目銷情不理想，需要催谷票房，當我們一有首演的劇照，便可以即時從手機發佈出去、賣廣告，看過演出的觀眾也會在 post 留 comment，從而吸引更多人入場，所以效果相當迅速，比起傳統印刷廣告也快得多。

然而，facebook 的壞處便是需要防範很多公關災難，如專頁的 post 便曾因資料有誤，不夠一分鐘已有人留 comment 指正了。

KB　Kenneth，時代的轉變對行政部的影響大嗎？

陸　影響一定有，例如，當淘寶網購物成為時尚，我們要如何監管其他部門的採購？最初也經過一番學習，當我們釐清了淘寶網整個購買過程，兼讓同事清楚知道申領款項的所需資料，最終總算解決了網上採購的程序問題。

KB　我們在 2015/16 及 2016/17 兩季都錄得虧蝕，預計明年仍會持續作赤字預算，所以我們要想辦法達致收支平衡。如何止蝕呢？我替 Anita 訂立了贊助的目標為九百萬。

黃　你的九百萬指標真的很恐怖！

陸　預算的虧蝕，已把這九百萬贊助收入計算在內！

KB　那麼，話劇團便要節流了，希望可從中節省一些開支。基於理事會已定下收支平衡的目標，我們若然未能達標的話便需要有很好的解釋理由。不論是發展基金抑或盈餘儲備，期望未來有所增長。

陸　話劇團現在有七十多位員工，薪酬開支不少；上環文娛中心的團址及為教育部租用上環趙氏大廈作辦公室的租金、以至主劇場演出場地的租金也是頗大的開支。再者，這些場地租金亦不時按市價上調，加上其他各項營運開支近年不斷上升，員工薪酬亦須按時作適當的調整。但政府的資助已三年（2014/15-2016/17）沒有提升，我們近年確實面對著一定的財政壓力。

KB　話劇團現時租用上環文娛中心部分樓層作行政辦公室、排練室、服裝倉及黑盒劇場。文娛中心雖屬政府場地，但仍以市價作為租金標準，而且隨著市價調整而加租，政府變相是減少了資助。

陸　政府自 2014/15 年度加了額外撥款後，再也沒有調整資助金額，近年雖有民政事務局的 Contestable Fund 提供額外資助，但這個 additional funding 要求我們提供一些額外的製作及活動，資金沒有變得充裕之餘，又增加了同事的工作量，未能協助減輕我們的財政壓力！

KB　加上同事對工資也有一定期望，挽留人才總需要給予獎勵。

陸　在香港，文化藝術活動實在極難賺錢，你看《塵上不囂》（2017），賣個滿堂紅，票房收入雖足以支付直接製作開支，但扣除 marketing expense 及場租後，還是要虧蝕！

KB　若計 total expense，其實每個製作都蝕本，更遑論演出場租又增加了！

陸　策略上，以每齣戲的收入支付直接製作開支外，若同時能夠 cover 其 marketing expense、場租和票務收費為目標，這樣就可以收支平衡了。

KB　**兩位服務話劇團多年，有否曾遇到甚麼重大挑戰或難忘經歷？**

黃　總會遇到大大小小的困難，但每個部門都會互補不足，通力合作。我覺得部門之間的溝通尚算不俗，如去年（2016）十月時信興集團贊助了《親愛的，胡雪巖》於廿一日晚的包場演出，豈料下午遇著颱風，天文台及後雖除下「風球」警告，但時間比較尷尬，那麼我們應否取消晚上的演出呢？這就非常考驗大家的溝通和配合，幸好那場包場演出最後也能如期進行。

KB　**那次牽涉的不祇是劇團能否演出，更是一個贊助商的 sponsor event；決定如期演出的話，既要把握時間通知賓客，也要讓他們在安全情況下來到劇院看戲。這極需要跨部門緊密聯繫才能發放有關訊息。**

黃　今年（2017）七月《埋藏的秘密》（*Buried Child*）上演時也遇上類似情況，當我們以為整個廿三日下午會懸掛八號風球，天文台卻在下午一時左右已除下八號訊號，幸好大家溝通緊密，很快便取得共識，改為晚上演出。由於我們一早已在 facebook 公佈了取消下午場這個消息，所以當然惹來很多觀眾留言，如表示不希望更改等。

KB　**Kenneth 呢？你還記得取消「鴿子信箱」（pigeon hole）一事嗎？**

陸　也不是甚麼大事件，但頗有趣！我們原定裝修八樓演員休息室，當時見演員用作通訊的鴿子信箱舊了，作用看似亦不大，新購置的演員私人儲物櫃亦已設有信箱，因此打算一併扔掉，豈料演員竟聯名遞信要求保留信箱。我又怎會想到他們竟如此喜歡這個信箱呢！

KB　**這也是一種溝通！其實行政部主要支援各個部門。當公司能為同事提供舒適的工作環境，各部門同事的投入感及歸屬感自然會加強。**

陸　對！

KB　**感謝兩位今日和我對談，令我更了解劇團前線員工在工作上的難處和想法！**

後語

香港話劇團自2001年公司化後十六年以來，市務及拓展部的主管曾三次易帥，三人當中以現任的黃詩韻 (Anita) 服務年期最長。市務團隊在她領導下相對穩定，跟其他部門相處融洽，與贊助商戶和媒體亦保持良好關係。正如傳媒人一樣，市務部同事終日手機不離身，隨時候命應戰。這種心理狀態有助準確掌握市場脈搏和訊息。

在開拓企業贊助方面，市務部主管常主動出擊，向有潛質的企業敲門，以爭取社會上不同機構及人士的捐助及贊助，擴闊劇團財政來源已漸漸變成該部門的首要工作。近年話劇團的贊助收入倍增，市務部實在下了不少功夫。

Anita 的團隊在很多贊助項目均與外展部緊密合作，例如過去三年的「恒生青少年舞台」社區教育計劃，從節目策劃、宣傳推廣到現場演出均全力支援，讓此項計劃的成果 ─ 音樂劇《時光倒流香港地》，除了受到贊助商恒生銀行的表揚外，戲中探討舊香港集體回憶的主題亦深受社會認同。此外，在市務部的精心策劃下，話劇團因為參與各項社會公益活動，連續十一年得到香港社會服務聯會頒授「商界展關懷機構」(Caring Company) 的榮譽。

財政及行政部過去數年長期出現職位空缺，幸有三位敬業樂業、默默耕耘的同事留守崗位，包括主管陸敬強、經理楊敏儀及副經理周慧芝。陸主管以身作則，律己甚嚴，對任何行政細節要求嚴謹，屬下的兩位女士更經常廢寢忘餐，主動在假日返回辦公室工作。三人如此忘我、敬業樂業和超時工作的奉獻精神，又怎不教我由衷敬佩呢！能幸運地得到這班全情投入和熱愛工作的同事共事十多年，真是夫復何求！對行政部的同事而言，我心裡總覺得有所虧欠，不忍見他們長時間都肩負沉重的工作量！但投身戲劇行業總要無私付出，除了「台上一分鐘、台下十年功」的演員外，不少後援的行政和市務人員，其實也付出了寶貴的青春，立下汗馬功勞。

茹國烈先生

拓展篇──新場地新契機

西九文化局管理局表演藝術行政總監。

茹先生於 2010 年六月加入管理局，負責規劃及發展文化區所有表演藝術設施，並監督其發展策略及營運模式。在他的帶領下，文化區內各項演藝設施的設計工作及建築工程均進度理想，近年亦先後推出一系列涵蓋舞蹈、戲劇、音樂及戲曲的節目。

茹先生擁有逾廿八年藝術行政管理經驗，之前為香港藝術發展局行政總裁，曾在香港藝術中心任職十三年，並於 2000 至 2007 年間出任香港藝術中心總幹事。

沒有新場地，就不能增加創作力和人才，
亦不能重演好劇目；
沒有經典重演，劇團就不能累積新觀眾。
──茹國烈

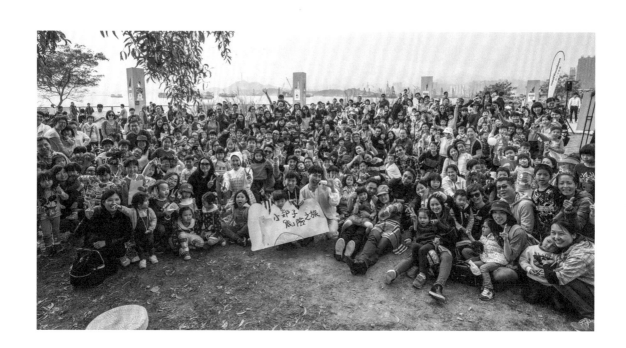

外展教育部的《小郊子「鹿」險之旅》假西九文化區自由約作首次戶外演出。

前言

縱是一個坐擁四十年歷史的職業劇團,香港話劇團卻始終沒有一家專屬劇院。回首四十年前,話劇團是本地唯一的職業劇團,香港大會堂也是唯一的官方演出場地,在未有競爭的年代,「院團結合」的運作模式本來已見雛型。可惜隨著港英政府的文化政策於八十年代出爐,雖有文康體藝的場館陸續落成,但區議會的成立令活動激增,也令場館的使用重新分配,尤其是位於中環、地理環境佔優的大會堂。話劇團在沒有主場進行「劇目輪替」的情況下,最終也難敵場地先行、劇目配合的客觀現實,窒礙了本團長壽劇目的發展,劇團四處遊走也難以凝聚觀眾。

直到 1988 年秋,話劇團進駐新落成的上環市政大廈,我們才擁有排練室、服裝間及道具工場。藝術、技術和行政部門亦得以集中在同一個地點工作。有此優越條件,大大提升了製作水平和工作效率,亦成就了官辦劇團在九十年代的黃金歲月!可惜市政大廈內的上環文娛中心劇院始終並非我們的常駐基地,「院團結合」這個理想遙遙無期。

2007 年,康文署推出「場地伙伴計劃」,我們曾有一番憧憬,就是回歸大會堂劇院,把它打造成一所藝術形象及市場定位清晰的劇場,最終發展成屬於劇團的「常駐劇院」。這樣既可加強話劇團的品牌效應,培養觀眾到劇院的慣性,以至促進劇場人聚集、進行藝術交流和合作演出等等。但事與願違,這種伙伴關係經過十年光景,目前仍祇停留在優先訂場的層面,作為場地伙伴更囿於不少限制,每個劇季祇能安排三至四齣戲在那裡公演,在場地管理方面也難以參與意見。政策實施的現實和願景,畢竟有一段距離!

當局提了多年的西九文化區發展項目漸見眉目,苦無主場的話劇團自然視為一個再發展的契機。今次相約西九表演藝術行政總監茹國烈對談,我當然亟欲找到答案!

茹國烈 × 陳健彬

(茹)　　　　　　　(KB)

KB Louis（茹國烈），我和你都曾於政府工作，你也算是話劇團的老朋友了！首先，我想你談談首次看本團製作的感受，然後再集中討論話劇團和西九文化區在日後可進行甚麼協作。

茹 我首次看話劇團製作，要數到 1984 年在高山劇場上演的《威尼斯商人》(Merchant of Venice)。我還記得當年的「莎翁戲劇節」在公園露天舉行，那時我讀高中，是學校安排的學生專場。至於自己真正到劇院買票看話劇團演出，就數同年的《馬拉/沙德》(Marat/Sade)、1988 年的《有酒今朝醉》(Cabaret) 和《花近高樓》。那段時間，我正在開拓藝術方面的興趣。

直到現在，我還記得你們當年的藝術總監楊世彭博士在場刊寫有關莎翁戲劇節的 vision，他希望做到 Theatre in the Park，即公園裡每個地方都有不同表演。

KB 這概念源自他在美國科羅拉多州 Colorado Shakespeare Festival 當藝術總監的經驗 —— 公園裡有露天劇場，觀眾可在樹蔭下觀劇。剛巧高山劇場開幕，他一見劇院鄰近的高山公園就心動，決定為話劇團開這齣戲，並邀請本地多個團體在戶外作莎劇的折子戲演出。

茹 另一個與話劇團的關係，就要數到參加「戲劇匯演」了。那時我是理工劇社的成員，曾獲優異劇本獎！陳志華、凌紹安、司徒偉健等，都是理工劇社的同屆同學。

及至香港演藝學院成立，包括我在內的很多人都想嘗試經這條路入行，像 Weigo（李國威）是我上一屆的師兄，吳家禧和方婉兒輩份則再高，都先後入讀了演藝學院。當時不單是理工，中大（香港中文大學）亦有很多人陸續考入演藝學院、甚至直接投身話劇團。但很多前輩沒有那麼幸運，都是業餘身份。戲劇匯演可說令人了解和更接近專業，亦滋養了像我那樣想參與戲劇藝術活動而不得其門的人。

KB 那麼，你有否想過投考演藝學院呢？

茹 我在 1989 年投考過演藝學院戲劇系，但到了第二階段面試便被淘汰了！之後我就斷斷續續地任職市政局文化節目組和電腦程式員，同時開始以「茹國烈」的身份寫劇評。那時比較多在《年青人週報》、《電影雙週刊》及《信報》撰文。我用真名，因為我想人知道「茹國烈」這個人想入行！與我同時期寫劇評的，還有梁文道、家書（蔡元豐）等，大家都批評過話劇團的作品 ——「細路仔」的時候總會講一些較尖酸的說話，哈哈！

KB 當年你與梁文道等人一起撰寫劇評，表現得較批判性。我當時還在政府任職，讀到你的評論時，心想此人如此批評話劇團有必要嗎？

茹　那時我求知慾強、好奇心大。別人不認識你，你說話又未必有人聽。自己祇得一枝筆，想用自己觀點、言論來改變世界時，往往會用一個較為批判的角度。當人人都稱讚、我又盲目跟從的話，那我還有貢獻嗎？

但有一次，某位讀者給我寫了一封信，是有關我之前對某個演藝學院畢業演出的評論。那位讀者說：「你批評得太尖酸了！你知不知道你的評論會影響那位演員的信心與將來的發展？」那是我第一次收到這樣的信。那時我的觀點可能比較主觀，但希望可以與別不同，渴望與眾不同。現在回想，與眾不同的同時亦可能會傷害其他人。自此，我把這封信「放在心上」、亦引以為戒！

KB　八十年代的文化人都喜歡進念（進念·二十面體）那類實驗性較重的演出，普遍不太認同話劇團，認為我們較傳統和守舊。

茹　有次我看了話劇團的《馬拉／沙德》感到不是味兒，戲劇的藝術光譜如此闊，不能祇靠一個劇團覆蓋整個光譜。雖然八十年代起，Sister（時任藝術總監陳尹瑩）一連串回應社會的作品主旨十分清晰，但必須要有資源才能做到，這並不是業餘劇團能達成的事。

KB　所以你認為其他劇團未有條件搬演某些作品，但又覺得不應該由話劇團一支獨秀負責所有製作？心態上是否有所矛盾呢？

茹　對，但這也是評論者的窘境。當時處於這

個制度，如果不是話劇團搬演，又可以是哪個劇團呢？你覺得這件事情不妥當，但往往祇能拋出問題而沒有解決方案；像一把刀，祇能割開，而非縫合東西。

KB　能否講講你任職藝術中心時推行的 Artist in Residence（駐院藝術家）計劃？

茹　2003 年 SARS（Severe Acute Respiratory Syndrome — 嚴重急性呼吸系統綜合症）疫情爆發後，經濟比較蕭條，連帶藝術中心的租務也比較差。於是在香港藝術發展局支持下，藝術中心便和詹瑞文協商，簽訂為期三年的「PIP 快樂共和—藝團駐劇院計劃」：我以相宜價錢將藝術中心六樓租予他的劇場組合作辦公室，條件是要求他每年要在壽臣劇院上演不少於一百場戲。我選擇他，是因為他在藝術和營運方面都很多元化。

計劃首兩年，劇團演出都有過百場！我們合作了三年，計劃某程度上算是成功。因《男人之虎》非常受歡迎，致使多了藝團跟我們洽談於壽臣劇院演出。一般觀眾看戲從來都不問場地，祇會因為藝團而入場，但那幾年我首次感受到何謂「場地性格化」—— 觀眾會因為場地「性格」而入場。

KB　西九近年積極跟本港業界進行不同類型的互動和合作項目。西九的願景又是怎樣？

茹　我過去這幾年都在摸索西九的發展方向。無論是演出、文化交流抑或劇場教育的 project，我都希望有本地團體或藝術家參與其中，而又能結合外地的元素。現階段

我不想祇邀請外地團體訪港演出；即使真是要這樣的話，我會問，本地團體又能否一同參演呢？

KB 即是有外國元素的 local partner，而非純粹邀請外地團體……

茹 對。基本上我們都會行這個方向。雖然我可能遲早都會邀請外地團體訪港，但西九在初創頭幾年就是想和香港業界一起提升。

KB 那你在觀眾培育方面又有甚麼妙計呢？

茹 唉，其實過去三十年至現在，都一直在頭疼！

KB 話劇團在 2001 年公司化前後的觀眾並不是增長太多。我當了行政總監這麼久，都希望把觀眾人數翻一番，但目標實在太難達到。觀眾增長太慢，每個劇團都很努力拓展自己觀眾，大家都在做，卻不見效果。

茹 大家都在摸著石頭過河。我覺得觀眾增長跟場地有關，有新場地才能有新觀眾。以粵劇為例，過去五年增加了兩個演出粵劇的新場地，分別是高山劇場和油麻地戲院。從藝發局統計數字來看，整體粵劇觀眾的確增加了，所以其實並不是那麼「塘水滾塘魚」。

KB 演出場次增加，觀眾當然增加，但這些觀眾會否都是重複呢？多了場地，多了欣賞機會，會否出現一位觀眾觀賞多個劇目的情況？

茹 我覺得戲曲這個 art form 會出現這個特殊現象。問卷調查發現，有很多觀眾一年觀賞超過八齣粵劇！他們即使缺錢都會買票，我想是一種明星效應……著迷起來的話，甚至兩星期看一次！

KB 我有個親戚就是這樣，陳寶珠每次演出她都一定會捧場！但你不能當多位觀眾計算，畢竟看的人終究祇是一位。

茹 也不能一概而論。我認為某種藝術類型的本質是這樣。粵劇觀眾每晚總能看到表演者不同之處；雖然他們每晚捧場，但這不代表他們不是一個高質素的觀眾！粵劇的性質與話劇或舞蹈畢竟不同！

這也是我一直以來對話劇的信念：多些劇團、多些場地、多些「性格」。譬如陳炳釗（前進進戲劇工作坊藝術總監）在牛棚（牛棚藝術村）有自己的小天地，有些製作也能賣到十四、五場，但不代表他分薄了觀眾，祇是代表有些觀眾想一試牛棚觀劇的經驗……

KB 我同意多了場地才能有更多劇目的選擇，但究竟西九能否有足夠的好劇目提供給新場地呢？香港又有沒有這方面的充足供應？

茹 有！話劇團的《最後晚餐》巡演了百多場，你祇要不是每個月都演，哪怕一年祇拿出來一次，在小劇場做十場，其實也會成功。彭秀慧的《29+1》重演十多次，還改編電影，觀眾還是會再看！現在她既有新觀眾，又有舊觀眾。其實，你也知道你們劇團手上有幾十個戲寶，祇要有妥當的 cast 與製作、不爛做的話，每隔一陣子拿出來都會成功。

所以西九與話劇團正在洽商的 residency scheme（駐場計劃），應該是一個重演、重新製作與新作品的節目組合。話劇必須要有新作品，因為它回應時代的能力相當強。

KB　西九有否針對進攻內地如長三角、珠三角等特定的目標觀眾群？

茹　我希望以香港為先，但既然大家都是看一樣的電視台、聽一樣的音樂長大，吸取同樣文化養份的話，我相信香港跟內地觀眾的品味其實頗相近。香港一向是珠三角文化消費的領導者，西九就希望以香港觀眾的口味為核心，將自身的文化品味擴散到珠三角的一小時生活圈。

KB　可以預計到西九將來會有珠三角觀眾⋯⋯那將來會否與內地劇團有伙伴合作？

茹　都是以香港為先，暫時未有其他考慮。其他劇團，例如中英（中英劇團）、林奕華（非常林奕華）等都有很多戲寶，在他們劇目庫裡都有值得重演的好作品。戲寶都是歷久常新，要建立所謂經典，就要 keep 住重演，如放在倉裡不拿出來，就會變爛。

KB　所以西九的目標明確：提供新場地，一方面助劇團建立經典、另一方面也可重演戲寶。你找話劇團合作，也是因為我們有不少保留劇目、倉裡有好作品？

茹　對。話劇團有些作品已經典化，譬如《我和春天有個約會》、《南海十三郎》、《蝦碌戲班》等。但現在未有足夠新作品補給，

舊作品又未能搬演，所以我認為缺乏場地才是問題核心，有新場地，本地劇界才會有新的飛躍。未來五年，西九旗下會有六個新的表演場地、東九[1] 亦會有四至五個，我們就善用這些新場地來重演經典、創造新製作。我們不能一路做、一路跌自己的寶，不能因為那些作品變舊了就不再搬演；作品必須有空便拿出來，抹走表面的塵，慢慢就能吸引另一堆觀眾 —— 經典就是如此建立。

KB　以場地先行的觀點很有趣，試想，自香港文化中心在 1989 年落成以後三十年，香港就祇有五個新場地出現！

茹　最後一個新建的主要場地已是 2000 年啟用的元朗劇院。而高山劇場、油麻地戲院及理工（香港理工大學賽馬會綜藝館）祇能算是小場地。觀眾增長之所以停滯，是因為過去都在已有場地「打困籠」，工廠空間又無牌。沒有新場地，就不能增加創作力和人才，亦不能重演好劇目；沒有經典重演，劇團就不能累積新觀眾。

KB　話說話劇團公司化後做過調查，普遍觀眾都喜歡新劇甚於重演。即使是重演經典，也先須擴大 audience base 才能受市場青睞。

茹　會否是每次重演的演期太接近？當話劇團重新製作早期作品時，設計師跟導演已有所不同，是一個新演繹。我覺得重演有兩種處理方法：一是短時間內重演多場，使

367

註 1　即興建中的東九文化中心。該中心將於 2020 年落成，並預計於 2021 年年底啟用。

之成為風潮。例如詹瑞文的《男人之虎》，我發覺從重演第五十場開始，觀眾已不懂拍掌、不知甚麼是場刊，那些已不是話劇觀眾，這便是在拓展新觀眾；而另一種，則是事隔五年、或過了一個世代後再製作，這時可能是新舊觀眾的組合、亦可能是另一批觀眾。試想，祇要目前的話劇團觀眾每年多看一次話劇團的製作，已是一個很大的數目。

KB 現時香港有很多作品以明星掛帥，也是票房的保證。西九會否自己製作明星話劇來吸引觀眾、以累積一定觀眾量？

茹 明星吸引新觀眾絕對可行，但這幾年看過太多明星在台上「交唔到貨」、有時又得配合明星的時間，所以對西九來說，明星話劇並非首選，作品是否 good work 才是重點。如果是 good work 的話，就算劇團下次不以明星擔綱，觀眾可能還會入場。

間中有明星來拓展新觀眾當然好，但沒有明星時，我亦想有好劇本和好製作留住基本觀眾。我希望西九能做到一個品牌 — 觀眾來西九就能看到好的話劇，他們入場是因場地，而並非因為某位明星。西九出品，必屬佳品！

KB 如果西九其中一個場地祇上演單一劇團的作品，會否介意該場地被定型？

茹 我並不介意劇團長駐劇院，譬如前進進牛棚劇場的演出也不全是前進進的戲，但場地建立了與劇團相符的形象。長遠來說，如果香港話劇團能佔西九某場館五成甚至

七成的演出，劇團和劇院形象就能互相結合。我經常打一個比喻：一家雲吞麵店沒理由天天都轉廚師的！「院團結合」絕對應該。當西九場地陸續落成之時，話劇團進駐的可能性就會增加。

KB 多謝你！今天的對話內容非常具前瞻性！

茹 可惜今日時間有限，你若不是從三十年前說起的話，可以前瞻的更多呢！

建設西九文化區是當局繼八十年代文化硬件建設後，規模最大的文化項目。這個綜合文娛藝術區座落於維港旁邊，佔地四十公頃。基於本地演藝場地一直供不應求，文藝界對西九文化區自然望穿秋水！特區政府文化委員會在 2003 年發表的報告指出，文化區的規劃發展理念是要貫徹「以人為本」、「建立伙伴關係」和「民間主導」三個原則。可惜其招標過程一波三折，設計藍圖亦一改再改，工程因高鐵項目再三延誤。回首文化區自 1999 年醞釀出台，文藝界有機會在多次的諮詢會就區內的文化建設和發展文化軟件提供意見。話劇團近年更參與了文化區不同形式的合作項目，測試節目伙伴的可能性。

以最近三年為例，話劇團與西九發展了不少國際合作計劃。2014 年，我們舉辦了首屆「國際黑盒劇場節」，與西九合辦演前及演後講座。2015 年，我們與西九合辦了「國際劇場工作坊」。2015 及 2016 年，本團節目主管梁子麒受西九資助，遠赴美國、英國和德國的劇場考察。2017 年，西九戲曲中心假本團黑盒劇場舉行為期兩周的「小劇場戲曲展演」。2018 年第三屆「國際黑盒劇場節」，我們已決定跟西九合辦，為我們日後移師西九演出，累積經驗。

說回文化區的硬件。繼 2018 落成的戲曲中心，2019 年將出現設有四百五十席的黑盒劇場（自由空間內），以及於 2021 年推出設有六百席的中型劇場（演藝綜合劇場內）等。我們與西九亦正在考慮台灣戲劇大師賴聲川創作的史詩劇《如夢之夢》，作為自由空間的開幕季演出。本團曾於 2002 年假香港文化中心劇場製作該劇的中文版世界首演，賴聲川打響頭炮後，再發展台灣版和大陸版，成了華語劇壇的新經典。我相信話劇團的實力加上西九的支援，全新製作的粵語版《如夢之夢》將會再次震撼香江！

茹國烈身為西九表演藝術的掌舵人，指出西九將與本地業界進行不同類型的合作項目，長遠更希望促進本地藝術工作者與國際同業良好互動，在節目編排方面既鼓勵新劇發展，亦把本土好戲重演發展成品牌劇目。文化區的目標觀眾仍以本地人為核心，再慢慢輻射至珠三角一小時生活圈的觀眾群，再推廣至國際遊客。藉此，他希望西九可以發揮推動文化消費和建立區域文化品牌的領導角色，這與話劇團「旗艦劇團」的定位不謀而合！我們既有寶貴的歷史和經典戲寶，加上專業團隊和國際聯繫，祇要我們在新劇發展上再下工夫，推出更多元化的優秀劇作滿足不同類型觀眾的需要，與文化區「院團結合」的願景，指日可待！

林克歡博士

拓展篇——戲劇研究與評論的重要

戲劇學家。曾任中國青年藝術劇院文學部主任、院長及藝術總監等職。現任中國劇戲文學學會名譽會長及中國話劇藝術研究會副會長。先後在國內外五十多所大學及藝術研究院講課，並在多達一百八十多種國內外報刊上發表了三百多萬字有關戲劇、美術、舞蹈、攝影、電影、電視、裝置藝術、行為藝術等作品評論、文藝隨筆、文化論述及美學理論等文章。林氏多次應邀擔任駐港評論家，並在香港話劇團、城市當代舞蹈團、進念·二十面體及劇場組合等演藝團體擔任戲劇文學顧問。

在人人都可以發表劇評的年代，
真正的劇評家實在太重要了！
——林克歡

三位現任藝術顧問與藝術總監合照，左起：林克歡、鍾景輝、陳敢權、賴聲川

前言

香港話劇團於 1977 年成立時曾設「名譽顧問」。顧問人選來自學術界或影視界,包括鍾景輝、黃清霞、任伯江、陳有后、楊世彭、劉芳剛、李援華、柳存仁、岳楓、鮑漢琳、黃曼梨、高亮和陳載澧。他們的任期短則一年,長則達二十多年。鍾景輝自 1979 至 2001 年都是本團藝術總顧問。

話劇團於 2001 年公司化後取締「名譽顧問」,繼於 2005 年六月成立「藝術委員會」,主要有兩大工作範疇:一是協助藝術總監制訂藝術方向,就年度節目策劃提供意見,在劇目上保持多元及平衡的發展;二是確保藝術總監制訂節目時,符合政府資助劇團的目標和計劃要求。首屆藝術委員會由四位理事組成,主席是來自政界的鍾樹根;委員則包括學者陸潤棠和陳鈞潤,以及藝術行政人員吳球。2008 年四月藝術委員會增選鍾景輝、林克歡和賴聲川三位資深藝術家當「藝術顧問」,希望憑著三人在本港、內地及台灣劇壇的地位和經驗,協助話劇團發展國際網絡,聯繫和發展交流項目。

林克歡老師在促進交流、戲劇文學研究和出版等方面,貢獻良多!猶記得於毛俊輝擔任藝術總監後,林老師曾向他建議發展戲劇文學部門,惟適值本團公司化進程伊始,資源運用的優先次序仍待釐清,我們祇能就個別製作聘請他充當指導,如 2002 年邀請他當《還魂香》的戲劇文學指導,負責撰寫賞析文章,剖析原著《老殘遊記》、劇本的藝術創造和舞台特色等等。這不止強化了觀眾對製作的了解,還詮釋了導演毛俊輝對美學的追求和舞台的探索。

林老師自當了本團「藝術顧問」後,投放了不少精神和時間。他不辭跋涉來往北京和香港,觀看演出和撰寫劇評,引導觀眾思考。他曾為戲劇活動如「編劇實驗室」主持導修課,並指導本團的出版。林老師同時積極為劇團到內地的巡演做聯繫,包括推薦《最後晚餐》到內地,多次協助組織專家、學者和媒體出席主流製作的專題座談會,加強內地認識話劇團。他也曾為本團在內地物色能操流利普通話及粵語的演員加入話劇團。

林克歡 × 陳健彬

(林)　　　　　　(KB)

KB　感激林老師自 2008 年起，多年來擔任香港話劇團藝術顧問！今天想找你談談劇團未來的發展。

我想起話劇團在公司化後不久，我聯同藝術總監毛俊輝、節目主管和市務主管曾拜訪墨爾本話劇團 (Melbourne Repertory Theatre Company)，看看人家怎樣策劃劇季。墨爾本話劇團每當策劃新劇季，都有藝術總監、文學指導、行政人員、市務部人員以至技術部人員一起討論，除了藝術方向外，也要探究技術上是否可行，或是否有市場等等，總之要多方面的配合。

林　以前的傳統，在蘇俄、東歐、美國，尤其是德國，以至後來在澳洲，劇團的策劃都是「三架馬車」—— 藝術總監、行政總監、戲劇文學顧問。這三個人從來都是劇團的主腦，任何計劃都是他們開會決定的。

KB　這傳統是由東歐開始嗎？

林　最早應在德國。德國到現在還是這樣。

KB　所以 Dramaturge（戲劇顧問/戲劇構作）一詞最先在德國出現。

林　萊辛 (G.E. Lessing) 發展出來的。戲劇學也是德國建立的。

當然，今天的情況又不一樣！今天就不是「三架馬車」，而是多了一個市場開發部的負責人，也叫營銷主任。八十年代、九十年代，在世界各地參加藝術節，碰到的都是評論家、大學的教授，開的都是學術座談會。進入二十一世紀以後，極少有開學術座談會，反而碰到的都是策展人、演出部主任、市場經理，都不是探討藝術上的事情，而是搞營銷，買賣的都是產品，簽合同。

KB　所謂「產業化」嘛！現在真的是這樣子，也不能完全不看市場！談起營銷，現在內地市場似乎也全盤傾向市場化，所以我也想談談香港話劇團在大中華戲劇圈的定位。林老師作為本團顧問，你怎樣看我們的演出水準，尤其在國家的戲劇層面？如我們想進一步發展，又可以怎樣走？

林　今天的戲劇，是一個比較多元化的局面。從整個戲劇生態來說，哪個劇團水準高、哪個水準低，很難比！有幾種是無法互相比較的，一個是商業性戲劇，一個是主流戲劇，一個是小劇場探索性的戲劇，實在無法直接比較！主要是看劇團的定位和發展。

我想有一個問題是你們可以思考的。香港話劇團有一個定位是非常重要的，因為你們是香港的「旗艦劇團」，主要為市民服務，因此目前定位是對的，你們要做一些老少咸宜的戲，很多探索性的、政治性的、實驗性的，你不一定要去碰它們。商業味太濃的，也不宜做。所以就你們的製作，可以說基礎是很好的，因為其他小劇團的製

作達不到你們的水準。話劇團現在可說是非常穩定，加上處於新舊演員交替的階段，所以通過現時的劇目來鍛鍊隊伍，繼承傳統，發展下去是很不錯的！

對於大陸市場，你們要思考一件事：為甚麼潘惠森編劇的《都是龍袍惹的禍》會有這麼好的評價？為甚麼鄭國偉的《最後晚餐》會受歡迎？《龍袍》之所以成功是因為它的普及性，它沒有太前衛的、太冒進的思想，製作比較精良，演員隊伍又非常整齊，戲也好看！內地沒有這種劇目，所以這種劇目比較受歡迎！它不是探索性的，也不是商業性的，人家祇以主流戲劇作比較。內地的主流戲劇，政治性太明顯，觀眾不會太多，那完全是為了宣傳的。但是《龍袍》作為香港的主流戲劇，它讓觀眾思考而不是高台教化。它是以藝術和演出水準來打動觀眾的，所以即使是粵語演出，仍非常受歡迎！

KB 那麼，如話劇團跟內地劇團同台演出，是否也是一個可行的發展方向？

林 事實上，香港話劇團今後不一定要跟國內的劇團搞甚麼聯合製作，或請人家的演員來演出、請人家的導演來排戲，不需要的。你祇要製作像《龍袍》這一類的劇目，有香港特色、有水準的香港主流戲劇，就可以打進內地市場。

你不需考慮是否要排一個普通話的戲，也排不了的，香港演員學普通話，在南方，人家覺得是普通話，但在北京，人家就覺得不是普通話，所以也沒有必要走這條路。

另外，現在的觀眾是年輕的一代。他們的接受能力和文化水準，都比以前高很多，他們基本都會說英語，但是外國劇團來演出也不完全是說英語，以色列的劇團說猶太語，德國劇團說德語，法國劇團說法語，俄羅斯來的說俄語，一點也不受影響！既然外語他們都能接受，那又為甚麼不能接受粵語？

如《最後晚餐》，我跟你們的節目部主管梁子麒說過，帶這齣戲去內地，絕對沒問題。第一，兩個主角雷思蘭、劉守正都是好演員。第二，這種表演模式（二人實況劇），以前在內地非常盛行，現在反而死掉了！結果，《最後晚餐》在內地演出就非常成功。

KB 但我還是想問一個問題。林老師說內地年輕觀眾的接受能力非常高，演出語言也不是一個障礙或大問題，我是同意的。但這些觀眾條件是否祇限於一線城市，如北京和上海等？

話劇團也有想過在內地走遠一些，如貴州等地，但就是沒有觀眾！

林 這也沒有辦法！

KB 那麼，話劇團在未來的五至十年內，是否應集中於走訪內地的一線城市，而不要抱著太大野心拓展三線城市的市場？

林 賴聲川的劇團講的是國語，在大陸發展近三十年，也不一定敢到第三線城市演出！這與觀眾的水準有關係。第二是地方經濟的問題，那些三線城市的門票，要賣得很便宜！

其實香港話劇團專攻內地的一線及二線城市已可以。一線城市有四個，二線也有十數個，已差不多。

KB 你剛才也提及香港話劇團不用為了打進中國戲劇市場而跟內地的劇團聯合製作，這又應如何理解呢？

林 問題是現在很難在內地找到理想的導演。你要是找內地的一線導演，他們的叫價高到嚇死人！他們一談到搞製作，就是幾十萬元人民幣，差不多一百萬港元，大部份預算都花費在勞務上！很多導演也要商業性的製作才肯做，而年輕的導演目前也不成熟。

KB 我想瞭解你跟兩位藝術總監毛俊輝和陳敢權的工作關係如何？尤其是他們風格非常不同，毛俊輝是導演出身，陳敢權則是編劇出身，與兩位合作時，是否有非常大的分野？

林 兩個人的風格完全不一樣！我和毛俊輝無話不談，即使他後來不再當藝術總監，我每次到香港都會和他通電話，都會出去吃飯。我們不一定談戲或藝術，我們更像朋友。他是一個很好的導演，事實上他導的戲很好看，尤其是舞台調度，他做得比較好！雖然他不是一個總覽全面的領導人才，但是他做自己的事情做得非常投入。

我跟陳敢權的關係，就是劇團藝術總監和藝術顧問的關係，我給他提點意見，但是他不會跟我提更多其他各樣的問題。另外呢，他是一個作家，他主要的才幹在寫戲上，兩個總監的風格很不一樣！

KB 對！畢竟兩個人的優點也不一樣！你可否從一個第三者的觀點去看，話劇團在毛俊輝當藝術總監的年代，跟陳敢權的年代相比，發展方向有何不同？

林 我認為對話劇團的發展來說，問題不在藝術總監該做哪些工作，而是藝術委員會的組成，你們的理事裡頭，以前有陳鈞潤，然後又有方梓勳，這些都是懂戲的人，都是真正的專家。藝術委員會應該有更多懂藝術的人，否則他們變成像校董、股東的角色，而不是藝術委員的角色。我在中國青年藝術劇院工作的時候，藝術上最大的話語權主要歸藝術委員會。我們每齣戲的演出，要藝術委員會批准才能上演，所以參加藝術委員會的人，都是行家 —— 要不是老演員，就是老編劇、老導演，或者老的舞台藝術設計、藝術管理人員（編按：此處「老」是指資歷深之意）。藝術委員會絕對不是理事會，理事會就是理事會，藝術委員會就是藝術委員會！你們現在的藝術委員會缺少懂藝術的內行人，壓力都押在藝術總監陳敢權一個人身上！這種情況需要改變。

KB 作為顧問，可以做多一點嗎？

林 可以呀！按照中國青年藝術劇院的情況來說，我跟藝術總監陳顒合作那麼多年，劇院任何一年的計劃，都不是藝術總監拿出來的，而是文學部拿出來，再由藝術總監跟藝術委員會共同決定。文學部沒有權力來決定，但新製作劇目是文學部提供的，所以會減低藝術總監很多壓力！

KB 那麼，文學部有代表在藝術委員會嗎？

林 祇有文學部主任一人在藝術委員會，但也祇是一票！整個藝術委員會有七人或九人。

KB 我知道藝術委員會在內地劇團的權力很大，因為委員會全都是專家。其實內地院團的藝術總監，地位相對不是太高！所以香港和國內的情況又不太一樣！另一個問題是，在香港找老資格的戲劇專家也不容易；找外地的專家，又不常在香港，如話劇團找了賴聲川和林老師你當藝術顧問，但你們也不能長駐香港。即使在香港找到專家，也有他們自己關注的事項和利益圈子，意見紛紜，恐怕難以思想一致！

以香港話劇團現在的狀況，由於專家難找，也祇得在理事會找人當藝術委員會的成員。

那麼，如果我們在藝術委員會加進幾位藝術部門的同事，如助理藝術總監馮蔚衡、聯席導演司徒慧焯、節目部主管梁子麒、戲劇文學及項目發展經理潘璧雲等等，加重藝術成份進行改革，那又是否可行呢？

林 可以試試看呀！但真的做的話，當藝術委員的不能祇掛個名，這些人真的是必須幹活的！

KB 針對劇季提案，就不祇是陳敢權一人負責，馮蔚衡可以參與，負責「讀戲劇場」試讀新劇本的潘璧雲也可以參與，集思廣益。

話劇團在 2016 年剛進行了理事會換屆的程式，也曾討論改革藝術委員會的問題，尤其是外地顧問在香港的時間不多，林老師

雖然人在北京，但已是當中最能抽出時間來港看戲的人，也參與了不少會議給我們提意見。King Sir（鍾景輝）則因健康問題不能經常參與，因此我們也清楚需要為藝術委員會加進新血，委員始終有更替的一天。

林 一個人的力量，跟一個工作班子的力量是不一樣的！

KB 另外，正如林老師提到自己文學顧問的角色，在毛俊輝擔任藝術總監的時候，你已非常有心培養和支持本團的戲劇文學工作，當年負責的同事分別有涂小蝶和鍾燕詩。到陳敢權擔任藝術總監的年代，我們更成立了「戲劇文學及項目發展部」，一直由潘璧雲負責。多年來，你怎樣看我們在戲劇文學的工作成效？文學部的職能有甚麼可優化的地方？

林 我想是這樣。文學部在世界各國的劇團都有，大家也覺得戲劇文學顧問很重要，需要培養。但是一個成熟的戲劇文學顧問很難培養，他不祇需要理論和時間，例如在俄羅斯和德國，他們戲劇文學部的顧問，基本都是戲劇學博士，都是正規培養出來的。但更重要的是我們要培養自己的人才，這種人才不是想要就有！這就是北京人民藝術劇院想培養但培養不出來的道理。人藝找戲劇顧問已好幾次，他們甚至想把我調過去，哈哈！後來他們在北京大學、中央戲劇學院找來一些研究生，但劇團的人聽不進青年人的意見！最終請來的文學顧問，幹了兩三年甚麼事也幹不了，兩、三個博士也就這樣走了。所以最重要的是發

現和培養人才，放手讓他去做，不放手就不可能做得到。

我剛出道當戲劇文學顧問的時候是四十多歲，跟我合作的那些導演歲數都比我大得多，但是，要讓他肯聽你的意見，必須是你的意見對他有用！所以從事戲劇文學顧問，除了劇團給予機會，個人也必須非常努力，必須是勤看、勤走、勤寫。同時也不止做理論，要知道文學部是要跟導演工作的，導演跟你工作從來不問理論問題，而是製作上的實際問題，你怎樣跟我解決。因此戲劇文學顧問要有目光，放眼世界，你要知道目前世界舞台上主要變化是甚麼？潮流是甚麼？才知道我們的製作怎樣與世界比較。

目前話劇團的文學部已經做得不錯，出版已經做得不錯啦，演出資料的搜集和整理也做得不錯，研究卻做得不夠！但研究工作又不可強求，必須要有人才，要有條件。

KB　香港好像沒有戲劇文學系……

林　這不重要，主要看你們怎樣培養人才。香港那麼多劇團，香港話劇團若做得好的話，他們都會傾聽你們的意見，希望話劇團能發揮更大的作用，所以你們應不祇對劇目有所影響，對戲劇的看法、對戲劇發展的走向，人家都會想聽你的意見。

你們文學部，對香港戲劇的研究，包括地區性的戲劇發展潮流，必須有自己的看法！你們必須評估香港戲劇可能向哪個方向走，香港戲劇跟亞洲其他國家如韓國、

日本和新加坡等要對話的話，你又可以拿出甚麼東西？所以事實上，大劇團必須有自己的戲劇學者，文學部亦應該有的。雖然培養需要時間，但你們話劇團都四十年啦，是一個團隊嘛，祇要有眼光，有計劃，總會培養出自己的專家。

KB　但是我有一個疑問，現在香港是一個有多元聲音的城市，人家會否聽香港話劇團的意見？香港話劇團一定是對的、或是好的嗎？

林　在民主的空間裡頭，每個人都可以成為專家。但要有真正懂行的專家才重要！以前是少數人在說話，今天人人都可以當記者、作家，看演出後發表自己的評論。恰巧是在這種情況下，真正的行家才重要！你的意見不一定是對的，但在眾語紛紜中，專家的深知與慧見就變得十分重要。同意也好，否定也好，你的見解可以成為引發更多見解的推動力。在人人都可以發表劇評的年代，真正的劇評家實在太重要了！

KB　很好！做研究實在是一條非常漫長的路，所以我經常跟文學部的同事說，要多點進修，要裝備自己。那你將來才有話語權，人家才會聽、才會重視你，願意與你討論。也非常感謝林老師今天的分享，令我們在籌劃日後的戲劇文學發展的工作上有更大的得著！

林克歡老師是中國著名的戲劇學家和國家一級劇評人，曾任中國青年藝術劇院的文學部主任、院長和藝術總監，長期研究中外著名的戲劇作品與評論。他退休後遊走於中港台學府和劇場，不時演講和教學，亦發表文章，著述甚豐。林老師對華語劇壇發展了解甚深，在這次對談中，他針對話劇團的未來發展提出了前瞻性的意見，值得我們參考。

他認為話劇團即使希望打進內地市場，也沒有必要以普通話演出，反而應以目前優良和穩定的製作基礎上，繼續創作具有香港特色的主流劇目。祇要是好戲，哪怕粵語演出也會受歡迎，如本團在內地已不斷巡演鄭國偉編劇的《最後晚餐》，以及潘惠森編劇的《都是龍袍惹的禍》。話劇團亦應以自家班底開拓內地一線及二線城市的戲劇市場，不一定要找內地的導演和演員合作。

藝術發展和承傳方面，話劇團不應把藝術發展全押在藝術總監一人身上，劇內的「藝術委員會」更應加入更多戲劇藝術專家。作為「旗艦劇團」，我們需要吸納更多戲劇學研究專才，「戲劇文學及項目發展部」除了延續出版工作外，更應為當代戲劇發展潮流多作研究，並以發展權威性的行家觀點為部門目標。

人生在世，知己難求！話劇團彷如那些步入四十歲的中年人，在不惑之年總渴望有人指點迷津。有林老師這位專家當知己，實屬話劇團之福！我自認祇懂得做公文的技巧，不諳著書立說之道。2016年我決定用文字把話劇團四十年來的浮光掠影記錄下來並出版成書，實在要多得林老師的鼓勵和指引，好讓劇團過去和現在的人事點滴，載入史冊，免被遺忘。

涂小蝶博士

拓展篇——戲劇文學的深化及推廣

獲香港浸會大學文學院頒發博士學位，為香港話劇團首名戲劇文學研究員，亦為全港首名全職戲劇文學研究學者。近年致力戲劇評審和評論、保存和研究香港戲劇和電視史料，以及研究香港流行曲歌詞等工作，數年內已為超過一百五十名戲劇或電視從業員以影像或文字留下口述工作經驗，迄今編輯、撰寫或統籌十多本與香港戲劇、電視或香港流行曲歌詞有關的著作。

陳尹瑩博士的一番話亦令我認識到我的工作意義——
通過我的觀察、分類和寫作，
界定和闡明了一位藝術家的位置。
——涂小蝶博士

潘璧雲女士

拓展篇——戲劇文學的深化及推廣

演員及文字耕作人。香港嶺南大學中文文學碩士（優異）。1986 年加入香港話劇團為全職演員，演出超過一百齣劇目。2011 年轉任話劇團戲劇文學部經理，主編季刊《劇誌》及逾十多冊戲劇書籍，包括《戲·道—香港話劇團談表演》及《40 對談—香港話劇團發展印記 1977-2017》等。編劇作品《鎖在箱裡的天使》、《三三不盡》（聯合編劇）、《全城熱爆搞大佢》、《喃吣哆嘍呵》、《感冒誌》曾在話劇團黑盒劇場及主劇場上演。首篇小說《多惱河上的午餐肉》獲 2014 年香港中文文學創作獎。

無論喜歡作品與否，

能令觀眾當下體驗劇場之餘有更多思考，就是好事！

而站在劇團或創作人一方，

既要對作品有信心，也要反思不同的批評或讚賞。

——潘璧雲

戲劇文學研究刊物已出版至第二十冊，季刊《劇誌》也剛好到第二十期，總數「四十」，剛好是話劇團今年的歲數。

「戲劇文學指導」這個名稱,就香港話劇團而言,最早出現於 2002 年一月製作的《還魂香》場刊。《還魂香》由駐團編劇何冀平根據《老殘遊記》改編,導演毛俊輝更邀請了來自北京的林克歡老師擔任戲劇文學指導。林老師為這齣戲撰寫的賞析文章,詳細剖析了《老殘遊記》的時代背景、以及《還魂香》在劇藝創作和舞台製作方面的特色。這是毛俊輝上任話劇團藝術總監後,讓觀眾了解其藝術意念的一次嘗試。

至於話劇團成立「戲劇文學部」的過程,我有以下印象:

首先是 2001 年四月,我們聘用了香港演藝學院導演系畢業的胡海輝,擔任「教育及資料蒐集副經理」,栽培他開展戲劇文學研究工作。可是胡海輝服務一年後便選擇離開負笈英國深造戲劇。

2002 年四月,話劇團得到剛自美國修畢戲劇碩士的涂小蝶加盟,給她一個名為「戲劇文學研究員」的職位。當年正值話劇團成立廿五周年,小蝶走馬上任,為本團二十五周年誌慶特刊《劇藝言荃》擔任總編輯。她還有一位助手,由本團市務部借調過來、記者出身的胡欣欣。為了這部「歷史作」順利出版,我居中動員市務部和文學部的人力和資源。編輯特刊這個艱巨任務,更令小蝶在短短半年內全面掌握劇團廿五年的歷史。她在團服務了五年,任內以出版戲劇研究刊物為重點工作,後期更曾擔任「藝術總監助理」。

2007 年,涂小蝶辭職到香港浸會大學修讀博士學位,其職位懸空了一年多。2008 年秋,陳敢權繼任藝術總監,邀請了愛徒鍾燕詩(香港演藝學院編劇系畢業生)填補空缺,以「戲劇文學主任」身份繼續相關工作。可是燕詩情歸創作,服務不足兩年又離開了,令職位再度懸空。直到 2011 年四月,由潘璧雲繼任「戲劇文學經理」,人事才穩定下來。

潘璧雲原為本團全職演員,是我鼓勵她轉型藝術行政工作,從她稱職的表現,可見我獨具慧眼。及後,此部門正名為「戲劇文學及項目發展部」,也增添了兩位同事,其發展有賴璧雲的推動。部門名稱也反映,新設的編制除負責戲劇文學研究和出版工作外,也協助統籌戲劇相關項目或活動,如籌款晚會、戲劇書展、研討會和劇評培訓計劃等,職責比以往更為多元化。

涂小蝶 × 潘璧雲 × 陳健彬

(涂)　　　　(潘)　　　　(KB)

KB 小蝶，你還記得自己當年的工作情況嗎？

涂 2002年，我剛入團，對話劇團的認識甚淺，首要任務卻是要編撰話劇團的二十五周年誌慶特刊。這可糟糕了，因為我必須趕在《新傾城之戀》於該年首演時出版。可是，我祇得六個月的時間，既要認識話劇團，還要搜集資料、訪問、撰文、編輯、翻譯、與美術設計師合作……事無大小也要親力親為。我還記得在「埋版」的那個星期，我每晚在公司工作至凌晨。「埋版」的最後一晚，我更在毫無準備下連續三十六小時在設計師的辦公室內工作，完全沒闔上一眼。那真是一個令我畢生難忘的經驗。

KB 因為當年的文學部祇有你一個人，這也是一個很好的鍛鍊，半年的速成班可以讓你一邊處理工作，一邊認識劇團的內外事務。

你當年也要研讀很多劇本，與毛Sir討論並寫下意見，又要為毛Sir草擬一些對外發表的文章。還有出版戲劇書籍，如你任內就出版了《劇評集》、《戲言集》、《編劇集》和《劇話三十 — 香港話劇團三十周年誌慶特刊》等等，這些工作都是因應藝術總監要求嗎？

涂 你說「速成班」是貼切的，因為我真的是逼著自己在半年內認識劇團的運作和歷史。我曾先後為話劇團的二十五周年和三十周年特刊編撰歷年劇目表，也是非常艱辛的，因為當中涉及無數資料搜集、核實和撰寫……不過，在痛苦的過程中令我對話劇團的歷史有更深入的認識。

出版二十五周年特刊是我在話劇團最「實在」的工作，因為目標非常清晰，就是要準時出版。之後，我便開始有點迷失了。畢竟「戲劇文學研究員」這個職位是剛設立，也是全香港首個劇團設有這個職位，所以公司並沒有明確地訂立此職位的實際職責。有些職務可以與不同部門分工合作，但亦可以獨自承擔，更可以包括很多其他任務。很不湊巧地，當時毛Sir生病，我唯有自行「找工作」來做。

KB 戲劇文學部成立初期，我們也不是很清楚「戲劇文學研究員」的工作範疇，尤其是有些工作往往不知道應交由戲劇文學部抑或市務部處理，當中有許多模糊地帶。

涂 對，那麼阿雲接手的時候呢？是不是已經很清楚？

潘 我在2011年接手時，這個部門實際上已「無人駕駛」，其他劇團也沒有這個部門。不知道小蝶你仍否記得，我剛接手的頭一年不時給你電話，詢問你某個檔案放在哪裡？我之前是演員，已經在這裡工作了二十二年，我對劇團雖然熟悉，但我祇知道做戲劇文學研究員的職責大致是看劇本、協助藝術總監撰稿和出版書籍；也要統籌

讀戲劇場！我從來沒有行政經驗，論出版工作，唯一經驗是協助劇團剛公司化時出版的《友營報》；尤幸我愛閱讀，演過和讀過的劇本不少，喜歡分析，也愛文字創作。雖然一切可說是從「零」開始，幸好其他同事，如 Ivy（現任財政及行政部經理楊敏儀）等在行政工作上幫了我很大的忙！我更二話不說進修文化管理課程。當然，有關戲劇文學的工作，我就不斷找資料和請教別人，都是一步一步走出來的。

而最重要是，KB 你給我的鼓勵和教導。

KB **戲劇文學部有現在的穩定發展，就證明了我把你帶到這崗位是對的！**

潘 你也讓我幫忙處理一些特別的項目，例如當三十五周年籌款晚會的 Floor Manager，為劇團申請活化古蹟計劃，以至策劃話劇團會員的「好友營」活動等等。由於戲劇文學部也參與不少行政工作，後來改稱「戲劇文學及項目發展部」。

自出任戲劇文學部經理後，我在首兩年主力出版戲劇藝術書籍，也有寫一些場刊和對外文章，當然還有在話劇團三十五周年時出版特刊、籌劃了一個本土創作的研討會和協助籌備籌款晚會。那個階段常常「撞板」，很多事情做得未夠完美，幸好大家包容，兩位總監也非常支持我提議的計劃。及後，部門增加了一位員工 Kenny（現任戲劇文學及項目發展部副經理張其能）來幫忙。2013 年出版了一本由香港話劇團演員分享表演的戲劇書《戲·道 —— 香港話劇團談表演》，就是 KB 通過人脈，獲商務印

書館出版。我們還在同期辦了全港首次的「書香戲魅 2013 戲劇藝術書展」也是得商務印書館支持，與國際演藝評論家協會（香港分會）和同窗文化合作的。

KB **本團最早的通訊刊物是你也有份參與的《友營報》，屬於市務部的工作，是劇團與會員溝通式的月刊，後來停印了。今日由戲劇文學及項目發展部負責出版的季刊《劇誌》又是一冊怎樣的讀物？**

潘 《劇誌》同樣是免費戲劇刊物，每三個月一期，最初也祇是打算嘗試一下，現在發展得不錯，有近二十個藝文機構為派發點。《劇誌》除了介紹話劇團的製作及活動外，也讓讀者對我們的演員有更多角度的認識；同時有深入探討製作及文本的文章和劇評，甚至邀請了不同城市 —— 包括北京、台灣、紐約和倫敦的劇場人評述當地劇場生態。業界亦愈發認識《劇誌》，會主動投稿或邀請參加活動。我們由於工作量愈來愈繁重，加上要準備兩本四十周年特刊，再多請了一位同事盧宜敬當助理主任，最近他到演藝學院繼續進修，就請了吳俊鞍續任，現在我們是三人部門。

KB **你的部門近年還有甚麼發展？**

潘 我們每年也為「讀戲劇場」建議八個劇目，為演讀劇目處理演出版權和主持讀戲演後座談等。戲劇文學部也會看大量劇本，不時向藝術總監推薦。我們近幾年與國際演藝評論家協會（香港分會）合作，開展了劇評培訓班，作為「新戲匠」系列演出計劃的一部分。當然，我們更不時為主劇場製作主持演後座談。

戲劇文學部近年有意發展戲劇構作 (Dramaturge) 的職責，例如今年（2017）製作的《我們的故事》，我們在劇本的結構及素材選取上參與討論及建議。

Dramaturge 在香港暫時未成氣候，很多導演也未習慣與戲劇指導一起工作，但這是要繼續推動的事。

KB 其實，我一直想問兩位，很多導演都未習慣與 Dramaturge 合作，是否因為戲劇指導的地位比導演更超然？因為導演要請教他們許多事情，也許並非技巧上的，而是背景、文學性方面等問題。在香港劇壇以導演為主體的環境下，是否難以形成風氣？

潘 我自己覺得 Dramaturge 的地位不比導演為高，而是講求兩個人合作。歐洲的導演、尤其德國，大多會與戲劇指導一起工作，在戲劇文本或結構上給予意見，與導演形成 partner 的關係，更好地演繹文本。

KB 小蝶怎麼看？為甚麼 Dramaturge 這職務在香港形成不了氣候？

涂 歐洲在十八世紀已經有這個概念，他們稱為「三頭馬車」——一個藝術總監、一個行政總監或總經理、一個戲劇文學經理或指導，歐洲早已奉行這個制度。我覺得香港不是做不了，可能是沒有人主動地和認真地去做。譬如說，話劇團的藝術總監邀請一位客席導演時，可以預先告訴他，會與話劇團的駐團戲劇文學顧問或指導合作的。資深的導演都應該知道這個傳統，我相信

導演是會願意與戲劇文學員合作的。不過，首要條件是必須找到合適的人才加以栽培。

潘 除了栽培之外，導演也要提高這種合作意識。不過 Dramaturge 這工作需要某種特質的人才，不但要懂劇場、要分析力、觀察力較強，有文學根底、善於與人合作、有良好的溝通技巧，還要明白及接受這崗位的特性。其實假如從培訓做起，讓導演習慣與 Dramaturge 工作，這種合作關係肯定有發展空間。

涂 這樣的話，只有話劇團採用這個制度也不足夠，應該由教育開始，如由香港演藝學院開辦課程，讓學校培育學生理解「戲劇文學」。

潘 Dramaturge 可分兩種，一種是 Company Dramaturge，另一種是 Production Dramaturge。Company Dramaturge 就是類似我現在擔任隨團的戲劇文學經理的工作，祇不過我較少參與屬此職位工作範疇的劇目挑選工作。而 Production Dramaturge 就是直接參與個別製作。

KB 那是否要常設一個崗位來處理這些工作？

涂 林克歡老師有一篇文章談述戲劇文學指導的任務，指出中國青年藝術劇院有幾位駐團戲劇學家，劇院會委派一名戲劇學家獨自負責某個製作內所有與戲劇文學有關的工作，例如搜集資料；介紹背景；分析劇作家的創作意念、劇本的社會意義和時代氛圍；給予意見和回答劇組的問題等等。另外，亦包括一些文字上的工作，例如記

下在演前圍讀和排練期間所遇上的問題、在演後檢討會時提出的問題、回應和改善方法、舉行專家座談會和演後座談會等。

KB 所以 Dramaturge 需要處理大量事前事後的資料蒐集,提供閱讀資料給演員,也要提供豐富的意見協助導演去處理劇本,對於教育觀眾也有作用。

潘 Dramaturge 要做的更多是前期的準備功夫,如提供書單,讓演員做功課。Dramaturge 並不一定要直接參與每次的排練,更多是與導演合作,在劇本的初構階段下功夫,並在排練期間以一個較抽離的角度觀察,之後再與導演討論,最後還是由導演決定,因此不是每個人都適合擔任這個崗位。

如果話劇團真的要做這件事,不一定是要一個人負責,而是一個如專才庫般的 pool 去處理。不同戲種需要不同人才,例如傳統劇目找的專家和新文本的就不一樣。

KB 所以不一定要是話劇團的員工,也可以是特約。

涂 我全職加入話劇團之前,曾以特約形式參與正在籌備的《新傾城之戀》(2002)。我當時有三個月,導演毛 Sir 讓我扮演的角色有點像 Production Dramaturge,分析《新傾城之戀》整個劇的背景、重點和男女主角二人的關係。我很熟悉《傾城之戀》這本小說,覺得自己的寫作還不錯。不過,我所提供的資料和意見並不完全是毛 Sir 所想要的,反而市務部採用了我的重點作宣傳,這也是好的。

我入職時以為自己會朝著 Production Dramaturge 這個方向發展,後來卻成了類似 Company Dramaturge 等角色。這也不打緊,這條路不通我便走另一條路,總能為話劇團做到事情的。

KB 2005 年,我與毛 Sir 去了 Melbourne 和 Sydney 考察,考察報告除了提及節目策劃和國際合作以外,也有提及當地劇團的戲劇文學工作,我們也曾經參考有關崗位的職責範圍。Melbourne Theatre Company 有個職位是 Associate Director/ Literature Advisor,等於戲劇文學指導,負責研讀和推介劇本,每年也會導一至兩齣戲,所以也是 Associate Director。還有一個旨在鼓勵新晉澳洲劇作家的劇本發展項目,所以這個職位的實際工作就是要導戲、讀劇本和發展新劇。另外也要參與劇團的劇目策劃。藝術總監、宣傳部門、製作部門和戲劇文學指導會一起決定劇季節目。他們會互相辯論。戲劇文學指導亦需要提供文字和宣傳角度給市務部去推銷。

在 Sydney Theatre Company 戲劇文學部門任職的則是一位劇作家,他要與藝術總監保持一致的藝術理念。他也是戲劇文學研究員,負責劇團的文案歷史保存,包括錄像、口述歷史、演說、報告和媒體特稿等等。此外,進行資料搜集、出版、展覽也是這個部門的工作,他還有一位全職的資料蒐集員協助。

潘 我們戲劇文學部都正在進行你提及的一些工作,例如讀戲劇場,有時候單為了挑選一次讀戲劇場的劇目也會看十幾個劇本。

雖然話劇團暫時沒有為每齣製作聘請一位戲劇顧問指導工作，但戲劇文學部在近幾年都有邀請專家為主劇場劇目撰寫導賞文章，為演出尋找當代意義。

KB　這是戲劇文學部從小蝶到你接任以後的一種進步。我們以往也曾出版「導賞小冊子」派給學生觀眾，都是為了讓他們對劇作有多點認識。現在場刊總有關於製作的導賞或賞析文章，這些文章的詳細版更會刊於《劇誌》，我認為這個安排非常好！戲劇賞析文章還會置於劇團網頁，接觸更多觀眾。

潘　我樂見有些劇評人會透過導賞文章的角度反思和評論製作，我感到這工作總算是踏出了一小步。

KB　那麼，你們認為劇團需要回應外間對劇團製作的批評嗎？

涂　劇團設立戲劇文學顧問一職的傳統，可以追溯至萊辛（G. E. Lessing）在德國漢堡民族劇院的年代。戲劇文學研究亦是源自他所出版的兩卷《漢堡劇評》(Hamburgische Dramaturgie)。作者的做法不是作演後評論，而是對上演的劇目作綜合討論，更像是導賞文章。除了可以吸引觀眾入場之外，更可影響觀眾的欣賞力和劇壇。後來有人這樣說：「如果要使到戲劇實踐有所積累，有所發展，必須要有戲劇評論；但如果要令劇團有所提升，就必須要有戲劇學家。」提升是指事前的，事後當然可以回應。我覺得不如事先引領觀眾觀賞，但這並不是操控觀眾的想法。

潘　這個也是我的想法，不是指看到有批評就去「駁火」。因為每個人的角度不同。無論喜歡作品與否，能令觀眾當下體驗劇場之餘有更多思考，就是好事！而站在劇團或創作人一方，既要對作品有信心，也要反思不同的批評或讚賞。

KB　所以兩位都是認為事前的導賞推介比事後的回應解釋更好。畢竟從事「戲劇文學」這個崗位也要緊扣劇團的宗旨，工作要配合，達到目標。

涂　初時開始戲劇文學的工作時，是頗無所適從的，我祇能自行摸索，如在閱讀不同劇本後，撰寫建議書向藝術總監推薦。我亦多次編寫不同類型的書籍。

KB　我記得你曾經於 2007 年統籌曹禺的戲劇探知會，探知會完後就出版了《從此華夏不夜天 —— 曹禺探知會論文集》一書。

涂　我記得面試的時候，你曾經問過我想為話劇團做些甚麼。我回答說：「話劇團已有二十五周年的歷史，可是，除了場刊、海報和錄影帶，並沒有文字紀錄。一個製作結束後，好像沒有甚麼保存下來，很是可惜。」於是當我完成編輯二十五周年特刊之後，我想起自己面試時這段話，就嘗試出版。事實上，我一直朝著這個方向工作，因為這是我深深記著的承諾。

《曹禺探知會論文集》是以一位劇作家為研究主題，深入探討其作品，並結集各界對他的評論。籌辦「曹禺探知會」也很辛苦，因為又是祇有自己一人負責。從發信邀請

中、港、台三方的嘉賓、訂酒店房間，甚至視察酒店的膳食……全由自己負責。到後期時，幸好得到節目部的羅凱文幫忙。雖然過程很辛苦，但我很開心。尤其是我得到田本相老師的讚賞，說在他曾參加過的芸芸研討會中，我把他們照顧得最無微不至，令他最為欣賞。

探知會舉行不久我便離任。數年後，我獲邀為委任編輯，編撰《魔鬼契約的舞台藝術》。《魔鬼契約》有很多漂亮的劇照和設計圖，我覺得若祇編成一本全文字的書籍，未免有點浪費。我為了不讓有藝術價值的創作埋葬，便挖空心思要把它們保留書中。書籍的首部份，我是通過數十幀劇照，以漫畫的形式述說劇情大綱。說真的，我曾經在家中為了挑選照片而暈眩，因為我一方面希望把攝影師和設計師的心血全面呈現書中；另一方面，既然拍下了超過一千幀劇照，即使是同一場景，我也不想重複照片。我在數小時內不斷在電腦的螢幕上看照片後，頓感到天旋地轉。不過，當我想到沒有看過這齣戲的讀者會因不知道故事情節而難以理解書中內容時，我和設計師還是寧願花時間和心血製作數十頁由照片組成的漫畫，讓讀者可以跟著便進入後面的文字之中。

另外，我把 freelance 演員的照片刊登出來，因為他們也是此劇的一分子，我也要令他們覺得受到尊重。

編撰《劇話三十 — 香港話劇團三十周年誌慶特刊》時，KB 指明全書要以大型照片為主，文章則祇需一篇。Sister Joanna（前藝術總監陳尹瑩博士）之後跟我說：「我到現在才終於知道自己當年任藝術總監時為何會那麼辛苦了。」原來我在文中把她定位在話劇團的「耕耘期」。陳尹瑩博士的一番話亦令我認識到我的工作的意義 —— 通過我的觀察、分類和寫作，界定和闡明了一位藝術家的位置。

KB 你統籌的曹禺探知會很成功呢！阿雲後來也辦了兩次研討會！

潘 第一次是關於本土創作（香港話劇團三十五周年「戲劇創作與本土文化」研討會，2012），第二次是關於劇場與文學（香港話劇團「劇場與文學」研討會，2014），都是很好的經驗、過程也很開心。像第一次研討會邀請了大部份本土創作的編劇和劇評人一起討論；第二次更通過理事方梓勳教授邀請了諾貝爾文學獎得主高行健先生從法國來港，KB 也把陳冠中從北京請過來參與，我也編輯及出版了一本書作為紀錄。雖然這類型戲劇書的受眾較少，但一個專業劇團也是需要舉辦研討會和作紀錄的。

KB 提到文學與劇場的關係，似乎阿雲也參加了很多有關文學與劇場的講座？今年（2017）還被臺北藝術大學邀請到校跟博士生交流？

潘 對，到北藝大交流外，也為學生的一個國際交流計劃中發佈的作品，擔任客座講評人；本地方面，可能因為近年「文學與劇場」這個話題備受關注，文學界亦希望擴大讀者層面，所以較多參加不同的交流講座。

回頭說出版工作，得到兩位總監支持，自我轉到這個崗位後六年間，統籌及編輯了兩本周年特刊，還出版了十三本戲劇叢書，當中包括劇本、戲劇教育、舞台製作紀錄、研討會紀錄及專門討論表演的書等。可以說我和小蝶的工作是一脈相承，並向前推進了一大步。

KB　本團的戲劇文學發展相當多元，在拓展方面則要與不同界別接觸，亦要提供交流平台。而且兩位為了這門專業相當進取，小蝶在離職後還在浸會大學修讀了博士課程，阿雲除了完成 HKU SPACE 文化管理課程外，也取得嶺南大學中文文學碩士學位，提升個人文學基礎之餘，無形中亦可以把話劇團的製作與學術扣連。兩位對話劇團和戲劇文學貢獻良多，在此也感謝兩位多年來的努力！

涂　我很感謝你和毛 Sir 讓我在話劇團內學習和實踐。同時，我能夠成為你是次訪問的四十人之一，是我的榮幸，非常謝謝你。

香港當代戲劇的空間很遼闊，不論理論和實踐俱屬百花齊放，舞台上的表現手法亦變化多端，探索不斷，如中國戲劇與西方戲劇的磨合、跨媒體多視點之運用、寫實與抽象手法之碰撞和互補等等，足見不同意識型態的作品並存，令觀眾彷如走進一個「戲劇大觀園」。

「戲劇構作」或「戲劇指導」(Dramaturge) 這個詞彙，近年在本地劇壇引起關注。本團的「戲劇文學及項目發展部」，現時除了主打戲劇叢書出版（包括季刊《劇誌》）和戲劇資料蒐集外，還協助藝術總監陳敢權推動劇本發展，包括參與「新戲匠」系列演出計劃的劇本遴選工作、策劃「讀戲劇場」演讀新劇本、以至推動「劇評培訓計劃」。針對本團製作需要，文學部不時委約專家撰寫戲劇導賞文章，這些文章除發佈於製作場刊內，更會刊於《劇誌》和本團網頁。《劇誌》經內容和版面不斷革新，已不止是一份「話劇團通訊」，而是一本可讀性甚高的專業劇場雜誌，內容覆蓋兩岸四地以至英、美的劇場動態。

我認為文學部還有更大的發展空間，如定期舉辦「劇團沙龍」活動，收集行家對製作的意見。我忽發奇想是源於《父親》(Le Père) 這個製作，參演的毛Sir（前藝術總監毛俊輝）在十月十九晚首演後即「捉著」舞蹈家兼名演員Ming Sir（劉兆銘）給意見，當晚的交流非常好，令我印象深刻。我認為話劇團成立了四十年，相比海外藝壇的百年老店，以「藝齡」計仍屬年輕，在發展方面應廣納百川，發展才能更上一層。

文學部除有獨當一面的經理潘璧雲外，我也樂見部門同事張其能經過五年鍛鍊，在文字編輯和戲劇認識方面有所躍進。他與話劇團結緣於 2011 年，曾以義工身份協助本團參與競投活化古蹟必列啫士街改建為戲劇學校的工程。到2012 / 13 劇季以臨時員工身份加入本團，協助三十五周年特刊編輯、研討會和籌款晚會的籌辦工作。其能於一年後轉為正式員工，後來修讀了戲劇文憑並升為副經理，壯大了部門發展。文學部近年更吸引了不少年輕人應徵，如剛離任的盧宜敬和接任的吳俊鞍等，我當然樂見文藝青年陸續加盟，加快本地劇壇的文學承傳步伐。

我們的藝術顧問林克歡是戲劇文學研究專家，也曾寄語本團文學部要拓展研究工作，並以「業界權威」為發展目標。我期望文學部除延續發展不錯的出版工作外，更應在條件許可下多辦戲劇研討會，強化部門在劇壇文學研究發展的核心形象，最終可為話劇團向外作權威性的發聲。

香港話劇團

香港話劇團大事年表

1977　香港話劇團成立，由市政局資助及管理。主要策劃人為時任文化署署長陳達文、香港大會堂節目策劃部經理楊裕平及高級助理經理袁立勳。

公開招聘合約演員及舞台技術人員，並開辦演員訓練班，為期三年 。

創團劇目為《大難不死》(*The Skin of Our Teeth*) 及《黑奴》(*Uncle Tom's Cabin*)，分別於八月十二日及廿六日假大會堂劇院演出。

首季（1977 / 1978 年） 劇場觀眾人數為一萬七千三百二十五人次。

1978　聘用首批十位全職演員。

籌劃全港公開戲劇比賽「業餘劇社匯演」。

1979　委任鍾景輝為藝術總顧問。

承接「業餘劇社匯演」，主辦「戲劇匯演」。

1980　蔡淑娟接任藝團（話劇團及中樂團）經理，籌備成立香港舞蹈團。開設三名全職技術人員職位。

首個大型百老匯式音樂劇《夢斷城西》(*West Side Story*) 於香港大會堂音樂廳上演。

1981　陳健彬到任香港話劇團，任高級副經理。

「戲劇匯演」分設公開組和中學組比賽。

1982　首齣足本原創劇《側門》於香港大會堂劇院上演。

麥秋及陳敢權分別獲聘為藝團全職技術總監及全職舞台監督。

陳健彬兼管香港舞蹈團。

排練場地由舊金鐘兵房遷往九龍公園舊兵營。

1983　楊世彭博士受聘為首任全職藝術總監（1983 年六月至 1985 年八月）。

1984　香港演藝學院成立，戲劇學院創院院長為鍾景輝。

話劇團演出北京人民藝術劇院的戲寶《茶館》。

| 1985 | 首度外訪演出，在廣州友誼劇院演出《不可兒戲》(*The Importance of Being Earnest*)。 |

| 1986 | 陳尹瑩博士接任藝術總監（1986年四月至1990年三月）。 |

| 1987 | 原創劇《人間有情》於廣州南方劇院作外訪演出，創企業贊助先河。 |

| 1988 | 1988年十一月十九日，話劇團遷入新建的上環市政大廈，統合了行政、藝術及技術團隊。 |
| | 香港演藝學院首屆畢業生加盟話劇團。 |

1989	市政局通過三大藝團（香港中樂團、香港話劇團、香港舞蹈團）公司化的「五年發展計劃」，但方案最後無疾而終。
	首次推出劇季套票計劃，為觀眾提供折扣優惠。
	《花近高樓》獲星島報業集團贊助往美國三藩市、紐約及加拿大多倫多巡演，是劇團首次海外演出。
	改裝上環市政大廈八樓排練場為演出場地，上演《聲》/《色》。
	古天農獲晉升為助理藝術總監。

| 1990 | 楊世彭博士再度出任藝術總監。（1990年六月至2001年三月） |

| 1991 | 陳健彬轉職至香港體育館。彭露薇、關筱雯先後接掌話劇團行政工作。 |

1992	楊世彭親赴廣州招聘四位雙語（粵語、普通話）演員。
	開設兩名首席演員職位，由葉進及羅冠蘭出任。
	香港戲劇協會舉辦首屆「香港舞台劇獎」。

| 1993 | 何偉龍接任助理藝術總監。並開設駐團編劇，聘請杜國威出任。 |

| 1994 | 香港中樂團、舞蹈團及話劇團聯合製作音樂劇《城寨風情》，於香港文化中心大劇院公演。 |
| | 增設兩名首席演員職位，由周志輝及謝君豪出任。 |

| | 籌辦「暑期戲劇營」，有系統地為中學生提供戲劇訓練。 |

| 1995 | 參與「新加坡亞洲戲劇節」，演出《閻惜姣》普通話版。 |

| 1996 | 往北京參與首屆「華文戲劇節」，演出《次神的兒女》(*Children of a Lesser God*)普通話版。 |
| | 高翰文升任署理首席演員。 |

1997	香港回歸中國，藝術總監楊世彭博士設計「中國劇季」，全年六個製作不含翻譯劇。
	開設學生專場，為學生提供票務優惠。
	何冀平獲聘為第二位駐團編劇。
	馮蔚衡升任署理首席演員。

| 1998 | 再度改裝「香港話劇團排練場」為演出場地，並上演見習駐團編劇梁嘉傑的《案發現場》。 |
| | 高翰文、馮蔚衡獲正式升任為首席演員，連同葉進及周志輝，共四名首席演員。 |

| 1999 | 特區政府宣佈解散「市政局」和「區域市政局」；兩個執行部門「市政總署」及「區域市政總署」的職責，分別由「康樂及文化事務署」和「食物環境衞生署」取代。市政局三大藝團由康文署短暫接管，公司化一事重上議程。 |

| 2000 | 《仲夏夜之夢》（普通話版）參加「第三屆華文戲劇節」，在台北國家戲劇院演出。 |
| | 市政局三大藝團向公司化（獨立營運）過渡。周永成擔任香港話劇團公司籌備委員會主席。籌委會成員包括陳鈞潤、程張迎、鍾樹根、香樹輝和吳球等，並公開招聘藝術總監和行政總監。 |

| 2001 | 香港話劇團依香港法例第三十二章，註冊成立有限公司（二月九日），獨立營運，獲稅務豁免。公務員隊伍撤退，換上全新行政管理班子。 |
| | 周永成出任首屆理事會主席，毛俊輝受聘出任藝術總監，陳健彬任行政總監。 |

《明月何曾是兩鄉》演出期間，邀請其中兩場觀眾投票選出由劉小康設計的新團徽。

《靈慾劫》(*The Crucible*) 為公司化後首個製作。

2001/02 年度獲政府資助港幣三千零二十三萬元，總營運開支三千二百七十五萬元。

2002 設立「香港話劇團發展基金」，作發展戲劇教育、促進跨境文化交流、提供實驗平台和推動戲劇文學及整存演出資料之用。並成立話劇團會員計劃「好友營」。

全劇共長七小時三十分鐘的《如夢之夢》，在香港文化中心小劇場上演。

取消駐團編劇和首席演員等編制。何偉龍轉任駐團導演一職。

2003 SARS（嚴重急性呼吸系統綜合症）疫情肆虐香港。疫後，特區政府為鼓舞民心和振興經濟，額外資助話劇團、中樂團與舞蹈團再度攜手合作，製作音樂劇《酸酸甜甜香港地》。

《酸酸甜甜香港地》到杭州參加「第七屆中國藝術節」，並於上海作外訪演出。

2004 成立「2 號舞台」推動小劇場創作。

2005 與上海話劇藝術中心聯合製作普通話版《求証》(*Proof*) 在上海演出。後在香港上演，由兩地演員分別以普通話及粵語版本演出。

2006 《新傾城之戀 — 06 傾情再遇》赴加拿大多倫多、美國紐約及北京巡演。

司徒慧焯出任駐團導演。

2007 藝團的年度資助由康樂及文化事務署轉由民政事務局直接撥款。

舉辦「曹禺探知會」研討會。

與中國國家話劇院、台北表演工作坊聯合製作《暗戀桃花源》。先後於香港文化中心大劇院及北京首都劇場演出。

2008 楊顯中博士接任理事會主席。

陳敢權接任藝術總監。

委任鍾景輝、林克歡和賴聲川為藝術顧問。

毛俊輝接受桂冠導演名銜。

《德齡與慈禧》（普通話版）獲邀參與「相約2008 — 奧運重大文化活動」，假新落成的北京國家大劇院演出。

《洋麻將》參加南京舉辦的「第三十一屆世界戲劇節」，為此劇內地巡演的開端。

與新加坡實踐劇團聯合製作《在月台邂逅》，先後於香港和新加坡演出。

2009 正式成為香港大會堂的場地伙伴。

開設「讀戲劇場」，定期在香港大會堂高座演奏廳演讀劇本。

2010 胡偉民博士接任理事會主席。

馮蔚衡出任駐團導演。

租用上環趙氏大廈，為外展及教育部開設「外展教室」。

2011 完成上環市政大廈八樓排練場的改建工程，正式命名為「香港話劇團黑盒劇場」，並開闢位於六樓的「白盒」排練室。

2012 正式設立「戲劇文學及項目發展部」；並出版以專業劇場雜誌為定位的季刊《劇誌》。

舉辦「戲劇創作與本土文化」戲劇研討會，慶祝建團三十五周年。

與香港公開大學李嘉誠專業進修學院聯合開辦「舞台表演專業證書課程」。

《我和秋天有個約會》往台北演出，為首屆「香港週」的開幕節目。

《最後晚餐》參加 2012 廣州藝術節演出，揭開此劇內地巡演的序幕。

2013 推出「新戲匠」系列演出計劃及劇評培訓計劃。

推出為期三年的「戲有益」全港幼師專業戲劇培訓計劃。

2014 舉辦首屆「國際黑盒劇場節」。

舉辦「劇場與文學」國際戲劇研討會。

2015 獲恒生銀行贊助，連續三年(2014-2017)舉辦「恒生青少年舞台」，製作音樂劇《時光倒流香港地》。

ALONE 參加南韓舉行的「第二十二屆中日韓戲劇節」。

2016 蒙德揚博士接任理事會主席。

馮蔚衡出任助理藝術總監。

協辦於香港舉行的「第十屆華文戲劇節」，揭幕節目為話劇團製作《一頁飛鴻》。

舉辦第二屆「國際黑盒劇場節」。

首屆「戲有益兒童劇場節」於黑盒劇場舉行。

少年團首度參與日本「富山市世界兒童表演藝術節」，演出《Romeo & Juliet 的戲劇教室》。

《最後晚餐》及《最後作孽》於北京和天津巡演，《最後晚餐》第一百場演出在國家大劇院小劇場完成。

2017 外展及教育部脫離節目部獨立運作。

音樂劇《頂頭鎚》在北京天橋藝術中心演出，慶祝香港回歸祖國二十周年。

與西九文化區管理局簽訂節目伙伴合作意向書。

2016/17 年度獲政府資助港幣三千七百零七萬元，總營運開支六千零三十七萬元；劇場觀眾人數為五萬七千零一十四人次。外展及教育活動觀眾或參加人數為八萬三千三百八十六人次。外訪演出及交流活動人數為一萬二千九百三十七人次。

出版回顧四十年歷史的《40 對談 — 香港話劇團發展印記 1977-2017》。

《40 對談 ─ 香港話劇團發展印記 1977-2017》

40 Dialogues on Hong Kong Repertory Theatre's Development 1977-2017

出版	香港話劇團有限公司
作者	陳健彬

對談者	
〈歷史篇〉	陳達文、袁立勳、馮祿德、傅月美、馬啟濃
	余黎青萍、蔡淑娟、盧景文、古天農
〈營運篇〉	李明珍、甄健強、麥秋、關筱雯、周永成
	崔德煒、鄧婉儀、馮蔚衡、林菁
〈藝術篇〉	鍾景輝、楊世彭、毛俊輝、陳敢權、賴聲川
	杜國威、司徒慧焯、周志輝、雷思蘭、張秉權、曲飛
〈拓展篇〉	楊顯中、梁子麒、胡偉民、周昭倫、蒙德揚
	陸敬強、黃詩韻、茹國烈、林克歡、涂小蝶、潘璧雲

主編	潘璧雲
助理編輯	張其能
對談記錄及校對	張其能、盧宜敬、吳俊鞍、袁學慧

設計	Edited
印刷	高行印刷有限公司

發行	香港聯合書刊物流有限公司
版次	2017 年 12 月初版
國際書號	978-962-7323-27-3

售價	港幣 150 元